書の古典と理論

全国大学書道学会 編

光村図書

書の古典と理論のための視点 ………… 4

本書の特徴とその使い方 ………… 5

装幀＝Boogie Design

書の古典と理論のための視点

表　現

芸術教育学
教科教育学

書道教育

書写教育
美術教育
他

身体・動作（執筆法・腕法・用筆法・運筆法）
線・線質
字形・文字（字体・書体・結構法）
配置・章法・形式（軸・巻子・色紙、他）
用材・メディア（碑・紙・簡牘、他）
用具（筆・墨・硯、他）
※言語内容（詩文など）

作品・文献

書芸術論
書道史・書法史
作家論
作品論
書論研究
文字研究

日本　中国　他
地域性　時代性
様式　書風

美学
芸術学
文字学
文字論
心理学
認知科学（視覚・造形・感性）

鑑　賞

◆なぜ書の古典と理論を学ぶのか

書の古典と理論について知りたい、学びたいと思う理由はいくつか考えられる。

① 書作品の制作のために、基礎となる古典や理論を学んでおきたい。

② 美術館等で書を鑑賞するにあたって、書の古典を知り、時代の様式美などを理解しておきたい。

③ 卒業論文のために、純粋に書を研究してみたい。

もちろん、本書の主たる目的である学校教育における書道の教育、また表現や鑑賞を支援する社会教育のために、書の古典と理論は不可欠である。本書の古典編は書の理解のために重要な対象としての作品を示し、理論編はそれを理解し指導するための重要な対象としての作品を示し、全体構造を理解し、理論の構造の一例として示したのが上の図である。

このことは、卒業研究等における研究の視点として述べてきたが、書の古典と理論を学ぶことにあたり、自分自身の視座を持っておくことは重要であり、書の理論が、どの時代、どの国や地域を扱ったものなのか、あるいは自分がおこなおうとしている研究が、どの時代、どの国や地域を扱ったものなのか、ある

◆研究の視点として

ここまで書を学習するための視点として述べてきたが、このことは、卒業研究等における研究の視点として述べてきたが、その理論が成立していると考えられる。

教育学の理論、書写教育学などの教育理論との関係において、その理論が成立していると考えられる。

◆書の理論を考えるための構造

図では、中央に書の理論を位置づけ、左側に書道教育を位置づけた。書の理論は表現のための理論と鑑賞のための理論とから考えられ、それらは共通する部分と対称的な部分もある。その内容はさらに、書道史や作家論・作品論といった見方と、具体的な線・文字・紙面・作品・形式といった見方とに分けて考えることができる。古典編のある作品を取り上げた場合、左の枠から、作品の書体・形式・用材（軸装・巻子・紙・絹）に加え、どのような用具（筆、墨の濃淡等）を用いて、どういった運筆によって線を作り出し、字形をなしているか。どのように全体を構成しているかといったように、鑑賞や学習における視点とすることができる。また、どのような詩文が書かれているのかということも重要である。

これらの視点は、表現のための要素として考えることもできる一方、右の枠から考えれば、ある作品を、作品論の対象として捉えるのか、ある作家の一作品として扱うのか、その作家・作品について書道史の位置付けといった視点で捉えるのか、あるいはその作品や作家を扱った書論などの文献から考えたり、芸術論の一つの例として扱ったりすることも可能である。

そして書道教育は、これまで述べてきた書の理論を内容理論とし、一般の教科教育学や美術教育など他の芸術教育学、書写教育、美術教育などの教育理論との関係において、その理論が成立していると考えられる。

さらに、具体的な作品等を中心とした研究なのか、文献の記述を中心とした研究なのか、といった見方もできる。したがって、たとえば卒業論文を「○○研究」というタイトルの作家論とした場合、「○○」の〈作品〉の〈字形〉の特徴を〈同時代〉の書家との比較で研究しようとするのか、「○○」に対する〈論評〉のうち、〈表現形式〉に関する記述に着目しその〈生涯〉を追ってみようとする研究なのか、といったふうに組み合わせて、研究を具体化していくことができるだろう。なお、図の右側に示したように、美学・芸術学や心理学など、書を取り巻く周辺の理論を取り入れることで、書の新たな見方を工夫するといったこともあるだろう。

いは時代性という視点なのか地域性という視点なのか、また一作家の書風なのか、といった考え方もできる。

本書において、書の古典と理論の全体像を把握するとともに、自分自身の書に対する見方を養い、さらに図書や文献を参照することで、その知見や専門性を深めることができるだろう。研究誌である『大学書道研究』から、近年どのような研究がなされているのかをみるのも良い。中国の書に関する研究、日本の書に関する研究、両方に関わる研究や分類ができない研究などもある。簡牘など近年の新出土の資料や石刻資料を扱った研究、また鑑賞理論や「書」の概念に根ざした文化としての書の研究、地域に根ざした文化としての書の研究の変化といった研究も興味深い。

本書の特徴とその使い方

本書は、書写書道教育の充実を図るためのテキストとして本学会の総力を挙げて編集したもので、その改訂版にあたり、次のような特徴および目的をもって編集されている。

①高等学校芸術科書道免許状取得に必要な書道の授業科目に対応する。

②書道に関する科目（国文学・漢文学を除く）において、優れた知識と技能（実技と理論）およびその指導力を身につける。

以下、本書の特徴とその使い方について説明する。

1. 本書は、古典編、理論編、資料編の三編で構成されている。

2. 古典編では、日中の名跡・名品を一一三点精選し掲出した。その内訳は、中国の古典が五七頁にわたって作品二七点と印影八点、日本の古典が二六頁にわたって作品七〇点と印影八点である。中国の古典は、殷～唐時代までを篆書・隷書・楷書・行書・草書の書体別に分類し、宋時代以降は書人別に頁立てした。日本の古典においては、奈良～平安時代までは楷書・行書・草書・仮名の四種に分類し、鎌倉時代以降は特色ある項目や書人で分けた。なお、古典編では、中国・日本のそれぞれの巻頭に略地図とともに「書の史跡・文房四宝の産地」を配した。

3. いくつかの例外を除いて一古典一頁を原則とし、それぞれ解説・臨書例を加えた。これによって授業や講座などでの使用はもちろん、自学自習の際の参考として、より効果的な学習が期待できる。なお、古典図版は収蔵先を明記し、可能な限り縮小拡大率をパーセントで示した。この比率によって原寸を意識して学習することができるようにした。ただし、縦横の寸法を入れたものもある。

4. 理論編の第一章〈文字・書の意義と特質〉では、「文字の意義と漢字の特質」「文字を書くことの用と美と学校教育」「文字文化と現代」「書の意義と特質」の四節を配した。

5. 第二章〈書の表現と鑑賞〉では、「国語科書写の内容」「書表現と鑑賞の構造」「用具・用材」「姿勢・執筆法」「漢字の書」「仮名の書」「漢字仮名交じりの書」「篆刻・刻字」「硬筆」「生活の中の書」「書式」「拓本」というように表現と鑑賞を解説し、その具体例を提示している。その際、図版や表などを用いながら平易なものになるよう心掛けている。また、書の鑑賞教材は歴史的に評価される物故者に限定した。

6. 第三章〈書の変遷〉では、中国と日本の書をそれぞれ年表形式にして図版と解説を加え、日中の書の歴史を概観できるようにした。

7. 第四章〈書論・論説〉では、「書論の定義と範囲」「書論の流れ」「書の論説」のように、古代から近現代に至る書論の充実を図った。つまり、漢から清末中華民国まで、平安から明治大正、さらに昭和までの書論および論説を時代別に取り混ぜて配置したものである。

8. 第五章〈書写書道教育の理論と実践〉では、〈書道教育の構造〉〈書写書道教育の内容と系統〉〈書写書道教育の実践〉〈書道教育と生涯学習〉を組んでいる。

9. 資料編では、書写書道に関する小・中・高等学校の新学習指導要領を掲載しただけでなく、書写書道の位置付けの変遷を一覧表にまとめた。また、「平仮名・片仮名の字源」「誤りやすい草書」「用語解説」「主要博物館リスト」「書道史・書論略年表」なども加えた。

10. たとえ初学者でも無理なく学べるように固有名詞や難読文字には可能な限りふりがなを付し、図版を多くしてビジュアル化につとめた。

11. 古典編・理論編の内容・構成と高等学校免許状科目の関係は次頁の表の通りである。実線は主たる対応関係、点線は関連する科目を表しているが、古典編は理論編のすべてに密接に関連し、理論編も相互に関連し合っている。書道科教育者は教科に関する科目の学習が前提となっている。

12. 巻末には、切り離し可能な別冊資料「臨書のための中国・日本名跡集」を付け、七種の古典を原寸大で掲示した。

以上、中学校書写と高等学校芸術科書道との関連を意識しながら有機的かつ効果的に学習できるように、様々な角度から解説するように心掛けた。なお、語句の検索に便利なように、巻末に索引を付した。

本書は、基礎力が身につくよう配慮してあるが、それぞれの古典や理論についてさらに学習を深めたい場合は、以下の基本図書を併用するのもよい。

名跡類
（1）『中国法書選』『中国法書ガイド』全六〇冊（二玄社）
（2）『中国古代の書』全五巻
　　『漢代の隷書』全八巻、『王羲之の書』全一〇巻
　　『魏晋南北朝の書』全一二巻、『唐代の書』全八巻
　　『隋唐の行書草書』全七巻
　　『奈良平安の書』全四巻（以上、天来書院）
（3）『日本名筆選』全四七冊（二玄社）

（4）『原色法帖選』全四九冊（二玄社）

辞典類
（1）西林昭一著『中国書道文化辞典』（柳原出版）
（2）書学書道史学会編『日本・中国・朝鮮／書道史年表事典』（萱原書房）
（3）小松茂美編『日本書道辞典』（二玄社）
（4）井垣清明ほか『書の総合事典』（柏書房）

字典類
（1）宮澤正明編『常用漢字書きかた字典』（二玄社）
（2）伏見冲敬編『角川 書道字典』（角川書店）
　　『新・字形と筆順 改訂版』（光村図書）
（3）『新書源』（二玄社）
（4）牛窪梧十編『標準篆刻篆書字典』（二玄社）

ここに掲載した書籍以外にも有益なものが多数あるので、目的や用途に合わせて活用していただきたい。

古典編——中国

●書の博物館

省・市	所在地	碑・法帖名
北京市	故宮博物院	陸機「平復帖」
		石鼓文
		王羲之「神龍半印本蘭亭序」
		王珣「伯遠帖」
		米芾「苕溪詩巻」
	中国歴史博物館	大盂鼎
		虢季子白盤
		琅邪台刻石
		鄂君啓節
遼寧省：瀋陽市	遼寧省博物館	万歳通天進帖
山東省：泰安市	岱廟内歴史碑刻陳列館	張遷碑
山東省：済南市	山東省博物館	孫子兵法竹簡
		麃孝禹刻石
山東省：済南市	山東石刻芸術博物館	高貞碑
河南省：安陽市	安陽工作站	甲骨文
	殷墟博物苑	
	安陽市博物館	
陝西省：岐山県	周原博物館	甲骨文
		商尊
		折觥
		史牆盤
陝西省：西安市	陝西省歴史博物館	利簋
		牆盤
	西安碑林博物館	曹全碑
		集王聖教序
		興福寺断碑
		皇甫誕碑
		多宝塔碑
		争座位文稿
		顔氏家廟碑
陝西省：醴泉県	昭陵博物館	房玄齢碑
		尉遅敬徳碑
陝西省：漢中市	漢中市博物館	開通褒斜道刻石
		石門頌
		楊淮表記
		石門銘
河北省：天津市	天津市芸術博物館	王羲之「寒切帖」
		蘇東坡「西楼蘇帖」
		趙孟頫「行書洛神賦」
浙江省：杭州市	浙江省博物館	鄧石如「行草書七言聯」
浙江省：杭州市	西泠印社	三老諱字忌日記
上海市	上海博物館	徽宗「楷書千字文」
		王献之「鴨頭丸帖」
		趙之謙「篆隷書四屏」
山西省：太原市	山西省博物館	侯馬盟書
湖北省：武漢市	湖北省博物館	雲夢睡虎地秦簡
湖南省：長沙市	湖南省文物考古研究所	里耶秦簡
	湖南省博物館	馬王堆竹簡・帛書・木牘
甘粛省：蘭州市	甘粛省博物館	居延・敦煌・武威漢簡
台北市	国立故宮博院	散氏盤
		王羲之「快雪時晴帖」
		孫過庭「書譜」
		懐素「自叙帖」
		顔真卿「祭姪文稿」
		蘇東坡「黄州寒食詩巻」
		米芾「蜀素帖」
		黄庭堅「松風閣詩巻」、「黄州寒食詩巻跋」

31	江蘇省：	O	羊窩頭北側	羊窩頭刻石
32	連雲港市	P	蘇馬湾	蘇馬湾刻石
33	河南省：登封市	Q	中岳廟	中岳嵩高霊廟碑
34	江蘇省：南京市	R	人台山（象山）出土	王興之墓誌
35	江蘇省：鎮江市	S	焦山碑林　宝墨軒	瘞鶴銘
36	山東省・曲阜市	T	孔子廟　曲阜碑林	乙瑛碑
37				礼器碑
38				張猛龍碑
39				五鳳二年刻石
40	山西省：太原市	U	晋祠　貞観宝翰亭	晋祠銘
41	雲南省：曲靖市	V	第一中学校	爨宝子碑
42	雲南省：陸良市	W	薛官堡村斗閣寺	爨龍顔碑
43	河南省：安陽市	X	殷墟	甲骨文

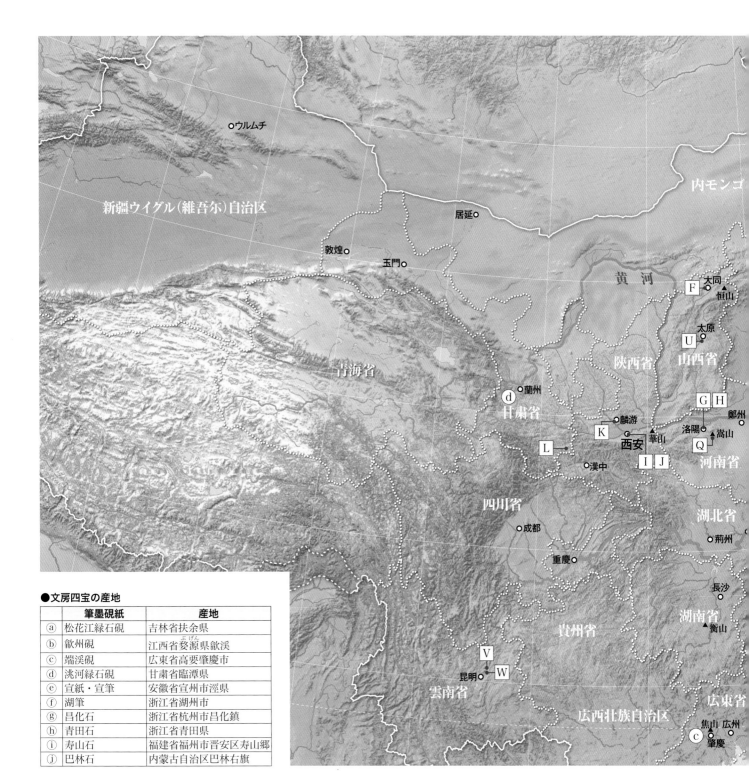

●文房四宝の産地

	筆墨硯紙	産地
ⓐ	松花江緑石硯	吉林省扶余県
ⓑ	歙州硯	江西省婺源県歙渓
ⓒ	端渓硯	広東省高要肇慶市
ⓓ	洮河緑石硯	甘粛省臨潭県
ⓔ	宣紙・宣筆	安徽省宣州市涇県
ⓕ	湖筆	浙江省湖州市
ⓖ	昌化石	浙江省杭州市昌化鎮
ⓗ	青田石	浙江省青田県
ⓘ	寿山石	福建省福州市晋安区寿山郷
ⓙ	巴林石	内蒙古自治区巴林右旗

●書の史跡

	省・市	記号	所在地	碑・法帖名
1	山東省・莱州市	Ⓐ	雲峰山	鄭羲下碑
2				論経書詩
3				観海童詩
4				安期子題字
5			天柱山	鄭羲上碑
6				上遊天柱下息雲峯題字
7				此天柱之山題字
8				東堪石室銘
9			太基山	青烟里題字
10				中明之壇題字
11				歳在壬辰建題字
12				登太基山詩
13	山東省・泰安市	Ⓑ	岱廟	泰山刻石
14		Ⓒ	泰山：大観峰	紀泰山銘
15		Ⓓ	泰山：経石峪	金剛般若波羅密経
16	山東省・鄒城市	Ⓔ	鄒城市博物館	莱子侯刻石
17	山西省・大同市	Ⓕ	雲崗石窟：第十一洞	比丘尼恵定造像記
18	河南省・洛陽市	Ⓖ	龍門石窟：古陽洞	牛橛造像記
19				始平公造像記
20				魏霊蔵造像記
21				楊大眼造像記
22				孫秋生造像記
23		Ⓗ	龍門石窟：賓陽中洞	伊闕仏龕碑
24	陝西省・西安市	Ⓘ	大慈恩寺：大雁塔	大唐三蔵聖教序
25				大唐三蔵聖序教記
26		Ⓙ	未央宮	骨籤
27	陝西省・麟游県	Ⓚ	九成宮遺趾	九成宮醴泉銘
28	甘粛省・成県	Ⓛ	魚竊峡	西狭頌
29	河北省：石家荘市	Ⓜ	隆興寺	龍蔵寺碑
30	河北省・元氏県	Ⓝ	蟠龍山	祀三公山碑

67%

中国国家博物館蔵

甲骨文 殷（商）
こうこつぶん いん しょう

解説

体系をもった最古の漢字の〈甲骨文〉は、亀甲や獣骨に刀で刻した殷時代後期の文字で、王朝での祖先神の祭祀や異族の征伐、農作物の豊凶、気候、狩猟などに関する占いの記録である。占卜の内容や経緯を刻し、刻文に朱を塗り込めて聖化し、神意の霊験を証明したものもある。字形は単純で直線を主体にして構成されるが、曲線的な動きも巧妙に刻されている。

部分

車馬

鑿と鑽の標準形
さく さん

鑽
鑿

卜兆

表面
断面
裏面
鑿 鑽

学習のポイント

* 直線が主体
* 年代によってそれぞれ異なる書風

語意

〈車馬〉車と馬。この前後の一文は、不吉な兆しが出たのに出猟し、車が壊れて御者が落ちる事故があったことを記したものである。

コラム　龍骨は漢方薬？

一八九九年、清朝の大学長であった王懿栄が、マラリア治療薬として手に入れた「龍骨」に文字らしきものを見つけ、食客の劉鶚とともに研究した。後に、羅振玉によって、股代の都城址である「殷墟」（河南省安陽市小屯）から出土したものと判明した。

占卜は甲骨の裏面に鑿、鑽という凹みを施し、その部分を火で熱し（灼）、急激に冷やした時に生じた表面のひび（卜兆）の様子によって吉凶を占ったもの。

10

青銅器の多くは祭祀用で、鐘（楽器）・鼎（食物を煮炊きする器）・段（食物を盛る器）・卣（酒を入れる器）など、その用途や形態は多様。金文の多くは、鋳型に刻して鋳出した銘文であるが、甲骨文に比べると重厚で豊かな造形性を備えている。〈大盂鼎〉は、盂という人物が王の恩寵に応えて祖父南公に捧げる祭器を作ったことが二九一字に記された大鼎で、鋳銘ながら肉筆での書を彷彿させる。高さ一〇一・九、口径七七・八cm。

隹（惟）九月、王在宗周、命盂。王若曰、盂。丕顯玟王、受天有大命、在珷王、嗣玟作邦。闢厥匿、匍有四方、畯正厥民。在雩御事、叡酒無敢…

金文　大盂鼎（西周前期　前一〇〇〇年頃）

中国国家博物館蔵

大盂鼎の器影

〈令段〉
西川寧の臨書

「隹王于伐楚」

112%

青銅器の鋳造プロセス

殷代から春秋前期、青銅器は陶模法で製作された。

①粘土で容器の外形（A）を作る

②Aに柔らかな粘土を押し当て、外範（B）を作る

③Aの表面全体を均等に削って内範（C）を作る

④Cにスペーサー（型持ち）を貼り、Cを覆うように分割されたBを合わせる

⑤BCの間にできた空間に、溶解した銅を流し込む

⑥固まったらB・Cを外す

学習のポイント

＊曲線を多用

＊起筆は「蔵鋒」、送筆は「中鋒」

＊随所に見られる肥筆

語意

〈宗周〉周代の王都のこと

〈丕顯〉大いに明らかである

〈玟王〉文王のこと

〈大命〉天命

〈珷王〉武王のこと

三井記念美術館蔵

80%

学習のポイント

* 大篆の典型
* 起筆は「蔵鋒」、送筆は「中鋒」
* 左右相称の整斉な字形
* 一句四字の詩

語意

〈吾車〉　わが車
〈既工〉　既に用意できている
〈既同〉　既に集っている

コラム　石鼓流転

石鼓は、鳳翔の孔子廟、汴京（べん）の大学、宮中、北京の孔子廟へと移された。第二次世界大戦時に各地を転々とした後、北京故宮博物院に収められ、現在は院内の寧寿宮に陳列されている。長い年月を経たため、石の表面はかなり剥落（はくらく）している。

吾車既工。吾馬既同。吾車既好。吾馬既……

解説

唐代初期に陝西省（せんせい）陳倉（ちんそう）から発見された刻石で、十個の鼓形石に王の狩猟に関する事柄が刻されている。戦国時代の秦のものとされる。書風は金文の味わいが消えて、極めて方整であるが、小篆（しょうてん）よりも形が古く、大篆（だいてん）の典型とされる。呉昌碩（ごしょうせき）に多くの臨本があるように、現在でも篆書学習の恰好の教材とされている。

呉昌碩（ごしょうせき）の臨書

「吾車既工」

石鼓（北京故宮博物院）

12

郭店楚簡（かくてんそかん）戦国中期／上海博楚簡（しゃんはいはくそかん）戦国晩期

解説

a 湖北省荊門市郭店村の楚墓で出土した竹簡八〇四枚をいう。内容は道家・儒家の典籍。字体は楚国の通行文字で、書風は大きく四種に分けられる。

b 上海博物館が香港の古玩市場で購得した約一七〇〇枚の楚国の簡牘（かんどく）をいう。戦国期の書籍八〇種ほどが記されている。字体は郭店楚簡と共通しており、書風は多彩である。

a 郭店楚簡「老子（乙本）」

荊門市博物館蔵

370%

b 上海博楚簡「子羔」

…也。亡爲而亡不爲。「絶學亡憂。唯…

上海博物館蔵

370%

□有虞氏之樂正（夔）（瞍）之子也。子羔曰、「何故以得爲帝」。孔子曰「昔…

語意

b 〈有虞氏〉尭（ぎょう）の禅譲を受けて天子となった舜（しゅん）のこと

〈子羔〉孔子の弟子の一人。春秋・斉の人

学習のポイント

*幅一cm足らずの竹簡に性能のよい筆で記された墨書

*多彩な実用通行体（右下への巻き込み、粗頭細尾［太い起筆・細い収筆］や柳葉状の横画）

コラム 古代の筆

一九五四年、湖南省長沙市で戦国期の毛筆が出土した。その三年後、河南省信陽市でも戦国楚墓が発見され、竹簡に書写する工具とともに、毛筆と筆套（筆のさや）が出土した。いずれも細小な文字が書ける筆である。

爲

學

包山楚墓出土毛筆と筆套（筆入れ）

泰山刻石（たいざんこくせき）　秦（しん）・二世皇帝元年？（前二〇九年？）

コラム　始皇帝の統一事業

始皇帝（しこうてい）は、焚書坑儒（ふんしょこうじゅ）による思想、法律、文字、貨幣、度量衡、車軌などの統一事業を行った。現在に伝わる「小篆」はその時に制定された公式文字である。

三井記念美術館蔵

80%

臣請。具刻詔書。

解説

秦の始皇帝は天下統一後、各地方によって様々だった書体の統一が重要だと考え、全国の標準書体となる小篆を制定した。〈泰山刻石〉は、秦の始皇帝が視察を兼ねて諸国を巡遊した際、泰山に登り、秦の歴史の偉大さと自己の功績を称える文章を刻させたものである。図版は、二世皇帝の詔の部分に当たる。李斯（りし）の書とされ、小篆の典型として尊重されているが、現存する文字はわずか一〇字のみである。

趙之謙（ちょうしけん）の臨書

「詔書」

碑亭（きんとう）に収められた泰山刻石残石（山東省泰安（たいあん）市の岱廟（たいびょう））

解説

始皇帝は度量衡（どりょうこう）の統一基準を全国に公布し、実行させた。その際に製造、配布された基準器であることを証明するものの一つに《詔版》がある。図は青銅製の板に小刀で刻んだもので、四隅に小さな穴が開いていることから、木製の器に打ち付けたとみられる。書体は小篆であるが、短期間に大量に製作されたため、書きぶりはやや草卒で、簡略化・直線化した筆画になっている。

北京図書館蔵

95%

「皇帝盡幷」

「兼天下」

廿六年、皇帝盡幷
兼天下。諸侯黔首
大安。立號爲皇帝。
乃詔丞相狀・綰、
法度量則不壹
歉疑者、皆明壹之。

語意

〈幷兼（へいけん）〉合わせて一つにすること
＊草卒で直線的な篆書
〈黔首（けんしゅ）〉人民、庶民
〈丞相狀・綰（じょうしょう・かいじょう・おうわん）〉丞相の隗狀と王綰

学習のポイント

＊始皇帝の文字統一
＊草卒で直線的な篆書
＊泰山刻石との比較

コラム　権量銘（けんりょうめい）とは？

度量衡の標準器として大きな役割を果たしたのが、おもり（権）、ます（量）である。これらに記された銘文を〈権量銘〉（右図）という。小刀で刻されたものや、陶量のように四文字ずつの印で型押しされたものもある。

秦始皇二六年八斤銅権（旅順博物館蔵）

馬王堆帛書 前漢（前一九四—前一八〇年）

（まおうたいはくしょ）（ぜんかん）

a 戦国縦横家書（せんごくじゅうおうかしょ）

…以便事也。臣豈敢強王哉。齊勻遇於阿。王（憂之）。…群臣之䰩。齊殺張廥。臣請屬事辭爲…

湖南省博物館蔵
190%

b 周易（しゅうえき）

…家遷國、九五有復專也。勿問元吉…二品子問曰、易屢稱於龍。龍之德何如。孔子曰…

湖南省博物館蔵
220%

解説

a 一九七三〜七七年、湖南省長沙市東郊の馬王堆三号墓から出土した帛書の一部分。全長約二一四・七㎝に三三五行にわたって書かれたもので、内容は蘇秦を中心とした縦横家の言論を記している。帛書中、最も篆書の筆意が強く、線条的で古風な趣をもっている。

b 出土地はaに同じであり、長さは二三〜二四㎝、内容は『周易』を書写したものである。規律性のある漢隷によって書かれ、隷書の点・横・波勢・右払いなどの用筆は成熟し、筆画に肥痩の変化が見られる。

有徳

帛書（黄帝四経）

「年」字に見る隷変の実態

金文 → 秦隷
小篆 → 漢隷

学習のポイント

*前漢初期の肉筆
*篆書の筆意
*波磔の芽生え

語意

a 《齊勻》勻は趙のこと。斉・趙ともに戦国時代の国名
b 《周易》経書の一つ。単に易ともいう

コラム 隷変（れいへん）

篆書が変化して隷書となることを隷変という。隷変の特徴は、①円を方に変える②曲を直に変える③線を連続させる④筆画を短くしたり省いたりする⑤よく似た複雑な形をある一つの符号で代表させる…などであるが、こうした文字の速書き・簡略化への流れは、当時の社会機構の変化（文書行政）と無縁ではない。

16

解説

a 一九八三年、湖北省江陵県張家山の前漢墓より出土した竹簡。内容は法律や算術、医術など八種類。数人の書者が存在したと考えられるが、いずれも秦隷の流れをくむ。

b 一九七三年、河北省定県（現在の定州）の前漢墓より出土した竹簡で、墓主は中山王・劉興と考えられる。内容は儒家に関するものが多い。書体は斉整な八分である。このことから前漢後期には既に〈史晨碑〉や〈曹全碑〉などに近似した八分様式が定型化していたことがわかる。

「補」

「獄」

a 張家山前漢簡（二四七号墓）

荊州博物館蔵

320%

b 定州前漢簡

…二人、上御史以補郡二千石官、治獄卒史、廷史缺、以治…

…三刻到廷中更衣舎／□般庚之正武王…

河北省文物研究所蔵

330%

張家山前漢簡
ちょうかざんぜんかんかん

前漢・呂后二年（前一八六）以後

／

定州前漢簡
ていしゅうぜんかんかん

前漢・五鳳三年（前五五）

コラム 「冊」と「巻」の関係

古代の「冊」字は、複数の棒状の縦線を横線で貫いた形。これは一説に細長い簡を紐で綴った象形である。その冊状の簡をくるくる巻いて一束にしたものが「巻」であり、全集第△巻などの「巻」はここに起源がある。

学習のポイント

＊〈史晨碑〉〈曹全碑〉など後漢の隷書と比較
＊横画の抑揚と波勢
＊穂先の開閉

語意

a 〈御史〉官名。周代の記録官。秦・漢以降は、官吏を監察する官

b 〈武王〉周の初代帝王。殷を滅ぼし、周を建てた

（硯）

河北省・望都漢墓壁画（模写）
右手に筆、左手に簡牘を持つ。

開通褒斜道刻石　後漢・永平九年（六六）

…蜀郡巴郡徒二千六百九十人、開通褒余道、太守鉅鹿鄐君…

20%

解説

褒斜道とは長安から蜀に至る、褒谷と斜谷とに沿って作られた幹線ルートのこと。漢中太守の鄐君が勅命を受けて褒斜道改修の難工事を完成させた功績を記している。もとは石門と呼ばれる隧道から南二五〇mの崖壁にあった摩崖刻である。年月を経て文字と石紋が一体となり、独特の風格を醸し出している。波磔を強調しない古隷の名品である。

後漢・何君閣道刻石（部分）

57年の刻。〈開通褒斜道刻石〉と刻年が近く、内容や字形に共通点がある。（四川省雅安市）

学習のポイント

＊古隷の代表的な作
＊摩崖刻
＊最大一五cmを超える大字

語意

〈蜀郡巴郡〉褒斜道の南の出入り口に位置する郡名
〈開通〉ここでは重修、補修の意味で、廃道になっていた褒斜道を修理した
〈余〉斜の古字

コラム　切り取られた一三品

一九六七年から七三年にかけて石門に褒河ダムが建設された。〈開通褒斜道刻石〉や〈石門頌〉をはじめとする一三種の刻石は、ダムの底に沈む前に崖壁から切り取られ、漢中市博物館に移設された。

漢中市博物館全景

18

封泥／骨籤／文字塼

封泥（ふうでい）
骨籤（こっせん）
文字塼（もじせん）

封泥「軑侯家丞」

骨籤

長さ 5.8 〜 7.2 ×幅 2.1 〜 3.2cm

骨籤　骨書き

五年河南工官令朔丞果成作府。
產冗工畢何工茲造。

文字塼（刑徒塼）

淑徳大学書学文化センター蔵

元和四年（八七）三月□日。六安舒鬼薪犁錯、死在此下。

学習のポイント

* 目的や用途に応じた表現
* 簡素な筆致

[解説]　封泥　紙が世の中に普及する三国時代頃までは、書簡や物品の郵送に際し、紐で括った結び目に木型を充て、泥土を埋めた上に印章を押して封をしたが、これを〈封泥〉という。左図は、一九七二年、馬王堆一号墓（湖南省長沙市）の軑侯の夫人墓で発見された。軑侯（利蒼）は、前漢初期の長沙国で丞相を務めた人物である。

骨籤　官営工場から宮殿へ献納する内容を記した〝弩弓（どきゅう）〟に取り付ける器具〟説が有力。近年、漢・長安城の役所跡から出土。紀年、各級工官吏や工匠の名字などを記したものと、物品名称・規格・編号などを記した二種がある。前漢の中央政府機関の様子が窺える文字記録である。

文字塼　建築用材として使用された素焼や天日干しの煉瓦を〝塼〟という。このうち後漢時代に築城などの土木工事に駆り出された刑徒（納税できなかった人も含む）の死にあたり、不要な塼に、獄所郡県名・刑名・姓名・葬年月日などを刻し、屍とともに埋葬したものを〈刑徒塼〉という。書体は古隷や草隷が多い。

いつえいひ

淑徳大学書学文化センター蔵

88%

* 漢隷（八分）の典型
* 蔵鋒と波磔の備わった重厚な書
* 「骨肉」の備わった用筆法
* 上奏文を刻した内容

語意

〈幽讃〉密かに助ける

〈襃成侯〉『漢書平帝紀』に「孔子の後、孔均を封じ襃成侯と為す云々」とある

〈四時〉春夏秋冬の四季

コラム　一字擡（台）頭
たい　とう

碑文の八行目は、皇帝が裁可した意の「制曰可」が刻されている。この「制」字が他の行より一段高く配置されているのは、皇帝に最大の敬意を表した書式で、「擡頭」と呼ぶ。擡頭には「一字擡頭」「二字擡頭」などがある。こうした例は、〈居延漢簡〉などにも見られる。
ぎょえんかんかん

幽讃神明。故特立廟。襃成侯四時來祠。

解説
ろ

魯国の前相である乙瑛の請願を受けて、孔子廟を百石卒史（月俸百石の下級役人）に守らせる経緯と、その関係者の功績を称えた碑である。当時の上奏文の形式で刻されている。

波磔は重厚、ゆったりとした結構で、字形は整っており、〈礼器碑〉とともに漢碑の優品として名高い。山東省曲阜市にある孔子廟の漢魏碑刻陳列館に現存する。

「讚」

一字擡（台）頭

乙瑛碑全景（山東省曲阜の孔廟内）　碑身一九八×九一・五cm

20

礼器碑
<ruby>礼<rt>れい</rt></ruby><ruby>器<rt>き</rt></ruby><ruby>碑<rt>ひ</rt></ruby>

後漢・永寿二年（一五六）

顔氏聖舅、家居魯親里、幵官聖妃、在安楽里、聖…

淑徳大学書学文化センター蔵

77%

解説

孔子廟を修理した魯相の韓勅の徳を称えたもので、碑陽、碑陰および碑側にも刻された四面環刻碑である。各々書風に違いが見られるが、同一人の手になる書を変えて書かれるなど、技術の高さと知性がいかんなく発揮され、〈乙瑛碑〉〈曹全碑〉とともに八分の典型といわれる。

<ruby>楊峴<rt>ようけん</rt></ruby>の臨書　「言教後」

礼器碑全景（山東省曲阜の孔廟内）　碑身一七三×七八・五㎝

コラム　波撇の<ruby>双鉤<rt>そうこう</rt></ruby>刻

上の図版一行目「家」の最終画のように、石刻中の漢隷には波法を強調したものが見られる。画像石の題記中にも波撇部分を双鉤で刻し、中を彫り残しているものがあるが、これらは隷書の波法を故意に強調したものと考えられる。

学習のポイント

＊漢隷（八分）の典型
＊変幻自在な運筆
＊精妙な結構

語意

〈顔氏聖舅〉聖は孔子を指す。舅は母方の一族

〈家居魯親里〉家居とは出仕することなく郷里で働くこと。魯親里は地名

〈幵官聖妃〉幵官は孔子の妻の姓。複姓である

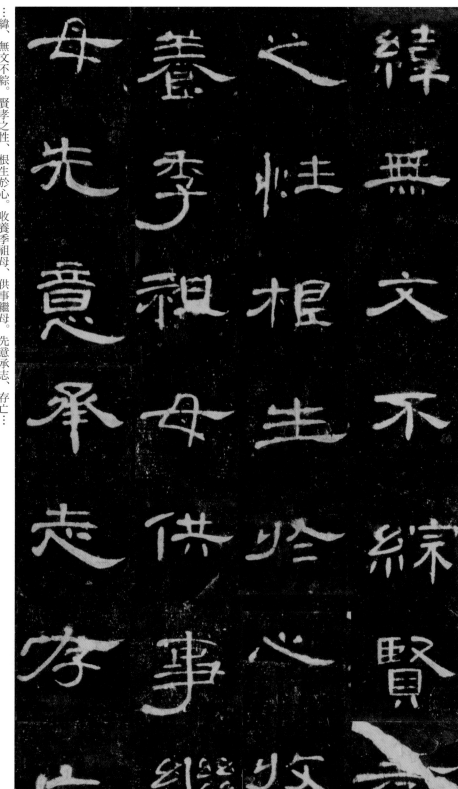

淑徳大学書学文化センター蔵

80%

…緯、無文不綜。賢孝之性、根生於心。收養季祖母、供事繼母。先意承志、存亡…

解説

曹全が地方の黄巾（こうきん）の乱を収束させたことや、民政に功績をあげたことを記した頌徳碑。明の万暦元年（一五七三）に陝西省郃陽県（こうよう）の城外で発見され、現在は西安碑林に置かれている。石質が良いため拓本も見やすいものが多く、臨書学習には適している。書体は隷書（八分）（はっぷん）で、抑揚のある運筆と流麗な波勢に特徴があり、漢隷の典型とされる。政局の変化により建碑前に土中に埋められた可能性がある。

青山杉雨（あおやまさんう）の臨書
「君諱全字景完」

君諱全字景完

曹全碑全景（西安碑林第三室）

曹全碑の碑面（摩滅と剥損（まめつ　ろくそん）の状況）
通高二七二×九五cm

学習のポイント
＊流麗で抑揚のある運筆
＊巧みな分間布白（ぶんかんふはく）
＊碑陰は波勢を抑えた書風

語意
〈賢孝〉賢く孝行なこと
〈供事〉お仕えすること
〈承志〉気持ちを受け取ること

コラム　「因字未損本（いんじみそんぼん）」と「未断本（みだんぼん）」

〈曹全碑〉は、城外で発見された時は一字の欠損もなかったが、運搬時、初行末の「因」字を欠損した（欠損前の拓を「因字未損本」という）。明末には、強風で倒れた樹木によって碑石が断裂した（断裂前の拓を「未断本」という）。

張遷碑

張遷碑（ちょうせんひ）

後漢・中平三年（一八六）

淑徳大学書学文化センター蔵

君諱遷字公方、陳留己吾人也。君之先出自有（周）。

87%

解説

解説

張遷が穀城（山東省東阿）から蕩陰（河南省湯陰）へ転任するにあたり、張遷の徳政を称えて建てた去思碑（その徳を慕って建てる記念碑）。明代に出土し、現在は山東省泰安市の岱廟にある。整斉な八分と少し趣を異にした古拙な線で点画を角張らせた険勁（強いこと）な書風であり、字形は縦長や方形のものが多い。波磔は力を込めて重厚につくっている。清の伊秉綬や何紹基らはこの書から影響を受けた。

君	公	己
諱	方	吾
遷	陳	人
字	留	也

何紹基の臨書

岱廟内にある歴代碑刻陳列館内部
手前は漢の〈衡方碑〉、中央が〈張遷碑〉

語意

〈諱〉（いみな）　生前の実名

〈字〉（あざな）　実名の他につけた名

学習のポイント

＊八分（整斉なものとの比較）
＊縦長や方形の字形
＊重厚な波磔

コラム　八分書法の一様式

文字に不自然な箇所があり、稚拙な表現も見られる張遷碑は、その真偽自体が疑われたことがあった。しかし、一九七三年、河北省武清県で出土した〈鮮于璜碑〉によってこの書風が当時の一様式であったことが確認された。

淑徳大学書学文化センター蔵

60%

西狭頌（せいきょうしょう）　後漢・仇靖（きゅうせい）の書丹（しょたん）（一七一年）

…經古。先之以博愛。陳之以德義。

解説

甘粛（かんしゅく）省成（せい）県の西一〇km、天井山下の魚竅峡（ぎょきょうきょう）に現存する摩崖（まがい）。武都太守・李翕（りきゅう）が険阻（けんそ）な桟道を修復した功績を称（たた）えたものである。西狭（峡の仮借（かしゃ））とは武都郡の西にある峡谷の意。仇靖が書丹（石碑などに、筆でじかに文字を書くこと）したもので、書体は八分。一字の欠けもなく、ゆったりとした充実感のある漢隷中の名品である。なお、本文の右側には「五瑞図」と題記二行（計二六字）を付刻している。

本文の上方に篆題と思われる「惠安西表」を、

西狭頌の刻面（部分）

川上より西峡頌（右崖、図版の中央に見える碑亭）を遠望

松井如流（まついじょりゅう）の臨書　「穆如清風」

学習のポイント

* 漢隷（八分）の典型
* 方整でゆったりした結構
* 長い横画の起筆を二画で書く

語意

〈博愛〉広く人々を慈しむ心

〈德義〉道徳にかなった義務

コラム　題記と五瑞図

〈西狭頌〉の本文は二九五字だが、その右側に題記と五瑞図（題榜付き）が刻されている。題記には、李翕の徳政を称えた天が黄龍・白鹿の瑞祥を至らせたので、その像を刻したと記されている。題記・題榜ともに、本文と同一の書風である。

24

薦季直表 鍾繇（一五一～二三〇）三国・魏

せんきちょくひょう しょうよう さんごく ぎ

五島美術館蔵

160%

臣繇言。臣自遭遇先帝、係列腹心。爰自建安之初、王師破賊關東時、年荒穀貴、郡縣殘…

關東時年荒穀貴郡縣殘

腹心爰自建安之初王師破賊

臣繇言自遭遇先帝忘別

解説

関内侯の季直という人物を、鍾繇が推薦した上表文。三体の書に優れたといわれる鍾繇の書として最も著名なものである。三体とは、一は銘石書（八分書）、二は章程書（楷書）、三は行狎書（行書）である。後世において楷書の評価が最も高く、横画や転折に三過折の筆法が見られる。楷書の成立過程上、重要な作品である。

〈東牌楼漢簡〉（後漢末）

初期の楷書とみなせる字体。二〇〇四年、湖南省長沙市で出土。鍾繇の壮年期に当たる時代の肉筆資料として注目される。

長沙市文物考古研究所蔵

〈東牌楼漢簡〉

鍾繇〈宣示表〉

コラム

法帖とは？

この〈薦季直表〉は、明の華夏収蔵の真跡を基に製作した法帖『真賞斎帖』に刻入されているものである。一般に名跡を集めて石や木に模勒したもの、およびその拓本を手本や鑑賞用として仕立てたものを「法帖」という。清・乾隆帝の命による〈三希堂法帖〉もその一つ。なお、"法帖の祖"といえば、宋の淳化三年（九九二）に模勒した『淳化閣帖』のことを指す。

学習のポイント

*小楷書の模範
*三過折（三折）の筆法

語意

〈臣繇言〉上奏する時の文章の形式。繇は鍾繇のこと

〈先帝〉献帝のこと

〈建安〉年号。一九六～二二〇年

495個の刻石を収蔵する三希堂法帖（北京・閲古楼）

淑徳大学書学文化センター蔵

震翥瑠璃。弱冠稱仁。詠歌朝郷。在陰嘉和。處淵…。

解説

《爨宝子碑》は、二三歳で没した若き爨宝子の徳を頌えたもので、雲南省曲靖市に現存する。清朝の頃に出土したが、見なれない書風であったこと、異体字、仮借字が多いことなどから辺境の書とされていた。また、隷書と楷書の過渡期の書ともされたが、多くの新出土の書が見られるようになった現在では否定されており、当時の「銘石体」の一つと考えられている。同じく雲南省に現存する南朝宋の《爨龍顔碑》と合わせて「二爨」と呼ばれている。

《王閩之墓誌》三五八年　将軍

爨宝子碑が収蔵されている《爨碑亭》

95%

学習のポイント

* 水平、垂直を基本とした字形の構成
* 横画の起筆と収筆、左右の払いの形
* 《爨龍顔碑》との書風の比較

語意

《震翥鏘鏘》（しんちょしょうしょう）金属の球が鳴り響く様子

《弱冠》（じゃっかん）二十歳のこと。男性は二十歳になると冠をかぶり元服し成人となる

《在陰》（ざいいん）仕官していないこと

コラム　過渡期の書にあらず

当時の石刻における標準書体であった銘石書は、漢・魏では八分が用いられ、南北朝以降では楷書が使われた。かつて「隷書から楷書への過渡期の書」と位置づけられた《爨宝子碑》は過渡期の書ではなく、まさに銘石書に分類されるべきである。

牛橛造像記

牛橛造像記（ぎゅうけつぞうぞうき）

北魏・太和一九年（四九五）

（ほくぎ）

長樂王丘穆陵亮夫人尉遲、爲亡息牛橛、請工鏤石。造…

淑徳大学書学文化センター蔵

解説

「河南省洛陽市南郊の龍門（りゅうもん）石窟（せきくつ）古陽洞（こようどう）に現存する。この作の正式な名称は《長楽王丘穆陵亮夫人尉遲造像記（ちょうらくおうきゅうぼくりょうりょうふじんうっちぞうぞうき）》といい、穆亮の夫人である尉遲が息子の牛橛の冥福を祈願するために作ったものである。龍門四品の中には入らないが、文字の大きさ、書風の雄大さ、拓本の見やすさから、これを龍門造像記中の第一と評価する者も多い。

龍門二十品（りゅうもんにじっぴん）の一つ《賀蘭汗造像記（がらんかんぞうぞうき）》

西川寧の臨書 「造彌勒像願令」

語意

《長樂王》北魏の冀州（きしゅう）長楽郡（ちょうらくぐん）の王。長楽郡は現在の河北省冀州市周辺

《丘穆陵》北魏が洛陽に遷都する前の呼称で、穆氏のこと

《請工鏤石》工人を雇って、古陽洞に仏像と銘を刻んだ

学習のポイント

* 方筆といわれる角張った点画
* 鋭い起筆と切れのよい収筆
* 横画の角度
* 重厚で力強い右払い

古陽洞入口（中央の洞窟）
牛橛造像記は、内部右側（北壁）入口付近に刻されている。

コラム　造像記とは

造像記は、仏像を造るとき、発願者・製作者・由来・紀年などを記したものだが、書式は一定しない。北魏から唐中期に至る石窟寺院内の壁面に彫られた造像の台座や周囲に刻入したものが多い。雲岡（うんこう）、龍門などの石窟造像記があるが、龍門造像記が特に優れており、数量も多い。

78%

始平公造像記(しへいこうぞうぞうき)

北魏・太和二二年(四九八)

淑徳大学書学文化センター蔵

…玄流、邀逢昌運。牽渇誠心、爲國造石窟寺。□糸答皇恩、有資來業。父使持…

76%

《元詳(げんしょう)造像記》(四九八)

《始平公造像記》と同年の刻。伸びやかな点画に特色がある。

古陽洞入口右手にある始平公造像記

コラム 龍門二十品

《牛橛造像記》《始平公造像記》《楊大眼(ようたいがん)造像記》《孫秋生(しゅうせい)造像記》など、龍門様式を代表する造像記二十種を「龍門二十品」と呼ぶ。二十品中、十九品までは古陽洞に現存するが、《慈香(じこう)造像記》だけは百メートルほど離れた慈香窟にある。

学習のポイント

* 龍門様式
* 起筆・収筆・転折の用筆
* 筆の傾きと切れのよい線質の関係

語意

《邀逢昌運》国家が栄えることに出会うことができた

《牽渇誠心》心を尽くす

《答皇恩、有資來業》皇帝の恩に答え、来世の行いの助けになろうとする

28

張猛龍碑（ちょうもうりょうひ）

北魏・正光三年（五二二）

魯郡太守の張猛龍による儒学振興の功績を記した頌徳碑である。強くシャープな筆力と緊張感に富んだ字形が特徴で、北魏の楷書の名品として高く評価される。同時代の〈高貞碑〉が比較的均斉であるのに対し、この碑は不等分割を用いるなど、均衡を保った結体が多い。また、左下方へ伸ばす構造や、点画の疎密に工夫が見られる。

中興是頼。晋大夫張老、春秋嘉其聲績。漢初趙（景王張耳）。

淑徳大学書学文化センター蔵

112%

上條信山の臨書（かみじょうしんざん）

「魯郡」

松本市美術館蔵

張猛龍碑全景
（曲阜・孔廟の漢魏碑刻陳列館）

通高二二六 × 九一cm

学習のポイント

* 点画は鋭く、線は強靱
* 絶妙な均衡美
* 左下方へ伸ばす構造

語意

〈中興〉一度衰えたものがまた盛んになること。ここでは周の中興を指す

〈春秋〉春秋時代、魯国で編まれた歴史書

〈聲績〉評判となる功績

コラム　碑碣と「立碑の禁」

碑とは、文章を刻して地上に建てた長方形の石のことで、それが円形のものを特に碣という。碑は文章の内容から記念碑・頌徳碑の二つに大別できる。後漢の中期以後、盛んに建碑され、碑の形制も整ったが、魏の曹操による厚葬を戒めた「立碑の禁」の布告以降、南北朝では墓内に入れる墓誌碑や墓誌が盛行した。

淑徳大学書学文化センター蔵

86%

…歩知歸。我德如風、物應如響。弱冠以外戚令望、除祕書郎。儵驎閣而來儀。

解説　この碑は高貞の行跡を記し、墓道に建てられたものである。高貞は、先帝の皇后の弟に当たるが、二六歳の若さで亡くなったため、高位を贈られ手厚く葬られた。方筆系の楷書であるが、他の北魏の楷書と比べると左右への振幅が少なく、横画の右上がりが押さえられた端正な字形である。後の隋唐様式の先駆をなすもので、楊守敬は「書法方整にして、寒険の気なし」と評した。

潘存の臨書（はんそん）

物應如響

「物應如響」

コンクリートで補修した縦の溝と、横に入った近年の亀裂（山東石刻芸術博物館）

コラム

無惨に穿たれたミゾ（うが）

〈高貞碑〉と〈高慶碑〉（こうけい）の二碑はかつて徳州の関帝廟に置かれていたが、文化大革命を経て再び発見されたときには、二碑のそれぞれの中央に幅五cm、深さ三cmの溝が縦に一本穿たれてあった。建築材料に転用されようとしたものであろうが、このように悲惨な運命をたどる刻石も少なくない。

学習のポイント

＊端正な字形
＊運筆の呼吸が長い
＊巧みな点画の組み合わせ

語意

〈弱冠〉若くして
〈外戚〉母方の親類や妻の一族
〈祕書郎〉書籍を掌る官

30

鄭羲下碑（ていぎかひ）

鄭道昭（ていどうしょう）　北魏・永平四年（五一一）

父官子寵、才徳相承、海内敬其榮也。先（時）…

淑徳大学書学文化センター蔵

解説

山東の光州刺史（州の長官）であった鄭道昭が父・鄭羲の業績などを称えて書いた摩崖碑である。はじめ天柱山の南壁に刻したが、ほぼ同文を雲峰山中腹の石質のよい巨岩に再度刻した。前者を上碑、後者を下碑という。円勢を加味した北魏の楷書として有名で、ゆったりとした伸びやかな筆勢の中に、強い筆力が加わった雄大な書風である。包世臣は「篆勢・分韻・草情、畢く具わる」と賞揚した。

鄭道昭《論経書詩》（ろんけいしょし）

豊道春海の臨書（ぶんどうしゅんかい）「經書」

68%

学習のポイント

*円勢といわれる伸びやかな筆勢と強い筆力
*やや横広の字形

語意

〈父官子寵〉父は官吏、子は寵愛され
〈才徳〉才能と人徳
〈海内〉天下

コラム　摩崖とは？

摩崖とは、一般に巨石や崖の一部を平らに磨いて文字や画像を書丹（じかに朱液で書き付けること）し、刻したものをいう。巨石に刻されたものに〈大吉買山地記〉、崖に刻されたものに〈開通褒斜道刻石〉〈石門頌〉〈西狭頌〉などがある。

碑亭内の鄭羲下碑（雲峰山中腹）

120%

君諱顕儁、河南洛陽人也。若夫太一玄象之原、雲門霊鳳之美、固以瓊峰万里、祕壑（無津）…

解説

金石に死者の経歴などを刻し、墓内に入れるものを墓誌といい、銘文を伴うものを特に「墓誌銘」と呼ぶ。この墓誌銘は、北魏末期の延昌二年に製作されたものである。墓誌と蓋（がい）を合わせると亀形になる。墓主は、景穆帝の曾孫に当たるが、一五歳の若さで亡くなった。北魏の作でありながら、文字は方形を基調とした整った結構で安定感がある。横画・縦画の起筆は複雑な筆使いをしているが、線の切れは歴代の書作品の中でも有数である。

元顕儁墓誌銘器影（墓誌）

（蓋）

顔真卿書　郭虚己（かくきょき）墓誌銘の墓誌（左）と蓋（右）
上段はその拓本（えんし）（偃師商城博物館）

コラム　墓誌銘の蓋

墓誌の文字を保護する目的で、その上に標題を刻した台形の石を被せるが、この石を「蓋」と呼ぶ。《元顕儁墓誌銘》のように、亀形をあしらったデザインは珍しい。

学習のポイント

＊引き締まった字形
＊起筆における用筆法
＊伸びのある線質

語意

〈太一玄象之原〉万物の根源、物象の根本

〈祕壑（無津）〉神秘の山には渡し場もない（行くことはできない）

32

孔子廟堂碑

虞世南（ぐせいなん）
（五五八～六三八）　唐（とう）・貞観二年～四年（六二八～六三〇）頃

三井記念美術館蔵

80%

属聖期。大唐運膺九五、基超七百。赫矣王猷、蒸哉景命。鴻名盛烈、無得稱焉。皇帝欽明睿哲、參天兩地。酒聖酒神、允文允武。經綸…

解説

貞観二年（六二八）、長安の国子監内に孔子廟が造営された。この石碑は、儒教を宣揚し、建立の趣意を述べた記念碑で、撰・書ともに虞世南である。碑に年月は記されていないが、官職名から貞観二～四年の間と推定されている。原碑は唐末に失われたものの、宋代の覆刻である陝西本（西安碑林）と城武本（山東城武）の二種が現存する。原石拓が唯一、日本の三井家に伝来。点画の細部まで神経が行き届いた穏やかな書風である。

比田井天来の臨書　「皇帝欽睿哲」

皇帝欽明睿哲

孔子廟堂碑全景（西安碑林、覆刻）

通高二八〇×一一〇cm

コラム　日本に伝わる“李氏四宝”

〈孔子廟堂碑〉は原石が早くに失われたため、旧拓は稀少となった。清のコレクター李宗瀚は、①〈啓法寺碑〉②〈孟法師碑〉③〈善才寺碑〉とともに④〈孔子廟堂碑〉の唐拓孤本を所蔵した。これらを“李氏四宝”と呼ぶが、現在、①は大西家蔵、②～④は三井記念美術館蔵となっている。なお、翁方綱は緻密な考証を経て、④の文字の約四分の一が陝西本ほかで補ったものと指摘している。

学習のポイント

* 向勢（転折の丸み）
* 内剛外柔
* 穏やかな用筆
* 〈九成宮醴泉銘〉との比較

語意

《赫》（かく）明徳
《景命》（けいめい）天命
《鴻名盛烈》（こうめいせいれつ）鴻名は大きな名誉。盛烈は立派な功績
《欽明睿哲》（きんめいえいてつ）欽明は慎み深くて道理に明らかなこと。睿哲は太宗の徳を称える語

九成宮醴泉銘

きゅうせいきゅうれいせんめい

欧陽詢（五五七〜六四一）　唐・貞観六年（六三二）

おうようじゅん

三井記念美術館蔵

…四方、逮乎立年、撫臨億兆。始以武功壹海内、終以文德懷遠人。東越青丘、南踰丹徼…

四方、逮乎立年、撫臨億兆始以武功壹海内終以文德懷遠人東越青丘南踰丹徼

78%

解説　九成宮とは唐の太宗が隋の仁寿宮を修復して造った離宮の名。そこから湧き出た醴泉（甘い水）にちなみ、太宗の徳治を称えて建立した記念碑である。魏徴が撰文し、欧陽詢が七六歳の時に書した。度重なる採拓によって碑面は著しく摩滅している。縦長の厳正な結構は "楷書の極則" と呼ぶにふさわしいもので、楷書学習の必修の古典といえる。

たいそう

じんじゅきゅう

ぎちょう

松本芳翠の臨書

まつもとほうすい

「維貞観六年孟」

維貞観六年孟

九成宮醴泉銘の碑面
摩滅により本来の姿が失われた。

学習のポイント

＊楷書の極則
＊厳正な結構
＊強い筆力
＊不即不離

語意

〈文德〉法令や教化などによる文化的手段
〈懷遠人〉遠い国の人々をなつけ服従させる
〈青丘〉東方の地（高麗）
〈丹徼〉南西の辺境地

たんきょう

コラム　**初唐の三大家と弘文館**

こうぶんかん

虞世南と欧陽詢はともに唐太宗に重用され、弘文館学士（図書を校訂し、生徒を教授する役職）として書法の指導にあたりながら、王義之の書跡の鑑定も行った。二人より四〇歳ほど若い褚遂良は、太宗の信任を受け、書跡の収集や鑑定にあたった。三人はそれぞれ楷書の傑作を遺し、「初唐の三大家」と称される。

すいりょう

34

皇甫誕碑 こうほたんひ

欧陽詢 （五五七〜六四一） 唐 （無紀年）

解説

隋の名臣として知られる皇甫誕の頌徳碑。唐の于志寧うしねいが撰文し、欧陽詢の楷書碑として名高い。建碑年月の記載がないため、立碑年は不明である。欧陽詢の楷書碑中、字形が背勢であることや、起筆・収筆の厳しさなどが明確であることから、最も端正な字形を具備すると評される。明の万暦二四年（一五九六）、碑の中間に斜めに亀裂が入った。それ以前の拓本は「未断本」と呼ばれる。

〈自書告身帖〉 顔真卿　向勢

〈皇甫誕碑〉　背勢

…國、勢重三監。其有蹈水火而不辭、臨鋒刃而莫顧。激清風於後葉、抗名節於當時者、見之弘義（明公）…

東京国立博物館蔵　{Image: TNM Image Archives}

80%

皇甫誕碑全景（西安碑林第二室）

通高二六八×九六㎝

学習のポイント

* 明快な線質
* 整った均衡美
* 背勢で引き締まった字形
* 起筆・転折・収筆の鋭さ

コラム　向背法 こうはい

楷書を書くとき、一字の結構の中に対立する二本の縦画がある場合、その二本が向かい合うように外へ膨らむものを「向勢」といい、逆に二本が内へ反り返るのを「背勢」という。また二本の線が垂直に並ぶものを「直勢」という。

語意

【後葉】　後の代、後世

【弘義（明公）】　皇甫誕のこと、明公は諡おくりな

雁塔聖教序

褚遂良（五九六〜六五八）　唐・永徽四年（六五三）

80%

東京国立博物館蔵 [Image: TNM Image Archives]

潜寒暑以化物。是以窺天鑑地、庸愚皆識其端。明陰洞陽、賢哲罕窮其數。然而天地…

解説

褚遂良が書いた序碑と序記碑の二碑の総称である。国禁を犯して単身インドへ旅した三蔵法師（玄奘）が、一七年の歳月を経て、仏典を長安に持ち帰り翻訳した。玄奘の要請により、太宗が序、皇太子の李治（後の高宗）が序記を撰文した。

西安の大雁塔南門の龕（仏像を納めるために壁面に設けたくぼみ）の左側（西）に太宗の序碑（文は右起こし）、右側（東）に高宗の序記碑（文は左起こし）がはめ込まれている。線質は抑揚と粘りがあり、緩急・強弱の変化に富んでいる。

先聖受真

手島右卿の臨書　「先聖受眞」

先聖受真

慈恩寺内の大雁塔（二碑は塔の第一層外壁の左右に嵌置）

コラム　不思議な刻線の正体

〈雁塔聖教序〉の碑面には、不思議な刻線が散見される。行意を以て書いた草稿に、褚自身が修正線を加えたものだが、何らかの理由でそのまま忠実に刻したためである。

語意

〈寒暑〉寒さと暑さ
〈庸愚〉愚かなこと
〈賢哲〉才知の優れた人

学習のポイント

＊線の抑揚、緩急、強弱の変化
＊修正線と結体

多宝塔碑

（たほうとうひ）

顔真卿（がんしんけい）

（七〇九〜七八五）　唐・天宝一一年（七五二）

淑徳大学書学文化センター蔵

本文（拓本より）

見寶塔宛在目前釋

心泊然如入禪定忽

持誦至多寶塔品身

而可息示後因静夜

…而可息。爾後因静夜持誦、至多寶塔品。身心泊然、如入禪定、忽見寶塔、宛在目前。釋…

95%

解説

僧・楚金（そきん）が長安の千福寺に多宝塔を建立した経緯や法華経を書写し納めたことなどを記した碑。天宝一一年（七五二）に建てられ、岑勛（しんくん）が撰し、顔真卿が四四歳の時に書したもので、現在、陝西省の西安碑林博物館にある。規格通りの筆法と骨力に富んだ平明な筆線で、点画構成が緊密である。碑面の文字も鮮明なため、楷書の基本を学ぶ古典の一つとなっている。「初唐の三大家」に顔真卿を加えて「唐の四大家」と呼ぶ。

顔真卿　王琳墓誌（おうりん）（741）拓
33歳の書。顔法は未だ確立していない（2003年出土）。

学習のポイント

＊「骨肉」の備わった緊密な書
＊顔氏家廟碑との比較

語意

〈多寶塔品〉法華経中の章名
〈泊然〉（はくぜん）湖のように静まり返った状態

コラム　碑林

碑林とは、石刻を大量に収蔵する機関のこと。中国で碑林と称せられるものは数多い。著名なものに、西安碑林、昭陵碑林（しょうりょう）、耀県碑林（ようけん）（以上、陝西省）、曲阜碑林（きょくふ）（山東省）、焦山碑林（しょうざん）（江蘇省）などがあるが、質・量ともに西安碑林が群を抜いている。

西安碑林第三室

淑徳大学書学文化センター蔵

87%

…孔歸、君之曾祖世也。隋司經校書・東宮學…

解説
顔真卿の父・顔惟貞（がんいてい）を顕彰した内容で、顔氏一族の経歴や殷氏との婚姻関係にも及んでいる。この碑は向勢に構えた方形の字形で、肉付きのよい線であるが、骨力を内包している。篆書の筆意を加味したいわゆる「顔法」を学習する上で重要な古典である。晩年七二歳の作。なお、篆額は李陽冰の手になる。現在は〈多宝塔碑〉と同様、西安碑林博物館に保存されている。

井上有一（いのうえゆういち）の臨書

「君之」

© UNAC TOKYO

顔氏家廟碑全景
（西安碑林第二室）
通高三三〇×一三〇㎝

学習のポイント
＊向勢の構え
＊顔法（蔵鋒や蚕頭燕尾（さんとうえんび））
＊初唐の楷書との比較（向勢）

語意
〈孔歸〉唐の思魯の字（あざな）
〈隋司經校書〉隋代の官名の一つ
〈東宮學士〉隋代の官名の一つ

コラム　学者の家系
顔真卿の家系は、多くの学者を輩出している。五代の祖・顔之推（がんしすい）は『顔氏家訓』（子孫のために書き遺した人生の指南書）を、曾祖・顔勤礼（がんきんれい）の兄顔師古（がんしこ）は『漢書注』（かんじょちゅう）を、伯父顔元孫（がんげんそん）は『干禄字書』（かんろくじしょ）を、顔真卿自身も字書『韻海鏡源』（いんかいきょうげん）を著している。

38

西域出土残紙
(せいいきしゅつどざんし)

西晋(せいしん)（楼蘭出土）

済逞白報
陰姑素無患苦
何悟奄至禍難遠
承凶讟盆以感切念追
惟剝截不可爲懐奈何
惟剝截元可爲懐奈何

97%

〈張〉 濟逞白報。　陰姑素無患苦。　何悟奄至禍難遠。　承凶讟盆以感切念追。　惟剝截不可爲懐奈何…

スウェン・ヘディン財団／スウェーデン国立民族学博物館蔵

解説　西域探検を敢行したスウェーデンのスウェン・ヘディンは、一九〇一年、楼蘭で複数の残紙を発見した。書簡の残片〈張〉濟逞白報」はその一つで、遠方で伯母の訃報に接した済逞が、その死を悼んで書いた悔やみ状と考えられる。毛先をよく利かせた運筆であり、王羲之よりやや早い時代に書かれた肉筆として貴重な史料といえる。

スウェン・ヘディン（一八六五〜一九五二）第一次探検でタクラマカン砂漠を前人未踏の横断。第二次探検では楼蘭故城で残紙を発見。

コラム　西域探検

二〇世紀初頭、中央アジアで探検家による調査が開始された。スウェン・ヘディンは楼蘭の古城を、オーレル・スタインは尼雅遺址で木簡を発見した。西本願寺門主の大谷光瑞が組織した探検隊の隊員・橘瑞超は、楼蘭で《李柏尺牘稿(りはくせきとくこう)》を発見した。探検隊の目的は様々であったが、書法史上から見ても大きな成果である。

学習のポイント

* 書簡の書
* 運筆のリズム

語意

〈白〉「もうす」と読む。書簡文の常套句

〈患苦〉悩み苦しむ

楼蘭の仏塔（高さ 10.5 m）

李柏尺牘稿
（り はくせきとくこう）

東晋・咸和三年〜五年（三二八〜三三〇）頃

龍谷大学図書館蔵

73%

……恆不去心。今奉臺使來西、月二日到海頭。此未知王消息。想國中平安王使廻復羅從北虜中與嚴參事往。想是到也。

恆不去心。今奉臺使來西、

旅順博物館蔵

大谷探検隊が収集した写経（〈諸仏要集経〉）断片

〈姨母帖〉（万歳通天進帖）　遼寧省博物館蔵

大谷探検隊を組織した大谷光瑞（おおたにこうずい）（一八七六〜一九四八）
龍谷大学図書館蔵

コラム　若い頃の王羲之に似ている！

〈姨母帖〉は、遼寧省博物館に所蔵される搨摹本（とうもほん）（双鉤塡墨（こうてんぼく）によって模写したもの）。ゆったりした点画と古拙な味わいは、王羲之の後年の変化の妙を尽くした作品とは異なっており、〈李柏尺牘稿〉との類似が指摘される。

学習のポイント

* 右旋回の運動
* 書簡の草稿
* 王羲之〈姨母帖〉との比較

語意

〈臺使〉宮廷の使者のこと
〈消息〉安否
〈嚴參〉人名

40

喪乱帖

そうらんじょう

王羲之（おうぎし）（三〇三？〜三六一？）の搨摹本（とうも）（唐代） 東晋

義之頓首。喪亂之極、先墓再離茶毒。追惟酷甚、號慕摧絶。痛貫心肝、痛當奈何。

皇居三の丸尚蔵館蔵

84%

解説 王羲之の三種の書簡を一紙にまとめたもの。前半八行を〈喪乱帖〉、次の五行を〈二謝帖〉、最後の四行を〈得示帖〉と総称する。初行「喪乱之極」の句から〈喪乱帖〉と呼ぶが、縦に簾目（すだれめ）のある白麻紙（はくまし）に精密に模写している。筆力のある運筆法やリズムを巧みに利用した結構法で、変化多彩である。

筆力のある運筆

極

運筆のリズムを利用した結構

毒

王羲之石像（山東省臨沂市（りんぎし））

コラム 王羲之に真跡なし

王羲之の書は書道史上最も著名だが、そのすべてが双鉤塡墨か刻帖によるもので、真跡は一点も存在しない。双鉤塡墨とは、原跡に薄紙を覆せて点画の輪郭を写し取り（双鉤）、その中へ墨を塡める〈塡墨〉技法で、唐代に盛行した。〈喪乱帖〉〈孔侍中帖（こうじちゅうじょう）〉などはこの方法で作られたものである。

学習のポイント

＊字の上部と下部における重心の移動

＊左右への振幅が大きい

語意

〈頓首（とんしゅ）〉 相手に敬意を表す語

〈喪亂（そうらん）〉 世の中の秩序が乱れること

〈先墓（せんぼ）〉 王羲之の先祖の墓

孔侍中帖（こうじちゅうじょう）

王羲之（三〇三？～三六一？）の搨摹本（唐代） 東晋

前田育徳会蔵

88%

九月十七日、義之報。旦因孔侍中信書。想必至。不知領軍疾（□□）後問。

学習のポイント

＊右上がりで、動きを伴ったバランスのよい線
＊簡潔で力強い点画
＊躍動感ある運筆

語意

〈孔侍中〉 会稽郡山陰県の孔子一族の人物
〈信〉 使いの人
〈領軍〉 王洽（こう）（王羲之の父の従兄弟に当たる王導の子）

日比野五鳳の臨書

九月十七日義之報旦因孔侍中信書想必至不知領軍疾後問

凛雲道人臨

解説

王羲之の二種の書簡を一紙に双鉤塡墨した精巧な搨摹本。文中の「孔侍中信書」の句からの命名である。本紙は、全体に施された簾目のような縦線から、縦簾紙と呼ばれる。従来は、墨罫の代わりに箆で押した押罫と推定されたが、平成一八年の〈喪乱帖〉の修理により、模写の後に加えられた線と断定された。その理由は、作品保存のためと推定されるが、明らかでない。

コラム 「後問」二字の位置

図版二行目「孔侍中信書」の一行後に「後問」二字が見えるが、江戸時代の江月宗玩の手控え帳に「後問」二字は六行目の行末にあると記している。

太田晶二郎がこれを考証し、上の欠けた部分に、誰かがこの二字をずらして貼り直したものと指摘した。〈喪乱帖〉図は、三行目「後問」を二字分下方へ移動し、

から切り取った「遅」「復」を挿入したものである。唐・張懐瓘『二王等書録』中に「君此可不。遅復後問」とあることに拠る。（西林昭一試作）

蘭亭序
らんていじょ

蘭亭八柱第三本（神龍半印本）
はっちゅう　　　しんりゅうはんいんぼん

王羲之　東晋・永和九年（三五三年）

北京・故宮博物院蔵

永和九年、歳在癸丑。暮春之初、會于會稽山陰之蘭亭。脩禊事也。群賢畢至、少長咸集。此地有崇山峻領、茂林脩竹。又有清流激湍、暎帶左右。引以為流觴曲水。

解説　永和九年（三五三）、王羲之の書。行書の名品で、唐の太宗が入手した際の有名な逸話がある。また、初唐の三大家が臨書したとされる伝来品もあり、墨跡本や拓本など多種に富む。内容は、三月三日の上巳の節句に、文人墨客が会稽山（かいけい）の蘭亭に遊び、曲水の宴を催した時に認めた（したた）詩集の序文である。酒宴中に揮毫した草稿本であるため、訂正や書き入れがある。重出する字、例えば、二〇ある「之」は、すべて違う結構に作るなど、変化に富んでいる。

趙孟頫　蘭亭序十三跋（部分）
ちょうもうふ

コラム　神龍半印と鑑蔵印

上に掲載した蘭亭序を〈蘭亭八柱第三本〉または〈神龍半印本〉ともいう。本文の前後に「神龍（唐の中宗の年号）」印の半分が見えるので、この呼称がある。このほか、歴代の鑑賞者や収蔵者の印が押されているが、これらをまとめて鑑蔵印と呼ぶ。

学習のポイント

＊流れるような筆使い
＊文字の結構の違いを観察する
＊楷書とは異なる筆順に注意

語意

〈永和九年〉三五三年
〈會稽山陰〉会稽郡山陰県（現・浙江省紹興市）
〈禊事〉禊（みそぎ）・祓（はら）いの行事

蘭亭の曲水（紹興市蘭亭鎮）
しょうこう

じおうとうじょう　おうけんし

台東区立書道博物館蔵

80%

語意

〈地黄湯〉漢方薬の名称

〈憂懸〉憂慮、心配

〈想必及〉必ず実現すると思う

新婦服地黄湯来。似減眠食。尚未佳。憂懸不去心。君等前所論事。想必及。謝生（未還。）

解説

　王羲之の第七子。後に、王羲之を大王、王献之を小王と言い、親子を二王と称するようになった。後世、王羲之は骨勢に、王献之は流媚に、その書風上の特質があると評され、王献之は流暢で艶やかな書きぶりによって史上に名を留めている。「書聖・王羲之」の巨像に隠れがちではあるが、米芾や王鐸をはじめ、その書に影響を受けた能書は多い。

　地黄湯帖は、現存する王献之の数本の墨跡本の一つで、明の文徴明が愛蔵したことで知られる。やがて日本にもたらされ中村不折が入手し、現在は台東区立書道博物館の蔵となっている。後世の刻帖から写し取ったものとも考えられ、筆脈が不自然なところもあるが、闊達な王献之の筆致を垣間見ることができる。

コラム　王献之の大胆なふるまい

　王献之の日常は大胆なふるまいが多かった。少年が身につけていた純白の衣装に思いのままにさまざまな書体で揮毫したり、新しく塗った建物の白壁へ箒に泥汁を浸して巨大な文字を書きつけたりなど、奔放な名族の貴公子としての逸話がいくつも伝えられている。

44

解説 北周の詩人・庾信の「枯樹賦」を褚遂良が行書で書いたものと伝える。全四六七字。真跡は今に伝わらず、刻本では聴雨楼本が最も精刻といわれる。運筆は呼吸が長く粘りがあり、字形にはひねりが加わって変化に富んでいる。末尾に「貞観四年（六三〇）云々」とあり、これに従えば褚遂良三五歳の書となり、壮年時代の書風を知る資料となる。

枯樹賦
（こじゅのふ）

褚遂良
（ちょすいりょう）（五九六～六五八）唐・貞観四年（六三〇）

（…吟）援。乃有拳曲擁腫、盤拗反覆、熊彪顧盼、魚龍起伏。節竪山連、文横水蹙。匠石驚視、公輸眩目。雕鐫始就、剞劂仍加、平鱗鏟甲、落角摧牙、重重碎錦、片片真花、紛披草樹、散亂烟霞。

後乃有拳曲擁腫盤拗反覆熊彪
顧眄魚龍起伏節竪山連文横水
匠石驚視公輸眩目雕鐫始就
剞劂仍加平鱗鏟甲落角摧牙重
辟錦片々真花披草樹散亂烟霞

貫名菘翁の臨書「枯樹賦 殷仲文風」

枯樹賦 殷仲文風

枯樹賦 殷仲文風

上田桑鳩の臨書 「熊彪」

「無」字の比較
枯樹賦
雁塔聖教序
孟法師碑

学習のポイント
＊呼吸が長く粘りのある運筆
＊変化のある字形・用筆
＊王羲之の行書との比較

語意
〈熊彪・魚龍〉ともに木のこぶ状の形容
〈匠石・公輸〉ともに名工の名
〈雕鐫〉彫り刻む
〈剞劂〉彫刻用の小刀

90%

温泉銘（おんせんめい）

唐　太宗（たいそう）（五九八〜六四九）　唐・貞観二二年（六四八）

フランス国立図書館蔵

…希。未若慈泉近怡情性者矣。朕以憂勞積慮。風疾屢嬰。毎濯患於斯源。不…

95%

華清池（西安市臨潼区）

学習のポイント

＊筆の抑揚を駆使したスケールの大きい書

＊根底には王羲之の書（王法）

語意

〈憂勞〉　憂い疲れる

〈積慮〉　苦労

〈風疾〉　中風という病気

解説

唐・太宗の撰文並びに書。彼は冬の保養地として陝西省臨潼（りんとう）の驪山温泉（りざん）（華清池（かせいち））に離宮を置き、〈温泉銘〉を昭陽門の碑廊内に建てたが、原碑は宋代には失われた。二〇世紀初め、フランスのペリオが敦煌の蔵経洞に秘蔵されていたこの拓本（唐拓孤本（とうたくこほん））を持ち出した。後半の五〇行、約三五〇字を存している。書体は行書。確かな筆法で表現力も豊かであり、スケールも大きい。

上田桑鳩（うえだそうきゅう）の臨書

巌々秀岳

「巌巌秀岳」

コラム　玄宗（げんそう）と楊貴妃（ようきひ）

"開元の治"で知られる唐の玄宗（六八五〜七六二）は、楊貴妃を伴って驪山温泉に足を運ぶようになった頃から次第に暗愚な皇帝になり下がり、安禄山（あんろくざん）の乱を招いた。楊貴妃の美しさとその禍いは白居易の「長恨歌（ちょうごんか）」に詠まれている。

46

王羲之（三〇三？～三六一？）東晋〈製作・唐・咸和三年（六七二）〉

東京国立博物館蔵 [Image: TNM Image Archives]

…領袖也。幼懷貞敏、早悟三空之心。長契神情、先苞四忍之行。松風水月、未足比其清華。仙露明珠、詎能方其朗潤。故以…

…領袖也。幼懷貞敏、早悟三空之心。長契神情、先苞四忍之行。松風水月、未足比其清華。仙露明珠、詎能方其朗潤。故以…

解説

「集王」とは、王羲之の筆跡を集めた意、「聖教序」とは、唐の太宗が玄奘三蔵の業績を称えて撰述した序文のこと。咸亨三年（六七二）、僧・懐仁が王羲之の遺墨（《蘭亭序》《喪乱帖》《奉橘帖》など）から、文字を集めて碑に刻したものである。ただし、王羲之が没して、約三百年後に製作されたので、一部の文字には偏や旁を合字した箇所がある。運筆が平明なため、行書の特質を理解する際の格好な古典としてよく用いられる。

懐
契
風

蘭亭序（左）と集王聖教序（右）の比較

《興福寺断碑》
こうふくじだんぴ

村上三島の臨書
ならかみさんとう
「神龍三年」

78%

コラム　集字碑

王羲之の行書から集字して作られた碑は、唐代に八種あり、最も優れているのが懐仁の《集王聖教序》である。さらにそれを基に製作されたものに《興福寺断碑》や《六訳金綱経》がある。ただし、後者は書の風格にやや乏しい。

学習のポイント

*形のみに囚われず、筆の動きや筆圧を想像して書く

*集字のため、気脈はやや不自然であることに注意

語意

〈領袖〉泰斗。中心的指導者

〈三空之心〉解脱に至る三つの門

〈四忍〉四種ある忍耐

顔真卿（七〇九～七八五）　唐・至徳三年（七五八）

台北・国立故宮博物院蔵

…人心、方期戩穀。何圖逆賊間釁、稱兵犯順、爾父竭誠、常山作郡。余時受命、亦在平原。仁兄愛我、俾爾傳言。爾既…

77%

語意

〈戩穀〉福禄のこと。甥・季明の将来に望みをかけていたことのたとえ

〈逆賊〉乱を起こした安禄山をいう

コラム　忠義の人　顔真卿

天宝一四年（七五五）、安禄山率いる二〇万の兵力が河北を席巻した時、玄宗は「河北二四郡に一人の義士もおらんのか」と嘆いたという。顔真卿はこの時一族とともに、逆賊安禄山に敢然と立ち向かった。その戦いの中で命を落としたのが、甥の顔季明であった。

解説

唐の乾元元年（七五八）、安史の乱で惨殺された甥の顔季明の霊に捧げた祭文の草稿。顔真卿の悲憤の激情が文章と文字の間ににじみ出ていると評される。ゆったりした結構と粘りのある線質で自由奔放に書かれている。祭伯文稿、争座位文稿と合わせて「三稿」と呼ばれ、率意の書の傑作である。

今井凌雪の臨書

「階庭蘭玉毎慰」

顔真卿の墓（河南省偃師市）

争座位文稿
そうざいいぶんこう
顔真卿（七〇九〜七八五）　唐・広徳二年（七六四）

解説　唐の広徳二年（七六四）、顔真卿が、百官集会の席次を権力によって乱した郭英乂に抗議した書簡の草稿である。顔真卿三稿の一つとして名高い。真跡は伝わらず、刻本では西安碑林にある関中本が知られている。蔵鋒を駆使し重厚で気宇壮大の気象である。王羲之以後、新境地を開いた名跡として後世に大きな影響を与えた。

…聞之。端揆者百寮之師長、諸侯王者人臣之極地。今僕射挺不朽之功業、當人臣之極地。豈不以才爲世出、功冠一時。挫思明跋扈之師、抗迴紇無…

淑徳大学書学文化センター蔵

80%

金子鷗亭の臨書　「人臣之極地今」

碑身一五二×八〇cm

争座位文稿〈関中本〉全景（西安碑林博物館）
横に長い刻石を縦向きに設置している。

コラム　率意の書

「率意（卒意とも）」とは「心の赴くままに意識せずに」の意で、いろいろ用意工夫する「作意」と相対する語。率意の書として著名な古典には、王羲之の〈蘭亭序〉や顔真卿の〈祭姪文稿〉などがある。いずれも原稿中にあれこれ推敲した痕跡がそのまま残されている。

学習のポイント

＊重厚で粘りのある書
＊〈祭姪文稿〉との比較
＊率意の書

語意

〈端揆〉宰相のこと。百官の上にいて国政を総括する
〈僕射〉官名。唐代では長官に相当
〈思明〉史思明のこと。安禄山に続いて乱を起こした

上野本　京都国立博物館蔵

95%

上野本
十七日先書郗司

三井本
十七日先書郗司

比田井天来の臨書
「十七日先書郗司」

解説

学書の手本として王羲之の手紙二九通を集めて石に刻したものである。第一通の書き出し「十七日先書す」によってこの名がある。

後世の人々から草書の模範とされたため、数多くの刻本が伝来している。著名なものに、遒勁（強い）な「三井本」や穏和な「上野本」などがある。掲載した部分は「上野本」第二通の〈逸民帖〉。筆使いが自然で、結体の懐が大きい。

吾前東、粗足作佳観。吾爲逸民之懐久矣。足下何以方復及此、似夢中語耶。無縁言面爲歎。書何能悉。

コラム　草書の学び方

市河米庵（いちかわべいあん）の言葉に「草書を学ぶには〈十七帖〉を主として〈書譜〉で補助せよ」というように、〈十七帖〉を臨書する際は、合わせて〈書譜〉で養うのが上達の秘訣である。運筆法・用筆法の基礎を

語意

〈佳観〉美しい景色のこと
〈逸民〉世を逃れ、隠遁生活をすること
〈言面〉会って話をすること

学習のポイント

*点画の確かさ（離し方・接し方・交わり方）
*筆の弾力による力感のある曲がりや折り返し
*線の太細や文字の大小の自然な展開

50

真草千字文（しんそうせんじもん）

智永（ちえい）（?〜?）隋（ずい）

解説

千字文は、一字も重複しない一二五〇の四字句からなる識字・習字用の韻文のことで、梁の武帝が周興嗣（しゅうこうし）に命じて作らせたといわれる。この書は王羲之七世の孫に当たる僧智永が書写したもの。真書（楷書）と草書とが交互に書かれており、奈良時代に王羲之の書として日本に伝来した（現在は個人蔵・国宝）。線質はしなやかで厚みがあり、正統的な書風で格調が高い。

〈関中本千字文〉
「容止若思」
三井記念美術館蔵

関中本千字文とは、真跡本を基に模刻し、関中（長安）に置いたもの。

…之盛。川流不息、淵澄取暎。容止若思、言辭安定。篤初…

90%

宋・徽宗の草書千字文（遼寧省博物館蔵）
今日まで多くの人々が千字文を書している。

コラム　僧智永とは？

王法を虞世南に伝授したとされる智永は、永欣寺（えいきんじ）の楼上にこもって〈真草千字文〉を八百本も書いたという。智永の書を求める者が列をなして敷居に穴が開き鉄板で補修したところ世人がこれを「鉄門限」（てつもんげん）と呼んだとか、使い古した筆を埋めて「退筆塚」とした、などの逸話が残されている。

学習のポイント

*ゆったりとした運筆
*しなやかで重厚な線質
*格調の高い書

語意

〈淵澄取暎〉淵が澄んで物の影を映す
〈容止若思〉立ち居振る舞いはおごそかに

書譜（しょふ）　孫過庭（そんかてい）（六四八？～七〇三以前）　唐・垂拱三年（六八七）

台北・国立故宮博物院蔵

（草書本文）

…參不入。以子敬之豪翰、殆右軍之筆札、雖復粗傳楷則、實恐未克箕裘。況乃假託神仙、恥崇家範。以斯成學、執愈面牆。後羲之往都、臨行題壁。子敬密拭除之。

学習のポイント

* 太い線は筆鋒の開閉を生かし、思い切りよく書く
* 細い線は粘り強く書き、動きを細やかに捉える
* 文字の上半では大きく動いて気分も大きく

語意

〈子敬之豪翰〉子敬は王羲之の子である王献之の字（あざな）。献之の筆跡のこと

〈右軍之筆札〉王羲之の書法のこと

コラム
書譜「羲之往都」の故事

王羲之が都へ出かけるにあたり、壁に題字を書いたあと、息子の献之は、この題字をこっそりふき取って書き替えた。内心ではうまく書けたと自負していたが、都から戻った羲之がこれを見て「当時、私はひどく酔っていた」と嘆息した。このことを聞いた献之は自分の書の未熟さを恥じたという。

80%

解説

孫過庭が垂拱（すいきょう）三年（六八七）に書いた書論の草稿本。書の価値や学び方などについて、王羲之の書を規範として論じており、中国を代表する書論といわれる。草書の模範とされるその書は、明快でありながら粘り強さがある。折り罫に筆鋒が当たって線に節目が現れる表現（節筆）が書きぶりに変化を与えている。

節筆（せっぴつ）

節筆は、昭和初年、松本芳翠（まつもとほうすい）によって論証された。

小坂奇石（こさかきせき）の臨書
「薄辭草書粗傳」

52

…歌、以贊之。動盈卷軸。夫草藁之作、起於漢…

自叙帖（じじょじょう）

伝 **懐素**（かいそ）（七三七？～？）唐・大暦一二年（七七七）

台北・国立故宮博物院蔵

74%

〈草書千字文〉懐素

台北・国立故宮博物院蔵

金子鷗亭（かねこおうてい）の臨書
「天地玄黄宇宙」

〈古詩四帖〉張旭

（遼寧省博物館蔵）

解説

僧懐素が、自己の書に対する他者の評言など
を書写したもの。顔真卿による「懐素上人草書歌」
の序文や当時の詩人たちからの賞賛の詩句などを収め
ている。全体の印象は大胆奔放であるが、用筆や結体
は比較的穏やかで無理がない。なお、この墨跡本（台
北・国立故宮博物院蔵）の真偽については議論がある。

コラム　狂草

懐素には、飲酒大酔して壁
面いっぱいに文字を書きつ
けたという逸話があるが、
これは草書を極端にくずし
て連綿させたもので「狂
草」と呼ぶ。奇声を上げな
がら書いたという張旭と
ともに「張顛素狂」（ちょうてんそきょう）と併
称される。

学習のポイント

＊穂先の働きによる用筆の工夫

＊筆の上下・水平運動と気脈を
意識した運筆

＊文字の大小、潤渇、単体と連
綿との取り合わせ

語意

〈歌〉当時の詩人たちが懐素の
ために作った「懐素上人草書
歌」を指す

〈草藁〉草稿。ここでは草書の
こと。そもそも草書は草稿を
作る場面で発生したとされる

破竈燒濕葦。那知是寒食、但見烏銜帋。君門深…

74%

台北・国立故宮博物院蔵

解説

北宋の蘇軾（号は東坡<ruby>とうば<rt></rt></ruby>）の書。元豊五年（一〇八二）三月、寒食節に黄州流罪中の憂悶<ruby>ゆうもん<rt></rt></ruby>を託して作った二首を行書で一六行に書いたもの。四七歳の作。

蘇軾芸術の根本は「意」、即ち人間の精神性を重んじた。作中文字の大小に七倍から十倍の差が見られ、重厚な力強い表現とリズミカルな表現の要素が窺える。

蘇軾像（元・趙孟頫画）

学習のポイント

＊提腕・側筆による傾き
＊重から軽、遅から速への変化
＊文字の大小による変化

語意

〈破竈<ruby>はそう<rt></rt></ruby>〉こわれた竈<ruby>かまど<rt></rt></ruby>
〈寒食〉清明節の前日、冷たい食事を摂る風習。「かんじき」とも読む
〈君門<ruby>くんもん<rt></rt></ruby>〉天子のいますところ

黄山谷の跋文　台北・国立故宮博物院蔵
〈黄州寒食詩巻〉の詩文と書きぶりの両面を絶賛している。

コラム　題跋とは？<ruby>だいばつ<rt></rt></ruby>

書籍や書画などの前後のスペースに、その来歴や品評、考証などを書き記した文を「題跋（題辞と跋文）」という。北宋時代以降、書画を鑑賞・収蔵した際、こうした題跋が書かれるようになり、そこにも研究的な資料的価値が加わった。

松風閣詩巻

しょうふうかくしかん

黄庭堅

こうていけん

（一〇四五〜一一〇五）北宋・崇寧元年（一一〇二）

台北・国立故宮博物院蔵

依山築閣見平川。夜闌箕斗插屋椽。我来名之…

解説

宋の四大家の一人、黄庭堅（号は山谷）の書。崇寧元年（一一〇二）流謫中、松林に建つ楼閣を松風閣と名づけた際、自作の詩を書いた。五八歳の作。庭堅も蘇軾の如く人間性を重んじ、生涯、書法に努力した。この詩巻も顔真卿の筆意を兼ねた作といえるが、長くそり気味の横画が多く、軽くさばく左払いに特徴がある。

コラム　二つの故宮博物院

故宮博物院は現在、北京と台北の二か所にある。明・清時代の皇帝の宮殿であった紫禁城（北京）を、一九二五年に博物館として創設した。ところが、一九四九年、国内での内戦が勃発した際、蔣介石率いる国民政府が総数六〇万点余りの故宮文物を台湾へ運び出し、それらを現在の国立故宮博物院（台北）の基礎とした。こうした経緯から二つの故宮博物院が存在することとなった。

70%

学習のポイント

* ゆったりそり上がる長い横画
* 骨格を強調

語意

〈箕斗〉箕・斗の星座
きと　おくてん
〈屋椽〉軒の丸い垂木
たるき

コラム　宋の四大家

宋の四大家といえば蘇軾・黄庭堅・米芾、それに蔡襄の四人を指すが、もとは蔡襄ではなく、蔡京が入っていた。しかし、徽宗時代の宰相として権勢を振るった蔡京は、その政策や行いに反感が高まって酷評されたため、蔡襄に変更されたと伝えられる。

台北・国立故宮博物院（正面）

蜀素帖 （しょくそじょう） 米芾 （べいふつ）（一〇五一～一一〇七） 北宋・元祐三年（一〇八八）

擬古

青松勁挺姿、凌霄恥
屈盤 種種出
連上松端秋花起絳烟
蔣蕚雲錦殷不羞不…

擬古。青松勁挺姿、凌霄恥屈盤。種種出枝葉、牽連上松端。秋花起絳烟、旖旎雲錦殷。不羞不…

78%

解説

宋の四大家の一人、米芾（字は元章）の書。進士及第者としてではなく母の恩蔭で官位に就く。元祐三年（一〇八八）三八歳の九月、自詠詩八首を書いた。蜀素とは蜀で織った絹のことで、烏糸界線を織り込んでいる。二王風の美しさを備え、八面出鋒の筆法で書かれている。文字を自在に承ける巧みさが光る行書である。

葉

牽

青山杉雨（あおやまさんう）の臨書
「挺姿凌霄恥屈」

挺姿凌
霄恥屈

米公祠（米芾記念館）（べいこうし・べいふつきねんかん）内にある米芾像
（湖北省襄樊市）

学習のポイント

* 露鋒の中に蔵鋒を加味
* 抑揚を効かせたバランスのよい運筆
* 烏糸欄を織り込んだ絹布

語意

〈擬古〉 古い時代の文を真似ること
〈勁挺〉 強く伸び切る
〈凌霄〉 空を凌ぐ
〈旖旎〉 風になびくさま

コラム　米芾の集古字

書画学博士であった米芾は、宮中の名品を自由に見て徹底して古典を習ったため、「集古字」と称された。ある時、宮中から借り出した作品を基に臨模し、その臨模本を返却したが、誰も判らなかったという。その技術の巧みさを伝えるエピソードである。

解説

a 張即之は歴陽（安徽省和県）の人。名家に生まれ地方官を歴任した。米芾の書を学んで欧陽詢・褚遂良の書法を交えたとされ、その書は蘭渓道隆（一二一三～七八）ら禅僧や、金人に受容された。図は宝祐元年（一二五三）七月十三日、亡母韓氏の冥福のために書いたもの。彼は生涯に同経を多く書いたようで、小字のほか、同月十八日の一本（台北・国立故宮博物院蔵）をはじめ複数が現存。一字が三十センチ前後に及ぶ額字（京都・東福寺蔵）も彼の書として伝わる。

b 鮮于枢の最晩年のものと推定される書簡であり、医者の澄虚真人に対して妻子の病状を報告し、薬の処方を求めた内容である。彼は趙孟頫とともに元代の名手として知られ、晋唐書法を基礎に置いた行書や草書を得意とする。本巻のような題跋や書簡の沈着な細字のほうが豪放な大字よりも出色である。

a 張即之・金剛般若波羅蜜経

京都・智積院蔵

76%

金剛般若波羅蜜経　如是我聞。一時佛在舎衛國。祇樹給孤獨園。與大比…。

b 鮮于枢・行草書十詩五札巻

東京都国立博物館蔵　[Image: TNM Image Archives]

70%

…盡。小児喫藥、不無抛撒、瀉未減、昨夜三行、今早二行、皆水瀉。目今煩燥、渇甚。適爲無藥、新汲水調五苓…。

コラム　王法への復古

鮮于枢と同時代の書人、龔璛は「晋唐」の書法が無視されて百余年、元の至正の間に鮮于枢と趙孟頫とが特起して、古意がいまに蘇った」と称賛している。

学習のポイント

a ＊筆の弾力を活かした力強い点画
＊行書のような運筆
＊肥痩の大きな変化

b ＊晋唐書法に基づく率意の書
＊趙孟頫の書との比較

語意

a 〈金剛般若波羅蜜経〉大乗仏典のひとつ、空の思想を簡潔に説く
〈舎衛国〉古代インドのコーサラ国首都・シュラーバスティー
〈祇樹給孤独園〉ブッダのいた寺院・祇園精舎

b 〈小児〉鮮于枢の子を指す
〈瀉〉水瀉に同じ。腹を下すこと
〈煩燥〉内臓に熱がこもり、口が乾き、手足が乱れ動く症状

趙孟頫（一二五四〜一三二二）元／文徴明（一四七〇〜一五五九）明

a 趙孟頫・前赤壁賦

歌窈窕之章少焉月出于東山
之上徘徊於斗牛之間白露橫江
水光接天縱一葦之所如凌萬

歌窈窕之章。少焉月出于東山之上、徘徊於斗牛之間。白露橫江、水光接天。縱一葦之所如、凌萬…

台北・国立故宮博物院蔵

74%

b 文徴明・細楷落花詩巻

玉勒銀罌已倦遊東飛西落使人愁急攬春去
先辭樹嬾被風扶強上樓魚沫劬恩殘粉在蛛…

玉勒銀罌已倦遊。東飛西落使人愁。急攬春去先辭樹。嬾被風扶強上樓。魚沫劬恩殘粉在。蛛…

香港芸術館蔵
原寸

学習のポイント

a ＊晋唐の書法に拠った端麗な字形
 ＊多様な筆画の痩肥

b ＊王義之から趙孟頫へと続く正統書
法の継承
 ＊精妙で鋭い起筆

語意

a 〈窈窕之章〉『詩経』周南の「関雎」
三章
〈斗牛之間〉二十八宿の斗宿と牛宿
のあたり
〈一葦〉小舟のたとえ。『詩経』衛
風に「誰か河を広しと謂える。一
葦もて之を杭らん」とある

b 〈玉勒〉玉の轡
〈銀罌〉銀の酒甕

解説

a 趙孟頫は呉興（浙江省湖州）の人。字は子昂、
松雪道人と号した。黄州で三国時代の偉人を偲び詠んだ北
宋の蘇軾の「前後赤壁賦」を、趙孟頫が行書で書いた作品。
南宋の皇族でありながら、異民族が支配する元の朝廷に仕
えた趙孟頫は、書法の上では晋唐の伝統を重んじる復古主
義に徹し、王義之の書風に傾倒した。

b 文徴明は長洲（江蘇省蘇州）の人。字は徴仲、衡山
と号した。文徴明が山水画の師である沈周の詩『賦得落
花詩十首』の一首を書いたもので、過ぎゆく春を惜しむ感
慨が詠われている。王義之を理想とした典雅で端正な書風。
文徴明の書は、日本でも正統派とされ、江戸時代では唐様の
書道の典型として尊重された。

コラム　赤壁の戦いと赤壁賦

北宋・蘇軾が作った前後二編の詩
「赤壁賦」の舞台となった赤壁は、
湖北省の東部、黄岡県の長江北岸
にある。因みに三国志の赤壁の戦
いで著名な古戦場は、湖北省の南
東部、長江の南岸の地にあり、両
者は異なる地である。

富岡鉄斎画　前赤壁賦

[提供：便利堂]

a 董其昌は華亭（上海市松江県）の人。明の万暦一七年（一五八九）の進士。詩書画をよくし、とりわけ書画の制作と理論に多大な功績を遺した。理論は米芾の影響を受けて天真爛漫の妙境を目指し、率意にして「生」なる書をよしとした。左図の菩薩蔵経後序は彼が六四歳の作である。作品の後記に〈集王聖教序〉の筆意で書いたとある。

b 張瑞図は晋江（福建省泉州）の人。明の万暦三五年（一六〇七）に探花（殿試第三席）で及第したが、のち宦官の魏忠賢が失脚するに伴い閹党として弾劾された。書は蘇軾などを習ったというが、穂先の効いた鋭い点画が比較的短いリズムでそり返りながら運筆されることが多く、古典に類を見ない彼独自の風格を表している。

a 董其昌・菩薩蔵 経 後序

常樂之道。猶且事光圖史。振薫風於八埏。徳…

台北・国立故宮博物院蔵

70%

b 張瑞図・行書五言律詩軸

靈異香難尋。閒雲鎮翠岑。到門危石倚。入洞小橋臨。衣服居人別。桑麻閲世深。殷勤謝漁父。相送出花林。遊武夷。果亭山人瑞圖。

262.0 × 48.5cm

董其昌（とうきしょう）（一五五五～一六三六）明 ／ 張瑞図（ちょうずいと）（一五七〇～一六四一）明

董其昌像（明・曾鯨画）（そうげい）

学習のポイント

a ＊率意の書の書きぶり
＊集王聖教序との比較

b ＊柳葉風の線と露鋒
＊連綿線と行の展開

語意

a
〈圖史（とし）〉 図書や史籍
〈八埏（はっせん）〉 八方の地
〈澆波（ぎょうは）〉 大きな波

b
〈霊異（れいい）〉 優れて不思議なこと
〈翠岑（すいしん）〉 みどり色の峰
〈武夷（ぶい）〉 福建省にある山名

コラム 董其昌の発奮

董其昌の出現は、実作面のみならず、鑑賞眼や理論面においても当時の芸苑に多大な影響を与えた。しかし、彼は郷試（ごうし）（科挙の予備試験）において、悪筆であるという理由で第二席にされたのであった。このことに発奮し、以後、真剣に書法を学んだという。

倪元璐（げいげんろ）（一五九三〜一六四四）明／黄道周（こうどうしゅう）（一五八五〜一六四六）明

a 倪元璐・草書五言律詩軸

東京国立博物館蔵〔Image: TNM Image Archives〕

165.2 × 47.2cm

満市飛風起平隄、溥水流、子坫春邪筆更、欬本軺䚽夕窗、满市花風起、平隄溥水流、不堪春解手、更爲晩停舟。上埭天連雁、荒祠水蔽牛。杖藜聊復爾、轉盼夕陽游。元璐似樂山辭丈。

b 黄道周・済寧聞警詩軸

144.5 × 49.0cm

旅雁蒼生苦、宵衣天子勞。無人歌破斧、誰與共征袍。道泰更無患、謀先遠未騷。吾鄉猶小鮮、不敢滯庖刀。黄道周。

解説

a　倪元璐は浙江省上虞の人。明の天啓二年（一六二二）に王鐸や黄道周らとともに進士に及第。皇帝が自縊すると自身も首をくくって国に殉じた忠臣烈士である。書は、顔真卿や董其昌を学んだといわれるが、師承を感じさせない独自性のある書で、彼の激しい性情の表れであるといえよう。

b　黄道周は福建省漳浦（しょうほ）の人。倪元璐、王鐸と同じ明の天啓二年の進士。明滅亡後も明朝の再興を図って転戦したが、清軍に捕えられて南京で処刑された。倪元璐と同様に忠臣の一人であり、その書風も似るところがある。書のルーツは判然としないが、厳正な性格による気骨の強さを感じさせる。

学習のポイント

a＊造字の原理は「上密下粗」
＊はねや払いに見る独特な運筆法

b＊大胆な結字と行の展開
＊粘り強い線質と運筆

語意

a　〈上埭（じょうてい）〉ダムの上
〈杖藜（じょうれい）〉藜（あかざ）の杖をついて
〈轉盼（てんけい）〉目を移す

b　〈旅雁（りょがん）〉遠方へ飛び去る雁
〈宵衣（しょうい）〉夜明け前に起きて衣服を身につけること。政務に励むことをいう
〈小鮮（しょうせん）〉小さい魚

倪元璐像

コラム　壁面芸術の萌芽

明代になると製紙技術の進歩により、作品形式に大きな変化が生まれた。柱や壁面を飾る長条幅作品は、これまでの机上の鑑賞とは異なった美しさを生み出し、新たな芸術表現となった。こうした作品の形式は日本の書道にも大きな影響を与えた。

王鐸（一五九二〜一六五二）明末清初／傅山（一六〇七〜一六八四）明末清初

【解説】

a 王鐸は河南省孟津県の人。明滅亡後に清の官に就き、明清両朝に仕えたことから弐臣と呼ばれて白眼視される。臨書と創作を隔日に行い、古法帖の学習に心血を注いだ。「晋を宗としなければ、野道に陥る」とし、王羲之父子に傾倒した。この作は王羲之の第七子王献之の臨書で彼の臨書観が窺える。四九歳の作。

b 傅山は山西省陽曲県の人。明滅亡後は、道士となって各地に流寓し、終生清朝に抵抗し続けた。五体をよくしたが、彼の本領は連綿を駆使した長条幅の行草書にある。秦漢の篆隷から鍾繇・王羲之・顔真卿・趙孟頫など幅広く学習するが、彼の書の基盤になったのは家学の顔法である。

a 王鐸・臨王献之鵞群帖

鵞還復送還甚矣。当奈何乎。吾□□遠懐深至耶。省告。寄酒但恐前不。審海監諸舎上下動静。比復当（常）憂之。姉告無他事。崇虚劉道士、鵞羣並復歸也。献之等當須向彼謝之。献之等再拜。不審海監諸舎上下動静。比復當（常）憂之。姉告無他事。崇虚劉道士、鵞羣並復歸也。献之等當須向彼謝之。献之等再拜。

献之等再拜。不審海鹽諸舎上下動静。比復當（常）憂之。姉告無他事、崇虚劉道士、鵞臺並復歸也。献之等當須向彼謝之。献之等再拜。

庚辰夏日。王鐸。

京都国立博物館蔵
183.5 × 51.7cm

b 傅山・草書五言律詩軸漫成（二首の一）

江皐已仲春、花下復清晨。仰面貪看鳥、回頭錯應人。讀書難字過、對酒滿壺頻。近識峨嵋老、知余嬾是眞。傅眞山書。

東京国立博物館蔵
[Image: TNM Image Archives]
236.0 × 49.8cm

〈鵞群帖〉王鐸（冒頭部分）

〈鵞群帖〉王献之（部分）

〈擬山園帖〉王鐸

村上三島の臨書「醉月頻中聖」

【語意】

a
《献之》 王献之
《海鹽》 地名
《鵞羣》 鵞鳥の群れ
《江皐》 川沿いの丘
《峨嵋老》 峨嵋山に住む老人

【学習のポイント】

a ＊臨書と臨書作品の違い
＊変化多彩な用筆法

b ＊一筆書のような線の展開
＊紙本と絖本の違い

【コラム】

明末ロマン派のこだわり？

明時代末期の王鐸や傅山など、主情的な書をなした人々を明末ロマン派と呼ぶ。彼らの長条幅作品は、臨書であっても字形を無視したかのようである。読めることより書表現そのものの鑑賞を優先したからであろう。しかし、王鐸は臨書長条幅中で「死、喪、痛、悪」などの不吉な字を避けている。

王鐸記念館（河南省孟津県）

a 金農・臨西嶽崋山廟碑

（上海博物館）

周禮職方氏、河南山鎮曰崋、謂之西嶽。春秋傳曰、山嶽則配天。乾坤定位、山澤通氣、雲行雨施、既成萬物、易之義也。祀典曰、日月星辰所昭卬也。地理山川所生殖也。

b 鄭燮・題蘭竹図軸（部分）

（上海朵雲軒（だうんけん）蔵）

日日紅橋鬭酒巵、家家桃李艶芳姿、閉門只是栽蘭竹、留得春光過四時。乾隆壬午。板橋鄭燮。

解説

a 金農は浙江省杭州の人で、冬心（とうしん）の号で知られる揚州八怪（はっかい）の中心的存在。詩書画に長じ、それを売って生業とした。隷書は、後漢や三国の呉の文字資料などから、側筆で横画を太く強調し、縦画を細く鋭く表現する「漆（しつ）書」を確立した。この作品は、後漢・西嶽崋山廟碑の一節を臨書したものである。

b 鄭燮は江蘇省興化の人で、板橋（はんきょう）の号で知られる揚州八怪の一人。山東省内の知事を務めた後は、揚州で書画を売って生業とした。詩書画に長じ、「六分半書（ろくぶはんしょ）」という、隷書に楷書や行草書を混ぜた雑体書が個性的である。得意の蘭竹画に、春の賑わいの中で閑かに四季を楽しむ意の詩を添えたものである。

臨西嶽崋山廟碑（部分）

揚州八怪記念館の八怪石像（揚州市の西方寺内）

コラム　揚州八怪とその評価

清の康熙（こうき）・乾隆（けんりゅう）年間に揚州の画壇で活躍した個性的な書画家たちを「揚州八怪」と呼ぶ。
彼らの主張は、古いものから創意工夫して新しいものを生み出すというもので、当時の画壇の正統ルートから外れていたので、"怪"と貶（おとし）められた。しかし、傑出した表現技法であったため、彼らの名声は次第に高まった。

学習のポイント

a ＊"斬釘截鉄（ざんていせってつ）"の漆書様式
　＊側筆の筆法と左下方への長い払い出し
b ＊雑体書
　＊北宋の黄庭堅の影響
　＊画と調和する配字

語意

a ＊〈周礼〉儒教教典の一つ
　＊〈春秋伝〉『春秋』の注釈書
b ＊〈紅橋〉揚州にある橋の名
　＊〈酒巵（しゅし）〉料理屋
　＊〈芳姿（ほうし）〉花が美しく咲く様子

解説

鄧石如は安徽省懐寧の人。号は完白。三〇歳頃、梁巘（りょうけん）に書の才能を見出された鄧石如は、紹介を得て南京の梅鏐（ばいびゅう）収蔵の金石拓本で、篆書や隷書を学習すること八年に及んだ。古代の文字資料と唐・李陽冰の書風を基盤に、柔毛（じゅうもう）を使って緊張感ある書風を確立した。

隷書は、漢代を中心に、三国の魏や唐代の文字資料など幅広い書風も取り入れ、後世に大きな影響を与える重厚な文字資料と書風を確立した。

a 篆書朱韓山座右編軸（しゅかんざんざゆうへんじく）は、暑中の情趣を詠んだ作品。

b 隷書五言詩軸は、離別について詠じた詩を書いたもので、古典に立脚した重厚な書風である。

a 篆書朱韓山座右編軸

萬緑陰中、小亭避暑、八闥洞開、几簟皆緑、雨過蟬聲、風來華気、令人自醉。頑伯 鄧石如。

100.5 × 37.5cm

b 隷書五言詩軸

良時不再至、離別在須臾。屏営衢路側、執手野踟蹰。仰視浮雲馳、奄忽互相踰。風波一所失、各在天一隅、長当従此別、且復立斯須、欲因晨風發。送子以賤軀。鉄樵四兄先生雅玩。頑伯 鄧石如。

135.0 × 33.0cm

鄧石如（一七四三～一八〇五）清
とうせきじょ

語意

a
《八闥》（はったつ） 八方の門
《洞開》（どうかい） 開けること
《几簟》（きえん） 机とむしろ
《須臾》（しゅゆ） わずかな時間

b
《踟蹰》（ちちゅう） ためらい足踏みする
《斯須》（ししゅ） 「須臾」と同じ意

学習のポイント

a ＊蔵鋒と中鋒による運筆
　＊均整で縦長の字形

b ＊漢隷（八分）を基盤とした重厚な書風
　＊安定した線質
　＊揚州八怪の隷書との比較

コラム　碑学の勃興

清朝では考証学の興起とともに、石碑や墓誌、造像記の文字を研究する碑学が勃興した。書道分野でも石刻文字を学ぶため、多くの作家がその筆法の探求に苦心した。こうした中で高古な風格を有する鄧石如の筆法は、当時の書法家に多大な影響を与えた。

鄧完白山人放鶴図軸

伊秉綬（いへいじゅ）（一七五四～一八一五） 清 ／ 何紹基（かしょうき）（一七九九～一八七三） 清

a 伊秉綬・臨衡方碑軸

少以濡術、安貧樂道、聞斯行諸。榮閨二兄出嘉紙索書、即正、汀州弟伊秉綬。

京都国立博物館蔵

135.4 × 46.2cm

学習のポイント

a ＊漢隷（八分）を基盤とした書風
＊〈衡方碑〉との比較

b ＊柔毛の長鋒を用いた運筆
＊筆圧の変化と息の長い線質

語意

a 〈安貧樂道〉貧しい生活であっても道を楽しむ
〈聞斯行諸〉良いと聞いたことはすぐ実行する

b 〈子予〉あなたと私
〈落筆〉筆を執って書画をかくこと

b 何紹基・山谷題跋語四屏（さんこくだいばつご しへい）（うち一屏）

…匹紙。子予一擧覆瓢。因爲落筆不倦。 何紹基。

東京国立博物館蔵

【Image: TNM Image Archives】

129.9 × 28.7㎝× 4

解説

a 伊秉綬は福建省寧化の人。乾隆五四年（一七八九）の進士で、江蘇省揚州府などで知事を務めた。本作は〈衡方碑（こうほうひ）〉（後漢一六八年）の臨書だが、原本には似ずにゴシック体のような運筆と字形に特徴がある。行草書は顔真卿の書風に右上がりを抑えた独自の味わいを加える。

b 何紹基は湖南省道県の人。道光一六（一八三六）年の進士で、翰林院編修（かんりんいん）などを務めた。図は《山谷題跋語四屏》のうちの最終屏。柔毛の長鋒を用いた回腕法による運筆は、行草書に複雑な風趣を醸す。隷書は漢隷の臨書作品を多く残した。

伊秉綬像

コラム 碑帖兼修の何紹基

進士に及第した何紹基は、指導教官だった阮元（げんげん）の〝北碑唱道〟に触発され碑版を学び、漢隷の臨書をよくした。晩年、包世臣（ほうせいしん）や阮元の考え方に疑問を感じて法帖の学習にも力を注いだ。沈着で粘性が強い行草書は独創的である。

a 趙之謙は浙江省会稽の人。包世臣が説いた「逆入平出」という用筆法を実践するとともに、鄭道昭や造像記など北魏時代の書にも深く傾倒した。掲載の作は、虎斑箋に七言古詩を行書で揮毫したもので、四屏のうち第一屏・第四屏にあたる。趙之謙五五歳、最晩年の書である。

b 呉昌碩は浙江省安吉の人。初名は俊卿。〈石鼓文〉の臨書に定評があり、彼の書画印は日本でも人気が高かった。掲載の作は、呉昌碩八〇歳の年に書かれたものである。

a 趙之謙・行書七間古詩四屏（うち第一・四屏）

大癡百歳萬雲煙富春颯颯影翠蛟泉是否曾經蜀道險十年寫足真山川

峩方被髮尋隱淪主人應念平谷雲

癸未九月壹章

爾棠觀察大人鑒 趙之謙

東京国立博物館蔵 [Image: TNM Image Archives]

166 × 34cm × 2

b 呉昌碩・楓橋夜泊詩（一九二三年作）

大癡百歳萬雲煙。富春颯颯影翠蛟泉。是否曾經蜀道險。十年寫足真山川。…我方被髮尋隱淪。主人應念平谷雲。癸未九月書。奉爵棠觀察大人鑒。趙之謙。

月落烏啼霜滿天、江楓漁火對愁眠。姑蘇城外寒山寺、夜半鐘聲到客船。

頓宮先生雅屬。癸亥秋。八十老人。呉昌碩。

137.2 × 33.8cm

西泠印社（杭州市西湖区）

趙之謙 ちょう し けん（一八二九～一八八四） 清／呉昌碩 ご しょうせき（一八四四～一九二七） 清

学習のポイント

a ＊起筆は逆筆で押し入れる（逆入）
＊収筆は平らな状態で抜く（平出）

b ＊蔵鋒の起筆と中鋒の線
＊三行書きにおける分間布白

語意

a 〈翠蛟〉青緑色の蛟（みずち）（中国の伝説上の龍）。転じて、水が滾々と流れ出る意

b 〈姑蘇〉江蘇省蘇州市の旧名

平陰都司徒

皇帝信璽（しんじ）

漢委奴國王

丁敬身印（ていけいしん）（丁敬の刻）
「敬身」は丁敬の字。西泠八家の中心人物

鄧石如字頑伯（とうせきじょあざななんぱく）（鄧石如の刻）

呉氏讓之（じょうし）（呉熙載の刻）
「讓之」はその字（あざな）

趙之謙（趙之謙の刻）

石人子室（呉昌碩の刻）

※すべて原寸

学習のポイント

＊印章の歴史と印学
＊篆書と篆刻
＊落款と篆刻
＊摹刻による学習

コラム　鈕式の印（ちゅう）

鈕は印のつまみのこと。その題材には、鼻・亀・蛇・駝などいろいろなものがある。

「晋帰義胡王」金印駝鈕

解説

印章は、B.C.三三〇〇年頃のメソポタミアに起源がある。それがインドを経由し中国へ、そして日本へと伝えられた。中国で印章が使用され始めたのは、東周末の戦国時代頃である。秦以降、皇帝のものを璽、臣下のものを印と呼んだ。身分証明のために身につけ、簡牘や物品の封緘に使用された。これが今見る〈封泥〉である。印泥を付けて紙などに押印されるようになるのは、南北朝以後である。この後、隋・唐の印へと続く。元末から明代になると石印材が発見され、文人たちが印を刻すようになり篆刻芸術が興った。明代に文彭・何震が現れ、以後優れた篆刻家を排出し、流派を形作りながら発展していく。東洋独自の総合芸術といえる篆刻を学ぶ際、古印がもつ文字造型や多彩な表現を学ぶべきである。

平陰都司徒

戦国古璽は、上下官私の区別なく、「鈢」と呼ばれた。材質・形状・作風は多種多彩である。銅の鋳造印が多く、独特で自在な構成である。白文は古朴であり朱文は精緻で線は極めて細い。

北京・国立故宮博物院蔵

皇帝信璽〈封泥〉（ふうでい）

〈封泥〉は、機密を保持するために器物を紐で縛り、封じ目を粘土で覆い押印されたもの。同印は皇帝の璽で現在見られる唯一の遺例で、当時の印の制度を知るうえで大切な遺品である。

東京国立博物館蔵

漢委奴国王（かんのわのなのこくおう）

この印は一七八四年、北九州の志賀島（しかのしま）で発見された。金印蛇鈕による後漢初期の謹厳な作風。A.D.五七年、後漢の光武帝が日本の奴（な）の国王に与えたもので、現在、国宝に指定されている。

福岡市博物館蔵

古典編——日本

●書の史跡

都道府県・市町村	記号	所在地	碑・法帖名
宮城県・多賀城市	A	多賀城	多賀城碑
栃木県・大田原市	B	笠石神社	那須国造碑
群馬県・高崎市	C	吉井いしぶみの里公園ほか（上野三碑）	山上碑
			多胡碑
			金井沢碑
	D	多胡碑記念館	上野三碑の研究資料
埼玉県・行田市	E	県立さきたま史跡の博物館	稲荷山古墳鉄剣銘
和歌山県・高野町	F	高野山霊宝館	聾瞽指帰
	G	宝亀院	伝空海筆座右銘
滋賀県・大津市	H	延暦寺	光定戒牒
			伝教大師請来目録
京都府・宇治市	I	常光寺	宇治橋断碑
京都府・京都市	J	仁和寺霊宝館	三十帖冊子
	K	東寺宝物館	風信帖
			弘法大師請来目録
	L	神護寺	灌頂歴名
			神護寺鐘銘
	M	曼殊院	曼殊院古今集
奈良県・奈良市	N	薬師寺	仏足石歌碑
	O	奈良国立博物館	紫紙金字金光明最勝王経
奈良県・斑鳩町	P	法隆寺	法隆寺金堂薬師如来像光背銘
奈良県・五條市	Q	栄山寺	道澄寺鐘銘
広島県・宮島町	R	厳島神社宝物館	平家納経

●文房四宝の産地

県	筆墨硯紙	産地
岩手県	東山和紙	一関市東山町
宮城県	雄勝石	石巻市雄勝町
埼玉県	小川和紙（細川紙）	比企郡小川町／秩父郡東秩父村
新潟県	越後筆／小国和紙	長岡市／長岡市小国町
富山県	越中和紙	富山市八尾町、南砺市東中江ほか
石川県	加賀雁皮紙	能美郡川北町
福井県	越前和紙	越前市
山梨県	西島和紙	南巨摩郡身延町
	市川和紙	西八代郡市川三郷町
	雨畑石、雨端石	南巨摩郡早川町
長野県	竜渓石	上伊那郡辰野町
	内山和紙	飯山市
岐阜県	美濃和紙	美濃市
愛知県	豊橋筆	豊橋市
三重県	鈴鹿墨	鈴鹿市
	伊勢和紙	伊勢市大世古
	那智黒石	熊野市神川町
滋賀県	近江和紙	大津市上田上桐生
京都府	京都筆	京都市
	丹後和紙	福知山市大江町
	黒谷和紙	綾部市黒谷町／八代町

県	筆墨硯紙	産地
兵庫県	名塩和紙	西宮市名塩
奈良県	奈良筆・奈良墨	奈良市
	吉野和紙	吉野郡吉野町
鳥取県	因州和紙	鳥取市佐治町／青谷町
島根県	石州和紙	浜田市三隅町
岡山県	備中和紙	倉敷市水江
広島県	熊野筆	熊野町
山口県	赤間石	下関市／宇部市
徳島県	阿波和紙	吉野川市
愛媛県	伊予和紙	四国中央市
	大洲和紙	大洲市内子田
	周桑和紙	西条市
高知県	土佐和紙	土佐市／吾川郡／高岡郡ほか
佐賀県	重橋和紙	伊万里市南波多町
長崎県	若田石	対馬市
大分県	竹田和紙	竹田市
沖縄県	琉球紙	那覇市首里儀保町

宇治橋断碑
（うじばしだんぴ）

飛鳥時代（あすか）（六四六年）

解説

寛政の初年（一七九〇年頃）、宇治市放生院（橋寺）（ほうしょういん）の境内から、石碑上部約三分の一が偶然に発見された。これが断碑と呼ぶ理由で、下部は文献によって寛政五年（一七九三）に復元された。碑文には、僧道登（どうと）（一説に道昭）なる者が激流の宇治川に橋を架けた由来を刻んでいる。建碑の年代は、碑文にみえる大化二年（六四六）を拠り所とし、これによって日本現存最古の石碑とする。書体は筆力の充実した角張った楷書で、中国北魏時代の書風に近似している。

浼浼横流、其疾如箭、修…／世有釋子、名日道登、出…／即因微善、爰發大願、結…

55%

如箭

大善

碑亭に収まる宇治橋断碑（放生院）

学習のポイント

* やや扁平な字形
* 北魏風の楷書
* 全文四字句（韻は踏まない）

語意

〈浼浼〉水の平らかに流れるさま

〈如箭〉「箭」は「矢」の意で、川の流れが矢のように速いこと

〈釋子〉釈迦の弟子。ここでは僧侶のこと

コラム　宇治橋を架けた人物

碑文には、この橋を架けた人物を「道登」と刻む。しかし『続日本紀』（しょくにほんぎ）は「道昭」と記す。この違いについて、同一人物説や二者協力説、さらに道登の架けた橋を後に道昭が架け替えた説が伝わる。

那須国 造 碑
なすのくにのみやっこひ

飛鳥時代（七〇〇年）

碑身 120.0 × 48.0cm

解説

栃木県大田原市湯津上の笠石神社に祀られている石碑で、その頂部に笠石といわれる板状の石を載せる。徳川光圀の領内近隣にあったことから、手厚く保護された。建碑の年代は、碑文に「庚子年」とあることから文武天皇四年（七〇〇）とみられ、那須地方を治めていた那須直韋提という人物の遺徳を偲んだものである。建碑には渡来人が関わっていたとする説もある。方形な楷書が整然と刻され、中国北魏時代の書風といえる。

那須国造碑

魏霊蔵造像記

那須国造碑

高貞碑

那須国造碑（笠石神社）

学習のポイント

＊文字は小さめで彫りが浅い
＊やや扁平な字形
＊北魏風の厳正な楷書

語意

〈國造〉大和朝廷（やまと）によって任命され、その土地を治めることを認められた地方長官の一つ

〈康子〉「康」は「庚」と同じで「庚子年」とし、文武天皇四年（七〇〇）に当たる

コラム　初の実地調査

〈那須国造碑〉が貴重な古代碑であることを突き止めたのは、徳川光圀（みつくに）に仕えた「助さん」こと佐々十竹（さっさじっちく）であった。十竹による碑文の現地調査は、貞享四年（一六八七）九月に行われたという。

多胡碑　奈良時代（七一一）

多胡碑（た ご ひ）

奈良時代（な ら）（七一一）

台東区区立書道博物館蔵

20%

弁官符、上野國片岡郡・緑野郡・甘良郡、并三郡内三百戸郡成、給羊成多胡郡。和銅四年三月九日甲寅宣。左中弁正五位下多治比眞人。太政官二品穂積親王。左大臣正二位石上尊。右大臣正二位藤原尊。

近藤雪竹の臨書（こんどうせっちく）

弁官符上野國片岡郡緑野郡甘
良郡弁三郡内三百戸郡成給羊
成多胡郡和銅四年三月九日甲寅
宣左中弁正五位下多治比眞人
太政官二品穂積親王左太臣正二
位石上尊右太臣正二位藤原尊

多胡碑記念館蔵

多胡碑（吉井いしぶみの里公園）
〔提供：高崎市教育委員会〕

通高二二七×六一㎝

学習のポイント

* おおらかで力強い運筆
* 丸みを帯びた結体
* 鄭道昭の書風との比較

コラム　「羊」字のナゾ

碑文二行目の最後に「羊」の文字を刻む。これまで方角説や動物説のほか、人名説などが浮上したが、今日では人名説が最有力である。かつてこの地域には、朝鮮半島からの帰化人が住みついたという。

語意

〈弁官〉古代律令制における太政官を構成する機構の一つ

〈三郡〉片岡郡・緑野郡・甘良（みどの）（かんら）郡をいう

〈多治比〉人名。多治比真人（まひと）で三宅麻呂をいう

解説

奈良時代は仏教を国家宗教とし、天平年間を中心に多くの経典が書写された。写経事業が推進されて、国家鎮護のため全国に国分寺を建立。勅命によって《金光明最勝王経》（別名《国分寺経》）が書写され、各寺の塔に納められた。紫紙に金字の経典は美術品としても優れ、その書は唐風書法で謹厳かつ端正に書かれて隙がない。わが国写経中の名品といえる。

金光明最勝王経序品第一。三蔵法師義浄奉　制譯。如是我聞。一時薄伽梵。在王舎城鷲峯山頂。於最清浄甚深法界。諸佛之境如来所居與。與大苾芻衆九萬八千人。皆是阿羅漢。能善調伏如大象王。諸漏已除。無復煩悩。心善解脱。慧善解脱。所作已畢。捨諸重擔。逮得已利。盡…

金光明最勝王経序品第一
三蔵法師義浄　制譯
如是我聞。一時薄伽梵。在王舎城鷲峯山頂
於最清浄甚深法界諸佛之境如来所居與
大苾芻衆九万八千人皆是阿羅漢能善調
伏如大烏王諸漏已除無復煩悩心善解脱
慧善解脱所作已畢捨諸重擔逮得已利盡

一紙 25.7 × 50.0cm

奈良国立博物館蔵

学習のポイント

* やや扁平な字形
* 隋唐風の厳正な楷書
* 一行一七字詰め
* 写経生による書写

語意

《金光明最勝王経》四世紀頃の成立。奈良時代には国家鎮護の経典として尊ばれた

《義浄》唐時代の僧。印度に渡り仏典を持ち帰った

《薄伽梵》Bhagavat の音写で、釈迦のこと

コラム　写経生の罰金

写経生は一日に七枚（約三千字）程、書写したといわれるが、誤字・脱字があると罰金が課せられた。五字の脱字・二〇字の誤写に対して紙一枚分の書写料が引かれ、一行の脱字があると紙四枚分が差し引かれた。

菩薩及此聲聞衆
妙法蓮華経巻第六（唐）

佛言於般若波羅蜜
摩訶般若密照明品第十（北魏）

写経巻子装

楽毅論（がっきろん）　光明皇后（こうみょうこうごう）（七〇一～七六〇）　奈良時代（七四四）

解説

光明皇后が王羲之筆〈楽毅論〉を臨書したものとされる。天平一六年（七四四）、皇后四四歳の作。唐からの舶載品と目される縦簾紙の簾目二行分に一行を収めた精緻な細楷。筆力筆勢に優れ、気魄と躍動感が横溢する。料紙の紙背から押した空罫が表面に浮き出ており、筆が当たる部分は穂先が弾かれて独特の変化を加える。筆致は中国風で和様化の気配は未だ見えない。

光明皇后　然後

王羲之〈楽毅論〉　然後

夫求古賢之意、宜以大者遠者先之。必迂廻而難通、然後已焉可也。今樂氏之趣、或者其未盡乎。而多劣之、是使前賢失指於將來。不亦惜哉。觀樂生遺燕惠王書、其殆庶乎機合乎道。以終始者與。其喩昭王曰、伊尹放大甲而不疑。大甲受放而不怨、是存大業於…

夫求古賢之意買以大者遠者先之必迂廻
而難通然後已焉可也今樂氏之趣或者其
未盡乎而多劣之是使前賢失指於將來
不亦惜哉觀樂生遺燕惠王書其殆庶乎
機合乎道以終始者與其喩昭王曰伊尹放
大甲而不疑放而不怨是存大業於

正倉院宝物

88%

コラム　光明皇后とは？

藤原不比等（ふひと）の三女のこと。〈臨楽毅論〉の署名に藤三娘（とうさんじょう）とある。長じて入内し、聖武天皇の皇后となった。聡明で政治力も備えた皇后は施薬院（せやくいん）・悲田院（ひでんいん）を設置し福祉に功績を残した。その容姿は光を放つがごとくで、光明子と称された。

学習のポイント

＊筆勢ある用筆・運筆
＊王羲之筆〈楽毅論〉との比較
＊用紙は加工した白麻紙

語意

〈樂氏〉楽毅を指す。楽毅は戦国・魏の武将。燕の照王に招かれて将軍となる

〈樂生〉楽毅のこと。「○生」は「小生」と同じで自分を指す

〈惠王〉燕国三二代の王。楽毅を重用しなかった

正倉院
聖武天皇の遺品や東大寺の宝物・文書を保管

風信雲書、自天翔臨。披之閲之、如掲雲霧。兼恵止觀妙門、頂戴供養、不知攸厝。已冷。伏惟…

東寺蔵

77%

解説

空海が最澄（さいちょう）（七六六〜八二二）に宛てた書簡三通の総称。別に第二通を〈忽披帖〉（こつひじょう）、第三通を〈忽恵帖〉（こつけいじょう）ともいう。中国から帰国した後の書で、三九〜四〇歳頃に当たる。図版の第一通は最澄に来訪を促す内容。重厚で落ち着きのある書といえる。王羲之書法をよく学んで十分に自己のものとし、さらに日本的な情趣をも醸し出して、中国書法の中に和様の萌芽を看取できる。

忽披帖
忽恵帖

空海像
（西新井大師総持寺蔵）

真言密教の道場・神護寺の山門
空海はここで最澄に灌頂を授けた

コラム

空海と最澄との仲を切り裂いた書簡

空海は二年足らずという短い期間で密教を修得し、数々の経典などを中国より持ち帰った。最澄はそれを借覧すべく書簡（久隔帖）（きゅうかくじょう）を送っている。これらの手紙から空海と最澄の仲が破綻する様子が窺える。

語意

〈風信雲書〉「風雲信書」を強調した表現。「信」は手紙の意

〈止觀〉天台宗の中心となる修行のこと。転じて、ここでは天台宗を指す

〈妙門〉涅槃（ねはん）の"妙"に入る門。ここでは経典の意

学習のポイント

＊〈集王聖教序〉との比較
＊三通各書簡の比較
＊最澄筆〈久隔帖〉との比較
＊筆順と筆脈の確認

74

光定戒牒

こうじょうかいちょう
光定戒牒

嵯峨天皇
さがてんのう
（七八六〜八四二）　平安時代（八二三）

窺以。無明長夜。戒光爲炬。滅後規範。木叉爲師。所以賊縛比丘。脱草繋於王遊。乞食沙門。顯鵝珠於死後。故…

延暦寺蔵

62%

解説

三筆の一人、嵯峨天皇の三七歳の書。最澄の弟子光定（七七九〜八五七）が比叡山の戒壇の設立に奔走した功績を称え、光定の戒牒（受戒を証明する文書）を天皇が自ら認めたもの。王羲之や欧陽詢、空海の書の影響を受けながら、それらを見事に吸収消化して、向勢や背勢など多彩な表現を意識的に用いつつ、高雅な書風を確立している。

嵯峨天皇肖像
旧嵯峨御所　大本山大覚寺蔵

伝嵯峨天皇《李嶠詩》
りきょうし
「紫檻三千里」

最澄《久隔帖》
「久隔清音馳戀」　奈良国立博物館蔵

コラム　嵯峨天皇、空海に脱帽

嵯峨天皇と空海とは日頃から書の腕前を競っていた。ある日、天皇は唐人の手によるものと思って感服した書の軸木に「青龍寺において之を書す、沙門空海」と記されていたことを発見。以後、天皇は書法において空海と争うことをやめたといわれる。

学習のポイント

* 向勢と背勢の調和
* 欧陽詢や空海の書法との比較

語意

〈窺以〉
ひそかにおもんみるに
密かに思う

〈木叉〉
もくさ
戒め。また、護法の神

伊都内親王願文 伝 橘 逸勢（たちばなのはやなり）（?～八四二） 平安時代（八三三）

側聞。惟父惟母。慈之悲之者。彼無上大覺。爲津爲梁。提之濟之者。此無價菩提。故有補…

側聞惟父惟母

鈴木翠軒の臨書 「側聞惟父惟母」

「無品内親王 伊都」

巻末の署名

解説

三筆の一人、橘逸勢の筆とされるが確証はない。伊都内親王（桓武天皇の第八皇女〈阿保親王妃〉で、在原業平の母）が、生母藤原平子の遺言によって、山階寺に香灯と読経料として墾田一六町ほかを寄進した際の願文。筆の性能を生かし切り、自由奔放でありながら格調高い書である。

宮内庁蔵

77%

学習のポイント

＊王羲之書法との比較
＊強い筆力と躍動感
＊緩急・抑揚の妙

語意

〈大覺〉 仏の悟りを得ること
〈爲津爲梁（しんなりりょうとなり）〉 「津」は渡しと橋。転じて、物事の橋渡しとなるもの。衆生を救い彼岸に到らせる意

コラム

非業（ひごう）の死を遂げた橘逸勢

橘逸勢は華々しい活躍とともに三筆の一人に挙げられている。しかし、不思議なことにその真跡は一筆も遺されていない。逸勢は「承和の変」で謀反の首謀者として汚名を着せられ、非業の死を遂げた。この時、その活躍と業績も闇の中へ葬られたのかもしれない。

橘神社
（静岡県浜松市北区三ヶ日町）

76

屏風土代

解説

土代とは、清書する時の下書きである。藤原定信（一〇八八～一一五五？）が末尾に別紙を継いだ跋によると、大江朝綱（八八六～九五六）の詩を小野道風が書いたものである。字形は端正で、筆致は重荘温雅な道風独特のものがある。所々の細字の書き入れは道風が書体を推敲した形跡で、この書が道風の意を尽くしたものであることが窺える。

山齋蓄韻對澄江、應是洪鍾獨待撞。但有閑…

屏風土代
びょうぶどだい

小野道風
おののみちかぜ
（八九四～九六六）

平安時代（九二八）

皇居三の丸尚蔵館蔵

92%

今井凌雪の臨書　「山齋蓄韻對澄」

山齋蓄韻對澄

小野道風像（鎌倉初期）

皇居三の丸尚蔵館蔵

花札

柳の枝に飛びつこうとする蛙の姿を見て、己れの未熟さを省みる小野道風を描いている。

語意

〈山齋〉　山中の書斎、居室

〈澄江〉　澄み切った江水

〈洪鍾〉　大きな釣り鐘。洪鐘とも書く

学習のポイント

* 端正な字形
* 豊潤温雅な点画
* 遅速緩急のリズム

コラム　道風に降りかかる空海の災い

鎌倉時代の説話集『古今著聞集』に、小野道風は、空海の書した額を見て「美福門は田広し、朱雀門は米雀門」と嘲ったために中風となり、手跡が異様になったという逸話が遺っている。

離洛帖 藤原佐理（九四四〜九九八）平安時代（九九一年）

〈佐理（草名）〉謹言。離洛之後、未承動靜、恐鬱之甚、異於在都之日者也。就中、殿下何等事御坐哉。

〈佐理（草名）〉

畠山記念館蔵

70%

皇居三の丸尚蔵館蔵

骨書き

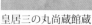

「離」

「鬱」

白氏詩巻
はく　し　し　かん

藤原行成
ふじわらのゆきなり
（九七二〜一〇二七）平安時代（一〇一八）

月好共傳唯此夜、境閑皆是東都。嵩山表裏千重雪、洛水高低兩顆珠。清景難逢宜…

東京国立博物館蔵　[Image: TNM Image Archives]

86%

小野道風と藤原行成の比較

客　道風

客　行成

客　行成

青　道風

青　道風

情　行成

情　行成

コラム　行成と清少納言

行成は清少納言と親しく交流があった。『枕草子』に、行成について「とりわけ風流を気取るわけではないので、平凡な人だと思われているが、本当は奥深い心の持ち主であり、自分だけがそれを理解している」（「職の御曹司の西面の立蔀のもとにて」段）と記している。

学習のポイント

＊温和な中にも強さを秘めた筆線
＊気品のある整った字形
＊端麗優美な書風

語意

〈嵩山〉河南省にある山の名。五嶽の一つ

〈洛水〉陝西省を流れる河の名。黄河に注ぐ

秋萩帖

東京国立博物館蔵　[Image: TNM Image Archives]

73%

語意

〈あきはぎ〉秋、花の咲く時分の萩

〈い（ろ）づく〉いろづきはじめる

〈（な）みだやおちつら（む）〉涙が落ちたのだろうよ

安幾破起乃之多者
以（ろ）都久以末餘理處悲
東理安留悲東乃
以祢可轉仁数流
奈幾和多留閑里能
（な）美當也於知都羅

解説

草仮名の代表的な遺品で、染紙二十一枚を継いだ全長八四六・五センチメートルの巻子本である。秋萩帖の呼称は、巻頭の一首が「安幾破起乃…」と始まることによる。筆者を道風とすることに確証はないものの、書風や料紙の風合いから、十世紀半ばごろの書写と考えられる。第二紙以降の四十六首は後世の手により、巻末には王羲之の尺牘十一通が臨模される。紙背には『淮南子』が記され、漢籍資料としても重要である。

コラム　秋の七草

秋萩帖の「萩」字は、艸＋秋である。萩は七～九月頃、紅紫や白色の蝶形の花を穂状につけ枝垂れる。万葉歌人山上憶良は「萩の花尾花葛花なでしこの花女郎花また藤袴朝貌の花」と秋の七草を詠んでいる（巻八・一五三八）。万葉集植物詠中、萩は最多の一四〇余首を数える。秋草の筆頭とされ、その風情が愛された。

80

解説

高野切は、雲母砂子をまいた料紙に『古今和歌集』を書いた巻子だったが、豊臣秀吉が高野山の木食応其に巻九巻頭を贈ったことから高野切と呼ばれる。後奈良天皇の天文一三年（一五四四）の奥書に紀貫之筆と伝わることを記すが、一一世紀半ばの書で、同集現存最古の写本とされる。第一種の筆跡は巻二〇完本と巻一・九の断簡のほか、巻五の外題も遺ることから、全巻の外題も揮毫した首席であったことがわかる。

高野切第一種

だいしらず／よみびととしらず／はるがすみたゝるやいづこみよしの〉／よしのゝやまにゆきはふりつゝ（巻一―一三）

五島美術館蔵

78%

第三種の筆者は巻一三～巻一九の七巻を揮毫したと推定されるが、巻一八と巻一九の断簡のみが遺る。書風から、高野切の筆者三人の中では若年とされるが、〈粘葉本和漢朗詠集〉〈伊予切和漢朗詠集〉〈法輪寺切和漢朗詠集〉〈蓬莱切〉〈元暦校本万葉集巻一〉などの同筆古筆が伝存する。

なお、第一種は藤原行成の子行経（一〇一二～五〇）、第三種は藤原公経（？～一〇九九）を筆者と推定する説もある。

高野切第三種

千里／しらゆきのともにわがみはふりぬれど／こゝろはきえぬものにぞありける（巻一九―一〇六五）

東京国立博物館蔵 [Image: TNM Image Archives]

78%

高野切第一種／高野切第三種

伝紀貫之（？～九四五）平安時代

コラム　切断された本「切」

古筆とは、一般的に平安・鎌倉時代の歌集を書いた筆跡を指す。もともと巻子本や冊子本であったものが、茶道の隆盛などにより古筆愛好の風潮が高まり、切断され断簡となった。これが「古筆切」である。

学習のポイント

第一種
＊自然で無理のない連綿
＊墨の潤渇の美
＊頭大脚小の行構成
第三種
＊詞書・作者・歌・左注の整った行書き
＊端正平明な書きぶり
＊草仮名で揮毫（旋頭歌二首）

語意

第一種
〈たゝるや〉一般に通行している写本（流布本）では「たてるや」だが、元永本古今集や筋切も「たゝるや」
〈よしのゝやま〉奈良県中部の標高三〇〇～七〇〇mの尾根
第三種
〈千里〉大江千里。中古三十六歌仙の一人

関戸本古今和歌集 伝藤原行成（九七二〜一〇二七） 平安時代

五島美術館蔵

原寸

諒闇のとし、池のほとりの花を／みてよめる／たかむらのあそん
水面にしく花のいろさやかにも／きみがみかげのおもほゆるかな（巻一六—八四五）

本利
可志
可尓可毛
尓志
多可無
於本可那

解説

緑・紫・茶の各々濃色二枚の上に淡色二枚を重ねて二つ折りし、それらを重ねて糸で綴じた綴葉装二冊に『古今和歌集』を書いたもの。約二割の歌数が遺るが、零本が明治十五年（一八八二）以降、名古屋の関戸家に所蔵されることから、他の断簡も含めて関戸本古今集と呼ばれる。零本末尾の中院通村（一五八八〜一六五三）の識語では、藤原行成の筆跡と記すが、書風の特徴などから、十一世紀後半の書とされる。

熊谷恒子の臨書

うてよみる／まてとなもみそれ／こ／とこょくてにるみいうこうへ／くくはな＜まにいょくく／とっ／ろしょっ―やうつうひてうみゆへ／ろしょ

大田区立熊谷恒子記念館蔵

極め札「小野道風書写 琴山」

小野道風書写 琴山

書画家経伝所重臺此義所當慢過去有佛考蔵谷王神智量将尊母二

学習のポイント

* 一首二行または三行
* 筆圧の変化と息の長い連綿
* 漢字・草仮名・片仮名も交用

語意

《諒闇のとし》天皇の崩御で喪に服した年のこと

《たかむらのあそん》小野篁（八〇二〜八五二）

《水面にしく》水面に映る意の「しづく（沈く）」の「づ」を脱字。「水面に敷く」と解したか

コラム 鑑定と伝称筆者

古筆の鑑賞が盛んになると、筆者を推定する「古筆見」と呼ばれる鑑定士たちが登場する。その鑑定結果が「伝○○筆」で、これを伝称筆者という。また、その鑑定結果を記した紙を「極め札」という。

82

粘葉本和漢朗詠集
でっちょうぼん わかんろうえいしゅう

伝藤原行成　平安時代

解説

『和漢朗詠集』は、藤原公任（九六六〜一〇四一）が和歌と漢詩を編纂して朗詠に適した詩歌集としたもの。粘葉本和漢朗詠集は、亀甲や雲鶴などの文様を雲母刷りした中国製の美しい料紙（唐紙）を折り重ねた粘葉装二冊（下図参照）の完本で遺る。藤原行成筆と伝えられたが、高野切第三種などと同筆とされ、一一世紀中頃のものである。明治一一年（一八七八）近衛家が皇室に献納した。

庚申

年長毎勞推甲子　夜寒初共守庚申。　許渾／己酉年終冬日少。　庚申夜半曉光遲。　菅。
（於那可）
おきなかのえさるときなきつりぶね／は
（者）（未支多）
あまやさきだついをやさきだつ　（巻下）

皇居三の丸尚蔵館蔵

原寸

《和漢朗詠集》多賀切
たがぎれ
（筆者と書写年代が明らかな点で貴重）

陽明文庫蔵

コラム　本の装丁

本の装丁（形状）は様々で、巻子本・折帖に始まり、冊子本に至る。冊子本にも糸で綴られる「列帖（綴葉）装」と糊で貼り合わせた「粘葉（胡蝶）装」とがある。なお、江戸時代の版本は「袋綴」が主流である。

糊代

粘葉装

糊代

学習のポイント

＊近衛本和漢朗詠集なども同筆（高野切第三種の解説参照）
＊草仮名で揮毫（計九首）
＊温雅な和様漢字

語意

《守庚申》庚申の夜に眠ると、体内から出た三戸の虫が天帝に罪を告げるという信仰から、眠らないこと

《菅》菅原道真

《おきなかのえさるときなき》
「獲ざる時なき」と「庚申」をかける

寸松庵色紙（すんしょうあんしきし）／升色紙（ますしきし）／継色紙（つぎしきし）

伝紀貫之／伝藤原行成／伝小野道風　平安時代

寸松庵色紙

むめのかを　そでに／うつしてとめたら（ば）／はるはすぐと／も　かたみならま／し

无可所尓
盤者春
可那万
志

遠山記念館蔵

原寸

解説　寸松庵色紙

『古今和歌集』四季の歌の詞書を省き、約一三センチ四方の料紙に散らし書きしたものである。元は粘葉装の冊子本であったが、後に手鑑風の帖、軸仕立ての色紙形など鑑賞する形は変化した。名の由来は佐久間将監実勝が大徳寺境内に建てた寸松庵にちなむ。〈継色紙〉〈升色紙〉とともに「三色紙」と呼ばれ、平安中期の散らし書きの優品とされる。

継色紙

東京国立博物館蔵　【Image: TNM Image Archives】

解説　継色紙

『万葉集』『古今和歌集』などの和歌や歌集の断簡である。詞書や詠者名を省き、一首の和歌を料紙二枚に継ぎ書きしてあることに名をちなむ。元は粘葉装の冊子本で、見開きに上の句と下の句が半分ずつ内面書写されていた。文字使い、連綿法、紙面構成、運筆など変化に富み、平安中期の散らし書きの典型とされる。

尾上柴舟の臨書

学習のポイント

＊端整な字形と連綿法
＊用字と関連した行の流れ
＊行の呼応と余白の関係
＊〈継色紙〉〈升色紙〉との比較

語意

〈むめのか〉梅の花の香。流布本では「むめがか」
〈とめたら（ば）〉もしとどめたなら。流布本では「とどめてば」
〈かたみならまし〉（とどめた香が）かたみであろうに

84

解説 升色紙　清原深養父の歌集『深養父集』の和歌を書いた断簡である。もとは升形の料紙による綴葉装の冊子本で、詞書・歌題・和歌は書式上の区分なく書かれている。和歌の冒頭部にある「古」「新」や合点と呼ばれる印が書かれているものもあるが、それらは藤原定家が校合（種々の写本などを比べて、異同や誤写を確認すること）した際の加筆による。書写形式や紙面構成の変化に加え、和歌校合の姿を留める平安中期の貴重な筆跡である。

学習のポイント
＊書式と紙面構成
＊線の太細と墨の潤渇
＊和歌の校合
＊現存する模写本

語意
〈こひしさに〉恋しさのあまり
〈かりごろも〉狩衣。公家の軽装
〈いかが〉「ざるべき」に係り、反語を表す

東京国立博物館蔵〔Image: TNM Image Archives〕

升色紙

原寸

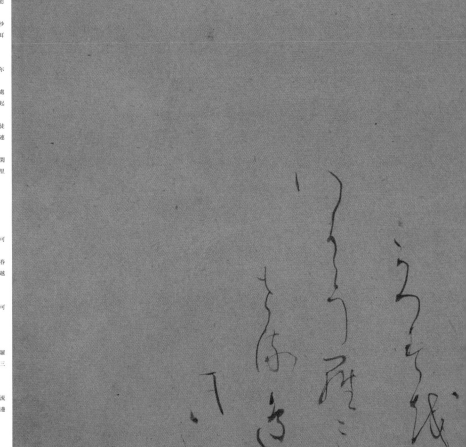

こひしさに／みにこそそき／つれ／かりごろも／も／かへすを／いかが うらみ／ざるべ／き

悲 沙 耳 起 徒連 閑里 爾處 可春越 可 羅三 流邊

原寸

万者　悲那　登曹　那利

いまはゝや　こひしな／ましを　あひむと／たのめしことぞ／いのちなりける

学習のポイント
＊変体仮名の用い方
＊余白を含む紙面構成
＊運筆の遅速や線の太細
＊和歌と書のリズム

語意
〈こひしなむ〉恋で死なむ
〈あひむ〉逢い見む。逢いたい（という思い）
〈たのめし〉（来ると）約束した

コラム　本から生まれた「色紙」
色紙とは①色の紙（染紙）、②方形の料紙、の二つの意がある。後者は色紙形（屏風などの一部を区切って詩歌などを書いたもの）が起源とされ、室町時代以降、独立して色紙となったもの。収載の「三色紙」など、色紙と呼ばれるものは、元は巻子本や冊子本の歌集であったが、のち断簡にされたもので、その形状が方形であったことから「色紙」と呼ばれる。

元永本古今和歌集

伝 源 俊頼（一〇五五〜一一二九）平安時代

東京国立博物館蔵〔Image: TNM Image Archives〕

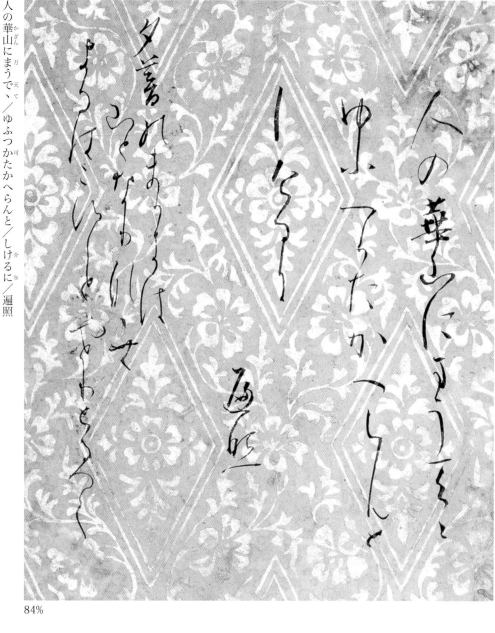

84%

人の華山にまうで、／ゆふつかたかへらんと／しけるに／遍照

夕暮のまがきは／山となりな、む／よるはこえじとやどりとるべく

解説

「元永本」の名は、上巻末尾の奥書「元永三年七月廿四日」にちなむ。上下巻からなる糸綴じの冊子本で、『古今和歌集』の完本として最古の写本。和製唐紙の表面と金銀で装飾された染紙を主とする裏面とが、見開き交互に表れる。

極書より源俊頼筆と伝わるが、現在では藤原定実の筆跡と考証される。各巻とも行書きののち、次第に散らし書きの項が表れる。散らし書きは意匠性に富む。また漢字の使用率が高く、仮名と調和している。

元永本古今和歌集（参考）

コラム 唐紙文様と版木

「元永本」の唐紙文様は全部で一五種ある。それらの版木は「本願寺本三十六人家集」とは一三種が一致する。『元永本』は元永三年（一一二〇年）、「本願寺本」は天永三年（一一一二年）頃の筆跡と考えられるので八年の差があるが、同じ版木をもつ宮廷職人により制作されたものかもしれない。

学習のポイント

* 仮名と調和した和様漢字
* 放ち書きによる字間の響き
* 側筆や細線を交えた叙情的な筆致
* 和歌を小さく書いた散らし書きの意匠

語意

〈華山〉花山寺。遍照が住持した

〈ゆふつかた〉夕方

〈まがき〉柴などで粗く編んだ垣

〈やどり〉宿

針切（はりぎれ）

伝 藤原 行成（ふじわらのゆきなり）

（九七二〜一〇二七）平安時代

公益財団法人阪急文化財団 逸翁美術館蔵

解説

古筆手鑑（てかがみ）「谷水帖（たにみずじょう）」所収の『重之子（しげゆきのこ）僧集（そうのしゅう）』の一葉。針切は、『相模集（さがみのしゅう）』『重之子僧集（しげゆきのこそうのしゅう）』を書写した断簡の総称で、もとは二つの家集を合わせた綴葉装（てっちょうそう）の冊子本であった。

針切は、『新撰古筆名葉集』「権大納言行成卿」の項に、「針切 四半、カナ文字細キ故二云」と見え、針の

ように鋭い筆致からこの名がある。筆者を藤原行成とするのは伝称に過ぎず、十一世紀末から十二世紀初めごろの書写と考えられる。

まきのとをあけてこそきけほととぎすまださと／なれぬけさのはつこゑ

うの花を／うの花のさかりになれば山がつのかきねはよをも／へだてざりけり

つくしへくだりはべる人にあふぎ心ざし／はべりとて

なにはがたこぎいづるふねにわがそふるあふぎ／の風やてにもおふらん

ものへまかりはべる人にあふぎ心ざして／はべるかへりごとに

学習のポイント

＊王朝の雅と一線を画す緩急自在な筆遣い

＊穂先を内包させた美しい連綿による流動感

＊潤渇によるコントラストの美

語意

〈はつこゑ〉ほととぎすの初声。その季節にはじめて鳴く声

〈うの花〉卯の花。古来、和歌ではほととぎすと組み合わせて詠まれた

コラム 手鑑（てかがみ）

手鑑は、古筆や古写経を折本に貼った名筆アルバムのこと。「谷水帖（たにみずじょう）」（重文）は、益田鈍翁（どんおう）蒐集の古筆二十四葉を田中親美（しんび）が仕立てた手鑑。国宝指定の「大手鑑（おおてかがみ）」（陽明文庫）・「翰墨城（かんぼくじょう）」（MOA美術館）・「藻塩草（もしおぐさ）」（京都国立博物館）・「見努世友（みぬよのとも）」（出光美術館）は有名。

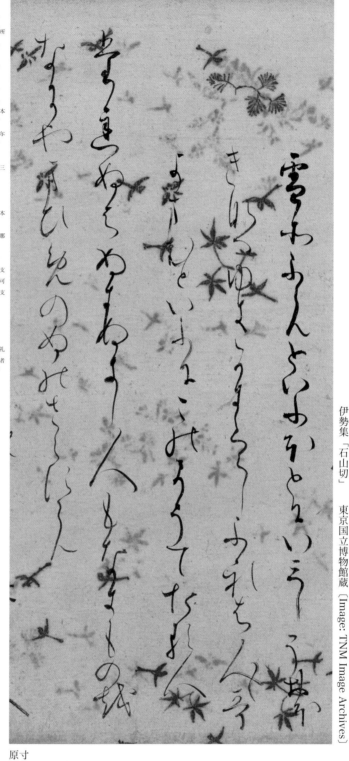

伊勢集「石山切」　東京国立博物館蔵　〔Image: TNM Image Archives〕

原寸

…雪ぞふらんといふほどに、いみじうおほきなるゆきかきくらしふれば、人々、歌よまむといふに、このまうでたる人
たちぬはぬ　きぬきし人も　なきものを　なにやまひめの　ぬのさらすらん

解説
藤原公任撰の三十六歌仙の歌集のうち、京都西本願寺に伝来したものをいう。『三十六人家集』は、白河上皇の還暦を祝して制作されたもので、多彩な色の染紙に型文様を付したもの、下絵のあるものなど料紙にも贅が尽くされている。元は粘葉装の三九帖からなるが、〈伊勢集〉と〈貫之集下〉は一九二九年に切断されて以降は諸所に分蔵される。

コラム　様々に装飾された料紙の数々
楮・雁皮・三椏を原料とした紙に装飾したものを料紙と呼ぶ。金銀の箔・野毛・砂子を施した紙、唐草文様の版木を用いた紙、藍・紫に染めた繊維を配した紙、その他に継ぎ紙など多くの種類がある。

田中親美の複製

学習のポイント
＊一二世紀の仮名の書風
＊料紙と書（墨調や運筆）の関係
＊上皇の贈答品としての書
＊〈石山切〉の成立と内容

語意
〈かきくらし〉空を暗くして
〈まうでたる人〉この参詣した女（伊勢を指す）
〈たちぬはぬきぬ〉裁ち縫はぬ衣。仙人の無縫の衣
〈やまひめ〉山を守り治める女神

墨跡
「大燈国師上堂語」

一休宗純（一三九四〜一四八一）室町時代

解説

一休宗純は室町時代中期の禅僧。大徳寺の住持に任ぜられたが、権力に媚びることなく風狂の生活を送った。詩・書・画に優れ、詩集に『狂雲集』がある。《大燈国師上堂語》は大徳寺の開山である宗峯妙超（一二八二〜一三三七）の説法を揮毫したもので、筆鋒を紙面にこすりつけるような鋭く激しい筆致と奔放な字形が特徴的である。

挙、菩薩於樹下而坐、天龍、八部、梵釋、四王、悉以歡喜、於空中踊躍讚嘆時、第六天魔王宮殿、自然動搖、心大懊惱、及、念言、沙門瞿曇、今在樹下、端坐思惟不久、廣度一切超越我境界、今往壞亂之、及、倶無量眷屬圍遶菩薩、發大惡聲震動天地、菩薩心定。顏無異相、怡然不動不驚、猶如獅子處鹿群、於是、諸魔自然散壞、師云大衆、世尊降魔不無、只是、用如來禪、故其功不全、吾袮僧家、用祖師禪、降伏衆魔亦作麼生、以拂子擊禪牀、一下云看看、諸魔盡膽裂、道光忽超昇。

右大燈國師上堂。狂雲子宗純謹書。

東京国立博物館蔵 [Image: TNM Image Archives]

127.4 × 37.2cm

白隠慧鶴（一六八五〜一七六八）江戸中期の臨済僧

「一鍬破三關」

永青文庫蔵

127.4 × 28.0cm

書院の床に掛けられる墨跡

コラム　茶の湯と墨跡

茶の湯において、禅宗僧侶の筆跡である墨跡は特に重要視された。江戸時代に編纂された茶書『南方録』は、掛物を茶席の道具の最上位に位置づけ、さらにその中でも「墨跡を第一とす」と記している。

学習のポイント

＊鋭く激しい筆致
＊大胆にデフォルメされた字形
＊墨の潤渇の変化

語意

〈祖師禪〉祖師である達磨の流れをくむ禅。言語や文字によらず、師から弟子へ以心伝心で悟りが伝えられる

〈拂子〉僧が説法などで威儀を正すために用いる法具

本阿弥光悦 (ほんあみこうえつ)

（一五五八～一六三七）安土桃山（あづちももやま）～江戸（えど）時代

鶴図下絵和歌巻（つるずしたえわかかん）〈部分〉

藤原敏行朝臣（あそん）

秋來ぬと目にはさやかに見えねども風のをとにぞ驚かれぬる

尔（に）八（は）左（さ）尔（やか）可（か）尔（に）年（ね）共（ども）濃（の）尔（を）曽（そ）可（か）連（れ）

京都国立博物館蔵

47%

舟橋蒔絵硯箱（東京国立博物館蔵）

光悦寺・大虚庵（京都）
境内には光悦の墓がある。

解説

本阿弥光悦は安土桃山・江戸時代初期の工芸家。刀剣の鑑定・研磨を家業としたが、書、蒔絵、陶芸にも才能を発揮した。〈鶴下絵和歌巻〉は俵屋宗達が金銀泥で下絵を描き、光悦が三十六歌仙の和歌を揮毫した巻物で、墨の潤渇・濃淡、筆線の肥痩、文字の大小に変化をつけた散らし書きによって下絵との調和を図っている。

学習のポイント

＊下絵と和歌の調和
＊散らし書き
＊墨の潤渇・濃淡、筆線の肥痩、文字の大小の変化

語意

〈藤原敏行〉平安時代初期の公家。歌人、書家としても知られ、現存する作品に〈神護寺鐘銘（じんごじしょうめい）〉がある

〈さやかに〉はっきりと

〈驚かれぬる〉はっと気がついた

コラム　光悦の代表作

本阿弥光悦の代表作といえば、楽焼片身替（かたみがわり）茶碗／銘「不二山」と舟橋蒔絵硯箱の二件の国宝である。その他、茶碗五件、書跡六件、蒔絵六件が国の重要文化財に指定されている。

解説 良寛は江戸時代後期の禅僧。諸国行脚の後、郷里の越後で村の子供たちを友として脱俗生活を送った。書・漢詩・和歌に優れ、手紙も含め、多くの遺墨が伝存している。掲載作は、曹洞宗を開いた道元の著作「正法眼蔵」の一節を、漢字片仮名交じり文で書写したものである。抑制の効いた細身の筆線で淡々と書き写している。

良寛書

「天上大風」

良寛書

五合庵（新潟県・国上）
良寛はこの庵に約二〇年間住んだ

コラム 良寛と臨書

現代では臨書という方法で書を学ぶことが多いが、良寛も臨書を行っていたようだ。知人宛の手紙に「懐素自叙帖」の語が見え、良寛の署名が記された〈秋萩帖〉の模刻本も現存している。

学習のポイント

* 清澄な筆線
* 丁寧な運筆
* 漢字と片仮名の調和

語意

〈愛語〉菩薩が他者に対して心の込もった優しい言葉をかけること

〈沙門〉出家して仏門に入り道を修める人。僧侶

〈謹書〉謹んで書くこと

ヨロコバシメ、ロ

りょうかん
良寛

（一七五八〜一八三一） 江戸時代

…ヨロコバシメコ、ロ
ヲ樂シクス向カハズシ
テ愛語ヲキク八肝ニ銘
ジ魂ニ銘ズシルベシ愛
語八愛心ヨリナコル愛
心八慈心ヲ種子トセリ
愛語ヨク廻天ノ力ア
ルコトヲ學スベキナリ
タゞ能ヲ賞スルノミニ
アラズ

沙門良寛謹書

77%

貫名菘翁（一七七八〜一八六三）　江戸時代

七言絶句

種秫種秔不療饑。

慈祥仍貴五男児。

優游卒歳風霜苦。

撒却孤松説向誰。

淵明撫松園。

菘翁苞。

132.7 × 56.2cm

東京国立博物館蔵【Image: TNM Image Archives】

学習のポイント

＊草書の字形と筆使い

＊複数の文字にわたる連綿の処理

＊条幅に漢詩を揮毫する際の文字や行の配置

語意

《種秫種秔》きびを植え、うるちを植える

《不療饑》飢えが癒されない

《淵明》中国東晋時代の詩人、陶淵明

コラム　画家としての菘翁

貫名菘翁は、生前、書よりも画の評価が高かった。初めは狩野派の画法を学んだが、やがて文人画に傾倒し、京都を代表する文人画家や長崎の南画家鉄翁祖門から学び、山水画や墨竹、松、菊などに優品を残した。

解説

貫名菘翁は、海屋とも号した江戸時代後期の儒学者、画家、書家。巻菱湖（一七七七〜一八四三）・市河米庵（一七九〜一八五八）とともに、"幕末の三筆"と称せられている。中国の碑版法帖を収集して臨書に努め、王羲之や褚遂良をはじめ、東晋や唐時代の書を基調とする高雅で洗練された書風（唐様）の作品を数多く残している。《七言絶句》は自詠の漢詩を草書で揮毫したもので、粘り強い筆線と端正な字形に晩年の特徴がよく表れている。

貫名菘翁・二曲屏風「克己復禮」

菘翁美術館蔵

市河米庵の書《七言絶句》

92

解説

日下部鳴鶴は明治・大正時代を代表する書家。巻菱湖や貫名菘翁の書を学んだのち、明治二三年に来日した楊守敬（一八三九〜一九一五）から中国の古碑帖の書法を学び、楷書、行草書、隷書を得意とした。《大久保公神道碑》は明治政府の中心的人物であった大久保利通の頌徳碑で、鄭道昭と《高貞碑》の書風を基調とした、明るく伸びやかな楷書である。

維 撓 英
新 外 明
剛 建 善
毅 殊 斷
不 勲 内

日下部鳴鶴（くさかべめいかく）
（一八三八〜一九二二）明治〜大正時代

…維新。剛毅不撓外建殊勲。英明善断内…

大久保公神道碑の現状（東京都港区・青山墓地）

大久保公神道碑拓本（部分）　宮内庁書陵部蔵

大久保公神道碑
一級貞愛親王篆額
一等大久保公爵

語意

* 《不撓》いかなる困難にも屈しないこと
* 《英明》優れて賢いこと

学習のポイント

* 鄭道昭や《高貞碑》を基調とした楷書の筆法や字形
* 廻腕法という特殊な執筆法

コラム　勅令で建てられた神道碑

神道碑とは、墓所の墓道に建てる頌徳碑のことである。明治時代から大正時代にかけて、木戸孝允、三条実美をはじめ、明治政府に功績のあった八名の墓所に、勅令によって青銅製の神道碑が建立された。

日本の篆刻

大和古印「鵤寺倉印」

高芙蓉（一七二二～八四）「芙蓉山房」

河井荃廬（一八七一～一九四五）「日下東作章」

梅舒適（一九一六～二〇〇八）「梅鶴凄涼處士林」

山田正平（一八九九～一九六二）「渾齋」

園田湖城（一八八六～一九六四）「賀正」

二世中村蘭台（一八九二～一九六九）「轟龕」

小林斗盦（一九一六～二〇〇七）「瀟洒」

解説

日本の篆刻作品は四期に大別できる。奈良時代から平安時代にかけて製作・使用された大和古印、独立・心越らの渡来僧によってもたらされた中国明代の刻法を備えた印、高芙蓉に代表される江戸時代後期の篆刻作品、徐三庚や呉昌碩など中国の篆刻家からの直接的な影響を受けた明治・大正時代以降の篆刻作品である。

大正時代以降は、中国の印章の表現を基礎とし、これに独自性を加味した新たな表現が次々と創出された。

学習のポイント

＊大和古印の素朴な字形
＊中国の篆刻作品の表現の応用
＊大正期以降の独自な表現の登場

語意

〈鵤寺〉斑鳩寺。法隆寺の別称
〈渾齋〉會津八一の号
〈日下東作〉日下部鳴鶴のこと

コラム　国璽と御璽

国や天皇の用いる印章をそれぞれ「国璽」「御璽」と呼ぶ。約九cm四方、重さ三・五kgの金印で、明治七年（一八七四）に京都の印司安部井櫟堂と鋳造師秦蔵六によって製作されたものが現在も使われている。

※すべて原寸

理論編

第一章 文字・書の意義と特質

第一節 文字の意義と漢字の特質

◆ 文字の意義

思想・感情・意志などを表現する最も簡単な方法は言語である。言語記号には音声と文字があり、前者は一次元的であるが、後者は二次元的または三次元的に展開される。しかし、言語の基本的性格は本来音声を利用するものであるから、文字言語は常に音声言語として成立する前程を踏まえた第二義的なものである。

文字は最初、人間の記憶をはっきり書きとどめておくために使われたであろうから、空間的な相互の連絡手段であった。しかし、やがて記録の保存という時間をも超越した存在として定着するようになると、いよいよ恒久的な性格を有する文化的遺産として大きくその価値を担うようになる。古代文字の解読が歴史の成立に重要な貢献をしていることは、その記録が歴史の成立に当時の様子がわかるということは、人間の営みが種々の記録の集積の上に可能であり、さらに文字によって思考がより高度に分析・統合されることから、文字は人間の精神生活をどれほど豊かにしてきたかを改めて思い知ることができる。

また、文字はその社会が言語の間接的伝達の必要を感じるくらいに複雑化しないと発生しないことから、音声言語が人間の自然の営みであるのに対し、文字は文化の所産であるともいえる。人類の出現は今から百万年も前で音声言語も人類の歴史に伴って変遷しているが、文字の発明はせいぜい五千年くらい前であるとすれば、文字は文明の黎明を告げる指標の一つであるといえよう。

ヒエログリフ

◆ 文字の種類

文字に先行する段階では、未開社会で暦日や物の数量を記録する手段として用いられた**結縄**（けつじょう）がある。次の段階の**絵文字**は音声を伴わないので文字ではないが、機能的には低段階の文字組織といえる。アメリカ先住民族の絵文字は雲南のモソ族のそれとともに〝生きている象形文字〟として知られる。

さて、現在使用されている文字は五十余種といわれるが、その種類と系統は音声言語に比べるとかなり限定されている。文字が文化の流れに沿って伝播することは、古代文明の発祥地がそれぞれ独自の文字体系をもつことで理解できる。エジプトのヒエログリフ（聖刻文字）、メソポタミアの楔形文字（くさびがた）、いまだ解読されていないインダス文字の三つは、歴史の中で消滅してしまったが、中国の漢字は周辺の国にも影響を及ぼしながら今日まで使用され続けている。

漢字は、ローマ字や仮名のような表音文字と異なり、象形の面影を色濃く残す表意文字の代表的なものである。

◆ 漢字の種類

漢字は漢民族によって中国語を表現するためにつくられた文字で、わが国へも伝えられ、平仮名・片仮名を派生させた。さらに、わが国固有の漢字である**和字**（「国字」ともいう。畑・峠・辻・働など）もつくられた。漢字の字数は約五万字を数えるが、わが国で日常使われる字数は二千字くらいで**常用漢字**と呼ばれる。

漢字の種類別には、象形・指事などの**六書**（りくしょ）別、偏・旁などの**部首別**、楷書・行書などの**書体別**、音読・訓読、呉音・漢音などの**字音別**のようにいろいろある。

漢字の構造や運用法を原理化したものが六書である。六書は四つの造字法と二つの運用法とから成っている。

分類	細別	種類	説明
造字法	文（単体）	象形（しょうけい）	物の形の特徴を象徴的に表す方法……日、月、馬
		指事（しじ）	ものごとの関係を線分で示す方法……上、下、本
	字（複合体）	会意（かいい）	文字と文字を組み合わせる方法……武、歩、北
		形声（けいせい）	音と意味とを組み合わせる方法……江、晴、紙
運用法		転注（てんちゅう）	本来の意味を他の似た意味に転じる……考・老
		仮借（かしゃ）	意味に関係なく音を借用する……亜米利加

後漢の経学者許慎（きょしん）は『**説文解字**』（せつもんかいじ）（略称『**説文**』（せつもん））を著し、小篆の九三五三字を五四〇の部首に従って分類した。『説文』は二千年近くたった今日でも、文字学の拠り所として尊ばれているが、当時許慎の見ることのできた文字は小篆とそれに先行した古文に限られていた。甲骨文はすでに土中深く眠り、金文の研究もほとんど進んでいなかったが、二〇世紀以降、甲骨文・金文の研究が進歩し、『説文』の漢字解釈も訂正されつつある。

なお、部首とは漢字を構成する基本的な成分で、位置により、左（偏）、右（旁）、上（冠・頭）、下（脚）、上から左（垂）、左から下（繞）、周囲（構）がある。

漢字の中で、部分の位置を転換できる字例は次の通り。

峰・峯　羣・群　闊・濶

裏・裡　鄰・隣　摸・摹

また、位置を転換すると別の字になる字例は次の通り。

累──細（ルイ──サイ）かさねる──ほそい
衿──衾（キン──キン）えり──ふすま
栖──栗（セイ──リツ）すむ──くり
怠──怡（タイ──イ）おこたる──よろこぶ

◆ 楷書字体の二大系統とその種類

漢字は、時代の移り変わる中、形を様々に改変させながら今日まで書き継がれている。その一つに書体の変遷がある。楷書が公的書体として通行し始めてからも、字体すなわち「文字の骨格」には様々な変化・変遷が見られる。楷書の字体における筆写体と活字体のルーツは歴史的に二つの系統から捉えることができる。

左図のように、書体の中で最後に完成を見たのは楷書であるが、隷書を簡略化して楷書に至るまでの過程では、点画が定まらず各種の略字や俗字が横行した。このような状況を正すために、唐の顔師古は経書の校訂を行い、『顔氏字様』を著した。その後、顔元孫はこれを補正して『干禄字書』を著し、「正体・通体・俗体」を説いた。

その後、字体整理がされ、宋代に入ると印刷術の発達、科挙の制度の普及によって標準字体の定型化をさらに推進することとなった。そして清の『康熙字典』（一七一六年）へとつながるのである。

『康熙字典』は本来、字義・字音を調べることを目的とするが、字体の基準となる正字を示した字典として今日でも活用されている。ここでの字体は清朝考証学を踏襲しており、小篆を楷書化して造られた正字体系を「字典体」と呼んでいる。このように、楷書の形を常に篆書の形に戻そうとするB系統は、今日の明朝体につながるが、初唐楷書を手書きの規範とするA系統とは対照的である。

昭和二四年（一九四九）に制定された「当用漢字字体表」では、印刷体と筆写体との接近が図られた。例えば、

羽→羽　黒→黒　兒→児　藝→芸　轉→転

などである。したがって後者を新字体、前者を旧字体として区別している。

その後、昭和五六年（一九八一）に告示された「常用漢字表」では九五字が追加されたものの、字体は「燈」が「灯」に改められたのみであった。平成二二年（二〇一〇）に改定された「常用漢字表」は情報化社会を反映して一九六字が加えられた。新たに追加された漢字の字体の中には、既に「印刷標準字体」及び「人名用漢字字体」として示され社会的に安定しているとして、現行の常用漢字表の字体とは異なるもの、例えば、「餌・餅」は旧字体のショクヘン「餌・餅」、「遡・遜・謎」は二点シンニョウの「遡・遜・謎」が採用されている。

楷書字体の二大系統図

中国

- B系統　／　古文　／　A系統
- 篆書（小篆）
- 説文　／　逸　逸　／　隷書　《王羲之》
- 楷書
- 『顔氏字様』／『干禄字書』正体・通体・俗体　／　逸　／　初唐の三大家
- 顔真卿　逸
- 《版刻文字》《明朝体》
- 『康熙字典』　逸　旧字体

日本

- 当用漢字字体（等線体）　逸　新字体　／　いわゆる許容体（教科書体）　逸
- 常用漢字字体（明朝体）
- 改訂常用漢字字体（明朝体）
- 字典体　正字　／　書写の字体・字形　書写体
- 活字体　／　筆写（筆記）体

第二節　文字を書くことの用と美と学校教育

学校教育における書写書道の位置付けと文字の種類等

校種別	小学校	中学校	高等学校
学年等	1 2 3 4 5 6	1 2 3	Ⅰ Ⅱ Ⅲ
位置付け	国語科書写		芸術科書道
二側面の関係	言語性（用）	→	造形性（美）
字形のとり方	正整・整斉	正整・整斉 ／ 均斉・均衡	均斉・均衡
文字：漢字	楷書（標準の形）、行書（許容の形）、草書・篆書・隷書・篆刻・刻字等（書写体・旧字体）		
文字：仮名	平仮名、片仮名、変体仮名		
書体等の種類と分野等	漢字仮名交じり文（書）		

◆ 文字を書くことの "用と美" と学校教育

文字は、記録・伝達という日常生活の必要から発生し、実用性を踏まえながら書写されてきたが、人間本来の美意識が付与され、書という民族固有の芸術にまで発展してきた。文字を書くことの "用と美" の二重性は今日まで不変の文化的特質であるが、今日の学校教育における教科の位置付けにも反映されている。

文字は言語としての役割が造形性よりも優先されることから、小・中学校では国語科書写として、正しく整えて（速く）書くことを目当てとする。一方、高等学校では芸術科の科目の一つとして、表現・鑑賞による書道としての学習が中心となる。この書写と書道は教科の所属を異にするが、児童・生徒の発達段階を踏まえて文字を書く際の用と美のいずれに重点を置くかによるものである。両者は対立するような理念でないことを認識する必要がある。

◆ 書体・字体・字形

文字が実際に使用される過程で、形態・用筆などの面から共通の特徴を備えている場合に**書体**という。書写書道の立場からは、漢字には五つの書体が挙げられる。学校教育で取り上げる書体は、上図に見るように系統的に配されている。また、今日では、明朝体やゴシック体などの活字（フォント）の呼称も書体の語を使用している。

一方、**字体**とは文字の骨組みのことで、他の文字との弁別に関わるものである。字体は抽象的な形態上の観念であるから、文字として出現させる場合には、特定の書体から捉える場合に用いる。主に国語学・文字学の立場から捉えるものである。

さらに、印刷文字、手書き文字を問わず、具体的な目に見える文字の形はすべて**字形**と呼んでいる。

書写書道の関連用語と対応する校種

（図中）手書きの字形／（正・誤）（整・不整）（美・醜）／国語・書き取り・書写・書道／字体（正・誤）・書風／対応する校種：小学校・中学校・高校・大学

◆ 書写書道の関連用語

日本の文字文化は、漢字の伝来及び仮名の隆盛に伴い貴族階級の教育を中心に発展してきたが、一般庶民が享受するようになったのは、江戸時代の寺子屋からである。

その間、文学作品などに出てくる書と同義の語には左記のようなものの他、**習字、臨池、筆法**などが挙げられる。

書道	…（大宝律令）	七〇一年
書法	…『続日本紀』	七五六年
手習い	…『蜻蛉日記』	九七四年
御手	…『枕草子』	九九六年
入木道	…『入木抄』	一三五二年
手跡	…『和俗童子訓』	一七一〇年
筆道	…（明倫堂）	一八一一年

寺子屋での教育は「読み 書きそろばん」というように、一般庶民やその子弟が版本や肉筆手本を読み、毛筆で書写するものであった。

明治五年（一八七二）、学制頒布による**習字**（てならい）の呼称がしばらく続き、毛筆による日常の書字が中心の教科であった。その後、硬筆の普及につれて明治三三年（一九〇〇）の小学校令で国語科に吸収され、毛筆は「書キ方」となった。昭和前期には国語科から離れて「芸能科習字」となるが、戦後も硬筆は**書き方**、毛筆は**習字**を踏襲し、昭和三三年（一九五八）版学習指導要領で両者を統合した呼称、**書写**が用いられ今日まで継承されている。

明治 五年	…	習字（手習い）
明治三三年	…	書キ方
昭和 六年	…	書キ方＋習字
昭和三三年	…	書写

なお、中国では一般的に**書法**の語を用いる他、韓国では**書芸**、欧米では文字を美しく書くという意味の**カリグラフィー**と、書写に当たるものに**ペンマンシップ、ハンドライティング**が挙げられる。

第三節 文字文化と現代

◆ 文字文化の流れ

書写材料と文字の表現方法の変遷

悠久の歴史を有する漢字は、手で書くことによって発展し続けてきた。甲骨・金石、簡牘、紙など書写材料の違いはあっても、二〇世紀を迎えるまでのおよそ三〇〇〇年間、文字の多くは毛筆によって書かれてきたのである。今から一三〇〇年近く前に印刷（木版印刷）が行われるようになっても、個人の毛筆による書写活動に大きな影響を与えることはなかった。鉛筆は一六世紀にわが国に伝来したが、一般に普及するのは明治三〇年代であり、様々な硬筆用具の開発もこの百年くらいの現象にすぎない。

一方、一九八〇年代にはワードプロセッサが普及し、その後、コンピュータがそれに変わるようになった。一般の人が個人的に文字を用いる場合でも、従来の手書きによる書字に代わってキーボードで入力し、印字用書体をプリントできるようになった。さらに一九九〇年代からインターネットや携帯電話などのネットワークによる文字使用も可能になった。

私たちは、長い伝統によって培われた筆墨や紙による書や石に刻する篆刻など、漢字文化圏固有の芸術を継承する一方で、一九八〇年以降、急変する文字環境との共存を余儀なくされている。

ここで大切なことは、文字を用いる目的や用途に応じて、書写行為と情報機器の利用とを適切に使い分けることである。さらに、現在の文字文化の原点には毛筆による長い書写文化が背景にあることを理解し、文字を手で書くことの意義を誰もが再認識する必要があろう。

◆ 文字を手で書くことの現代的意義

平成二二年改定の「常用漢字表」に関する答申（国語分科会漢字小委員会）の「Ⅰ基本的な考え方 1情報化社会の進展と漢字政策の在り方 (4)漢字を手書きすることの重要性」の中で、漢字を手書きすることで「漢字の基本的な運用を確実に身に付けさせるだけではなく、将来、漢字を正確に弁別し、的確に運用する能力の形成及びその伸長・充実に結び付くものである。」とした上で、文化庁の世論調査の結果を踏まえ手書き自体が大切な文化であることが再認識されつつあるとしている。また、肉筆は個性を表出する貴重な手段でもあるが、同書では「一方で、手書きでは相手（＝読み手）に申し訳ないといった価値観も同時に生じていることに目を向ける必要がある」と指摘しており、私たちは冷静に受け止める必要がある。

◆ 明朝体と筆写の楷書との関係

明朝体は私たちの文字文化に最も大きく関わる活字である。デザインは微妙に変化しながらも一四〇年余りの間、活字の王道に位置付いてきた。「常用漢字表」でも、個々の漢字の字体を明朝体活字のうちの一種を例に用いて示している。同表の「字体についての解説」には「第一 明朝体のデザインについて」と「第二 明朝体と筆写の楷書との関係について」があり、後者は「1 明朝体に特徴的な表現の仕方があるもの」「2 筆写の楷書では、いろいろな書き方があるもの」「3 筆写の楷書字形と印刷文字字形の違いが、字体の違いに及ぶもの」について例を挙げて説明している（左図は2の一部）。

情報化社会で印字の多様化がこれまでの筆写における字体や字形に大きな影響を与えることは自明であるが、先人の知恵や審美眼によって発展した筆写体との共存と調和を図る知恵が今日の我々に求められている。

2 筆写の楷書では、いろいろな書き方があるもの
(1) 長短に関する例
雨 － 雨 雨　　戸 － 戸 戸 戸
無 － 無 無
(2) 方向に関する例
風 － 風 風　　比 － 比 比
仰 － 仰 仰
糸 － 糸 糸　　ネ － ネ ネ － ネ ネ
主 － 主 主　　言 － 言 言 － 言 言
年 － 年 年
(3) つけるか，はなすかに関する例
又 － 又 又　　文 － 文 文
月 － 月 月
条 － 条 条　　保 － 保 保

〈常用漢字表〉付・字体についての解説より

◆　芸術の意義・特質と書の位置

芸術の分類と書の位置

空間（造形）芸術		時間芸術	時空間的（運動）芸術	分類の視点
三次元的	二次元的			
彫刻	絵画 / 書	文芸	演劇	事物的芸術（模倣・再現）
工芸				
建築	装飾	音楽	舞踊	非事物的表現（非模倣・表現）

芸術という語は、絵画・彫刻など各種の様式によって、美を創造的に表現する活動を意味している。しかしこの言葉は本来、学問や技術を意味する漢語で、これを英語・独語の Art・Kunst の訳語として用いたものである。そして、これらの語にも芸術に不可欠な技術の概念が含まれており、人間が有する美的感情は芸術創造のみならず、実用的生産や表現の場にも広く認められてきた。

左図は芸術を分類した一例で、横には人間存在の認識対象から芸術を空間・時間・時空間の三つに分け、さらに現実界に対する事物の視点から各ジャンルを上下に位置付けている。

芸術は、元来、工芸や建築のように実用に即して発展してきたものであり、感情を抽象的な形式によって表出する。これに対し、絵画や音楽は美的表現自体を目的とすることで、人間の精神生活を豊かにしている。

人間が美しいと感じる対象は「自然美」と「芸術美」に分けられる。前者は狭義には風景美などを指すが、後者は人間が美的に価値あるものを意味する。

書は、漢字文化圏固有の東洋的な芸術であるが、西洋の Calligraphy（書法）とは本質的に異なり、その差はペンと毛筆という用具の違いにとどまるものではない。

芸術の分類では二次元に定着することから**造形芸術**に位置付くが、象形を離れて抽象符号化した文字を素材としているので、絵画や彫刻のように客観的対象を再現するものではない。むしろ建築に近い抽象的な形態をもっているが、実用に束縛されることなく時間的な感情のリズムを表出する点では音楽的でもある。文字と不可分の関係であることから文学的でもあるが、言葉としての意味が従属的に置かれる。以上のように、書は他のジャンルの要素が複合していることから、内容は舞踊に最も近いといえる。

図をもって制作し、作者以外によって鑑賞・評価されて、初めて作品としての価値が生まれるものである。鑑賞は鑑賞者と作品と作者が一体となる働きであり、表現とは車の両輪の関係である。

あることがわかる。

このように、「書」とは実用として文字を書くこと全般を指す言葉であったが、そこに人間本来の美意識が付与され、戦後、芸術的自覚が高まるにしたがって、書の本質への追究から様々な定義などがなされている。代表的な書の定義を挙げれば次のようである。

○書は文字を素材とするものであるが、文字を用いて表現する文学的な美とは所属を異にした造形美を創造するものである。
（上田桑鳩『蟬の声』）

○書は実に抽象的な芸術である。而して書に於ける線條即ち書的線條こそ書の根源というべきである。
（桑田笹舟『假名書道概説』）

○書は造形芸術（美術）の一ジャンルである。文字を書くことを場所として成立した独特の芸術である。
（上條周一『現代の書教育』）

○書は文字を素材としてこれを視覚化したものである。
（井島勉『書の美学と書教育』）

○書は符号としての文字に託して、自己を造形化したものである。
（伊東参州『図説書道新講』）

○今日私たちの行っている書という芸術は中国の文字を素材（Material）として、それに表現（Expression）の様式（Form）を与えたものです。従って文字は直ちに書と考えるのは誤りですが、文字なくして書は生まれません。
（青山杉雨『文字性霊』）

◆　書の原義と定義

「書」といってもその意味するところは多様である。書籍や本の意味で使ったり、中国古典籍の『書経』の略称として用いたりすることもあるが、ここでは「文字を書くこと」に限定したい。

後漢の『説文解字』によると、「書」を「聿（いつ）に従い、者の声」と説明している。意味を表す「聿」と、音を表す「者」との形声字であるという。聿は筆を手に持つ形で「筆」を指し、者は「写（しゃ）」に通じることから「何かを書き写す」意となる。

さらに「聿」は「竹帛（ちくはく）に箸（あらわ）す。これを書と謂（い）う」とある。これを書と謂う。「箸」と同義であり、紙が使用される以前は、「竹帛」に代表される木簡・竹簡、帛などであることから、「書」とは本来「竹や帛に筆で書き付けられたもの」の意味であるといえる。

以上のように、書は文字と最も緊密な関係にあるが、書き文字イコール書とはならない。書は文字を書くという書写を前提とし、普遍的な書法に立脚しなければならない。最大の特徴は、時代性、地域性を踏まえ、筆者の人格やその時の感情が極めて純粋に表現されることにあるといえる。

◆ 書の特質

書の基本的性格、すなわち書の特質として次の七つが挙げられるが、これに限定されるものではない。

① 文字性	文字を素材とすることの定義から第一に挙げられること。必ず文字を用いること。漢字は複雑な線構成から成る**構築性**に優れているが書体も多様である。仮名は純化されているが流動美にあふれている。
② 空間性	二次元に定着する造形芸術。安定した空間と均斉・均衡によるバランスで表現する。文字以外の余白は絵画と異なり、有を内包する東洋的な無の空間といえる。
③ 時間性	筆順に従って書き、やり直しがきかないことから**一回性**ともいう。書は線のリズムを生命とするので、**線性**とも**律動性**ともいわれる。
④ 色彩性	墨は単なるブラックではなく「五彩あり」と言われ、すべての有彩色を含んだ精神の表出が可能となる。色感に惑わされない精神の表出が可能となる。
⑤ 精神性	許慎は「書は如なり」（人の如きなりの意）、後漢の楊雄は「書は心画なり」と述べている。書は心の微妙な動きやありさまを端的に映し出す。
⑥ 抽象性	文字そのものが点と線から成る抽象形であるが、表現においても具体的な事物との関連はない。内面を純粋に投影させることから理念的ともいえる。
⑦ 規範性	伝統に培われた書法を無視して勝手気ままに書くわけにはいかない。先人の名跡を規範として学習した後に自己表現を図る以外に方法はない。

◆ 書の成立要件

書作品が成立するためには次の三条件が必要である。

① 用具・用材

物的要件として、古来より**文房四宝**（ぶんぼうしほう）の語があるように、筆・墨・硯・紙を中心とする用具・用材がなければ、誰もが書を表現することはできない。そのためにはこれらの種類や性能を知り、目的や用途に応じた選定が大切である。

② 表現技術

どのような芸術も技術なくして成立しない。書における技術（書法）は先人の名跡を臨書することによって修得することができる。それらの集積によって、感興や意図に応じた表現、すなわち字形のとり方や線質の表し方などが可能となる。

技法は広く深いものほどよいが、制作にあっては技術だけが先行し技巧におぼれることのないよう注意しなければならない。

③ 人間性（内面の充実）

「衛夫人筆陣図」に**意先筆後**（いせんひつご）の語がある。これは気持ちが先で筆は後からついてくるの意である。多くの優れた書を鑑賞したり、知的な面での充実を図るなどして豊かな人間性を培いたいものである。

孫過庭の『書譜』に見える「心手双暢」（しんしゅそうちょう／ならびのぶ）とは、心（精神）と手（技術）の調和の重要性を説いた書者の理想的な境地といえるものである。

◆ 書道教育の性格と特色

(1) 現代の教育課題と芸術科の目標

二一世紀は新しい知識・情報等が活動の基盤となる、いわゆる「知識基盤社会」の時代であるといわれている。

このような時代は異なる文化や文明との共存や国際協力の必要性を増すことになる。したがって、確かな学力、豊かな心、健やかな体の調和を重視する「生きる力」を育むことが益々重要となってくる。それらの状況から、高等学校学習指導要領の芸術科の目標は、わが国の伝統的な芸術文化への理解を深め、生涯学習社会の一層の進展に対応するよう改訂が加えられた。芸術文化とは、一定の材料・技術・様式などによって美を追求・表現しようとする活動・所産など、人間の精神の働きによって造り出された有形・無形の成果の総体である。

(2) 書道教育の特色

高等学校の書道は芸術科教育の一環として行われるもので、「書道Ⅰ・Ⅱ・Ⅲ」の目標のもとに進められていく。「書道」とは、書の学習を通して展開されるすべての学習の総称である。

Ⅰ・Ⅱ・Ⅲを通して「書道の幅広い（または創造的な）（諸）活動を通して」が冒頭に掲げられている。これは、内容に示されたすべての領域を包括するとともに、実体験や地域社会との関連を図るなど、重要な観点から書に総合的に関わっていくという趣旨が込められている。

感性は、外界の様々な刺激や印象に対して反応する心の働きであり、芸術的創造に関わる根源的なものである。書における感性は、東洋的・日本的な風土の中で空間や心情に反応する精神性や視覚性によって育まれるもので、書道の独自性ともいえる。これからの書道教育の役割・意義は書の特質を踏まえ、さらに芸術科の目標を受けて、次の二項目に要約される。

- 創造性に富む情操豊かな人間性の育成
- 伝統・文化の尊重と発展に努める態度の育成

第二章　書の表現と鑑賞

第一節　国語科書写の内容

◆ 書写の性格

書写は「文字を正しく整えて（速く）書くこと」を目当てとし、楷書、行書およびそれぞれに調和する仮名を取り上げ、それらの能力を日常生活に生かすことが重視される。書写は国語科の一領域であるから、習いごととしての習字や芸術としての書道とは目的が異なるが、重なる要素も多く両者の内容は判然と区別しにくい。

◆ 書写の要素

書写の学習要素は、一般に次の十項目が挙げられる。
①姿勢・執筆法　②用具・用材とその扱い方　③筆使い　④筆順　⑤字形　⑥書く速さ　⑦文字の大きさ　⑧配列　⑨書写の形式（書式）　⑩良否・適否の弁別（鑑賞）

◆ 基本点画の種類と筆使い

送筆の形状・方向、終筆の違いによって、次の八種類を基本点画と呼んでいる。これに「右上払い」を加えることもある。毛筆では漢字の場合、穂先を左上約45度方向を保つようにして運筆するが、平仮名では「大回り、結び」などその限りではない。

画	一 横画
	ー 縦画
	フ 折れ
	ノ 左払い
	ヽ 右払い
	り
	し 曲がり
	丶 点

基本点画

コラム　「はね」の根拠

「はね」は、楷書が書体としての様式を整える過程で定着した。その要因は隷書の名残であったり、次画へのはね出しや求心効果を高めるために生じたりと様々である。図のように、要因が重なる「はね」もある。

次画へのはね出し
小　水
子
手　予　羽　行　竹
寺
隷書の名残　　求心効果

〈はね〉の要因

分類の観点（点画）	送筆 方向	終筆 払い	とめ	はね	割合(%)
画	横画	×	○	○	30
	折れ（横→垂直）	×	○	○	3
	（横→斜め）	○	○	○	7 ┐12
	（そのほか）	○	○	○	2 ┘
	縦画	△	○	○	18
	左払い	○	×	×	10
	（右上払い）	○	×	×	4
	右払い	○	×	×	3
そり	（右下・縦）	×	×	×	1
曲がり	（縦→横）	×	×	×	1
点		○			17
複合画		○			4
割合(%)		25	67	8	100

学習漢字点画分類表とその割合
（△は許容される書き方）

横画は長さや一字の中の位置により「仰・平・伏」を区別するが、いずれも右上がり（5度前後）となる。右払いは右上がりの抑制のために終筆に向って筆圧を加える。払いではあっても止めてから払う。左払いは左右の均衡をとるため、一字の中の役割が異なり、方向や長さなど種類が多い。

◆ 筆順

筆順は伝統的に一字一種とは限らないが、学習上の能率から小学校では一字一則主義をとっている。それは文部省（現文部科学省）から発行された『筆順指導の手びき』（昭和三三年三月）に示されている。ポイントをまとめると次の通りである。

①横画が先（縦画と交差する場合）……共 無 春
②横画が後（縦画と交差する場合）……王 田 生
③中が先（中央が一・二画の場合）……小 水 衆
〈例外〉〈十〉の動きによる……火 性
④外側が先（囲む形をとるもの）……同 内 司
〈注〉（底は最後）……国 区
⑤左払いが先（右払いと共存する場合）……文 金
⑥貫く縦画は最後（一方が止まっていても）……車 書
〈注〉（上下貫かない場合、横縦横）……王 里 重
⑦貫く横画は最後……女 母
〈例外〉世
⑧左払いが先（左払いが短い場合）……右 有 布
⑨横画が先（横画が短い場合）……左 友 在
⑩にょうが先（一字の主部をなす場合）……処 起 勉
⑪左払いが後（折れと共存する場合）……力 万 方
〈注〉（二つ以上折れなどがある場合）……九 及

◆ 許容される書き方

活字と細部の書き方が異なる一般的な手書きの形を「許容の書き方」「許容の形」などという。この形は書きやすいだけでなく、行書の特徴の「点画の形や方向などの変化」と関連している。次に一例を挙げる。

	明朝体活字字形	書写字形
長短	雨	雨
接し方	文	文
曲直	条	条
「木」の形	手	手
方向	改	改
止め・はね	比	比

◆ 字形

水平・垂直方向を基軸とし、点画は平行・等分割を心掛け、字形全体は左右の安定を図る。「組み立て方」は外接方形を書き、上下・左右の余白を示すとよい。

字形の整え方

- 部分の関係と組み立て方
 - 内外
 - 上下
 - 左右
- 点画の関係と組み合せ方
 - 交わり方
 - 接し方
 - 方向
 - 画間
 - 長短
- 全体の捉え方
 - 外形
 - 中心

武道　音楽　北極　史実　自由　青春　心身　かみ

◆ 文字の大きさと配列

①上下・左右を適切に空ける。
②行間は字間より広くし、等しく空ける。
③行の中心に文字の中心を合わせる。硬筆横書では罫線に文字を揃える方法もある（128頁参照）。
④文字を書く横幅「5」に対して、漢字は「4」、仮名は「3」くらいの大きさにする。

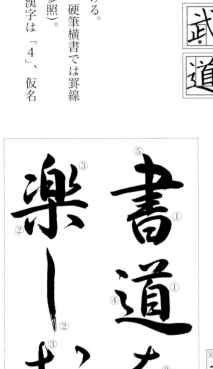

行書の特徴

◆ 行書の特徴

①点画の丸み
②点画の形や方向などの変化
③筆脈の表れと点画の連続
④点画の短少化と省略
⑤筆順の変化

中道　音楽　先生　空間　書聖

文字の大きさと配列（許容の形）

◆ 日常生活への活用

毛筆による書写能力を硬筆に生かす。

◆ 書写の字形と古典・活字との関係

〈行書〉
王羲之　道 → 書写の字形　道

〈平仮名〉
教科書体　な
楷書に調和　な
紀貫之　な
行書に調和　な

〈楷書〉
虞世南　道
欧陽詢　道
褚遂良　道
顔真卿　道
→ 書写の字形　道　教科書体
→ 道　明朝体

おはよう。とこんにちは。
境界線はどこにある？
1年3組 黒木・小島・林・山田

1 言葉の由来
「おはよう。」←「お早く〇〇ですね。」
「こんにちは、」←「今日（こんにち）は〇〇ですね。」

2 意識調査（1年3組のアンケート結果から）
(1)あいさつをする時間帯
9時　32人
10時　28人　4人
11時　6人　26人
12時　32人
□おはよう。　■こんにちは。

(2)あいさつをする相手

	家族	友達	先生
おはよう（ございます）。	○	○	○
こんにちは。	×	△	○

◆ 表現と鑑賞

表現と鑑賞とは不即不離の関係にある。書（作品）を基点にすると、それを生み出すことに関わるものが表現、受け取ることに関わるものが鑑賞である。活動の形式としていえば生産と消費、あるいは創作と享受という関係に当たる。ただし、表現と鑑賞という対概念は芸術的活動を前提としたものであり、多様な側面をもった書の捉え方のうちの一面である。

歴史的にみれば、言葉の内容と書かれ方の双方によって成立し存続してきたのが書という分野であるが、いずれに主眼を置いて捉えるかは時代によって異なってくる。広義にみれば、文字という媒体を用いて表出したものの総体が書の表現ということになる。

書表現と鑑賞の基点には文字がある。文字は、人間が生み出したものである。文字という素材を用いて表現するには、文字の構造上の約束を知り、それに則る必要がある。例えば、表現者が造形的な工夫をする際に「三」という字の一画を省いて「二」とすれば別の字となるし、画の方向や組み立て方を変えて「川」とすればまた別の字になる。形を様々に工夫することは、表現にとって大切なことであるが、その工夫が自己の中で閉じたものになると、他者と共有することのできないものになる。文字の約束において則ることは、書の表現において最も基本となる。

◆ 表現

〈表現〉と〈鑑賞〉との関係

表現		
文字		漢字 楷書・行書・草書 隷書・篆書 仮名 平仮名・片仮名 変体仮名 語句・詩文
分野		漢字の書 仮名の書 漢字仮名交じりの書 篆刻・刻字
構成		全体の構成 字形の構成 点画の構成 余　白
		均斉・均衡 変化と統一 脈絡・律動 気脈の貫通 気力の充実
点と線		用　筆 運　筆 筆　質 線　質
墨色		濃　淡 潤　渇 墨継ぎ
用具・ 用材		筆・墨・紙・硯 印材・そのほか 表　装
	姿勢・執筆法	

鑑賞
直感的鑑賞 ・性　情 ・調　和 ・気　韻
↓
分析的鑑賞 ・左図の諸要素
↓
総合的鑑賞 ・意　図 ・個　性 ・時代性 ・民族性 ・風土性

＋

・書の意義・特質
・書の変遷と動向
・表現に関する理論
・鑑賞に関する理論
・用具・用材などに
　関する理論

例えば、甲骨文などは神事や祈りが文字を生み出すことと関わりをもつことや、公文書などは規約や交信の証として政治との関わりがある、などのように、文字が時代や社会において果たす役割や機能には多様な側面がある。我々が古代の文字や素朴なメモ書きなどにも書きぶりの味わいを見出すのは、鑑賞するという視線をもっていること、すなわち芸術的な良さを吟味して積極的な価値を認める態度で臨んでいることによる。

近代以降は、次第に視覚的な要素に意識が向けられるようになり、文学・書・絵画などは相互に関連し合いながらも、それぞれ固有のジャンルとして扱われるようになる。書表現と鑑賞の構造を捉えるには、まずこのような、書に向けられている視線の特性に注意しておく必要がある。

次に、文字の約束に則ったもののすべてが書の表現として味わい深いものになるかといえば、そうとは限らない。点画の組み立て方や線の太細の様子、墨の調子、文字や行どうしの関係など、自らの表現のヒントとなるものは、文字有史以来の筆跡に多数ある。とりわけ先人の残した名筆には、新しい表現に発展させることのできる要素が含まれている。こうした筆跡に数多くふれること、すなわち鑑賞することによって、書の表現に際しての工夫に幅や奥行きが生まれてくる。

過去の筆跡の中には、明らかな誤字や脱字のあるものがあり、それらが逆に造形上の味わいとなっている場合もあるが、受容者には、その是非も含めた鑑賞態度が求められる。

◆ 臨書と模書

このような、表現と鑑賞の双方に関わる重要な学習法として、**臨書と模書**がある。臨書とは、学ぼうとする古典を傍らに置き、見て書き習う行為であり、形臨・意臨・背臨の三種の方法がある（「用語解説」参照）。模書は特に仮名において効果的で、原本の上に薄紙を敷いて写し書きすることをいう。臨書では筆意を、模書では位置（形）を主として学ぶことができる。両者は目的に応じて併用されているが、模書が補助的な方法であるのに対し、臨書は書表現にとって欠くことのできない学習法と考えられてきた。実際に目と手で原本を追うことによって、見るだけでは感じ取ることのできない運筆の調子や形の変化、文字と文字との関係などに気づくことができる。臨書の意義は、自らの表現の幅を広げると同時に、他者の表現を追体験し鑑賞することができる点にある。

だが、臨書はその取り組み方によって、創作につながる行為となったり、退屈な作業となったりする点には注意が必要である。臨書の目的をはっきりさせることによ

表現

臨　書 ・形臨 ・意臨 ・背臨
↓
集　字
↓
倣　書
↓
創　作

って、対象とする原本を選択することや、自己の臨書を振り返る視点をもつことができる。例えば、原本とそっくりに書くためには、その筆跡の字姿を観察する力や、運筆をコントロールする技術を身につけることが必要である。また、用具・用材に関する知識を得ることが必要になるため、歴史や文化への理解につながっていく。なお、表現方法を研究するためには、運筆や文字造形、章法、構成など、ある視点に主眼を置いて臨書することも有効である。

◆ 集字と倣書

臨書で学んだことは、どれくらい自己の表現において消化あるいは発展させることができるだろうか。ある書風に倣って書く倣書という方法は、そのとき有効なものとなる。「倣」には、ならう、まねる、まなぶという意味がある。まなぶこととまねることは、意味のもとで共通しており、語義や作例をみれば、あることをまなぶにはまねてみること、まねることによってまなばれてきたことがわかる。

倣書する際の最も典型的な準備方法として、集字がある。「集字」とは、複数の筆跡の中から部分的に文字を切り取って拾い集め、別の文言を成り立たせることである。一貫した筆意を得るには、同一人の比較的年代の近い筆跡から文字を拾うことが望まれるが、筆意の真価が問われるのは、集字資料を基にして制作者が筆を揮うときである。異なる筆跡から切り取られた文字は、元の筆跡の脈絡から切り離されているために、文字どうしは関連づけられていない。新たに文字と文字とを関連づけ、その字姿が生きた脈絡をもつようにするには、運筆を通して書風全体を把握することが求められる。

ある書風に倣うとは、決してある書風に追従することではなく、運筆を通して、ある書風を組み直すこと、すなわち倣書する人の運筆として一貫してくることを意味している。このように、倣書は、臨書の中にある、学びの要素と創造の要素をともに引き出していくことができる表現法として捉えることができる。

王鐸の臨書　村上三島記念館蔵

◆ 創作

こうした表現法の延長上に創作が位置づけられる場面が多いが、あくまで両者は便宜的な区別のものである。臨書と創作は対にして捉えられるであろう。臨書は便宜的な区別であり、内容としてみれば連続的な性質のものである。臨書によって培われた運筆や造形の感覚が自己の表現の滋養となり、古典の文言とは別の文言が書かれている場合にも、その書独自の見どころがあるものになる。そこに創意が感じられるとき、○○風という呼称で書の個性を評価するようになる。だが通常、このような意味での創作は、書人が生涯をかけて目指すことであり、一朝一夕に形として現れる性質のものではない。だからこそ、表現者は文字の具体的な形が意味する内容を吟味できるよう、臨書を心がけてきたという歴史がある。

取り組み方次第では、臨書においてさえ、独自の書風は現れる。よく知られる作例では、中国の清時代の書人である王鐸が王羲之の書を臨書したもの（左図）や、呉昌碩が「石鼓文」を臨書したもの（12頁参照）などを挙げることができよう。いずれも元となる筆跡があるという点で臨書と呼ぶものの、その書風はそれぞれに独自の表現となっている。

◆ 鑑賞

制作現場においては、臨書・倣書・創作と呼び習わしている行為や作品のそれぞれに、旧来を引き継ぐ面と創造的な面とがある。鑑賞においては、どのような面にそれが現れているかを見ることも書の楽しみ方の一つである。この意味では、書の鑑賞は、表現の歴史を鑑賞することと重なってくる。

では、具体的にはどのような面に、その表現の固有性を認めることができるだろうか。選ばれた文言、形式、書体、書風、文字造形、線質、色調、構成、サイズ、用具・用材など、様々な要素の組み合わせや統合の仕方に、その表現のもち味が現れてくる。鑑賞においては、この表現（作品）がどのような場に展示されるのか、その書が飾られる空間の条件や場面の状況によって、「感」受されるものは変わってくる。作品は、紙面の内部で自律するものではなく、常に見る者に開かれている。これは、鑑賞における創造性といえる面である。

例えば、日本の書の場合、巻物であった歌集が切となり、手鑑や軸に収められるようになり、書としての鑑賞が新たな局面を迎えることになった。切り取られる部分によって視覚的な印象のみならず、当の筆跡の在り方も変化を遂げる。建築様式や人々の生活環境によって、趣向や美的な規範も移り変わるのである。しかし、この鑑賞の創造性については、見過ごされがちなことがある。それは、いつの時代のどの筆跡に対するときも、その時代の目線を通して見られるということである。現代においては、創造性や個性という指標なしに書を見ることは難しいが、そうした視点が近現代の書鑑賞の特質であることを認識しておくことには意味がある。この認識が時代による差異だけではなく、自他の相違や共通性に気づく基となり得るからである。

◆ 文房四宝

文房とは、もともと文詞を司る職のことをいい、そこから読書するための部屋、すなわち書斎を指すようになった。文房四宝とは書斎に備わっている器具のうちで最も大切なもの、筆、墨、硯、紙のことである。優れた書を書くにはこれら文房四宝について十分に関心をもたねばならない。

◆ 筆

筆の起源　伝説によると、筆は秦の蒙恬将軍によって作られたとある。しかし実際には、新石器時代の彩陶にも毛筆で描かれたと思われる文様が残っていることから、秦よりはるか昔から存在していたと推定される。現在確認できる最古の筆は河南省信陽、戦国時代の楚（？～前二二三）の墓葬から発見された信陽筆である。

最古の筆（信陽筆と筆筒）

筆の種類　筆には、筆毛の硬さ、長さ、鋒の形によっていろいろな種類がある。

柔毛筆　柔らかで墨含みが良い。毛が繊細で穂先の透明の部分（命毛）の長い羊毛が上質である。行書や草書に適している。

剛毛筆　馬、狸、鹿などの硬い毛を使用。ばねが強い

ので楷書に適している。鼬筆などは穂先がよく効き、弾力がある。楷書や仮名に適している。

兼毛筆　羊毛、馬毛、狸毛、鹿毛などを混ぜ合わせた筆、羊毛の割合が多いと柔らかく、馬、狸、鹿などの毛が多いとばねの強い筆になる。最も一般的な筆で、楷、行、草まで幅広く使える。

穂の形	穂の長さ	毛の硬さ
柳葉筆　面相筆	短鋒　中鋒　長鋒	剛毛筆　兼毛筆　柔毛筆

筆の保管について　使用後は、軸の根本まで含まれた墨をよく洗い落とし、水分を取り除いた後、陰干ししておくのがよい。なお、小筆の場合は、水を含ませた反故紙を用いて穂先を整えながら筆毛に含まれた墨を落とすようにする。

◆ 墨

明　万暦赤絵軸大筆（永青文庫蔵）

明から清にかけて飾り筆と呼ばれる美しく豪華な筆管の筆が作られた。これらは単なる書を書く道具というより美術工芸品としての要素が強い。

墨の起源　現在確認される最古の墨は秦の墓から出土したもので（107頁上図）、磨墨というより潰して使用したらしい。

墨の製法　煙煤と膠をよく練り合わせた後、香料を加えて木型に入れて形を作り、取り出して乾燥させる。その際、煙煤と膠の割合をどうするか、練り合わせをどの程度行うかで墨質が大きく変わってくる。なお、中国製を唐墨、日本製を和墨という。

松煙墨　松煙墨は松の樹の煙煤を原料としている。油煙墨と比べると炭素の粒子が荒く、磨り口に光沢がない。枯れてくると青みが強くなってくる。

油煙墨　菜種油、胡麻油などの植物性の油から取れる煙煤を原料にしている。松煙墨と比べると炭素粒子が細かく、磨り口も光沢がある。

古墨　墨は一般に三〇〇～五〇〇年くらい後が使い頃であるが、上質の墨は百年を越えてさらに輝きを増すものもある。これらの墨は古墨といわれ、骨董的価値も加わって珍重される。

墨の保管について　墨を磨った後、濡れている部分をすぐに紙などで拭き取っておくとひび割れしない。

明代の古墨（徳川美術館蔵）

唐墨

和墨

◆硯

硯の起源　墨汁をこしらえる最古の硯といえば、かつては漢代初期頃のものといわれる朝鮮の楽浪彩篋塚から出土した石硯とされていたが、一九七五年、湖北省雲夢県睡虎地で発見された秦墓から硯と研墨石が出土し、これが現存中最も古いものである（左上図）。なお、新石器時代（五～六千年前）の顔料を磨り潰す目的で使用されたと考えられる石が発見されている。

中国産の硯を唐硯、日本産の硯を和硯という。中国には古来、判っているだけで百種を越える硯石が採石されてきたが、端渓、歙州は千年以上の歴史を有しており、中国の二大名石といわれる。

湖北省の睡虎地秦墓から出土した最古の墨と硯（硯の上にあるのは研墨石）

新石器時代の顔料研磨器

端渓　端渓という名は広東省西江に流れ込んでいる小渓・流端・渓川からきている。この地域から端渓は採石されるが、なかでも水岩と呼ばれている石が最も良いといわれる。水岩は北宋の初期すなわち千年前から採石されている由緒ある硯石で、皇帝の許可がないと採石されない勅許の坑であった。

歙州　歙州石は江西省の竜尾硯山から採石される。歙州の名品クラスは宋代に集中しており、水波紋、角浪紋、細羅紋、金星、金暈などが美しく端渓と並ぶ硯石の王者として高い評価を受けている。

唐硯ではこのほか、洮河緑石硯や澄泥硯などがある。日本産の硯では、山梨県の雨畑硯や宮城県の雄勝硯がよく知られている。

宋　廻紋朝陽硯（歙州石）

明　天然霊芝硯（端渓石）

◆紙

紙の起源　紙は後漢の蔡倫が発明したといわれていたが、前漢時代の墓から紙が出土したことからこの説が否定された。蔡倫は改良紙を考案した中心人物であったと考えられている。

書道用紙には、半紙・半切・聯・聯落ちなどの規格がある（「書式」132頁参照）。このほか、色紙や短冊、扇面なども用いられる。

中国画仙紙　現在の中国の画仙紙は稲藁に青檀の樹皮を混ぜたもので、青檀の樹皮の多いものを浄皮といってやや割高になる。生産地は安徽省の宣城涇県などで製造されている。中国画仙紙のことを宣紙と呼ぶのはここからきている。

中国画仙紙には、一般的によく用いられる一枚漉の単箋、単箋を二枚合わせた夾箋、やや薄手の羅文箋などがあり、それぞれ特徴があるので、書表現に応じて選定する必要がある。

和紙　和紙の原料は楮、三椏、雁皮などで、パルプも用いられる。山梨県の甲州画仙、鳥取県の因州画仙、愛媛県の伊予画仙などがよく知られている。

美術品としての紙　清代に皇帝献上品として豪華な紙が製造された。例えば、紙に蠟引をした蠟箋紙に色彩を刷いて作った彩箋、蠟箋や彩箋に文様を施した文様箋などである。

明　金彩円文蠟箋

◆　姿勢

姿勢とは、身体の構え方のことである。それは、日常生活の意識的あるいは無意識的な反復を通じて体得された習慣によって形成されるといえる。「姿勢」という文字の意味するところは、外見上の形だけではなく、内面的な心の在り方と一体化した深いものである。私たちは「姿勢を正せ」と言われた場合、誰しも背筋を伸ばして直立不動に構える。この姿勢こそが自然で無理のない「正しい姿勢」を示しているといえよう。

書を書くときに正しい姿勢をとり、正しい執筆法で臨むことは大切なことである。机に向かい椅子に座ったら、背筋を伸ばして足を肩幅ほどに開き、机と身体の間にこぶし一つ半くらいの距離をとるとよい。そして、脇を広くして腕の動きを自由にするため、服装にも注意し、肩の力を抜き、無理のない自然な姿勢で臨むことが求められる。また、正座して書く場合も同様で、ゆったり構える。

このほか、用紙や書く文字の大きさなどによって、立って書いたり、床の上で書いたり、中腰で書いたりする方法があるので、体験してみるとよい。

椅子に腰掛けて書く

姿勢とともに用具の置き方にも配慮が必要である。用紙を自分の身体の正面に向き合う位置に定め、右側のやや上方に硯を、左側にテキストなどの教材を置き、文鎮の置き方にも注意が必要である。書を書くということは、文字を素材として表現するという学習である。

以上、書を書くときの姿勢について述べた。書を書くといった基本を大切にすることが、効率よく学ぶための第一歩であると同時に、着実な方法であることを心得ることである。

次に、筆を運ぶときの腕（手首）の構え方、すなわち腕法には、懸腕法（けんわん）・提腕法（ていわん）・枕腕法（ちんわん）のほか、やや特殊な回腕法（かいわん）などがある。

畳や床の上で書く

懸腕法

腕を机につけず宙に浮かせた状態で書く方法。一般に大字を書くときに用いる。腕を自由に動かすことができるので、どの書体にも適した応用範囲の広い腕法である。

提腕法

提腕とは、腕が軽く机に触れる程度にして書く方法で、中字や小字を書くのに適している。

枕腕法

枕腕法とは、左手の甲を枕と見立て、右手をその上に乗せて書く方法。小字を書くのに適している。

回腕法

回腕法、または廻腕法とも書く。回腕法とは、まず腕（手首）を上げて懸腕法のように構え、人差し指以下の四本を揃えて筆管に当てる方法をいう。来日した清の楊守敬（一八三九〜一九一五）から、この腕法を遵守した日下部鳴鶴（一八三八〜一九二二）は、回腕法を遵守しながら中国北朝風の書を普及させた。この腕法は一般にはあまり用いられない。

基本的な用具の配置

◆ 執筆法

次に、筆の持ち方、すなわち執筆法について述べる。

通常、筆を持つときには筆管（筆の軸）の中ほどを持つ。筆の持ち方には双鉤法と単鉤法とがあるが、筆を自由自在に活動できるように持つことが重要である。ちなみに「鉤」は「曲げる、引っ掛ける」意。

双鉤法

親指を筆管に対してほぼ90度に当て、人差し指と中指との三本の指で挟み持ち、残りの二指を後方から当てて支える方法。双鉤法は大筆での執筆に適しているが、小筆で執筆する際に用いてもよい。

単鉤法

親指を筆管に対してほぼ90度に当て、人差し指とで挟み持ち、残りの三指を筆管の後方から当てて支える方法。一般に単鉤法は小筆に用いることが多い。鉛筆やボールペンなども単鉤法が一般的である。

懸腕・双鉤

提腕・単鉤

懸腕・単鉤

枕腕・単鉤

硬筆（ボールペン）の持ち方

硬筆（鉛筆）の持ち方

コラム　浮世絵に見られる姿勢・執筆法

姿勢・執筆が描かれている日本の絵画は少ないが、その大半は江戸時代に作られた浮世絵である。江戸時代は、日本に鉛筆やボールペン、シャープペンシルが盛行する前の時代であり、一般の書写用具が毛筆であった最後の時代であることから、日本における書写の姿勢を考える上でよい資料といえよう。

左図は「寺子屋の女師匠」という浮世絵である。自信なさげな女性の後ろから、女師匠が執筆法を伝えている場面である。生徒の親指は筆管に対して90度くらいに添えて、しかも関節は曲げていない。

書道教育の現場において執筆法が重要であることはうまでもない。しかし、ここ半世紀、鉛筆やボールペンといった硬質の筆記用具が完全に普及し、毛筆のように筆の弾力を活かした筆記用具が使用機会が減少した。これによって児童・生徒は毛筆で執筆する際、鉛筆やボールペンを持つときのように、親指は関節を曲げた状態で筆管に当て、筆管は50～70度ほどに傾けて書写している状況が見られる。

小・中学生の書写と異なり、高等学校の書道では古典の臨書が大きな比重を占めている。執筆方法について、さらなる考察とともに実態に即した適切な指導が必要であろう。

寺子屋の女師匠

109　理論編　第二章　書の表現と鑑賞

◆　「漢字の書」の定義と種類

「漢字の書」とは、仮名などを含まない漢字だけの書のことである。漢字には、小・中学校で学習する楷書・行書に加え、高校で新たに取り上げる草書・隷書・篆書の五つの書体がある。

◆　書体の特徴

各書体の特徴は左図のようにまとめられる。人間の体に例えるならば、篆書は左右対称で正面を向いているが、隷書は波勢を生じ横広となる。それに対し、楷・行・草書の三体は、書写の運動原理を踏まえ左向きの側面形となる。楷書は、横画が右上がりになるため右下に足を突っ張ってバランスをとるので前のめりとなる。また行・草書は速書きによる書きやすさから楕円の概形を強める。宋時代の書家・蘇東坡の、書体を人間の動作に例えた名言に「真（楷書）は立つが如く、行は行く（歩く）が如く、草は走るが如し」があり、左図でそれをビジュアル化している。

また、特徴のうち造形の二大要素、構築性と流動性とが書体の特徴にどう関連するかを見てみると、左に位置する書体ほど構築性が強く、反対側は流動性が強い。しかし、それらは比重の置き方の差であるから、書表現としては両方の要素が共存することになる。

さらに、特徴のうち、それぞれの要素を空間的要素と時間的要素に置き換え、二つの相対する概念がどう関係し合うかについて示している。均斉と均衡の定義は必ずしも一律ではないが、均斉を重量的な調和とすれば流動性の強い書体ほどウエイトを増すことがわかる。収束と発散の関係は心情的・心理的要素が強く、これらを参考にすることにより、創作における書体の選定のヒントになるであろう。

なお、書体の変遷の概略を図示すると次のような関係になっている。

書体	篆書	隷書	楷書	行書（調和体）	草書（仮名）
時代	殷・周・秦	漢	三国・東晋	→	→
字例	（字例図）	（字例図）	（北魏）（初唐）	（字例図）	（字例図）
特徴　概形と重心					
構え方　横画	水平	→	右上がり　→		
構え方　縦画	垂直	→	垂直（前傾）　→		
構え方　転折	一画	二画	一画	→	
向き方					
造形の二大要素	［統一← / 制限←］	構築性	流動性		［→変化 / →自由］
空間的要素	〈均斉〉			〈均衡〉	
時間的要素	〈収束（緊張）〉			〈発散（緩和）〉	
書法　書き方	一画ずつ離す　→			続ける（誇張・抑制）　→	
用筆法	逆筆・蔵鋒		順筆・露鋒　→ / 逆筆・蔵鋒　→		
キーワード	左右相称 大篆 小篆 荘重感 威厳性 装飾性	波磔 波勢 古隷 八分 荘重感 装飾性	三過折 向勢 背勢 直勢 規範性	連続 略化法 筆脈 多様性 速書性	章草 今草 略化法 曲線的 筆脈 簡素化 情趣性

漢字（書体）の特徴と書き方

書体の変遷

110

◆ 楷書の種類と書き方

楷書は、漢字の書を学習するときの最も基本となる書体である。その用筆・運筆や字形のとり方を身につけておくと他の書体へ応用・発展させやすい。

基本点画（102頁参照）は書写の学習内容を踏まえるが、「始筆・終筆」を穂先の働きから捉え、高校にも「起筆・収筆」と呼ぶことが一般的である。どの点画にも「起筆・送筆・収筆」の三要素があり、この骨法を三過折と呼んでいる。

なお古来、すべての基本点画の用筆が「永」字に集約されているとする考え方があり、これを「永字八法」（左下図）というが、科学的根拠に乏しい。

用筆とは穂先の向きなどの働かせ方、運筆とは遅速や抑揚などの筆の運び方をいうが、両者を切り離すことは難しく、「用筆・運筆」と合わせて用いることが多い。字形のとり方は結構法と呼ばれ、楷書そのものが均衡によるバランスのとり方をするが、整斉な初唐の楷書に対しては均斉を用いることがある。

永字八法

楷書の書き方

籠字（朱線は鋒先の位置）		用筆	イメージ
①	一	露鋒	古朴
②	一	円筆	雄大
③	一	方筆	剛健
④	一	露鋒	温雅
⑤	一	露鋒	厳正
⑥	一	露鋒	安定
⑦	一	蔵鋒	軽快
⑧	一	蔵鋒	重厚

コラム　楷の木について

「楷樹」はもともと孔子廟が置かれていた曲阜にあったことから「学問の木、聖なる木」といわれる。

「楷」とは落葉樹の名称で複葉が左右に整然と並び、端正で剛直な姿をとどめている。書体名に使われるのはこのためであろう。

楷書の〈道〉

中唐	初唐		北魏	三国
⑧ 顔真卿 李玄靖碑	⑥ 褚遂良 孟法師碑	④ 虞世南 孔子廟堂碑	② 鄭道昭 鄭羲下碑	① 鍾繇 宣示表
⑦ 褚遂良 雁塔聖教序	⑤ 欧陽詢 九成宮醴泉銘	③ 牛橛造像記		

活字の多くは楷書であるが、読みやすくデザインされた記号としての役割が強いため、それ自体が見る者に深い感動を与えることは少ない。毛筆によって書かれた文字は地域や時代、あるいは筆者の個性によって様々な感じを与える。それを書風という。上図の「道」はいずれも古典として有名な書風の異なる代表的な楷書を並べたものである。

楷書は、後漢末に芽生え三世紀から四世紀にかけて成立するが、①の石刻は初期のもので上部を大きくとって古朴な感じがする。北魏は悠然と構えた②と厳しく剛健な③とが対照的である。初唐の三大家の作品はいずれも整斉な字形をしているが、気品と温雅な趣のある④と、厳正で筆力峻勁な⑤がよく比較される。向勢と背勢の違いにも注目したい。⑥は褚遂良壮年期の作で④⑤に比べて字形は方形だが、同じく褚遂良の⑦は筆の弾力を生かした軽快な運筆で変化に富んだ線質に特色がある。⑧は初唐にはない重厚で力強い独特の筆法で、剛直で生命感あふれる書として知られる一方、明朝体の基になったことでも特筆される。

◆ 行書の種類と書き方

行書は漢代に隷書を速書きすることから発生し、王羲之を中心とする能書家たちによって、実用性に加え優美な書体にまで高められた。左の図版①②はその代表作であり、王羲之の書法はそれ以降今日に至るまで、書の典型として受け継がれている。

行書の特徴として「第一節　書写の内容」の項で五つを取り上げたが（103頁参照）、古典を見ると、点画の変化や連続・省略にかなりの幅があり、表現のバリエーションは多種多様である。義之の書（①②）は③④の唐代に継承され、その中頃には⑤⑥のような新風が打ち立てられた。

北宋時代は「宋の四大家」によって人間性の自覚に基づいて⑦⑧のような作風も現れた。⑨⑩は明末ロマン派と呼ばれる書人達の書である。自由で個性豊かな作品が多く、わが国に与えた影響も大きい。清代の中頃になると北魏の楷書や、篆書・隷書に対する関心が高まり、蔵鋒によって行草書を書く筆法が流行した。⑪⑫は清朝末期に活躍した書家によるもので、従来の表現とは異なり線は強く空間を明るく響かせている。この書法は現代の展覧会にもよく見かける。

清	明	北宋	唐	唐	東晋
⑪ 趙之謙	⑨ 張瑞図	⑦ 蘇軾 致子厚宮使正議兄	⑤ 顔真卿 争坐位稿	③ 太宗 温泉銘	① 王羲之 集字聖教序
⑫ 呉昌碩	⑩ 王鐸	⑧ 米芾 虹県詩巻	⑥ 懐素	④ 欧陽詢 史事帖	② 王羲之 興福寺断碑

行書の〈道〉

◆ 草書の種類と書き方

草書は速く書けても読みにくいので、日常の書写に用いられることはあまりないが、芸術作品には行書と混合した行草書の形でよく使われている。楷書・行書よりも早期に発生した。

〈草書の特徴〉

1：字形はかなり自在であり、線は流動的で強弱・太細などの変化に富んでいる。

2：隷書の速書きで波磔の名残がある章草と、王羲之出現以降に完成した今草との二様式がある。

3：起筆は穂先を出して入る露鋒と、穂先を内に蔵して書く蔵鋒とがある。

下の図版①②は、近年居延から出土した肉筆資料。③④は石刻の章草、⑤⑥は二王を速書きした肉筆資料。⑦⑧は王羲之の正統を踏まえた書風による洗練された表現、⑨⑩は行書と同様、董其昌の影響を受けた自由な連綿草様式である。

日本の行草書では三筆と三跡が対比されるが、⑪は後者の代表で国風化した和様の情趣が感じられる。和様は運筆がゆったりとして曲線が多く、一字一字を方形に構えることが少なくない。

平安	明	唐	東晋	三国・西晋	漢
⑪ 小野道風 玉泉帖	⑨ 張瑞図	⑦ 孫過庭 書譜	⑤ 王羲之 澄清堂帖	③ 呉 皇象 急就帖	① 居延簡
	⑩ 王鐸	⑧ 懐素 草書千字文	⑥ 王献之 何来遅帖	④ 索靖 月儀帖	② 居延簡

草書の〈道〉

◆ 隷書の種類と書き方

隷書は篆書の速書きから生まれた書体で、篆書の点画が直線化したり簡略化されたりしたものである。紀元前三世紀頃に芽生え、前漢後期には伸びやかな波磔を備えた**八分**様式が定着するようになった。その後、公式書体として認められ、後漢後期には多くの石碑に刻されるようになった。ほかに、隷書特有の波勢を強調しない**古隷**様式が前漢中心に散在する。

〈隷書の特徴〉

1∴字形は横広の概形で、横画は水平・等間隔である。
2∴起筆の用筆は穂先を中に巻き込むようにする蔵鋒で送筆部では中鋒を保ちながら運ぶ。収筆では筆を止めた後、右下に押し下げ、右上へ向かって筆を抜く。
3∴転折部は必ず筆を止めてから、あらためて縦画を蔵鋒で継ぎ足す。

隷書の書き方

中段の図版①②は、近年発掘された篆書から隷書へ移行する肉筆資料。③は古隷で④とともに摩崖に刻され、⑤⑥は石碑における八分の代表である。⑦⑧は篆隷が注目された清代の書で、それぞれ独特の趣きがある。

◆ 篆書の種類と書き方

篆書は最古の書体で、殷代の**甲骨文**、殷・周代の**金文**、周王朝末期、戦国時代の石鼓文に代表される**大篆**と秦代に完成を見た**小篆**の四つに分類される。甲骨文と金文を合わせて**古文**、また、狭義には小篆を篆書と呼ぶことがある。

〈篆書の特徴（小篆）〉

1∴左右対称で分間（画間）が等しい。
2∴字形は縦長で横画は水平、縦画は垂直となる。
3∴起筆は蔵鋒、送筆部は中鋒で、収筆は筆を止めてそのまま引き上げる。
4∴折れ曲がるところでは、中鋒を保ちながら、同じ太さになるように書く。

隷書の〈道〉

清		後漢		前漢		
⑦		⑤		③		①
鄭簠		乙瑛碑		開通襃斜道刻石		馬王堆簡
⑧		⑥		④		②
顧藹吉		史晨後碑		石門頌		居延漢簡

篆書の書き方

左の図版①②は西周の金文、③は大篆、④は戦国時代の竹簡、⑤は小篆である。⑥は漢墓から出土した帛書で、篆書でありながら部分的には隷書の筆意が混じる。⑦は清朝碑学派による小篆で、両者の表現には微妙な違いがある。

清		秦・漢		戦国		西周	
⑦		⑤		③		①	
鄧石如		嶧山刻石		石鼓文		散氏盤	
⑧		⑥		④		②	
楊沂孫		馬王堆帛書		包山楚簡		金文	

篆書の〈道〉

次の手順に従って進めるのが一般的である。

① 語句を決める。
② どんな感じのものにするか、ねらいを決める。
③ 次のことを検討して構想を練り、草稿を作る。
　＊作品の大きさ
　＊用具・用材
　＊書体・書風→古典（字典）を参考にする。
　＊全体の構成
　＊字形、点画の構成
　＊用筆法・運筆法（線質）
　＊墨色（濃淡、潤渇、墨継ぎ）
④ 練習し、推敲する。
⑤ 制作する。
⑥ 鑑賞し、批評し合う。

〈創作（倣書）例〉

〈九成宮醴泉銘〉をもとに

（半紙）

〈孔子廟堂碑〉をもとに

（半紙）

〈雁塔聖教序〉をもとに

（半切 2/3）

〈屏風土代〉をもとに
「清雅」

（半紙）

〈争坐位文稿〉をもとに

（半紙）

〈牛橛造像記〉をもとに

（半切）

〈集王聖教序〉をもとに

落雁影遍寒水碧歸
鴻嘯霧夕陽黄

（半切）

〈曹全碑〉をもとに
「清雅」

（半紙）

〈書譜〉をもとに
「氣韻（韻）」

（半紙）

114

鑑賞の方法については第二節（104頁参照）に詳しいが、漢字の書では次の観点を踏まえるのが一般的である。

①作品から受ける印象
②形式（条幅・扁額・屏風・対聯など）
③紙面構成（字配り・文字の大小・疎密）
④書体・書風
⑤用筆・運筆・線質（露鋒・蔵鋒、直筆・側筆、筆脈・筆勢、重厚・軽快など）
⑥点画と字形
⑦用具・用材（筆や紙などの種類）
⑧墨色・墨量（濃淡や潤渇）
⑨作品と表装とのバランス

◆漢字の書の作品

西川寧（一九〇二〜一九八九）「飛騰綺麗」
北魏風の野性味あふれる楷書の様式をもとにし、大胆な用筆で端々まで筆の力をみなぎらせている作品。
68.5×68.5cm

松本芳翠（一八九三〜一九七一）「談玄観妙」
安定感の強い字形により、穏やかな用筆で気品高く二行を響かせている。

169×41.5cm ×2

鈴木翠軒（一八八九〜一九七六）「酔客満船」
淡墨を用い、やや細身の線で自在に運筆したスケールの大きな草書作品。

36×139cm

青山杉雨（一九一二〜一九九三）「萬方鮮」
金文の象形性を生かし、知的な空間を創出。また、潤渇の変化を尽くしている。
108×103.2cm

村上三島（一九一二〜二〇〇五）「高青邱詩　宿江館」
王鐸や良寛の書風をベースにした行草書作品。連綿によって生じた行間の白も美しい。
151×83cm

手島右卿（一九〇一〜一九八七）「崩壊」
筆の開閉を生かし、躍動感が端的に表れている。淡墨を効果的に使い、墨色の変化を出している。
69×139cm

◆「仮名の書」の定義と種類

「仮名の書」とは、仮名を書いた書という意味で、特に平安時代の仮名の書の伝統に立脚した書をいう。古来、仮名には次の種類がある。

万葉仮名　主に漢字一字に一音を当てる書き方。八世紀後半の『万葉集』で多用された。

真仮名・男手　万葉仮名を楷書や少し略した行書で書いたもの。

草仮名　万葉仮名を草書で書いたもの。

女手　草仮名をさらに簡略化したもの。今の平仮名も含まれる。

また、明治三三年（一九〇〇）に小学校令施行規則で一音一字の「平仮名」「片仮名」各四八字が定められ、それ以外の「かな」を「変体仮名」と呼んで区別している。

「美」を字母とする「み」の仮名は次のようになる。

今の呼称	昔の呼称	古筆名（例）
変体仮名	真仮名・男手	美　正倉院仮名文書
変体仮名	草仮名	美　秋萩帖
変体仮名	女手	そ　高野切第三種
平仮名	女手	み　伊予切朗詠集／み　粘葉本朗詠集

◆仮名の基本線

仮名の学習にあたっては、まず基本運筆として「いろは」単体、次に「変体仮名」を覚え、そして、「連綿」を学び、「古筆の臨書」に入るという方法が一般的である。

(1)基本の運筆

仮名では流動性（リズム）が最も重視される。まずは、次の①から④の順で起筆・送筆・終筆のリズムと紡錘形（線の開閉）の練習から始める。

①…遠く上からスッと入筆し、途中で止める。

②…一旦止めたところから筆を上げながら線をだんだん細くして、下へスッと抜く。

③…中央で止まらずゆっくりと筆圧をかけて、だんだん速くして下へ抜く。

④…全体を滑らかにして、最後を穂先で止めてすぐ真下に筆を抜く。

⑤…同じ順序で横画も練習する。

基本の運筆

(2)基本的な筆使い

「仮名」の多くは「直筆」を中心として「側筆」が絡み合いながら文字が形づくられる。筆使いによって類別して学習すると、効率よく習得しやすい。

横線（直線・曲線・起筆・終筆）	縦線（直線・曲線・起筆・終筆）	直線の連続（起筆・転折・終筆）

基本的な筆使い

(3)平仮名の概形

平仮名の字形は一般的な約束事なので、一字を見ても次の「あ」のような相当な自由さ（許容）がある。

縦線の連続（起筆・転折・終筆）	左うず巻き線	右うず巻き線	波状線	結び

高野切一	名家家集切
高野切二	寸松庵色紙
升色紙	更級日記
本阿弥切	高野切三
継色紙	

平仮名の概形は様々であるが、学習の便宜上、概形の分類を教科書体で示すと次のようになる。

概形	平仮名
●	うきくしそちまもより
▽	いかつぬへゆや
▲	おけせにねははほむれわ
■	あえふみろゑん
─	さすたてな
│	のめ

概形の分類

◆ 連綿の学習

「連綿」とは、「単体」に対する言葉で、文字と文字とを続けて書くことをいう。連綿を二つに分け、実線でつながった場合を「形連」というのに対し、実線ではつながっていないが、筆脈が通っている場合を「意連」という。一般には形連のことを連綿ということが多い。

(1)連綿の方法

個々の仮名は、一字の左上部で始まり、右下部で終わるものが多い。

終筆と起筆の位置
（上の文字）
（下の文字）

	位置	
終筆の位置	Ⓐ	む・お 等
	Ⓑ	ろ・ら・う 等
起筆の位置	Ⓒ	い・は・に・ほ・へ・ぬ・た 等
	Ⓓ	い・は・に・ほ・け・ぬ 等
	Ⓔ	う・と・ふ・り・も・よ・わ 等

連綿
収筆の位置
Ⓑ　Ⓒ
Ⓓ　Ⓔ
起筆の位置

連綿とは個々の文字の収筆部と起筆部とをつなぐことであり、それを図示すると次のようになる。

また、基本とする連綿の方法は、左図のようにまとめられる。最も長い連綿線が必要なのは上図Ⓒ—Ⓓであり、これを繰り返すと単調でわずらわしくなる（左図①）。そのため、下の文字を少し右へ寄せると連綿線が短くなり（左図②）、また、文字を右へ少し傾けると、同様に短くなる（左図③）。

形連

① 上の字の収筆をそのまま下の字の起筆に続ける。（はつ　そて）

② 下の字を右に寄せ、上の字から続けやすくする。（はる　こひし）

③ 上の字の収筆を下の字の起筆に近づける。（この能　とし）

④ 上の字を傾け、上の字の第一画と下の字の第一画とを連続・共有する。（けり利　なを）

意連

⑤ 連綿線を用いずに、上下の字の筆脈を通す（意連）。（むつ　かしこ）

(2)連綿の呼吸

連綿しようとするときは、リズムを整えて、一気に書き終えることも大切であるが、初めのうちは一気に書くことは難しいので、一文字の途中で切って休みながら書くようにしてもよい。

例えば下図の「可へし」では、「可」のイで一息入れてから次へ進み、ロでさらに一息ついてから「し」を書くというリズムのとり方もある。

ここで大切なことは、イでは筆先を突き刺すようにして、常に弾力を感じながら緊張感を持続し、二文字の一体となるように次のロへと進み、ロでも同様に緊張感をもって終わりまで書くことである。

連綿の呼吸
（かへし）
逆筆で　イ
ロ　強く折り返す

(3)書風の比較

古筆の中から「よみびとしらず」（読人不知）の部分を抽出してみた。形連と意連に着目し、全体の流れや連綿の妙などとともに、それぞれの書風を味わってみよう。

書風の比較

よみびとしらず　数　高野切第一種

よみびとしらず　須　高野切第二種

よみびとしらず　春　東　関戸本古今集

◆ 変体仮名の種類

左の表は、使用度の高い変体仮名を高野切第三種などから集字したものである。

使用頻度の高い変体仮名

（表：変体仮名の字体と字源）

- （い）以 意 路 波 者 盤
- （は）八 尔 耳 本 遍 登
- （ほ）東 千 遅 利 里 保 也
- （る）留 流 累 越 王 可
- （を）与 多 堂 連 曽
- （よ）
- （つ）處 徒 都 津 年 奈
- （な）奈 那 羅 無 有 為
- （お）乃 能 於 具 末
- （く）夜
- （の）乃
- （け）万 満 計 介 希 遣
- （ふ）布 古 江 天 亭
- （こ）
- （え）

- （あ）阿 佐 散 斜 起 支
- （め）遊 免 美 三 見 之
- （ゆ）
- （ひ）志 惠 悲 飛 毛
- （ゐ）
- （せ）裳 世 勢 須 春

◆ 散らし書き

俳句や短歌などを書く際、行頭の高さや行と行との間を揃えて書く書き方を一般に「行書き」という。また、行頭の高さを変えたり、行の長さや行と行の間のとり方に変化をつけたりして配置する方法を「散らし書き」という。これらを一つの手がかりとして、各自で独創性に富む散らし書きを工夫してみる。

(1)基本的な散らし方

自然界からヒントを得て構成する方法で、次の四種がある。

a：下り藤
b：木立
c：雁の行
d：雁の乱れ

基本的な散らし方

(2)寸松庵色紙にみる散らし方

散らし書きの参考になる古典は、一般的に三色紙といわれている「寸松庵色紙」「継色紙」「升色紙」である。ここでは「寸松庵色紙」の主な散らし方を取り上げる。

a：高低式　行頭が高低の変化を繰り返す

b：逓下式　行頭がだんだん低くなる

c：混合式　高低式と逓下式の両方が混ざったもの

寸松庵色紙の散らし方

(3)三角法構成のいろいろ

この構成は桑田笹舟（一九〇〇～一九八九）が考案したもので、紙面に対角線を構成し、三角形の空間を基準として散らしていく方法である。次のように外形がほぼ三角形になるようにまとめると、収まりよく見える。

a　b　c　d　e　f　g　h

三角法構成

(4)散らし書きの美しさ

「散らし書き」は、文字を読むことに重点を置いた書き方というよりも、むしろ見て楽しむ書き方であるといってもよい。例えば、一つの名詞が二行に分かれている場合が散見されることなどはその証左となろう。

◆ 仮名の書の創作方法

次の手順に従って進めるのが一般的である。

①俳句または和歌を選ぶ。
②作品の形式（紙の大きさ・形など）を決める。
③平仮名で書いてみる。
④推敲し、草稿を作る。
　*変体仮名や漢字を取り入れる。
　*連綿を工夫する。
　*構成（散らし書き）を工夫する。
　*墨継ぎ箇所を工夫する。

また、古典を生かす創作では、何の古典のどの部分を基にするかを決め、古典資料をコピーし、作品のひな形を作ってから草稿に入ることになる。

⑤制作する。
⑥鑑賞し、批評し合う。

◆ 仮名の書の鑑賞

基本的には漢字の書と同様であるが、仮名特有の美しさとして次に五つを鑑賞のポイントとしたい。

①至簡の美…一字の中の空間を広くとる簡潔にして清楚な美しさ。
②流麗の美…連綿によって生じる流動的な美しさ。
③切断の美…連綿しない線により単体に生じる空間の美しさ。流れに対して抵抗を生む。
④墨法の美…潤渇・強弱・疎密による墨色の美しさ。
⑤余情の美…散らし書きによって生じる、文字の書かれた所と書かれていない空間とを調和させた余白の美しさ。

◆ 仮名の書の作品

安東聖空（一八九三～一九八三）
「せと内の」
墨流しを施した紙を用い、行間をほぼ等しくとる構成で、仮名は平仮名だけで書いている。

51×75cm

せと内の
嶋々を結ぶ
はしなりて
よろこぶ声（聲）の
そらにとどろく

月ひそやかに山の
夏籠や

45×35cm

上

森田竹華（一九〇八～一九七七）
「村上鬼城の句」
渇筆で書き始め、ふくよかな線で中央部を盛り上げ空間を明るく響かせている。

日比野五鳳（一八八九～一九七六）
「ひよこ」
大小の文字群をつくって中央の空間を生かし、「寸松庵色紙」をヒントに細太・強弱などの変化をつけている。

17×16.7cm

おやどりのつばさの
ひまゆめぬけづる
これのひよこは
たはむらし

深山龍洞（一九〇三～一九八〇）
「西行法師の歌」
右下に向かう流れで行を構成し、鋭い線質で軽快なリズムを生んでいる。

16×17cm

◆「漢字仮名交じりの書」の定義と範囲

「漢字仮名交じりの書」とは、平成元年改訂の高等学校学習指導要領から登場した名称で、漢字仮名交じりで表記された詩歌や文章・語句などを書いた書のことである。

ただし、平仮名や片仮名のみで書かれた書であっても、その表現が、平安時代の「仮名の書」の表現とは異なる新しい表現で書かれている場合には、便宜上、「漢字仮名交じりの書」の範疇（はんちゅう）に含めて取り扱うことが多い。

◆漢字仮名交じりの書の歴史

明治時代以降、文学作品の多くが、漢字仮名交じり表記による口語文で記されるようになった。一方、書の作品は、漢詩や漢文、和歌や俳句を、伝統的な手法によって表現する作品を占め続けた。

その後、昭和に入ると、漢字仮名交じりで書かれた同時代の文学作品を新たな書表現で作品化しようという取り組みが生まれる。これらの動きは、昭和二〇年代後半に結実する。金子鷗亭（かねこおうてい）が提唱した「近代詩文書」を中心に、飯島春敬（いいじましゅんけい）、手島右卿（てしまゆうけい）、石橋犀水（いしばしさいすい）らが、漢字仮名交じりによる作品の制作、普及に力を尽くした。

昭和二九年（一九五四）、第六回毎日書道展で**近代詩文書**部門が設けられた。翌年には、日展の書の部門において**調和体**と称する漢字仮名交じり作品の出品区分が設けられた。また、平成一二年（一九九九）には、村上三島の提唱により読売書法展に「調和体」の出品部門が新設され、書における新たな表現分野としての地位が確立した。

◆「漢字仮名交じりの書」の作品制作

〈作品制作の手順・方法〉

①…詩文を決める。
＊詩・短歌・俳句・小説などの文学作品
＊日常生活の中で印象に残った文章や言葉・歌詞
＊自分で作った詩や言葉

②…表現のイメージを考える。
＊作品にしようとする詩文や言葉の意味や内容を基に、「力強く」「やさしく」など、その詩文や言葉を表現するのにふさわしいイメージを考える。

③…書体、書風を考える。
＊詩文や言葉のイメージに合った、書体、書風を考える。漢字や仮名の古典、平安時代以降に書かれた漢字仮名交じりの名筆、近現代の書家や芸術家、政治家や学者の書なども参考になる。

④…作品の形式、用具・用材を考える。
＊用紙の大きさ、縦・横の方向を決める。
＊筆（剛毛、兼毛、柔毛、長鋒、中鋒、短鋒）
＊墨（濃墨、中間墨、淡墨、青墨、茶墨）
＊紙（厚い、薄い、にじむ、にじまない、色、模様）

⑤…紙面構成を考える。
＊文字の大きさ、字間・行間を均等にした構成
＊行間を広く空けた構成
＊行の書き出しの位置、行の長さに変化をつけた構成
＊上下に余白をとった構成
＊紙面いっぱいの構成
＊複数の文字群に分けた構成
＊概形を丸くした構成
＊横書きの構成

⑥…書いてみる。
＊紙面構成、文字の大きさ、字形、線質などに注意しながら書いてみる。
＊運筆の遅速、筆圧の強弱、線の太細、墨の潤渇、毛の長さや硬さによって、線の表情や趣が異なるので、いろいろ試してみる。

⑦…どこを直すか考える。
＊表現したいイメージに近づけるためには、さらにどうすればよいか考える。

⑧…作品を仕上げる。
＊書いた作品の中から、詩文や言葉のイメージをうまく表現できたものを一枚選び、印があれば押印する。

⑨…鑑賞する。
＊作品についての感想や思いを言葉や文章にしてみる。
＊でき上がった作品を壁に貼って鑑賞してみる。

⑩…作品を表装する。
＊展覧会に出品したり、室内に飾る場合には作品を額、掛軸などに表装したりする。作品のイメージに合った表装の形式や裂（きれ）の種類・色・柄を考える。

たどり来て未だ山林麓

升田幸三の言葉 廣海書

◆ 紙面構成別の作品例

漢字仮名交じりの書に限らず、書の作品は、使用する用具・用材の違いによって、その表情や趣は大きく異なってくる。しかしながら、多種多様な用具・用材を揃えた上で、作品制作に取り組むことは、現実的には難しい場合が多い。

そのような場合、作品の紙面構成を変えるだけでも、表現の多様性が増し、さらに、文字の大きさや、運筆の遅速、筆圧の強弱、線の太細、墨の潤渇や濃淡によって生じる線質の変化を加えれば、その多様性はさらに広がっていくだろう。これに、漢字や仮名の古典、平安時代以降に書かれた漢字仮名交じりの名筆の表現を加味していけば、

限られた用具・用材であっても、書の表現の多様性を体験し、作品制作に生かすことができる。

ここでは、紙面構成別に半紙大作品の例を示し、制作にあたって留意した点を列記した。

① …文字の大きさ、字間・行間を均等にした構成

《孔子廟堂碑》の書風を生かした穏やかで整斉な表現。兼毛筆を使用。

② …行間を広く空けた構成

《集王聖教序》や平安時代の仮名の書風を生かした端正な表現。兼毛筆を使用。

③ …行の書き出しの位置、行の長さに変化をつけた構成

《粘葉本和漢朗詠集》の書風を生かした繊細な表現。小筆、淡墨を使用。

今日の道

たんぽぽ咲いた
山頭火の
太郎かく

④ …上下に余白をとった構成

木簡書風を生かした軽快で伸びやかな表現。柔毛・長鋒筆、濃墨を使用。

⑤…紙面いっぱいの構成
北魏時代の造像記の書風を生かした力強く重厚な表現。剛毛・中鋒筆、中間墨を使用。

⑦…横書きの構成
黄庭堅の楷書や行書の書風を生かし、横へのつながりを強調した表現。剛毛・長鋒筆、中間墨を使用。

⑥…複数の文字群に分けた構成
鍾繇の楷書の書風を生かした素朴であたたかな表現。柔毛・短鋒筆、淡墨を使用。

◆ 漢字仮名交じり書の鑑賞

①…作品から受ける印象
②…作品形式（用紙の大きさ、縦・横の方向など）
③…紙面構成（字配り・文字の大小・疎密・余白など）
④…書体・書風
⑤…用筆・運筆・線質（露鋒・蔵鋒・直筆・側筆・筆脈・筆勢、重厚・軽快など）
⑥…用具・用材
⑦…墨色・墨量（濃淡や潤渇）
⑧…詩文や言葉の意味や内容と表現との関係
⑨…作品と表装とのバランス

[コラム] 著作権について

漢字仮名交じりの書の素材となる詩文や和歌などには著作権がある。

詩文や和歌、俳句など、他人の著作物を素材として表現する場合には、原則として著作権者の了解が必要である。

ただし、著作者の死後七〇年を経たものは著作権が消滅し、自由に利用することができる。

（二〇一八年十二月三〇日の法改正で、著作者の著作権保護期間は五〇年から七〇年に変更された。なお、改正前に著作権が消滅しているものについては、保護期間が延長されるわけではない。）

また、知的財産権を尊重する意味からも、著作権の有無にかかわらず、作品の落款には素材とする著作物の作品名や作者名など、出典を書き入れることが望ましい。

作品の表現上、それが難しい場合には、出品目録や作品の名票に明記するようにしたい。

會津八一（あいづやいち）（一八八一～一九五六）
「学規」
行書を主体とした漢字と仮名の線質を近づけ、行の流れを意識した柔らかな表情となっている。

33.4×57.8cm

金子鷗亭（かねこおうてい）（一九〇六～二〇〇一）
「海雀」 北原白秋詩
篆書と隷書に片仮名を組み合わせ、文字の大小や線の太さに変化をつけたリズミカルな表現。

60×136cm

青木香流（あおきこうりゅう）（一九一七～一九八五）
「ゆき」 草野心平詩
行の中心線を揺らし、墨の潤渇の効果を加え、雪の降りしきるさまを象徴的に表している。

240×180cm

山内 観（やまのうち かん）（一九二八～一九九六）
「村人に倣いて暮らす柚子の風呂」
文字のふところを大きく取って字間や行間も広く、明るく大らかな書作品。

199×77cm

【篆刻】

◆ 篆刻とは

篆刻は「篆書を刻す」、すなわち篆書を印材に刻み込み、押印することによって成立する書の一分野である。漢字の正式書体は、篆書・隷書・楷書と移り変わるが、篆刻の文字素材はほぼ一貫して篆書が用いられる。篆書の古朴な美しさ、荘厳・荘重さなくして篆刻は成立しえない。篆書以外の書体や、仮名、アルファベットのほか、図象を素材とする表現も行われるが、篆書が中心であるのは現代においても変わらない。

◆ 篆刻の歴史

厳密にいえば、篆刻の歴史は大きく二つに分かれる。先秦の時代より金属・牙・玉など比較的硬い印材を使用し、職業的専門家が鋳造あるいは刻していた印章の歴史と、元末明初の時代に、誰にも刻せる軟らかい石印材が工夫されて以降の現代の篆刻史である。前者が主として現代の実印に近い信用の証、身分役職の証明として使われていたのに対し、後者は主に書画の落款印など風雅な場で用いられる。

やがて、篆刻は詩書画と並んで文人必須の教養となり、印人と呼ばれる篆刻の世界に自己を託した人々が、日中問わず書道史に輩出している。

◆ 篆刻作品の見方

篆刻作品をどのように見ればよいのか。それは書作品と全く同じといってよい。篆書としての美しさ、全体構成、そして線の切れ味である。最初のうち、どうしても身の回りの実用的な〝ハンコ〟の見方に引きずられがちである。書作品に線の太細や潤渇――にじみやかすれの表現があるのと同様、篆刻にも筆意による線の太細、墨だまり、意図的な剝落腐食表現がある。四辺の枠をそのまま残すか、どこか壊すかも重要な表現部分である。

左の二作品は、呉昌碩が同じ語句を書と篆刻両方に表現したものである。篆書の字形を、紙面と印面に合わせてそれぞれどのように工夫しているか鑑賞しよう。

〈抱員天〉

〈抱員天〉
呉昌碩

◆ 白文印と朱文印

篆刻には二通りの刻し方がある。印泥を付けて押したとき、文字線が白くなるのが白文印、文字線が朱になるのが朱文印である。

白文印〈浩逸之印〉

朱文印〈守明之印〉
河井荃廬

◆ 文字の配列例

文字の配列例

◆ 作品例

趙之謙〈趙撝叔〉

鄧石如〈子輿〉

保多孝三〈あき〉

呉譲之〈観海者難為水〉

古鉥〈異耳〉

漢印〈王博之印〉

◆ 篆刻の用具・用材

用具・用材

同様、単鉤・双鉤があるほか、軸を握りしめる握刀法がある。印刀は押しても引いても刻せるが、押すときは軸を手前に倒し、引くときは向こう側へ倒す。

⑤補刀　刻し終えたら、水洗いし墨と朱墨を落とし、水分をよくふき取る。印泥を付けて試し押しをし、彫り残した部分や印稿と異なる部分を補刀する。

⑥側款　書作品に落款を入れるように、印には側款を入れる。印の左側面に縦に刻し入れる。側款は鏡文字にはせず、一線を一刀で刻す。

⑦押印・完成　印箋に押して完成。

◆ 制作の手順

①選文・検字　刻す文字を決める、書体字典などを使って篆書を調べる。

②印稿　白文印か朱文印かを選ぶ。厚紙を墨で黒く塗り、朱墨と墨を使って、原寸大の印稿を書く。白文印は印面の大きさに朱を塗り、墨で文字を書く。朱文印は朱墨で枠を書き、その中に朱で文字を書く。完成して押したときを想定し、朱と墨で少しずつ修正しながら理想の形に仕上げる。文字や枠を意図的に壊そうとするときは、印稿の段階で書き入れておく。

③印面布字　石印材の刻す面を、サンドペーパーで磨き、墨と朱を使って逆文字（鏡文字）を書き入れる。手鏡を使って、印稿どおりに書けているか確かめる。

④刻す　できれば印床を使いたい。印刀の持ち方は筆と

③印面の布字

①選文・検字

③印面布字

②印稿

⑦押印・完成

⑥側款

押し刀

引き刀

線の刻し方　一方の側を刻したら、印材を反転させてもう一方の側を刻す。

曲線を刻す場合も、刻す方向は常に一定にし、印材を少しずつ回す。

朱文　　白文
①②　　②①

断面図

④刻す

【刻字】

◆ 刻字とは

文字を刻すことは、甲骨文字の時代より書くことと密接に結びついて、書の命脈を今日に伝えてきた。書法の継承とともに、それを歪めることのない刻法の伝統があったことで、書の歴史は時代を超えて影響し合い、発展してきたともいえる。刻すという観点から、あらためて書道史の古典の美を捉えることは、意義深いことである。

現代では、木を代表とする比較的軟らかい素材に文字を刻すことで、それを楽しむ人口も増え、書道の一分野としての刻字、刻書は認知されてきている。単に書を後世に残すための刻法ではなく、刻法を介して書を工芸的なものとして立体作品化し、生活の中で楽しめるものとなっている。基本を学び、小品から大作へと、また多彩な表現へと発展させていきたい。

二世中村蘭台刻木額〈不老庵〉

山田正平刻木額〈百華春〉

◆ 木版・木彫

木に文字を刻す感覚・技法を習得するための過程を考えると、いきなり大きな木材に鑿を使って刻す工程に入るには難しさがある。初期に彫刻刀を使って、木版や木彫で文字を刻す工程を経験することで、基礎的な技法・知識を学ぶことができる。

〈長楽未央〉

◆ 木版による名刺作り

手順

① 名刺原稿を作る。
② 薄紙に配置などを考えて写し取る。刷るときの見当（紙を当てて位置を決める窪み）も作る。
③ 薄紙原稿を木に貼る。
④ 彫刻刀で刻す。
⑤ 薄紙をはがして乾かす。
⑥ 絵の具・刷毛・バレンで試し刷りをする。刷毛に少量の糊を付けてから絵の具を含ませるとよい。
⑦ 補刀をする。
⑧ 名刺の紙に刷る。

文字素材を活字とすることで、活字が書的な美しさや、工芸デザイン的な美しさを兼ね備えていることに気づく。文字原稿を作るときにも、生活周辺に参考にするものが多い。

木版による名刺
〈藤原行成〉

◆ 刻字の手順

活字に限定せず、自由な書き文字にするのもよい。

木目による割れを防ぐために、刀を進める方向と順序に注意すること。木目に交差する線を先に刻し、木目に沿う角度は後にする。転折部や輪郭線の方向の変わる部分、特に曲線では、中間の角度にあらかじめ切れ込みを入れておく。横画・縦画の終筆部に、あらかじめ切れ込みを入れるという作業から、三角でなおかつ富士山のような斜面の角度で薬研彫りに整えていくと、木片が板から取りやすい。刀は、刃のどちら側に力が及んでいるかを考えて使う。残したい輪郭線の方に力が及ばないように、刀を当てる角度に配慮する。

輪郭線に刀を入れる前の作業が種々あることが、石印材に刀を入れる場合と違っている。

手順

① 書稿を準備する。
② 薄紙に籠字をとる。
③ 陰刻は木全体を着色する。
④ 籠字をとった薄紙を木に糊で貼る。
⑤ 鑿を使って刻す。
⑥ 陽刻は薄紙をはがす。
⑦ 着色する。
⑧ 陰刻は紙をはがす。

◆ 書稿と籠字

書稿が作品制作の方向性（どのような作品に仕上げるか）を示す第一段階であることはいうまでもない。しかし次の籠字の工程、また次に刻す工程でも、方向性を決めていく要点がある。

〔刀の角度図〕
木目
木目と入刀

籠字は、書稿を直接に板に貼らず、薄紙に輪郭線を写し取り、次にこれを板に貼る。写し取り方には、次のような要点が考えられる。

①原稿通りに細密な輪郭線作りを心がける。書の再現という方向での刻し方には、この意識が基本である。しかし線がかすれた部分やにじんだ箇所などは、忠実に輪郭線を捉えるとはいえ、少し大まかに表現をくくりまとめておかなければ、刻すときに不具合となる。

②線の運筆を捉え、線中の力の移動を強調するようにして輪郭を作る。運筆中の単位となる運動（捻転運動）を捉えることにより、輪郭線を直線的に再構築することができる。これにより刀を入れるときに幅の広い鑿を使うことができるようになり、作品に大胆さが出る。筆の弾力によって生まれる生きた線を表現するには、運筆に着目する必要があり、次のデザイン化とは違った、書の特性を表現する要点である。また、かすれの部分もどこまでを潤筆として処理した方がよいか、という判断がしやすくなる。

③デザイン化の観点から、形を捉える。○△□の組み合わせによって再構築することで、複雑な輪郭線がシンプルなものに見えてくる。特に空間の側から形を見ることにもなるので、陽刻の場合にはより重要である。また文字の組み合わせや、全体構成を練るときにも必要な感覚である。②と③とは陰陽の関係で、ともに働き合って機能する。

◆刻し方

陰刻（線の内側を刻す）・陽刻（線の外側を刻す）の二種類の表現がある。輪郭線を作ることと、刻した底面を（表現によっては上面をも）美的に表現処理する工程である。

①「捨て鑿」を入れる。木版で行ったように、木目を考慮しながら要所に切れ込みを入れる作業が必要。次に本当の輪郭線から二～五ミリ離れた位置に、仮の輪郭線を想定して刀を入れていく。刻し取る側に力が及ぶように、鑿は少し斜めに立てて入れる。次に反対側からV字型になるように刀を入れる。

②「本鑿（ほんのみ）」を入れる。輪郭線を作る工程。輪郭線からの崖面を、垂直にするか、斜面にするか、の表現方法がある。斜面は輪郭線が二重に見える要因となる。

③「さらい鑿」を入れる。底面をさらう作業。「本鑿」の刃が達した底面に合わせて、さらう。崖面と底面をどのような意匠表現にしていくかが刻し方ということになるが、種々の方法がある。または「斫（はつ）る」という言い方もする。これはコンクリートを割る・削る、などの意味で、元は土木用語。さらい方の形状がそれに似ることから、使われ始めた用語と思われる。②③の工程は逆になってもよい。

※やげん刻り／重ね刻り／かまぼこ刻り／船底刻り／筋刻り／菱刻り／籠目刻り／丸鑿刻り

木を扱うときには、常に木目との関係を配慮しなければならない。「捨て鑿」「本鑿」のとき、鑿を進めていく方向に木目が逃げていって、さらい刻す空間があるようにする。陽刻で底面を広く「さらい鑿」を入れるときは、陽刻で底面を広くして、さらい刻す空間があるよう方向に木目が逃げていって、さらい刻す空間があるようにする。

順目に進める。逆目に進めると、鑿の刃がどんどん深く入っていき、さらいを困難にする。

④印を刻す。篆刻や木版名刺の経験が生きてくる。細かい作業なので、彫刻刀や印刀を使う。

◆着色のしかた

陰刻の場合には、籠字原稿を貼る前に、木全体に着色を施しておく。さらいの終わった底面には、着色しない。陽刻では、さらいまで刻し終えたら紙を湿らせてはがし、それから木全体に着色し、その後に線の上面に着色する。陽刻の線や印の部分には、金箔などの箔を施すことが多い。着色の方法には種々あり、柿渋や墨・朱墨・オイルステイン・ペンキ類から、日本画用の胡粉（ごふん）や岩絵の具なども用いられ、その効果によってき上がりの印象が変わってくる。それぞれの扱い方に慣れていくことが大事である。

はつりの例

立ち上がり

書稿

金箔落とし後

鑿を使って刻す

紙はがし後

銀箔・緑青

完成

楷書に調和する平仮名の例　（鉛筆）

あ い う え お
か き く け こ
さ し す せ そ
た ち つ て と
な に ぬ ね の
は ひ ふ へ ほ
ま み む め も
や　ゆ　よ
ら り る れ ろ
わ　　　を
ん

行書に調和する平仮名の例　（鉛筆）

第九節　硬筆

◆ 硬筆の意義と内容

高等学校芸術科書道における「書」は、いわゆる芸術的な作品ばかりではなく、実用的なものも含んでいる。言語としての機能の上に立った書写を基礎としながら、文字を素材とする自己表現への展開を図りたい。

そこで、日常の筆記具である硬筆を用いて、書写能力を向上させるとともに、身近な手書き文字に関心をもち、書を楽しむ態度を通して、文字の形や線質に対する感性を育てることが望まれる。具体的には、書式を理解し、紙面に対する適切な文字の大きさや余白及び行の中心などに注意して書く。また、用途に合った用具・用材を選び、正しく美しい文字を書くよう心がける。

なお、硬筆は明治の後半から普及し始めた。硬筆書法は毛筆書法を基礎にしているため、性質の違う筆記具でありながら、止め・はね・払いなどの筆使いを毛筆と同じように書いている。

・文字の下側を行の下側に揃える方法

人間は努力する限り迷うものだ。（ゲーテの言葉）

・文字の中心を行の中心に揃える方法

人間は努力する限り迷うものだ。（ゲーテの言葉）　（ボールペン）

横書きでは、文字の高さの半分の位置が文字の中心となる。

智に働けば角が立つ。情に棹させば流される。意地を通せば窮屈だ。（夏目漱石『草枕』より）　（ボールペン）

文字の下側を行の下側に揃えて書いた作例。

絶句　杜甫
江碧鳥逾白
山青花欲然
今春看又過
何日是帰年

周囲に余白をとって、行の中心が通るように注意して書く。

鑑賞教材（楷書）　（フェルトペン）

128

◆ 実用書式

二行目は、一行目と行頭を揃えるか、半文字分下げる。

郵便はがき　331 8586
② さいたま市北区宮原町
二丁目二五一六
① 石山　茂　様
余白をとる。
（万年筆）
字間の空け方に注意して、中央に書く。

④ 春日部市南一ー七
③ 原　理恵子
344 0064
切手の幅を目安にする。

丸数字は、文字列の大きさの順序。行頭の位置に注意する。

070 0036
旭川市六条通八丁目サンハイツ二〇一
野村　かおり　様
1cmほど空ける。
字間を空けて、中央に大きく書く。

790-8571
松山市二番町七
佐藤　和洋
三月十四日
封筒の左半分に書く方法もある。
（万年筆）

文字の大小や軽快な運筆で変化をつけた作品。

鑑賞教材（行書）

古池や　蛙飛びこむ　水の音
（フェルトペン）

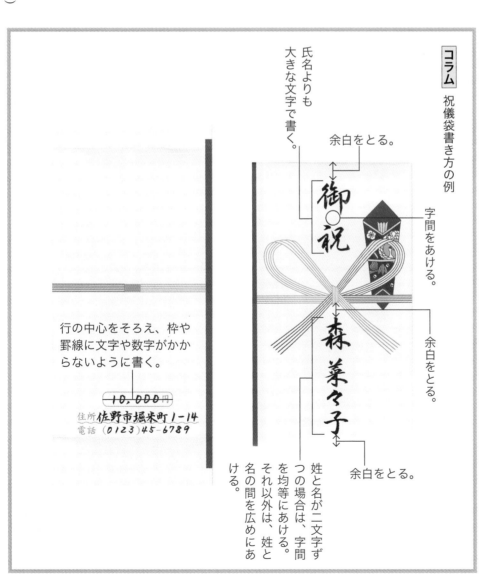

コラム　祝儀袋書き方の例

氏名よりも大きな文字で書く。

余白をとる。

字間をあける。

御○祝

森　菜々子

余白をとる。

余白をとる。

姓と名が二文字ずつの場合は、字間を均等にあける。それ以外は、姓と名の間を広めにあける。

行の中心をそろえ、枠や罫線に文字や数字がかからないように書く。

10,000円
住所　佐野市堀米町1-14
電話　（0123）45-6789

◆ 便箋の書式

手紙には、書き継がれる中で整えられてきた形式がある。便箋の書式を守って、真心の伝わる手紙を書きたい。

＊前文
時候の挨拶。先方の安否を尋ね自分の安否を知らせる。
日頃の御礼。無沙汰を詫びる。

＊主文
「さて」などの起こし言葉に続いて、用件を書く。

＊末文
先方の健康を祈る。自分の乱筆乱文を陳謝する。

＊後付け
日付：二字分下げ、小さめに書く。お祝い事は○月吉日。
差出人：行の下の方に書く。
宛名：やや大きめに尊称を付けて書く。

◆ 頭語と結語

手紙の書き始めの言葉（頭語）と締めくくりの言葉（結語）は一対で使われる。

拝啓〜敬具（一般的な場合）
謹啓〜謹白（改まった場合）
前略〜草々（前文を省略する場合）
一筆申し上げます〜かしこ（女性が用いる挨拶用語）

手紙では、一字下げずに行頭を揃える書き方もある。

後付け　末文　本文　前文

拝啓
□晩秋の候、先生には益々御清祥のこと、お慶び申し上げます。
□さて、先日は、お忙しい中を吹奏楽部の定期演奏会にお越しいただきまして誠にありがとうございました。
（中略）
中学校時代に先生から教えていただいたことが、今でも私の大きな支えになっています。
□時節がら、御自愛下さいますようお祈り申し上げます。
　　　　　　　　敬具□

□十一月二十五日
　　　　　村上明菜
瀬山幸雄先生

コラム　布に毛筆で文字を書くときの注意

トロフィーや優勝旗に付けるペナントや、式典のときに身につける胸章など、布に文字を書く機会がある。昔から、にじみ止めの効果を期待して、石鹸、ろうそく、チョークなどをすり込んでから書くとよいといわれているが、いずれもにじみ止めの効果はない。逆に、匂いがきつかったり、布や衣服を汚してしまう。

布に文字を書くときは、墨に黒のポスターカラーを混ぜて書くと、にじまず、光らず、美しく仕上げることができる。布専用の墨液も市販されている。

優勝　第二十回大会　小田原市立南中学校

佐藤友子　主催者側胸章（敬称無）

通常の墨液　（司）
墨液＋ポスターカラー　（司）
通常の墨液（にじみやすい）　（三）
通常の墨液と黒のポスターカラー（にじみにくい）　（三）

◆ 生活様式と書

「生活の中の書」について考えるとき、まず私たち日本人の生活様式について捉える必要がある。すると、生活の中の書において、表現に加えて伝達や記録といった要素も含まれることがわかる。

生活様式の根幹をなす住居は、明治・大正・昭和・平成という時代の中で、特に昭和の後半以降大きな変化を遂げた。それは木造建築から公団の団地に象徴される鉄筋コンクリート造りの集合住宅への変化であり、同時に生活様式の西洋化である。当然のことながら室内の調度も変化してきた。また、同様に筆記用具も大きく変化を遂げてきた。そのような変化の中で、書は芸術としての位置を遵守し続けてきたといえよう。

日常の生活において、手書き文字である書は身の回りに多く存在する。屋外であっても屋内であっても生活の中で書の存在が大きいことは事実である。それでは屋内の書から述べてみよう。

かつての木造家屋だったころ、玄関に入れば下駄箱の上には花を生け、書画の小品を飾っていた。座敷は、襖や障子など左右に開閉する建具で仕切り、欄間があり、長押には扁額を掛けていた。さらに床の間には書画幅を掛け、床の文台には香炉などを時期に応じて取り替えながら置いていた。また、床に臥す人のために、枕元には枕屏風を立てた。

このような開放的な空間を中心とする木造家屋が、戦後、鉄筋コンクリートの集合住宅が出現し、日本の伝統文化である書作品を展示する空間と書作品の形式に多大な変化をもたらした。

淀屋の屋敷跡碑　村上三島書

のし袋

浅草雷門の扁額と巨大提灯

成田山新勝寺光輪の間「金剛不壊（こんごうふえ）」　青山杉雨書

なお、これまでの木造家屋における書作品と密接な調度に関する用語を列挙すれば、屏風、衝立（ついたて）、障子、欄間、鴨居、長押、扁額、文台などがある。

日本家屋においては調度品と書が深く関わり、美術品や装飾品としての書は開放的な空間の中で、落ち着きや居心地のよい緊張を醸し出しているのであった。しかしながら近年、住居の変化とともに、その場を狭めつつあるが、生活全般の中では、書の表現効果・伝達効果による存在感はむしろ高まっていると思われる。

◆ 現代の生活空間と書

街を散策し、書の関わりを見てみれば、身近なところで毛筆で書かれた文字に出会うであろう。神社仏閣などには、門柱の石刻文字や堂宇の軒下に掛けられている額の刻字などのほか、境内には石碑が建立されていることも多い。最近では、一般大衆が集まる公共性の高い場所の壁面などに書を用いたインテリアデザインも増えている。このほか、美術館や記念館や旅館などの木額や看板などをはじめ、飲食店の店名や品書き、皿や小鉢などの陶器に書かれた文字、書籍の題字、映画やテレビドラマなどのタイトル、日本酒のラベルなど枚挙にいとまがない。さらに、式典などにおける案内の立て看板をはじめ、賞状、謝辞、招待状の宛名など、あらたまった催事での毛筆による手書きの担う場は多い。

個人の生活を考えてみれば、年中行事の一つである年賀状が挙げられる。パソコンや携帯電話の普及によるメールの利用が頻繁となってきたことなどもあり、年賀状の授受は減少傾向にある。しかし、その一方で、手書きの年賀状は喜ばれ大切に保存されることが多い。人が入のために丁寧に毛筆で書き上げた年賀状には、書き手の真心が込められており、それが受け手に伝わり気持ちが和む、という付加が生じるということである。そういう「表現・伝達・記録」が、生活の中で発揮される書の力であろう。それは、瞬時に送信され共有される情報では得られない、温もりや潤いといった安らぎを得ることである。

第十一節　書式

◆ 様々な呼称

書作品は材質や大きさ・形・表装の形式などにより、様々な呼び方がある。

机上での練習で使用される半紙のほか、作品制作には画仙紙が用いられることが多い。画仙紙は、作品によって聯・半切・聯落・全紙などの大きさで使用されるのが一般的であるが、大作制作にあたっては全紙を何枚も継ぎ合わせて、様々な形や大きさの作品が工夫されている。

また、書作品は表装の形式によって主として軸装と額装に大別される。

軸装は一般的には軸・掛軸とも呼ばれ、作品が書かれた本紙が縦長の場合は条幅、本紙が横長の場合は横幅と呼ばれている。一方、額装は、本紙が縦長・横長いずれの形式も額といい、横形式のものは特に扁額（へんがく）ともいう。

このように日本では従来、書は床の間や茶室・書斎など、和風建築の室内で鑑賞されていたが、近年、書は会場芸術として洋風建築の広い壁面に大作が展示されるようになり、額・枠張り・パネル形式など様々な表現形式が行われるようになった。

これら壁面で鑑賞される作品のほか、机上で鑑賞されるものに巻子や帖がある。また、小品として古くから親しまれてきた色紙や短冊は軸装にすることもあるが、額や色紙掛け、短冊掛けなどを用いて我々の日常生活の中で生かされている。

条幅（じょうふく）は、中国・宋の時代が起源とされ、その後、明・清時代の行草作品の流行や建築様式に合わせて、長条幅と呼ばれる大作も多く作られるようになった。一方、日

本では江戸時代以降次第に条幅が普及し始め、現在では一般家庭の床の間に掛けられる掛軸は、そのほとんどが半切の条幅である。また、条幅のうち、対句を左右の幅に書き分けたものを対聯（ついれん）といい、このうち特に本紙のはばの狭いものは対聯という。さらに条幅を二幅・三幅…と複数連ねて表現したものを連幅という。

額は中国・漢の時代に宮殿や寺院など大きな建築物の高所に掲げられた木額が起源とされるが、現代では画仙紙に書いた書画を額形式に仕立てたものが一般的で、日本においても建築様式に合わせて和室の欄間や洋間の壁面に掲げる場合が多い。さらに、現代の展覧会作品としては、ガラスやアクリルガラスを用いた洋額形式のものも使用されるようになり、その形や材質も多様なものとなっている。

巻子は古代中国で木簡や竹簡に記録し、綴り合わせて巻いて保管したことが起源とされ、その後、紙に書かれたものが巻物となった。これが後の折本に発展し、冊子となって今日の書籍の形式が生まれたといわれている。それゆえ巻子は巻物・巻子本とも呼ばれ、帖は折帖・折本とも呼ばれている。

◆ 落款の書き方

落款とは、書や画の作品にその筆者名などを記し、押印することをいい、古くは落款の内容は次の七項目からなっていた。

①書写した年月日（いつ）
②書写した場所（どこで）
③書写した人名（誰が）
④書写した理由（なぜ）
⑤書写した対象（何を）
⑥書写の方法・種類（何した）
⑦押印

つまり、

④為鈴木氏　①平成癸巳春日　②於富士山麓一松軒
⑥録　⑤李白詩　③幸雄
　　　　③幸雄　⑥書　⑦[印][印]

などと記されていたが、現在では、

③幸雄　⑥書　⑦[印][印]

のように、筆者名と書写の方法・押印のみに簡略化されるのが一般的である。

なお、落款の書き方で、一項目に当たる書写した年を

「壬辰」のように干支で記したものを見かけることが多いが、これは干支、つまり十干（甲（きのえ）・乙（きのと）・丙（ひのえ）・丁（ひのと）・戊（つちのえ）・己（つちのと）・庚（かのえ）・辛（かのと）・壬（みずのえ）・癸（みずのと））と、十二支（子（ね）・丑（うし）・寅（とら）・卯（う）・辰（たつ）・巳（み）・午（うま）・未（ひつじ）・申（さる）・酉（とり）・戌（いぬ）・亥（い））とを組み合わせたもので、十干は十年、十二支は十二年の周期を繰り返すから同じ組み合わせは六十年に一度だけであり、現在でも年月の表記に好んで用いられている。

2020 かのえね 庚子 コウシ	2021 かのとうし 辛丑 シンチュウ	2022 みずのえとら 壬寅 ジンイン	2023 みずのとう 癸卯 キボウ
2024 きのえたつ 甲辰 コウシン	2025 きのとみ 乙巳 イッシ	2026 ひのえうま 丙午 ヘイゴ	2027 ひのとひつじ 丁未 テイビ
2028 つちのえさる 戊申 ボシン	2029 つちのととり 己酉 キュウ	2030 かのえいぬ 庚戌 コウジュツ	2031 かのとい 辛亥 シンガイ

十干十二支表（十干と十二支との組み合わせ）

題簽　表紙　軸
巻子

軸付紙　発装（八双）
軸　見返し　紐

巻緒　風帯　掛緒　天（上）
一文字　地（下）　中廻し　軸先
軸（文人表具）　軸（大和表具）

短冊　約36cm　約6cm　色紙（小色紙）約18cm　約21cm　約48cm
四半　約36cm　六半　約24cm
懐紙　半懐紙
全紙　聯　約17.5cm　聯落　約52.5cm　約135cm　半切　約35cm　約70cm

紙の大きさの規格

額（扁額）

個人蔵

帖　折本

◆押印のしかた

まず、印の種類は引首印と落款印に大別され、引首印とは作品の書き出し部分の右上方に押されるもので、関防印とも呼ばれている。しかし、関防印はもともと中国の公文書の書き出しに用いられたものであり、作品制作に使用する印の場合は引首印と呼ぶ方が望ましい。一方、落款印は作品の末尾に姓名印と雅号印の二印を組み合わせて使用するのが一般的である。

また、印は印文により姓名印・雅号印・堂号印・成語印に分類される。雅号印とは文字通り雅号を刻した印であり、堂号印とはその人の書斎や庵・室号などを刻した印である。成語印とは戒めの語句や心の平安を願う語句など、その人の人生観を表すものや、佳言吉語を刻した印のことである。

引首印には堂号印や成語印が用いられ、白文（凹刻）・朱文（凸刻）のどちらでもよく、引首印は長方形か楕円形のものが用いられる。また、落款印は多く長方形と

雅号印を組み合わせることが多く、姓名印は白文、雅号印は朱文という用い方が慣例となっている。

このように引首印と姓名印・雅号印の三顆一組の使用が基本とされてきたが、近年、引首印の使用は次第に少なくなり、姓名印と雅号印の二顆押印するケースが多く見られるようになった。さらに少字数作品などでは落款印を一印のみ使用するのが一般的となっている。これは落款印の書き方七項目を、できるだけ簡略化し、作品の造形性をより重視する制作法に由来するものである。

なお、仮名作品の場合、ほとんどすべて落款印一印のみの使用が慣例であるが、これは漢字作品の構築性に対し、仮名作品の叙情性が起因して、印の存在の視覚的効果を考えてのことと思われる。

第十二節 拓本

◆ 拓本とは

「拓本」とは、対象物（青銅器の銘・瓦当・塼・石碑など）の上に刻られた文字や文様の凹凸を、墨または朱墨などで紙にそのまま写し採ったものである。凹部には墨が当たらないので白が残り、凸部は墨が当たるので黒となり、凹凸は白黒の陰影として表現される。

拓紙は、対象物に最適な紙質を選択して貼り、墨も丁寧に扱わなければよい拓本を得ることはできない。対象物の上に貼り込む拓紙は、対象物に最適な紙質を選択して貼り、墨も丁寧に扱わなければよい拓本を得ることはできない。

拓本は印刷技術がまだ発明されていなかった頃、古代中国で考え出された複写技術である。この拓本の技法が確立したのがいつであるかは未詳であるが、原寸大であり書的にも学術的にも重要な資料となっている。

拓本の対象物として最も多いのは碑である。一般的な碑の構成について図示してみよう。

碑首…丸いものを円首、三角形のものを圭首、龍頭を刻したものを「螭首」という

碑額…篆書の額ならば「篆額」ともいう
碑額…篆書の額ならば「篆額」ともいう

この位置にある丸い穴を「穿」という

碑身
表…碑陽
裏…碑陰

碑側 ひそく いう

台座＝趺石 ふせき
亀の台座ならば「亀趺」きふ、方形ならば「方趺」ほうふ という

主文を碑陽に刻きれない場合は、碑側、碑陰へと順に刻していく。一般に碑陰には碑者名や協賛者名、建碑年月などを刻す。

立碑に際して、碑面に文字を書く方法を次に挙げる。

① 書丹といって碑面に直接朱で書く。

② 紙に書いて碑に貼る。

③ 紙などに書かれた文字の籠字をとって、碑に貼る。

① の書丹が書者の真意を伝えるには最適であるが、原本を失いたくない場合には籠字をとることで原本が残せるということである。

次に、刻す、ということであるが、刻者である石工に美的意識がなかったり、文字に関心や知識が少なかったりした場合、書者の意図するところが十分反映されたかどうかが問題となってくる。文字のにじみ・かすれ・毛一本の割れた線をのように刻したか、現存する石碑で書者の真意を伝えられた刻者がどれほどいたのか、拓本を鑑賞することの興味はつきないといえる。

◆ 拓本の技法

拓本の技法がいつ頃確立したのかは明確ではないが、現存する最古の拓本は、二〇世紀初頭に敦煌莫高窟で発見された、唐太宗「温泉銘」、欧陽詢「化度寺碑」、柳公権「金剛経」の三種の拓本である。その中の「温泉銘」の残拓本の末尾に六五三年「永徽四年八月」との墨書があり、唐代初期もしくはそれ以前の拓本と認められる。「宋拓」と呼ばれる拓本に代表される魅力に、古色・古香という拓本そのものの味わいを鑑賞できること、拓本のもつ立体感や書線の明瞭さを看取できることなどが挙げられるが、敦煌で発見された三種の拓本からは、宋拓の完璧な技法を予測させる技術の到達度が窺える。

温泉銘残拓本末尾の墨書

拓本の技法は、文字や文様の彫られている碑を資料として手本とし、手元に置きたいという願望から生まれたといえる。碑は動かせず、碑そのものでは役に立たない。そこで考案されたのが拓本であった。拓本は旧い拓ほど建立当時の碑の姿を写していることになるので価値が高いとされる。しかし、年代を経て風趣に富んだ時点での拓本の魅力も捨てがたいものである。

碑全体の一枚拓本を**全搨本**（ぜんとうぼん）という。全搨本は碑全体の様子がわかるが、手習いするには大きすぎて不都合である。そこで考案されたのが**剪装本**（せんそうぼん）である。剪装本とは、全搨本を切り貼りして折帖や和綴本に仕立てたもので、これを「碑帖」という。宋拓の、伝来する拓本が一点のみという場合に孤本といわれるが、例として三井聴冰閣旧蔵（現三井記念美術館蔵）の「孔子廟堂碑」「善才寺碑」「柳州羅池廟碑」「孟法師碑」（以上、臨川李氏四宝と呼ぶ）が挙げられる。

碑帖に対して、能書家などの書を入手して習いたいという要望に対し、複数の古典を石や木に刻して拓本を採り帖冊としたものが**集帖**である。最古とされるのは宋の淳化年間（九九〇〜九九五）に勅命により刻された「淳化閣帖」である。集帖は原刻を元に翻刻され、また覆刻していく方法で保存の意味もあるが、主たる理由は書を習うためにあった。習うためにあるから所有欲が出て、書者の作品一点のみを取り上げた単帖として王羲之「十七帖」、同一書者の作品を多数集めた専帖としての顔真卿「顔魯公帖」があり、これらを「法帖」と総称している。現在は、碑帖と法帖があり、碑帖と法帖を区別しなくなって法帖と一くくりしているが本来は別である。法帖の名品に「群玉堂米帖」「餘清斎帖」「三希堂法帖」などがある。

拓本には**乾拓**と**湿拓**がある。どちらも対象物に拓紙を貼り、凹凸の凸部に墨を付けて写し採るのであるが、乾

134

拓は乾拓墨で写し採る簡便な方法である。湿拓は拓紙を湿らせ碑面に密着するよう水貼りし、半乾きの状態まで待って墨の付いたタンポで写し採る方法である。一般に拓本という場合は、この湿拓で写し採る方法を指している。拓本は真跡に比べると紙一重隔たったもので、一段下に見られがちであるが、その理由は、真跡から碑になるときに籠字をとりそれを刻すという手順が加わり、さらに碑から拓本になるとき手拓者の意思が加わるからである。真跡の真意をよく伝えるものと、そうでないものがあり、同一の碑でも薄く手拓したものと、濃く手拓した場合とは、文字の形が同じでも印象が異なる。つまり、拓本は書者と刻者と手拓者の合作といえる。拓本は手拓者の表現意思によって、同じ対象を味わいの異なった作品にできるのである。墨色による変化、墨の打ち込み方による線の太細の変化も可能となる。このように、手拓者の意図を理解してこそ、拓本の世界が見えてくるのである。

◆ 拓本の採り方

① 採拓する歌碑

② 汚れを取り除く

③ 水貼り（霧吹き使用）

④ タオルで空気を抜く

用意するもの
・紙（画仙紙）・拓本墨
・タンポ　・タオル
・ブラシ（打ち込み刷毛(はけ)）
・バケツ　・軍手
・テープ　・新聞紙
・はさみ　・霧吹き
など

タンポの作り方
方形の布（織り目が細かい絹が最適）で布団綿（脱脂綿）を包み、輪ゴムかひもでしっかり結ぶ。墨採り用タンポと叩き用タンポの二種を作る。

綿　布
輪ゴム

⑤ 布の上からブラシで紙を打ち込む

⑥ タンポで墨を打ち込む

⑦ 表装後の拓本

◆ 拓本の種類

烏金拓(うきんたく)とは、烏の濡れ羽色に黒々と手拓した拓本のことをいう。これは墨の発達と関係があり、明代から清代に盛んになった拓法である。乾隆(けんりゅう)御墨(ぎょぼく)などのような高級墨を使用し、打ち重ねた墨色は青味を帯び、かすかに浮き出た紫粉に白くくっきりした文字が幽雅な世界に誘い込んでくれる。烏金拓はお金と時間を惜しげもなく使った、高級品といえよう。

烏金拓の例（顔真卿筆法十二意）

蟬翼拓(せんよくたく)とは、蟬の羽のように、透き通るように手拓した拓本のことである。墨を打ち重ねたものは文字の中に墨が入り込み、文字を圧迫するようになることがあるが、蟬翼拓では墨がはみ出ないため、精拓ができる。点画の細い線までよくわかるから、書の手本とするにはよいものである。原碑に最も近い手拓法といえよう。

蟬翼拓の例（曹全碑）

隔麻拓(かくまたく)とは、石と拓紙の間に麻紙をはさんで採拓する方法で、その模様が麻布に似ていたことからこの名称がある。摩崖碑などの石質の荒いもの、文字や文様の大きいものを採拓の際にタンポを麻布で作る方法を指すこともある。麻布の持ち味である荒い布目が摩崖などの石質によく合って、効果的な手拓法である。

【中国】

文字の歴史は書芸術の歴史でもある。人々は今日まで時代の推移とともに様々な書体や書風を創り出してきた。篆書・隷書・

草書・行書・楷書の五書体がすべて出揃う三国から西晋にかけて、書法にいっそうの工夫がなされ芸術的な表現が探究された。こうした趨勢の中でのちに書聖と仰がれる王羲之が登場する。唐の太宗が王羲之の書を尊崇して以来、その書法は今日まで揺るぎない地位を保っている。一方、伝統書法を継承しつつ新書法を確立した顔真卿も、書道史に大きな足跡を残した。宋時代では個性的な書への展開がみられ、新しい書風も形成

されたが、元時代に入ると再び王羲之書法への回帰がみられた。明時代では伝統書法を踏まえながら独自の書風が打ち出され、連綿草が流行した。清時代では、王羲之などの法帖を主に学ぶ"帖学派"に対して金石研究を基に新書風を追究した"碑学派"が現れて新しい流れを生み出した。歴代の書人は、このように古典学習に重きを置きながら、それぞれ個性豊かな書を追究してきた。

西周	殷（商）	新石器時代
B.C.1030頃	B.C.4000頃	

殷・金文（司母戊方鼎）

殷・亀甲（族邑・人名）

石家河文化（新石器時代）・陶器に記された刻画符号

偃師二里頭・陶文「耳」拓

殷・陶文墨書（□今夕其□）

西周・毛公鼎銘文

殷・戍嗣子鼎（後岡祭祀円坑）

◆ 新石器時代

漢字がいつ頃発生したのか、正確なところは不明であるが、新石器時代に広く用いられた陶製の容器には、符号・略号・図象の類が描かれているものがある。一般にこうした符号や略号を「陶文」または「刻画符号」と呼んでいる。半坡遺址出土の陶片刻画符号や莒県出土の陶器刻画符号、偃師二里頭遺址出土の陶文などがこれに当たる。

◆ 殷〜周時代

現在最も古いとされる漢字は、殷（商）時代の〈甲骨文〉である。甲骨文とは亀の甲や獣の骨などに刻された文字で、鋭利な小刀で刻むことから「契文」ともいい、また、内容が占卜に関するものであることから「卜辞」ともいう。甲骨文の発見は、一九世紀末に王懿栄と劉鶚が「龍骨」の表面に符号らしきものを見つけたのが始まりであった。甲骨文は殷墟のみならず、周原遺址（陝西省）、大辛荘遺址（山東省）などからも出土している。現在では相当数の文字を解読することが可能となり、厳密な文字体系を備えていたこともわかっている。

殷・周は青銅器の時代である。銘文が施された青銅器の主なものは、「鐘鼎彝器」である。鐘は釣り鐘状の楽器、鼎は食器の類であり、これらに施された文字を「鐘鼎文」とも呼ぶ。彝器とは祭祀に用いた鐘や鼎などの総称で、祖先の宗廟に供えた鐘や鼎などを指す。河南省鄭州市の二里岡文化期は、殷中期の遺跡であるが、この時期から銘文（氏族徽号の類）とおぼしきものが現れた。これらの文字はみな鋳込ま

前漢・尹湾漢墓出土名謁

前漢・鳳凰山木牘

前漢・馬王堆 出行占部分

秦・里耶秦牘

秦・雲夢睡虎地秦簡

戦国・中山 王嚳方壺

春秋・侯馬盟書

前漢・地節四年簡（居延）

前漢・尹湾漢墓「神烏傳（賦）」部分

前漢初・天水紙

春秋・越王勾践剣

れて製作されたものである。

前一二世紀末に殷王を滅ぼして封建体制を敷いた周王朝だが、西周時代中期以降になると、その支配力は次第に衰えた。東遷後、東周になって諸侯が勢力を伸ばして覇権を唱える国が現れた。このことは銘文に用いられた青銅器の書風にも影響を及ぼした。殷代では主として祭祀に用いられた青銅器だが、周代は王の権威を示すものへと変わり、文字の書風は整斉なものや繊細なもの、装飾性の強いものなど多様化し、地域的な特徴が顕著になっていった。器の種類には、鼎・簋・高・甗・盤・爵・瓠・匜など様々なものがあり、銘文は器の内側や蓋の裏側に施された。西周時代の銘文を有する主な青銅器には、〈大盂鼎〉〈散氏盤〉〈毛公鼎〉などがある。春秋戦国時代の銘文を有する主な青銅器には、〈中山王嚳鼎〉〈中山王嚳方壺〉や、鳥書で象嵌された〈越王勾践剣〉などがある。

殷・周時代に用いられた書写材料は、亀甲獣骨や金属だけでなく、石・玉・竹木・帛など様々なものが用いられた。諸侯の間で交わされる誓約書の一種に盟書があるが、これは玉石に古文で墨書したものである。なお、戦国時代の複数の墓葬から竹簡が数多く発掘されており、〈信陽楚簡〉〈包山楚簡〉など戦国時代の版図から出土した簡牘（13頁参照）には、主として円転様式で横画を右下へ巻き込む筆法が見られる。

殷時代の陶文に「祀」「圓今夕其□」、玉片に「束于丁」字が朱書、あるいは墨書されているように、殷代には既に筆が使用されていたことが窺える。また近年、考古学的発掘によって戦国時代の墓から性能の良い筆（13頁参照）や研墨石を伴った硯や墨丸（107頁参照）などの実物資料が出土している。

◆ 秦〜漢時代

戦国の七雄時代、西北の地から東への進出を窺っていた秦王・政（のちの始皇帝）は、前二二一年に中国全土を統一し、都を咸陽に置いた。周王朝の封建制に対して、秦は中央集権体制を樹立し、郡県の隅々まで皇帝の命令が行き渡るようにした。始皇帝は同時に貨幣・度量衡・車軌など各種の統一を実行したが、その一つに文字の統一があり、これにより"文書行政"が厳格に施行された。六国ではそれぞれ国ごとに特

西晋・皇帝三臨辟雍碑（こうていさんりんへきよう）　呉・朱然名刺　呉・長沙走馬楼呉簡　後漢・東牌楼漢簡　後漢・西狭頌　後漢・礼器碑　後漢・史晨碑　新・莱子侯刻石

呉・禅国山碑（ぜんこくざん）

後漢・韓仁銘（かんじんめい）

前漢・魯孝王刻石

前漢・「長生無極」瓦当（ちょうせいむきょく　がとう）

微的な文字を使用していたため、始皇帝は李斯に命じて公式書体として小篆を制定させた。その遺例は現在〈泰山刻石〉〈琅邪台刻石〉に見える。また秦始皇帝「二六年詔」や二世「元年詔」を小篆で記した権量や詔版などを全国に頒布したが、日常の記録には簡略化され実用に適した隷書（秦隷）が用いられた。その実例として湖北省の〈睡虎地秦簡〉や湖南省の〈里耶秦牘〉などがある。これらの簡牘には方折様式が顕著な秦隷による文字が遺されていた。

前漢時代になると、隷書は次第に準公用体として認められるようになり、後期には波磔を強調した隷書（八分）が既に完成していたことが近年の出土資料から窺える。その実例は、河北省で出土した〈定州前漢簡〉（前五五年）、江蘇省で出土した〈尹湾前漢簡〉（前一〇年）がある。定州前漢簡は、後漢の〈史晨碑〉（一六九年）、〈曹全碑〉（一八五年）などと同趣の八分書法で書かれている。

『説文解字』序には「漢興りて草書あり」と記されているが、その草書とは、草卒な隷書すなわち草隷を意味しているものと考えられる。〈里耶秦牘〉には、秦隷を速書きした草隷に分類可能な文字が含まれている。つまり、秦代には既に秦隷の速書きが公文書の文字にも用いられ、それらが前漢初期の草隷へとつながったと考えられる。

後漢時代の前・中期までの刻石には、〈莱子侯刻石〉（一六年）、〈開通褒斜道刻石〉（六六年）などがある。後漢の後期になると石碑の建立が盛んになり、そこに刻された文字は隷書の典型である八分様式を備えていた。曲阜の孔廟にある〈乙瑛碑〉（一五三年）、〈礼器碑〉（一五六年）などは、いずれも人物の功績を称えたものであり、整斉な八分書法である。〈西狭頌〉（一七一年）は、険路の修理を称えた摩崖である。

後漢時代の肉筆には、当時防衛の最前線であった辺境の地から出土した簡牘がある。二〇〇四年、湖南省長沙市東牌楼で後漢末に記された〈東牌楼漢簡〉（一六八〜一八九年）が出土した。その中に初期の楷書とみなせるものが含まれており、楷書の成立を考える上で重要な発見である。このように、後漢時代はいろいろな書体・書風がそれぞれの用途に応じて使い分けられていたことが窺える。

北魏・鄭道昭・論経書詩

北魏・鄭道昭・鄭羲下碑碑面

北魏・中岳嵩高霊廟碑（右）とその複製碑

東晋・爨宝子碑

東晋・王羲之　十七帖

西晋・紙文墨跡（楼蘭）

西晋・陸機・平復帖

北魏・魏霊蔵造像記

東晋・王献之・廿九日帖

東晋・王興之墓誌

西晋・筆記具を手にする陶俑

◆ 三国〜西晋時代

後漢滅亡後、魏・呉・蜀の三つの国が天下を三分した。この時代の特色は、①魏の曹操が立碑の禁止令を出したこと、②楷書が定型化したこと、③能書が出現したこと、などが挙げられる。

①では、「立碑の禁」の影響で小型の墓誌碑が墓の中に納められたが、その結果、墓誌製作の隆盛につながった。ただし、魏の〈上尊号奏〉や〈受禅表〉、呉の〈天発神讖碑〉や〈禅国山碑〉、あるいは西晋の〈皇帝三臨辟雍碑〉などは国家的行事に当たるため立碑が許された。このほか、魏の〈曹真碑〉や呉の〈谷朗碑〉などは個人の墓碑にもかかわらず建立されたというように、いくつか例外がある。②では、これまで尼雅で出土した〈詣鄯善王検〉（二六九年頃）によって楷書の成立時期が議論された。呉の将軍であった朱然（一八二〜二四九）の墓で名刺に相当する木製の刺、謁が出土し、その筆画中に三過折の筆法が備わっており、既に楷書が定型化していたことがわかった。このほか、湖南省長沙市の走馬楼や郴州市の蘇仙橋などの古井戸から呉簡や晋簡が出土しており、書体の変遷を探る上で有益な資料となっている。③では、魏の鍾繇は確かな遺作がないものの三体の書の名手とされ、呉の皇象は章草に巧みであり、張昭は隷書、張弘は飛白書を得意としたという。また、清談を行った「竹林の七賢」で代表されるようなインテリ官僚による思想と行動によって学芸の興隆が促され、それが書芸術にも波及した。

◆ 東晋時代

東晋とは、三一六年、五胡の乱で西晋が滅亡した翌年、皇族の司馬睿が建康（現在の南京）に再興した国である。この時代は、北方の五胡と対峙する不安定な政治情勢の中、「竹林の七賢」の生き方を理想とする風潮が次第に広がりをみせ、貴族文化が花開いた。王羲之はこうした時代に登場し、より洗練された芸術性の高い書を創出し、後世、書聖と称えられた。その書に〈蘭亭序〉〈喪乱帖〉〈孔侍中帖〉〈楽毅論〉〈黄庭経〉〈十七帖〉などがある。ただし、王羲之の真跡は一つも現存せず、これらはみな臨書や双鉤塡墨の手法を用い

唐・顔真卿
顔勤礼碑

唐・孫過庭
書譜

唐・褚遂良
雁塔聖教序

唐・欧陽詢
九成宮醴泉銘

唐・虞世南
孔子廟堂碑

唐・太宗
温泉銘

隋・蘇慈墓誌銘

隋・智永
真草千字文

梁・蕭融太妃王
慕韶墓誌

唐・則天武后・昇仙太子碑
碑額（飛白体）

唐・太宗　晋祠銘碑身

龍門石窟全景

唐・白磁多足硯（湖北省博物館）

て作られたものである。その子の王献之も能書として知られ、王羲之とともに二王と称された。また、〈王興之墓誌〉〈王閩之墓誌〉などをはじめとする墓誌がいくつも出土しているが、これらは当時の銘石体を知る上で貴重なものである。また、この時代の石碑としては、〈爨宝子碑〉〈好太王碑〉などがある。

◆ 南北朝時代

南北朝とは、南朝の宋・斉・梁・陳と北朝の北魏・東魏・西魏・北斉・北周の九つの王朝が次々に興亡した時代である。南朝では豊かな経済力を背景に貴族文化が隆盛し、文学や芸術論が盛んになっただけでなく、一方で仏教も栄えた。北朝では、五世紀末に北魏の孝文帝が大同から洛陽に遷都し、南朝文化の摂取に努めたが、とりわけ仏教関係の石窟造営が盛んに行われた。代表的なものに「龍門石窟」があり、これらに記された「造像記」は、方筆を主とするいわゆる龍門様式の筆法である。〈牛橛造像記〉〈始平公造像記〉〈魏霊蔵造像記〉などは“龍門二十品”中の名品として名高い。

石碑には、北魏の〈中岳嵩高霊廟碑〉〈爨龍顔碑〉〈張猛龍碑〉〈高貞碑〉、墓誌銘には梁の〈蕭融太妃王慕韶墓誌〉、北魏の〈刁遵墓誌〉〈張玄墓誌〉などがある。また天然の岩場や岩石を利用して刻した摩崖の書には、梁の〈瘞鶴銘〉、北魏の〈石門銘〉、北魏・鄭道昭の〈鄭義下碑〉〈論経書詩〉などがある。なお、鄭道昭の摩崖群は道教思想を反映したものである。

◆ 隋～唐時代

隋時代の書は、南北朝から唐への過渡期に当たるものといわれている。石刻では碑・墓誌・造像記などがあるが、楷書はかなり洗練され、初唐の整斉な楷書に接近していることから、既に完成期に近づいていたと考えられる。〈啓法寺碑〉〈美人董氏墓誌〉〈蘇慈墓誌〉などは、その代表的な碑誌である。王羲之七代目の子孫である智永は〈真草千字文〉を書き残した。また永字八法の創始者でもあり、これを虞世南に伝えたという。このほかの肉筆資料としては、写経や高昌国出土の墓表などがある。

唐は、隋末に李淵（高祖）・李世民（太宗）父子が挙兵し、隋・

元・趙孟頫
前後赤壁賦

宋・米芾
元日帖

宋・黄庭堅
李太白憶旧遊詩巻

宋・蘇軾
行書李白仙詩巻

明・倪元璐

明・張瑞図
草書五言律詩軸

宋・徽宗の痩金体による詩帖

宋・古桃州風雨抄手端渓硯

明・祝允明・岳陽楼記巻

恭帝の禅譲を受けて建国した統一王朝である。唐の太宗は即位すると、宮中に弘文館を設け、五品以上の文武官に書を学ばせ、欧陽詢、虞世南、褚遂良に楷書を教授せた。彼らを「初唐の三大家」という。太宗は王羲之の書を熱愛し、王書を蒐集して魏徴、虞世南、褚遂良らに鑑定させた。太宗は自らも書に親しみ、行書の〈晋祠銘〉や〈温泉銘〉を遺している。草書では、則天武后が書いた〈昇仙太子碑〉、王羲之の正統を継承した孫過庭が書いた〈書譜〉などが遺されている。

中唐の玄宗期は唐代で最も文化が爛熟し、文学では李白、杜甫が出た。書では張旭、懐素が出て自由奔放な草書を書き、「狂草」と呼ばれた。顔真卿は革新派の書とする向きもあるが、その特徴である楷書の「蚕頭燕尾」の筆法は、既に北斉時代の仏教摩崖にその源流がある。その書には楷書碑が多く、「一碑一面貌」と評される。一方、柳公権は楷書を形骸化したとされている。

◆ 宋〜元時代

時代を象徴する言葉として、明の董其昌は「晋人は韻を取り、唐人は法を取り、宋人は意を取る」という。形式化した唐代の書に対して、宋では個人の精神性を尊重した。北宋の蘇軾、黄庭堅、米芾の三人に蔡襄を加えて「宋の四大家」と称する。

米芾は徽宗皇帝のもとで、書画学博士として宮中の書画を鑑定し、書画の研究の基礎を築いた。徽宗もまた自ら書画をよくし、画院を設け作家を養成した。

南宋初代の高宗も父の徽宗の影響を受け、書画に関心をもち、二王並びに黄庭堅や米芾を好み、多くの集帖を刊行した。

一方、王安石や黄庭堅は禅に関心をもち、宋末の張即之の書は日本の禅僧に尊ばれた。禅僧の書は墨跡と称されて、書の一分野を形成している。

元時代では、趙孟頫が王羲之を尊び、鮮于枢は彼と併称された。後半にはトルコ系の康里巎巎が登場し、章草を得意とした。その他、江南の張雨、楊維槙、吾丘衍などが知られる。

中華人民共和国	中華民国	清

清・呉昌碩

清・趙之謙

清・何紹基

清・鄧石如

明・傅山

明・王鐸

明・永楽御墨「国宝墨」

清・鄭燮（ていしょう）

清・金農（きんのう）

清・劉墉（りゅうよう）

明・董其昌・行書五言詩扇面

◆明〜清時代以後

明代の書は三期に分けられる。明の始まりから約百年の第一期は、復古主義的な元代の書を踏襲した。明の始め「三宋二沈」（宋璲、宋克、宋広と沈度、沈粲兄弟）と称される人々が能書として知られる。第二期は、蘇州、なかでも呉中が絹織物の生産地として経済力を蓄え、文化全般をリードし、それを背景に書や絵画が流通した。この時期には、沈周、文徴明、祝允明、王寵、陳淳などが活躍した。

第三期の明末期は、王朝が交替する動乱期であるが、董其昌や王鐸・黄道周・倪元璐・張瑞図・傅山など多くの書家を輩出した。彼らは連綿を多用した行草体を追求し、特に長条幅という新しい表現形式を生み出した。この表現形式はわが国の現代書壇にも影響を与えている。明〜清代は製墨技術が最高峰に達した時期で、製墨の名家を多く輩出した。

清代の書は、一八世紀後半から一九世紀初頭にかけての、乾隆・嘉慶の時代を境界とし、それ以前と以後に大別される。前期は主として名跡の模本や法帖を学ぶ帖学派の時代である。ただし前半の帖学期に碑版に目を向けた人もいれば、後半の碑学期に古法帖を専習して一家を成した人もいる。

帖学派の能書家としては、姜宸英、陳奕禧、王澍、張照、劉墉、梁同書、王文治などがいる。乾隆期から嘉慶期は帖学、碑学が重なり合った時期で、劉墉も活躍したが、碑学派の代表である鄧石如は、理論家の包世臣に高く評価されて清朝第一と目された。その書は呉熙載、楊沂孫、趙之謙、呉昌碩など清末の篆隷の名手たちに多大な影響を与えた。彼はまた篆刻の分野にも優れた業績を遺している。

清代末期には、趙之謙や呉昌碩のように詩・書・画・篆刻をよくして独自の境地を築いた文人が輩出し、日本にも影響を与えている。また、明治一三年（一八八〇）、多くの碑版法帖を携え来日した楊守敬は、日下部鳴鶴や巖谷一六らと交流を深め、北碑の書法を唱道した。これによって日本の近代書道が始まったと評価されている。中華民国から現代まで、日中間の書道交流はますます盛んになり、相互に影響を与えている。

日本の書の歴史は、大陸からの漢字伝来に始まる。しかし、その伝来の痕跡は、わずかに遺された金石文や木簡に限られる。

奈良時代には王羲之を基調とした日本書道の根幹が形成され、漢字による日本語の習熟・同化とともに和様書風が展開した。平安末期を迎え、ついに日本独自の仮名文字を成立させた。中世以降、日本の書は中国の書風の影響を受けつつも、優美な王朝書風から武家の質実剛健な書風へと変貌を遂げた。一方、

時代が進むと、師資相承(ししそうじょう)的な流派書風の全盛期を迎えた。近世以降、中国書風の再来によって唐様書が流行し、御家(おいえ)流を中心とする和様の書と唐様の書とが混在する時代を展開した。やがて楊守敬来日を契機に近代書道隆盛の時代へ突入し、書道芸術と呼ぶべきジャンルを形成するに至った。

奈良	飛鳥	弥生 古墳

▼710

奈良・光明皇后
楽毅論

奈良・華厳経断簡(けごんきょうだんかん)
（二月堂焼経）(にがつどうやけぎょう)

飛鳥・藤原京
出土木簡

飛鳥・伝 聖徳太子
法華義疏

古墳・稲荷山古墳
出土鉄剣銘

古墳・稲荷山古墳

金印公園（福岡県志賀島）

古墳・隅田八幡神社人物画象鏡銘

◆ 弥生～飛鳥時代 (やよい～あすか)

弥生時代の出土遺品に〈貨泉〉(かせん)と〈金印〉がある。これが、日本への漢字伝来を示す最古の出土遺品である。その他、大陸様式の書風を鋳込む渡来鏡や大刀・鉄剣も出土しているが、その出土点数はごくわずかに過ぎない。古墳時代に入ると、〈石上神宮七支刀銘〉(いそのかみじんぐうしちしとうめい)や〈隅田八幡神社人物画象鏡銘〉(すだはちまんじんじゃじんぶつがぞうきょうめい)の他、近年出土の〈稲荷山古墳出土鉄剣銘〉(いなりやまこふんしゅつどてっけんめい)が知られている。これら金石文には、既に漢字の音を借りて日本語表記する使用例が見られ、国語学や書道史の上で貴重な資料となっている。

飛鳥時代に入ると、〈法隆寺金堂釈迦造像銘〉(ほうりゅうじこんどうしゃかぞうぞうめい)に見事な中国南北朝風の文字が見られる。この書風の広がりは〈宇治橋断碑〉(うじばしだんび)や〈多胡碑〉(たごひ)といった石碑や〈船氏王後墓誌銘〉(ふなしおうごぼしめい)に認められ、また聖徳太子直筆として伝わる〈法華義疏〉(ほっけぎしょ)にも南北朝時代の書の格調高い筆致が見られる。しかし、飛鳥時代には、これらの書風とは別に新たに隋唐書風も見え始める。例えば、〈金剛場陀羅尼経〉(こんごうじょうだらにきょう)や〈長谷寺法華説相銅板図銘〉(はせでらほっけせっそうどうばんずめい)などは、その痕跡を遺す好例である。このことは、それまでの南北朝時代の書の流入に加え、新たに隋唐書風の流入したことを意味する。このように飛鳥時代の書道は、この二つの流入の影響下におかれていたといえる。

一方、飛鳥時代の文字を直接見ることができる遺物として、木簡が出土している。特に近年出土の飛鳥宮遺跡の貢進付札などは、息づく肉筆を今に伝える有用な文字資料である。

◆ 奈良時代 (なら)

奈良時代は、仏教の興隆によって、写経が国家的事業となった。〈国分寺経〉(こくぶんじきょう)は、その白眉ともいわれ、潤いを帯びた線質は唐経には見られない筆致をかもす。写経以外では、〈正倉院文書〉と木簡を忘れてはならない。これらには、当時の

平安・藤原行成
白氏詩巻
（はくししかん）

平安・藤原佐理
詩懐紙

平安・小野道風
智証大師諡号勅書
（ちしょうだいし しごうちょくしょ）

平安・伝 橘逸勢
伊都内親王願文

平安・嵯峨天皇
李嶠詩
（りきょうし）

平安・空海
聾瞽指帰
（ろうこしいき）

弘法大師伝絵巻「五筆和尚の図」

迷子の告知が
記された木簡

筆（正倉院）

知識階級の日常の書体や書風が見られるからである。特に正倉院には、聖武天皇や光明皇后の書巻などが伝えられ、初唐の書家の影響が見られる。そのうち、光明皇后の〈楽毅論〉は唐代に流行した王羲之の書を臨書したものであり、また〈東大寺献物帳〉には王羲之の書法二〇巻や欧陽詢の真跡などが記され、唐から最高級の手本が舶載されていたことを伝えている。

木簡は奈良の平城宮跡を中心に、東北から九州に至る各地で発掘されつつあり、習字木簡をはじめ、万葉仮名木簡などが出土している。これらは地方官吏の書の水準の高さを示すとともに、書の普及度も考えられる。

◆ 平安時代

平安時代は、日本書道の確立期に当たり、その基本の書風は現代に根強く生きている。また、漢字の草書を極度に省略化した仮名という独自の書体が生まれた時代である。ただし、遣唐使の派遣が中止されるまでは、前時代に引き続いて中国の書法が継承された。その頂点には三筆（嵯峨天皇、空海、橘逸勢）が位置し、王羲之を主流とした伝統的書風の中に温雅な風韻をかもした。また、空海と同時に入唐した最澄も、やはり王羲之調ではあるが、清澄な運筆の名筆を遺した。

一方、空海より約半世紀後の円珍になると、細い墨線に柔らか味を増した書状から、和様化の進展が認められる。また、嵯峨天皇より約一世紀を経た醍醐天皇の〈白氏文集〉は、和風の線質が加わり、和様書道の成立期に至ったことを物語る。

やがて三跡（小野道風、藤原佐理、藤原行成）の時代になると、まず道風の〈玉泉帖〉や〈屏風土代〉が和様の滑らかな線質で唐風の鋭利な感触を払拭した書風を見せ、仮名の隆盛とともに日本書道独自の流麗な筆運びにつながる。次いで行成が道風を範とし、道風の緩やかな線に緩急の速度と抑揚を加え、ここに典麗優雅な宮廷文化を代表する名跡が確立された。行成の書は「世尊寺流」と呼ばれ、平安時代も末期になると、個性的な書風が見え始め、仮名の完成美を示した。特に一〇世紀中頃から、書写の速度やリズムに種々の変容が現れてきた。代表的な名筆には、〈本願寺本三十六人家集〉、〈平家納経〉、〈高野切本古今集〉などがある。能書家では行成の孫の藤原伊房、五世の孫の

鎌倉・宗峯妙超
看読真詮榜（かんどくしんせんぼう）

鎌倉・藤原定家
土佐日記（ときにっき）

平安・元永本
古今和歌集

平安・伝 藤原公任
伊勢集 断簡（石山切）（いせしゅうだんかん）

平安・伝 藤原行成
関戸本古今和歌集（せきどぼんこきんわかしゅう）

平安・伝 紀貫之
高野切第二種

平安・伝 小野道風
秋萩帖（あきはぎじょう）

平安・扇面法華経冊子
扇形の料紙に金銀の切箔や砂子を
まき、絵と法華経を書写した冊子

安土桃山・大手鑑（陽明文庫蔵）（おおてかがみ）
手鑑とは古筆切やその写しを集めて帖に仕立てたもの

平安・本願寺本三十六人家集

人家集）の筆者の一人である藤原定信とその子藤原伊行が知られている。また、藤原忠通は、行成様に重厚な感覚を付加して「法性寺流」を創始し、その弟藤原頼長も、兄忠通とは趣を異にした名筆である。さらに、藤原教長も能書家として聞こえ、書論『才葉抄』を著した。

◆鎌倉時代

鎌倉時代に入ると、まず藤原俊成・藤原定家父子が活躍した。定家の書風は、後世、特に定家流と呼ばれて広がった。特に寂蓮、飛鳥井雅経、藤原家隆らの名筆がまとまって伝存し、法性寺流を基調としながらも個性的な書を遺した。また、伏見天皇も、復古的な流麗さをもって知られた。その皇子尊円親王は、世尊寺流に宋風を加味して「青蓮院流」を創始し、後世の御家流の基礎となった。

一方、平安末期頃から中国の宋との貿易が活発となり、各種の文物とともに新しい宋風の書が輸入された。宋風の書は禅宗の渡来によるところが大きく、日中禅僧の往来は「禅宗様」と呼ばれる禅僧墨跡の名品を伝えた。入宋した者では栄西、そのほかでは宗峯妙超らが名高い。また、渡来僧では蘭渓道隆、無学祖元、一山一寧らが超俗の墨跡を伝えた。

◆室町時代

室町時代は、書道史的に見るべきものはあまり多くない。中国明朝からの影響も乏しく、保守的傾向の強い書風が多く見られた。それは、型にはまった類似の書が公式に行き渡り、新鮮味に乏しい書風がはびこったからである。したがって、書儀を重んじる格式ばった諸流派が生まれ、書風はおよそ青蓮院流の亜流に終始した。こうした中で、この時代を代表するのは、三条西実隆や「宸翰様」（しんかんよう）といわれる天皇の書であった。特に宸翰様では後花園天皇、後奈良天皇は力量感あふれる書が多いが、絶海中津は南北朝。また、禅僧では

鎌倉・尊円親王

室町・絶海中津

安土桃山・近衛信尹

安土桃山・本阿弥光悦

江戸・池大雅

建長寺（蘭渓道隆）

萬福寺（黄檗の三筆）

江戸・上畳本三十六歌仙

◆ 安土桃山時代

末から室町時代にかけて五山僧を代表する名筆を遺し、一休宗純は特異な筆勢と書風で気を吐いた。

安土桃山時代は、その文化が豪華絢爛といわれるように、書の世界においても、室町時代の沈滞した空気を排除し、新風が吹き込まれた。宸筆では、後陽成天皇が祖父正親町天皇の薫育によって雄大な書風を見せた。公家では青蓮院流から近衛流を創始した近衛前久があり、その子近衛信尹は大字の仮名に異色の書風を見せ、「三藐院流」と称された。江戸初期の本阿弥光悦、松花堂昭乗とともに「寛永の三筆」と呼ばれる。また、信尹の養子近衛信尋は後陽成天皇の第四皇子で、三藐院流をそのまま継いだ書風として知られる。

◆ 江戸時代

江戸初期は、桃山時代からの書風が受け継がれ、特に「寛永の三筆」が光彩を放った。その他に藤木敦直の賀茂流が宮廷貴族や文人の間に重用され、烏丸光広も特異な存在感を示した。やがて中期に近衛家熙の活躍によって、平安時代の仮名に光が当てられた。

一方、初期に大陸から来朝した黄檗僧たちが中国明代の書をもたらした。隠元・木庵・即非を「黄檗の三筆」といい、彼らの雄渾な筆致の新書法は、やがて「唐様」と呼ばれて大いに広まった。その先駆けの立役者となったのは、長崎で明人愈立徳から文微明の筆法を学んだ北島雪山であった。雪山は江戸の門人細井広沢へ伝授し、以後、唐様は幕府の儒学奨励策と合致して儒者の間で、もてはやされた。中期には広沢門下の平林惇信、松下烏石、三井親和らの逸材が輩出し、また晋・唐書法尊重派の沢田東江も活躍した。後期にかけては、池大雅、皆川淇園、与謝蕪村、頼山陽などによって、中国文化を背景とした文人趣味的な書画が書かれた。また、この頃には越後の良寛が知られ、幕末にかけては、巻菱湖、貫名松翁、市河米庵の「幕末の三筆」が大いに活躍した。

この時代にあって、一般庶民の文字教育には御家流が行われた。御家流は江戸幕府公用の書体に規定されていたため、

| | 昭和 | 大正 | 明治 | | 江戸 |

昭和・比田井天来　　明治・日下部鳴鶴

明治・中林梧竹

江戸、明治・副島蒼海

江戸・良寛

江戸・貫名菘翁

昭和・尾上柴舟

江戸・寺子屋の図

江戸・与謝蕪村・奥の細道
図巻

◆　明治～昭和時代

　寺子屋や書塾における文字教育はもっぱら御家流を手本とした。実用を旨として形式化された御家流は低俗化の一途をたどったが、識字率の向上には一定の役割を果たしたといえる。

　明治時代に入り、世の中は新たな変革の時期を迎えた。しかし、書の世界では永年の伝統が根強く持続して、幕末の諸派はそのまま門人によって明治時代へと移行した。明治政府は御家流を改めて唐様系の書を採用し、巻菱湖の書が学校教育に受け入れられた。その系統の村田海石の習字手本が多く用いられ、御家流は次第に影を潜めた。

　しかし、明治一三年、楊守敬の来日は近代書道幕開けの契機となった。楊守敬は金石学に造詣が深く、中国から多数の金石文拓本を持参した。巌谷一六や日下部鳴鶴らはこの拓本によって北魏の書法を会得した。奔放自在な書を遺した副島蒼海は二年ほど清国に滞在し、北京に渡った中林梧竹は潘存に北魏の書法を学んだ。かくして一般に六朝風と呼ぶ北魏の書の研究が進み、唐様書家の書風に大きな変化をもたらした。

　一方、三条実美らが平安時代の名跡を研究する難波津会を組織し、和様書道の源流を極めようとした。そこには小野鵞堂や後に西本願寺で《本願寺本三十六人家集》を発見した大口周魚も加わった。そして、尾上柴舟や田中親美による平安時代名跡の調査研究と復元的技術による複製制作により、和様書道の発展に寄与した。

　その後、比田井天来は碑法帖の研究を進め、書学院を開いて多くの子弟を育て上げた。

　現代の書道界は、第二次世界大戦後の昭和二三年、第四回日展に初めて書道部門が参加したことから始まる。この時以来、漢字、仮名、篆刻など、古来の伝統を踏まえた「書」が、現代美術界の分野に新しく加入することとなった。これに尽力した者に西川寧、金子鷗亭、手島右卿らがいた。

　作品発表の場である展覧会についても、美術館を会場にした大規模な公募展が開催されるようになり、これらの公募展を主体に書道界が隆盛し、書の表現形式も大きく変容を遂げた。

第四章　書論・論説

第一節　書論の定義と範囲

書論とは、文字通り「書に関する理論」のことで、一般的には「書道・書法についての理論」と説明される。ただし、中国の書論に限れば、書の理論、さらには書に関する学問全般を指していう場合があることから、書についてのすべてをその対象とし、また書の全般的な学問という意味に用いられることもある。具体的な事柄でいえば、書体論・書法論・筆法論・書式論・書流書派論・作家論・作品論・芸術論・文房四宝論などのことで、対象となる内容は広範囲に及ぶ。

ところで、書論の起こりには、実際に書作品が書かれ、それに対して鑑賞や品評が書かれてきた。それが、ここでいう書論のことである。とりわけ中国の書論は、悠久の歴史があって初めて成立する中国文化を背景に幾度となく変遷を重ね、一定の見解が導き出されてきた。

しかし、書論として初めて理論的に体系化されたのは、清の康熙帝勅撰によって一七〇八年（康熙四七）に完成した『佩文斎書画譜』を嚆矢とする。この『佩文斎書画譜』には歴代の書画に関する文献一八四四種が収載され、それらを書体・書法・書学・書品の四部門に分類した上で、さらに書家伝・書跋・書弁証・歴代鑑蔵の四項目を加えて整理、統一し、書論の骨格をほぼ網羅させた。言い換えれば各時代においてこの四部、四項が単独あるいは複合的に著されてきたものが歴代の書論なのである。

一方、日本の書論は、書道そのものが中国書道の影響下におかれてきたのと同様に、その下敷きはおしなべて中国の書論にあった。したがって、中国の書論に比べて多彩さを欠くばかりか、これまで体系化されたものや集大成されたものは、ほとんど見当たらない。今後は日本書道の変遷を加味しながら、各時代に著された古記録や随想類、あるいは流派の口伝や秘事伝承類などに着目し、これらを書学的な観点から検討する必要があろう。

第二節　日中書論の流れ

◆ 漢代の書論

書を論評することは、かなり古くからあった。しかし、書かれた文字を審美の対象として明確に意識するようになったのは、漢代あたりからであろう。

例えば、官吏登用の際、書記（秘書官）を採用する条件として、とりわけ書写能力が求められた。そこには文字の記憶能力とともに書写能力の中には、文字の美しさも当然のこととして含まれていたと考えられる。

また、優れた書写文字の成立した漢代にあっては、書法に対する関心とともにその審美眼も養われていたとも考えられる。

この時代の書論には、中国現存最古の字書である許慎の『説文解字』序があり、また、当時の草書の流行を非難した趙壱の『非草書』や、特定の書体を称えた崔瑗の『草書勢』や蔡邕の『篆勢』などがある。

許慎『説文解字』

説文解字弟十五上
漢　太尉祭酒　許慎　記
宋　右散騎常侍　徐鉉　等校定

出典▼許慎『説文解字』序

原文：書曰、予欲観古人象。言必遵修旧文、而不穿鑿。

訓読：書に曰く、予れ古人の象（かたち）を観んと欲すと。必ず旧文を遵修して、穿鑿せざるを言うなり。

解釈：『書経』に「私は古人の象（かたど）ったものを見たいと思う」とあるのは、古文に従って修めて、こじつけの解釈をしないことをいうのである。

出典▼趙壱『非草書』

原文：凡人各殊気血、異筋骨。心有疏密、手有巧拙。書之好醜、在心与手、可強為哉。

訓読：凡そ人は各おの気血を殊にし、筋骨を異にす。心に疏密有り、手に巧拙有り。書の好醜は心と手とに在り、強いて為す可けんや。

解釈：人はそれぞれ気質が違うし、体質も同じではない。心も疏野な人と緻密な人とがいる。書の腕前も巧妙な人と拙劣な人がいる。書の美醜はこうした生まれながらもっている心と腕によって決定するのであって、無理矢理美しくしたり醜くしたりすることができようか。

出典▼衛恒『四体書勢』

原文：凡家之衣帛、必書而後練之。臨池学書、池水尽黒。下筆必為楷則、

弘法大師像　　　　　　　　　虞世南像　　　　　　　　　王羲之像

◆ 魏・晋・南北朝時代の書論

漢から魏・晋にかけ、にわかに書の芸術性が叫ばれ、それは東晋の王羲之をピークに華麗な書が生み出された時代であった。

この時代の書論は、特定の書体に関する書勢論が多いが、とりわけ西晋時代に著された衛恒の『四体書勢』は最も重要な書論とされる。

東晋時代には王羲之が活躍したが、義之自撰の『王右軍自論書』以外の書論は、たいてい後世の偽託といわれる。

南朝の主な書論には、宋の羊欣の『古来能書人名』、虞龢の『論書表』、南斉の王僧虔の『論書』、梁の武帝の『観鍾繇書法十二意』、庾肩吾の『書品』などがあるが、北朝の書論ではわずかに江式の『論書表』があるにすぎない。

◆ 唐代の書論

唐代初期は、前代から受け継いだ伝統派の書論が因襲化した。

初唐では、王羲之を追慕してやまなかった唐の太宗に『論書』『筆法』『指意』『筆意』などの書論がある。また、虞世南の書論に『書旨述』『筆髄』『勧学編』などが伝えられ、欧陽詢に『伝授訣』『用筆論』『八法』『三十六法』などがある。しかし、いずれの書論も偽託された可能性が強く、自撰とみなすわけにいかない。

中唐の書論には、李嗣真の『書後品』や伝統派の書論を集大成した孫過庭の『書譜』がある。

盛唐の書論には張懐瓘の『書断』がある。張懐瓘には『書估』『書議』『二王等書録』『文字論』『六体書論』『評書薬石論』『玉堂禁経』なども伝えられている。

また、『非草書』『書品』『書断』ほか歴代の書論を収録したものに、張彦遠の『法書要録』がある。

号忽忽不暇草書。

訓読：凡そ家の衣帛、必ず書し而る後に之を練る。池に臨みて書を学び、池水、尽く黒し。筆を下せば必ず楷則を為し、忽忽として草書に暇あらず、と号す。

解釈：家にある衣のしろぎぬは、必ずこれに書いたあと練るのであった。池のほとりで書を学んだところ、池の水は墨ですっかり黒くなった。筆を下すと必ず楷則となり、「慌ただしくて草書で書く暇がない」と言いふらした。

出典▶庾肩吾『書品』

原文：王工夫不及張、天然過之。天然不及鍾、工夫過之。

訓読：王は、工夫は張に及ばざるも、天然に之に過ぐ。天然は鍾に及ばざるも、工夫に之に過ぐ。

解釈：王羲之は、工夫において張芝に及ばないが、天然においては張芝をしのぐ。また王羲之は、天然において鍾繇に及ばないが、工夫においては鍾繇をしのぐ。

出典▶孫過庭『書譜』

原文：初学分布、但求平正。既知平正、務追険絶。既能険絶、復帰平正。

訓読：初め分布を学ぶには、但だ平正を求むるのみ。既に平正を知れば、務めて険絶を追う。既に険絶を能くすれば、復た平正に帰す。

解釈：初期の点画の配置や構成を学ぶような段階には、ひたすら平易さを心がける。平正さが会得できたら、今度は奔放に書くことを追求する。険絶を可能にしたなら、再び平正さに立ち戻る。

出典▶張懐瓘『書断』

原文：五乖同萃、思遏手蒙、五合交臻、神融筆暢。暢無不適、蒙無所従。

訓読：五乖同じく萃まれば、思遏まり手蒙く、五合ごも臻れば、神融け筆暢ぶ。暢ぶれば適わざる無く、蒙ければ従う所無し。

解釈：よくない五つの条件がともに重なると、感興はさえぎられ手は動かない。よい五つの条件が整えば、精神はゆったりし筆ものびのび動く。筆がゆきわたると心の赴くままになるが、滞るとどうしようもない。

趙孟頫像

趙明誠『金石録』

『東坡題跋』・『山谷題跋』

◆ 宋代の書論

期には藤原教長の『才葉抄』がある。これらは世尊寺流の秘伝書というべきもので、前者は初歩の手習いの方法を伝え、世尊寺流を知る上で欠くことのできない書論である。

しかし、これらの書論は一統流派の秘伝書であり、中国の書論とは論理的な面や系統立ての面で一線を画している。

唐代後半期の書論を理論づけたのは、北宋時代であった。その旗頭に欧陽脩の『筆説』『試筆』、蘇軾の『東坡題跋』、黄庭堅の『山谷題跋』、米芾の『書史』『海岳名言』などがあり、歴代の書論は、唐の中頃から興った革新的な書風を受け、それを理論で固めたものといえる。

この他、北宋末に黄伯思の『東観余論』や董逌の『広川書跋』があり、法帖・金石に関する精緻な研究が集成された。

とりわけ北宋時代に起こった金石学を、欧陽脩の『集古録跋尾』、趙明誠の『金石録』などの著述に結実し、後の時代に影響を与えた。

一方、南宋時代の書論には、高宗の『翰墨志』、姜夔の『続書譜』、趙孟堅の『論書』、陳思の『書苑菁華』などがある。また、宋代を通じて、題跋が盛んに書かれ、書論も題跋の中に多く著された。

◆ 鎌倉・室町時代の書論

鎌倉時代に藤原行成を祖とする世尊寺の一派が活躍し、まず世尊寺行能の『夜鶴書札抄』、世尊寺経朝の『心底抄』、世尊寺行房の『右筆条々』などがある。

室町時代にも、同じく世尊寺の流れをくむ尊円親王が『入木抄』を著した。これら書論の中で、『入木抄』は日本で初めて体系的に論じられた書論といえる。

この他、平安時代の兼明親王を作者と伝える『麒麟抄』、空海作と伝える『金玉積伝抄』などが知られるが、それらは南北朝の時代頃までの書法・書論の秘事に伝記を加えて集成したもので、作者は仮託にすぎない。

出典▼空海『遍照発揮性霊集』
原文▼良工先利其刀、能書必用好筆。刻鏤随用改刀、臨池逐字易筆。
訓読▼良工は先ず其の刀を利くし、能書は必ず好筆を用う。刻鏤には字に逐って筆を易う。
解釈▼優れた刀に対応してまず刀を鋭利にし、優れた書家は文字に対応して必ず好ましい筆を使用する。彫刻には用途にしたがって刀を取り替え、習字には文字の書体によって筆を取り替える。

出典▼藤原教長『才葉抄』
原文▼手本を習には、まづ本の筆づかひを可心得也。
訓読▼手本を習うには、まず本の筆づかいを心得べきなり。
解釈▼手本を学ぶには、まず手本の字の筆使いを心得なくてはならない。

出典▼黄庭堅『山谷題跋』
原文▼学書、要須胸中有道義。
訓読▼書を学ぶには、要ず須らく胸中に道義有るべし。
解釈▼書を学ぶには、心の中に道義というものがなくてはならない。

出典▼米芾『海岳名言』
原文▼学書、須得趣。
訓読▼書を学ぶには、須らく趣を得べし。
解釈▼書を学ぶには、趣を得るように学習しなければならない。

出典▼趙孟堅『論書』
原文▼草書雖連綿宛転、然須有停筆。
訓読▼草書は連綿宛転すと雖も、然れども須らく停筆有るべし。
解釈▼草書は呼吸が連綿して動きが円く転ずるものではあるけれども、必ず停筆するところがなくてはならない。

出典▼尊円親王『入木抄』
原文▼字かたちは、人のようぼう、筆勢は人の心操、行跡にて候。
訓読▼字かたちは、人のようぼう、筆勢は人の心操、行跡にて候。
解釈▼字の形は人間でいえば顔かたちであり、筆勢は人間でいえば心栄えやその立居振舞のようなものです。

出典▼中院通秀『鳳朗集』
原文▼筆法の格いよやかに厳重なれども、これにかかはればわろし。
解釈▼筆法の格いよやかに厳重なれども、これにかかはればわろし。

市河米庵『墨場必携』

細井広沢『観鵞百譚』

董其昌像

◆元代の書論

この時代の書論は、趙孟頫一派の古典的な書風に呼応して晋・唐を尊ぶ古典派の著述が大勢を占めた。

元代の初期には、郝経の『論書』、韓性の『論書』などがある。

この他、古典の学習法を説いた参考書に盛煕明の『法書考』、陳繹曽の『翰林要訣』などがある。さらに書論や書人伝を集成したものに、陶宗儀の『書史会要』などがある。

◆明代の書論

明代には従来の伝統派の書論を受けて帖学が成立し、数多くの書論を生み出した。

まず宋代以来の伝統的な題跋では、文徴明の『文待詔題跋』、王世貞の『弇州書画題跋』などがある。

また、明代には書画の鑑賞が精緻となり、それらを記録した目録・書画録などが数多く刊行された。目録では文嘉の『鈐山堂書画記』、朱之赤の『朱臥庵蔵書画目』、書画録では張丑の『清河書画舫』などがある。また、豊坊の『書訣』や項穆の『書法雅言』など、学書の方法を理論的に体系づけた著述や、古今の書に関する論説を分類収録した王世貞の『古今法書苑』もある。さらに文房万般を述べた屠隆の『考槃余事』がある。

明末には董其昌が書画の実作と理論の両面において画期的な業績を上げ、『画禅室随筆』『容台別集』の書論を遺した。その他、莫是龍の『論書法』、李日華の『六研斎筆記』などがある。

◆江戸時代の書論

江戸時代には、和様書家の近衛家煕がその随筆『槐記』で行成への復古と和様と唐様の両立を説いた。

一方、当時の黄檗僧や儒学者などの文人の間には、官府の和様書に背を向け、中国書道の影響を強く反映した唐様書が流行した。

これら唐様書家には、細井広沢の『観鵞百譚』『米家書訣』『米庵墨談』、沢田東江の『書述』『東江書話』、市河米庵の『書学析言』、柳沢淇園の『ひとりね』などがある。

また、学識の高い学者には、貝原益軒の『和俗童子訓』、狩谷棭斎の『書学析言』、柳沢淇園の『ひとりね』などがある。

訓読：筆法の格、いよやかに厳重なれども、これにかかわればわろし。

解釈：筆法のきまりは、まざれもなく厳格であるけれども、これにこだわるとよくない。

出典▼郝経『論書』

原文：太厳則傷意、太放則傷法。

訓読：太だ厳なれば、則ち意を傷り、太だ放なれば、則ち法を傷う。

解釈：規範に厳格に書こうとしすぎると、書く人の趣意を損なってしまい、自由奔放にすぎると、規範を乱してしまうことになる。

出典▼陳繹曽『翰林要訣』

原文：指欲実、掌欲虚、管欲直、心欲円。

訓読：指は実ならんことを欲し、掌は虚ならんことを欲し、管は直ならんことを欲し、心は円ならんことを欲す。

解釈：筆の執り方で指は実となるように、掌は虚になるように、筆管は直立するように、筆心は円になるようにしたいものである。

出典▼項穆『書法雅言』

原文：学書者、不可視之為易、不可視之為難。

訓読：書を学ぶ者は、之を視て易しと為すべからず、之を視て難しと為すべからず。

解釈：書を学ぶものは、書は易しいものとしてはいけないし、また、難しいものともしてはいけない。

出典▼董其昌『画禅室随筆』

原文：書道只在巧妙二字。拙則直率而無化境矣。

訓読：書道は只だ巧妙の二字に在り。拙なれば則ち直率にして化境無し。

解釈：書道で最も大切なことは巧妙の二字である。書が拙であれば、それは何の変哲もなく、造化の妙を得た境地には達することができない。

出典▼細井広沢『観鵞百譚』

原文：画の妙を得んと欲するならば、書を精くすべし。書画まことに一途なり。

訓読：画の妙を得んと欲するならば、書を精しくすべし。書画まことに一途なり。

解釈：画の妙を会得したいと思うならば、書に精通する必要がある。書と画とは全く同じ一つの道なのである。

中林梧竹　　　　楊守敬『激素飛清閣平碑記』他　　　　王澍『竹雲題跋』

◆ 清代の書論

清代は、明代に端を発する書画録の編纂によって、歴代書論の集大成が行われた。

これらに孫承沢の『庚子銷夏記』、王澍の『竹雲題跋』『虚舟題跋』、楊賓の『大瓢偶筆』『鉄函斎書跋』、高士奇の『江村銷夏録』を撰進し、康熙帝の勅を奉じて孫岳頒らが『佩文斎書画譜』を遺した。

一方、清代は実作での書風が書論の展開と同時に進行し、前半には帖学派、さらに新たに碑学派の書論が台頭し、書論史の書論が大勢を占め、後半は碑学派の書論が優勢を示した。

まず帖学派の書論では、馮班の『鈍吟書要』、姜宸英の『湛園題跋』、王澍の『論書賸語』、梁同書の『頻羅庵論書』、梁巘の『評書帖』、朱履貞の『書学捷要』、朱和羮の『臨池心解』、周星蓮の『臨池管見』などがある。

嘉慶・道光の頃から新たに碑学派が台頭し、書論史上画期的な著述が並ぶ。まず阮元が『南北書派論』『北碑南帖論』を著し、北碑を正統とする碑学派の書論が盛大になった。こうした中で包世臣の『芸舟双楫』(『安呉論書』所収)康有為の『広芸舟双楫』が著され、北碑の価値を称揚した。

その後、清末民初に楊守敬が碑学・帖学の両面にわたる新研究を『激素飛清閣平碑記』『平帖記』『学書邇言』などに著した。

一八八〇年(明治十三)、楊守敬はこれら新研究の成果を多くの碑版碑帖とともに日本へ紹介し、日本近代書道史の転機を担った。

◆ 明治・大正時代の書論

明治時代になって楊守敬が来日し、それまでの書道に対する考え方を一変させた。それは日本の書道にとって革命的なことであり、これまで続いてきた流派書道の因襲が一掃された。それ以後、日本の書家は北魏などの新しい碑拓に接することによって鑑賞眼が高まり、中国の書の影響を強く受けた。

こうした中で、見識も広まり、中林梧竹の『梧竹堂書話』、日下部鳴鶴の『書訣』、犬養木堂の『木堂翰墨談』、中村不折の『六朝書道論』などが著された。

出典▼沢田東江『東江書話』
原文：学者は書を不学、書家は字を不読して間に合候事、和人後世の弊にて御座候。
訓読：学者は書を学ばず、書家は字を読まずして間に合わせ候う事、和人後世の弊にて御座候。
解釈：学者は書道を学ばないし、書家は字を学問をしないで、当座をしのいでいることは、後世の日本人の弊害でございます。

出典▼馮班『鈍吟書要』
原文：書有二要。一曰用筆、二曰結字。
訓読：書に二要有り。一に用筆と曰い、二に結字と曰う。
解釈：書には二つの要がある。一に用筆といい、二に結字という。

出典▼王澍『論書賸語』
原文：唐以前書、風骨内収。宋以後書、精神外拓。
訓読：唐以前の書は、風骨、内に収む。宋以後の書は、精神、外に拓く。
解釈：唐代以前の書は、気風と骨格が内面に収められている。宋以後の書は、精神が外側に開放されている。

出典▼朱履貞『書学捷要』
原文：学書必先作気。
訓読：書を学ぶや必ず先ず気を作せ。
解釈：書を学ぶ際には、まず必ず気力を奮い立たせることである。

出典▼包世臣『芸舟双楫』
原文：書之形質、如人之五官四体。書之情性、如人之作止語黙。
訓読：書の形質は、人の五官四体の如し。書の情性は、人の作止語黙の如し。
解釈：書の形質は、人の五官四体のようであり、書の情性は、人の動いたり止まったり、語ったり黙ったりするようなものである。

出典▼中林梧竹『梧竹堂書話』
原文：凡書無法者、固不足論也。有法而囿於法者、亦未可也。
訓読：凡そ書に法なきは、固より論ずるに足らざるなり。法有れども法に囿われるは、亦いまだ可ならざるなり。
解釈：書法のない書は、初めから議論の余地もない。書法があっても書法に捉われるのは、到達していないことである。

第三節　書の論説

ここでの論説とは近代以降の書の論で、書家はもとより書以外のジャンルの芸術家・哲学者などが書いたものである。これらを精読することにより、書の現代的意義や芸術的な価値を見出すことができ、さらに将来的な書の在り方についても深く洞察することが可能となる。数ある論説の中から一部を取り上げる。

▼書といふものも何等の対象を模するといふのではなく、全く自己の心持を表現するものとして、音楽や建築と同じく、全くリズムそのものをあらはすものと云ふことができるであらう。その静的な形のリズムといふ点に於ては建築の如く実用にとらはれたものではなく、全く自由なる生命のリズムの発現である。さういふ点に於ては音楽に似てゐる。つまり建築と音楽との中間に位するとでも考ふべきであらうか。『凝結せる音楽』とでもいふべきであらう。リズムそのものほど、我々の自己そのものを表はすものはない。リズムは我々の生命の本質だと言ってよい。

（西田幾多郎　『続　思索と体験』）

▼書は一種の抽象芸術でありながら、その背後にある肉体性がつよく、文字の持つ意味と純粋造型の芸術性とがからみ合って、不可分のようにも見え、又全然相関関係がないようにも見え、不即不離の微妙な味を感じさせる。書を見れば誰でもその書かれた文字の意味を知ろうとするが、それと同時に意味などはどうでもよい書のアラベスクの美に心をひかれる。（略）このように書の位置する場が一種特別な、両棲動物的な、不気味なものに見えるのは、書の実用性と芸術性との極度の密着から来るのであろうから、文字の意味のわからない異国人にとってはその芸術性の方だけが純粋に鑑賞出来るわけになる。

（高村光太郎　『書の深淵』）

アラベスク壁面模様

興福寺　五重塔

▼筆力といふものは、筆の中にじつくりと力がこもってゐる時が本当の筆力なのでありまして、はねる時にひどくはねて、かすり方が烈しいと、筆の運びが如何にも疾風迅雷の如く見えますが、さういふのは私共から見ますと、あべこべに筆力が乏しいやうな感じをもつのであります。

（長島健編　『會津八一書論集』）

ことは、美しいものを愛する人類の自然のねがひであらう。ただ東洋、ことに中国では、最初はおそらく文字精霊といった古代信仰に裏づけられて、そしてやがては文字を書く器具である毛筆の発達に伴って、こまやかな感情や気分の表現が自由になり、文字を書く方法も次第に高められ、深められて、書かれた文字に人の心の高さ、深さ、美しさがもりこまれると考えられるようになり、特に「書」という名のもとに芸術として尊ばれ、または「詩・書・画」といって芸術表現の三位一体のように考えられるようにもなった。実用の文字と並行して、すぐれた書写表現は鑑賞の対象としてみられるようになったのである。

（西川寧　『書道のしるべ』）

▼筆のことでよく思うのですけれど、その筆の本来持っている特徴が完全に生かされた時、先ず成功ですが、面白いことには、その筆の本来持っているものの逆が出た場合、又何ともいえぬ味が出るものです。つまり、柔らかい毛で堅い味を出す。長い毛で短鋒の味を出す。速く書いてゆっくり書いたような味を出す。新しい筆で、禿筆の味を出す。細い筆で太い筆の味、それらの逆の場合も同じことで、こうした芸ができるなら先ず一級の腕と云えましょう。

（村上三島　『書とともに』）

▼たしかに、書は、造形的な、美醜や良し悪しとは別に、それを書いた人物の反映した部分、あるいは浸みこんだ人柄に対する、直接的な人物評とまではいかなくても、好き嫌いがつきまとうものである。だから、いくら書体がかわっても、かわらない部分がのこるし、また、変えないでおこうとしても、変ってゆくものらしい。そこいらの微妙な人と型とのかかわりが、じつになんともいえない書の世界の魔力のようなものであろう。

（略）つまり、話す言葉があって、記号としての文字があるというほど簡単なことではなく、書くこと、もっとひろくいえば描くという行為は、目にみえない大きなある感受性の世界のなかの、思考も美的な感性もひっくるめた、そして、それを一点に凝集した、人間と人間をこえるものとが一致する稀有の瞬間における実在の証しとなるわけである。

（栗田勇　『書に聴く声』）

▼文字は人間の言葉を伝達するために作られたものだが、この文字の書きあらわし方については、いつの世、どこの国でも、ただわかればいいという以外に、多少なりと美しく書き、装飾的にととのえていこうという要求が伴っていた。

▼書は造形性ともいえるが形がなければ一切ない。速さ、重さ、感情、明るさとか韻致等あらゆる要素が総合的に構築されて、最後に一ついのちになる。すべて形があって初めて訴え得るものなのだ。筆の動きそのものが直ちに造形に直結する。動作の一つ一つの線活動がそのまま形象をなしていくのである。その動作に美のないものにどうして形の美しさがあろうか。

（『手島右卿話録抄』）

▼在来の書が、集中＝持続といった制作形態であったものを、現代の書が、集中＝瞬発という世界を開いた。

（『宇野雪村の美』）

第五章 書写書道教育の理論と実践

第一節 書道教育の構造

◆ 書と教育との関係

高等教育における書道は芸術としての「書」と「教育」との両面から捉えることができる。また、書は言語（文字）を書くことと不可分であり、書写教育と関連している。左上の図は、これらの関係を概略的に表したものである。ここでは、書道教育のうち、高等学校芸術科書道教育の根幹をなす「書道Ⅰ・Ⅱ・Ⅲの目標」「指導事項」「単元目標」及び「書道の評価」を中央に置き、「書の学習」と「書道指導の方法」とを左右に配して、それぞれの項目がどう関わり合うかを点線で結んでいる。

書の学習は、大きく「態度（心情・感性を含む）」表現・鑑賞（理解を含む）・表現・鑑賞（理解を含む）」の三つから構成され、さらに内容が細分化される。「表現」は、さらに文字・書体など、「姿勢・執筆」「用具・用材」「用筆・運筆」「字形」「全体構成」「形式など」に大別される。

それらは相互に関連し合うとともに、高等学校の書道Ⅰ・Ⅱ・Ⅲの目標」や「指導事項」に深く結びついている。

表現の要素は、「文字・書体など」の他、「姿勢・執筆」「用具・用材」「用筆・運筆」「字形」「全体構成」「形式など」に大別される。表現技法の視点から、「脈絡・律動・気脈の貫通、気力の充実など」も挙げられるが、複雑さを避け割愛する（図中、左側参照）。

書道教育の構造図

◆ 書道の目標と指導方法との関係

書道の指導は、「教材研究」から始まり、効果的な「指導過程」を工夫して具体的な「授業研究」に至るまでのプロセスが順次展開される。指導者は、十分に教科書教材や補助教材を分析・研究して、学習者自身が表現や鑑賞の活動に主体的に取り組めるよう、計画的に授業に臨む必要がある。さらに、指導内容を深化・発展させためには、伝統的な「書道教育史」を掘り下げて、今日に通じる意義を見出すことも可能であろう（図中、右側参照）。

こうした授業実践（指導）には、目標に対応する「評価（いわゆる絶対評価）」が求められる。「関心・意欲・態度、思考・判断、技能・表現、知識・理解」の四観点別に評価を行い、それらの四観点を併せて、自己学習力の育成を意図して行われる。つまり、評価は、学習者の学びを確認するうえで必要不可欠なものである。と同時に、指導者側としても、これを授業展開や、指導の内容、指導方法などの改善に役立てることが大切である。

芸術科書道は、書の文化の継承と創造への関心を一層高めるために、書の文化に関する学習の充実を図るとともに、豊かな情操を養い、感性や想像力を働かせながら考えたり判断したりするなどの資質・能力の育成等に重点を置いて、その充実を図ってきた。この度の高等学校学習指導要領の改訂で、言語（文字）や書写教育との結びつき（図中、左上への直線参照）が、今以上に、書の最も重視されるべき特性の一つである「文字性」と言語との関連の考察や書写教育との系統性、接続の仕方の究明が求められよう。

「鑑賞」は表現と対をなす学習活動で、作品の働きやその効用などの理論的な内容と、書道史への理解を含んでいる。

書写書道の学習内容系統図

第二節　書写書道教育の内容と系統

国語科書写と芸術科書道とは教科の位置付けは異なるが、文字を書くことを共通の基盤とし、芸術科書道の内容は、国語科書写の内容を踏まえ、比重の置き方を用から美に移して発展させたものといえる。

上図は、平成二〇年版小・中学校、同二一年版高等学校学習指導要領に示された指導事項を基に、両者の関連性を、書写をも含めて系統的にまとめたものである。可能な限り指導事項の文言を要約して収め、書写の指導事項にはなくても内容を理解するうえで必要な情報を加えている。例えば、用具・用材として毛筆の種類を示す、墨色や線質にも触れるなどし、対応する内容を（　）で補ったり該当する校種に点線を加えたりして、書道への系統性を表している。

平成二九年版小・中学校、平成三〇年版高等学校学習指導要領では、「目標」を、「資質・能力」の三つの柱である【知識及び技能】【思考力、判断力、表現力等】【学びに向かう力、人間性等】により整理し、「内容」の構造として、これまでの「伝統的な言語文化と国語の領域に関する事項」は、主に【知識及び技能】で整理しているが、従前の内容を基にしつつ、学校教育で高めるべき「資質・能力」の枠組みに沿って見直されている。したがって、書写は【知識及び技能】に位置付けられ、各指導事項の初めには「理解し使う」と記されているのである。

また、芸術科書道における改訂の具体的な方向性の一つに、「国語科書写との円滑な接続を図るとともに、生活や社会の中での文字や書の働き、書の伝統と文化についての理解を深める学習の充実を図る。」とあり、系統的な学習の重視が明確になっている。

第三節　書写書道教育の実践

◆ 小学校国語科書写

(1)小学校国語科書写の位置付けとねらい

書写は国語力の基礎を養うという視点から、国語科に位置付けられる。伝統的な言語文化に親しみ、継承・発展させる態度を育てることや、国語の果たす役割や特質についての知識を身につけ、言語感覚を養い、実際の言語活動で有機的に働く能力を育てることに重点をおいて指導される。特に小学校段階は、今後に生きる能力の基盤を形成するという点で重要である。

(2)各学年の学習内容と授業実践の工夫

学習指導要領には、「各学年の目標及び内容」「1目標」、「2内容」が、二学年ごとのまとまりでとらえられており、「書写」は、「知識及び技能」の「(3) 我が国の言語文化に関する事項」の「ウ」に記された事項を身に着けることができるよう指導することとなっている。

【第1学年及び第2学年】では「姿勢や筆記具の持ち方」「点画の書き方や交わり方、長短や方向」、【第3学年及び第4学年】では「文字の組立て方」「漢字や仮名の大きさ、配列」、【第5学年及び第6学年】では「点画の接し方や交わり方（毛筆）」、「筆圧」、また、【第5学年及び第6学年】では「穂先の動きと点画のつながり（毛筆）」「目的に応じた筆記具の選択」と書かれており、いずれの学年でも、それらの事項を理解し使うことと記されている。これを踏まえ、六年間で全ての学習内容を取り扱うよう、児童の成長段階を考慮して各学年に系統的に配し、学年ごとに年間計画を立てて授業実践に臨む。授業は、児童の実態を踏まえて教材研究を十分に行い、

```
導入 ─┬─ ①課題の提示
      │      ↓
      └─ ②学習目標の提示・確認
              ↓
展開 ─┬─ ③試し書き（課題の発見）
      │      ↓
      │   ④課題の確認（自己課題）
      │      ↓
      │   ⑤課題解決のための方策理解
      │   ［手だて／整った文字の原理を知る。
      │    →自分の字を認識し原理を生かす。］
      │      ↓
      │   ⑥原理を取り入れて書く（練習）
      │      ↓
      └─ ⑦課題に対する評価
              ↓
まとめ ┬─ ⑧まとめ書き（毛筆→硬筆）
       │      ↓
       └─ ⑨学習成果の確認・評価
- - - - - - - - - - - - - - - - - - - -
発展 ─┬─ →他の文字に生かす。
応用  └─ →日常に生かす。
```

学習展開例

本時のねらいを明確にして展開する。「導入」から「まとめ」までは、左のように進めるのが一般的である。その際、資質・能力の育成に向けた「主体的・対話的で深い学びの実現を図ること」を意識する。主体的な学びのためには、導入を工夫し学習の必然性を感じられるようにする。読みやすい整斉な文字を書くことの必然性とは、手紙に代表されるように、読み手の存在が大前提である。また、ポスターなど、学校生活に生かす「応用・発展」にもつながる。友達との対話を取り入れて学びの深化を実現させるような展開の工夫が求められる。

(3)指導上の留意点

【低学年】

「姿勢・執筆」は、「書写体操」を取り入れる、丸めたティッシュペーパーを握らせ筆記具を持たせるなどして、継続的に指導する。ただし、書くことに負担感を感じさせないよう、矯正の強要は避けたい。「終筆の区別（とめ・はね・はらい）」は、「ピタッ、ピョン、スー」等の擬音語を用いたり紐状の粘土で文字を作らせたりして形状の違いを意識させる。「水書用筆」を使うと、視覚だけでなく動きを伴って書き方を確認できる。また、外形ごとに色を変えた用紙を用意して切り取ってつなぎ、例えば、真四角を青、縦長は赤、横長は黄色の用紙とし、「ほ（青）」、「し（赤）」や「つ（黄）」、き（赤）」の「七夕飾り」を作る。このように、楽しく取り組める体験的活動が重要である。

【中学年】

第3学年から始まる毛筆学習では、硬筆による書写の能力の基礎を養うよう指導し、毛筆と硬筆とを一体化させる必要がある。作品としてまとめ上げるのが最終目標ではないので、出来栄えだけを求めず、自己課題の「気づき」や自覚、原理・原則の発見等、過程を重視する。また、例えば左右の組立て方の「林」では、それを試書し、「交流」を取り入れて基準教材と比較、「木」を左右に並べて形の変化を調べる等の思考活動を充実させたい。

【高学年】

これまでの学習の足跡として、毛筆のまとめ書きやワークシート、評価カードなどをファイルに収めておくと、「ポートフォリオ」として活用でき、「学びに向かう姿勢」の育成に結びつく。高学年では、学習内容を汎用できる確かな力にしていきたい。俳句やレポートを書くなど、国語や他教科の学習とも関連させるとよい。

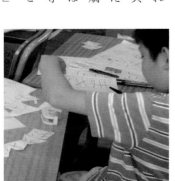

色紙による外形指導

「ポートフォリオ」としての活用

◆ 中学校国語科書写

(1)中学校国語科書写の位置付けとねらい

中学校の楷書及びそれに調和する仮名と、漢字の行書及びそれに調和する仮名を学習して、文字を「正しく整えて速く書くこと」ができるようにするとともに、書写の能力を学習や生活に役立てる態度を育てることをねらいとしている。

(2)各学年の学習内容と授業実践の工夫

第1学年では、小学校での学習を踏まえ、字形を整え、紙面に対する位置や大きさ、中心、字間・行間など、配列に注意して楷書で書くこと、また、新たに、漢字の行書の基礎的な書き方を学習し、身近な文字を行書で書くことが求められる。「漢字の行書の基礎的な書き方」とは、直線的な構成の漢字の点画の形が丸みを帯びることや、点画が連続したり省略されたりする場合があることなどの行書の特徴を理解して書くことである。導入では曲線的な平仮名の筆使いと漢字の許容の捉え方とを組み合わせて理解を促すとよい。また、毛筆の弾力性や柔軟性という特性を生かして運筆を体得させる。

第2学年では、第1学年で学習した行書の文字に書き慣れ、読みやすく速く書くことが求められる。そこで、漢字の行書とそれに調和した仮名の書き方を理解して漢字仮名交じりの文を書くことになる。この際、楷書に調和する仮名と行書に調和する仮名とを比較し、例えば「き」の一画目の終筆方向や形が変化することや、「ら」の点画が連続することを確認させて学習や生活の目的や必要に応じて書体を選択（楷書または行書）する学習が展開される。

第3学年では、身の回

じて書体を選択（楷書または行書）する学習が展開される。

りの多様な文字の使われ方を調べることを通して、文字を手書きすることの意義や効果的な書き方に気付かせる。さらに書写学習のまとめとして、既習内容を生かし、例えば卒業に向けての決意やお世話になった人への礼状を書くなど、主体的な文字の使い手になれるような学習を展開する。また、文人の書や昔の広告などにふれさせたり、書道の古典の臨書に挑戦させたりして、文字文化に関する認識を高め、高等学校芸術科書道への発展性も見通すように指導するとよい。

(3)指導上の留意点

【第1学年】

小学校高学年頃から、書く文字数の増加に伴い、早く書く場面が多くなって字形の乱れが助長されている。そこで楷書の許容と関連付けながら、行書学習の必然性を実感させるとともに、自己課題を明確にして、主体的に学習に取り組めるよう配慮する。

【第2学年】

行書に慣れ、他の文字に生かすために、「横画は、楷書より右上がりに書く」「中心になる画は楷書よりも右寄りになる」などのポイントを提示したい。また、行書に調和する仮名の学習では、小学校の時に「平結び」で書いていた「な」や「ほ」を、字源（字母）を意識して「三角結び」にすることも押さえたい。行書と行書に調和する仮名は、「配列」を意識して、例えば、「百人一首から好きな歌を選んで行書で書く」活動で定着を確認したり、インタビューメモ等、日常の筆記場面への活用を促す。

【第3学年】

学習ノートや掲示文、手紙や通信文、付箋や図表、プレゼンテーション、マインドマップなどの多様化した書く場面を、生徒の日常生活に即して設定する。また、高等学校への接続として、整斉な文字の書の古典の紹介も試みたい。下図は、各学年の年間指導計画の一例である。

月	第１学年（20 時間）			第２学年（20 時間）			第３学年（10 時間）		
	時数	単 元	用具	時数	単 元	用具	時数	単 元	用具
4	1	姿勢・筆記具の持ち方	硬	1	姿勢など、行書の特徴	硬	1	多様な文字	硬
5	2	楷書の筆使いと字形	毛・硬	2	行書の整え方	毛・硬			
6	3	楷書と仮名の調和	毛・硬	4	行書に調和する仮名	毛・硬	2	効果的なノート作り	硬
7	1	楷書のまとめ・応用	硬	1	行書の配列	硬			
9	1	行書について	硬	1	楷書・行書の使い分け	硬	1	絵ハガキと電子メール	硬
10	4	行書の筆使いと字形（変化と連続）	毛・硬	2	楷書と仮名の調和	毛・硬	2	ポスター作り（掲示物）	毛・硬
11	2	行書の筆使いと字形（変化と省略）	毛・硬	3	文字の大きさ、配列（掲示物）	硬			
12	1	年賀状を書く	毛・硬	1	好きな言葉	毛	2	書き初め	毛
	1	書き初め	毛	1	書き初め	毛			
1〜3	2	レポートの書き方（職場訪問）	硬	4	生活に生かす（マラソン大会）	毛・硬	2	生活に生かす（文化祭）	毛・硬
	2	生活に生かす	毛・硬						

中学校国語科書写年間指導計画表（例）

157　理論編　第五章　書写書道教育の理論と実践

(1)高等学校芸術科書道の位置付けとねらい

学校教育での「書道」は、高等学校において、音楽、美術、工芸とともに「芸術」に位置付けられ、「芸術科教育」として展開される。「文字を書くこと」に関わる「書道」の様々な活動を通して、小・中学校で学んだ書写学習との接続に配慮しながら、創造的な表現の能力と鑑賞の能力を育成するとともに、書の伝統と文化を尊重し、生涯にわたって書を愛好する心情を養うことを目指す。

新しい学習指導要領では、「芸術科書道」で育成を目指す資質・能力を「書道Ⅰ…生活や社会の中の文字や書、書の伝統と文化と幅広くかかわる資質・能力」、「書道Ⅱ…生活や社会の中の文字や書、書の伝統と文化と深く関わる資質・能力」、「書道Ⅲ…生活や社会の中の多様な文字や書、書の伝統文化と深く関わる資質・能力」と規定し、目標を(1)は「知識及び技能」、(2)「思考力、判断力、表現力等」、(3)「学びに向かう力、人間性」の三つの柱で整理し、これらが実現するよう求めている。また、こうした資質・能力の育成に向けて、生徒が「書に関する見方・考え方」を働かせて学習活動に取り組むよう求めている。

内容については、「A表現」と「B鑑賞」の二つの領域及び「共通事項」から構成されている。従前は、「A表現」（「漢字仮名交じりの書」、「漢字の書」、「仮名の書」の三分野）、「B鑑賞」において、「知識及び技能」、「思考力、判断力、表現力等」に係る内容を一体的に示していた各事項を、「A表現」ではアを「思考力、判断力、表現力等」（構成し工夫する）、イを「知識」（理解する）、ウを「技能」（身に付ける）とし、アを「思考力、判断力、表現力等」（味わって捉える）、イを「知識」（理解する）に分けて示している。また、新たに〔共通事項〕を設けて、指導すべき内容を一層明確にしている。

(2)各科目の学習内容と授業実践の工夫・指導上の留意点

【書道Ⅰ】

「書道Ⅰ」で目指す資質・能力の育成に示されている「書道の幅広い活動を通して」とは、「A表現」の「(1)漢字仮名交じりの書」、「(2)漢字の書」、「(3)仮名の書」についての全ての領域・分野の学習活動を通して、「B鑑賞」という意味であり、中学校国語科書写を基礎として書道の多様な表現と鑑賞の活動を通して学習を進める。

実際の授業では、はじめに書写学習を振り返り、書体の変遷を追ってから初唐の整斉な楷書の古典を取り上げ、臨書学習へとつなげる展開が多い。ただし、書写力の定着が不十分な学習者の場合、書写からの接続を意識し過ぎると、苦手意識が先行して意欲的に取り組めなくなる。

漢字仮名交じりの書の指導プロセス

図中：
全体構成／紙の種類や質感・語感の印象
古典の学習
文字群／行と行／字と字／一字一字
視覚的造形的側面／抽象造形からのアプローチ
書写学習

また、字形や線の形状を「見た目の綺麗さ」でとらえ、筆勢が乏しくなったりする。そこで、早い時期に「蘭亭序」を学習させるといった工夫も考えられている。

「漢字仮名交じりの書」では、中国の古典の様式に仮名を調和させたり、日本の優れた書を臨書したりすることによって、古典の良さや美しさを感じ取り、自らの意図に基づいて構想し表現を工夫することが求められる。

「漢字仮名交じりの書」の指導法には、書写学習を基盤にし、題材の内容や抽象造形から迫る等の多角的なアプローチが考えられる（上図）。

また、伝統文化としての書の位置付けを踏まえ、立体的な書表現である篆刻や刻字等を扱うよう、配慮が求められている。落款印の作成や本格的な刻字は時間的に難しいかもしれないが、石膏ボードを彫刻刀で彫って色づけする「刻字プレート」（右図）の制作ならば、比較的実践が容易であり、完成品を暮らしの中に生かすことも可能であるため、楽しく主体的に取り組める（右画像）。最終的にクリアラッカー仕上げにすると防水効果が生じるので表札を作ることもでき実用性が増す。

「鑑賞」においては、DVDなどの視聴覚教材や地域の文化財を積極的に活用し、視覚に訴えての書の伝統と文化についての理解を深めるよう工夫する。また、「鑑賞用シート」や漢字の書体の変遷、仮名の成立に関する学習において、視覚に訴えての書の伝統と文化について...

刻字プレート

書制作発表会の鑑賞シート（例）

を作成し、直感的な印象や、線質・字形などの分析、碑文や法帖が成立した由来や現存の状況を書き込み言語化すると、思考や判断の部分に、確実に働きかけることができる。さらに、臨書のポイントや自己評価欄を設けると、「鑑賞」と「表現」とが有機的に結びつく。

【書道II】

「書道II」では、「生活や社会の中の文字や書、書の伝統と文化と深く関わる資質・能力」を育成する。「書道I」での学習を発展させて、書特有の用具・用材の特徴、書を構成する様々な要素、用筆・運筆と様々な書の表現性、表現効果や風趣との関わり、書のさまざまな表現様式などについて、また、文字と書の伝統と文化、書の美と時代などとの関わりについて、表現や鑑賞の創造的な諸活動を通して理解を深めていく。

「漢字仮名交じりの書」では、例えば、平安時代以降の漢字と仮名とが渾然一体となって調和している古典文学や絵巻詞書などの肉筆の書写本を参考に、その性情や構成、用筆・運筆、線質の鑑賞に基づいてその特徴を生かして個々の表現に生かせるよう工夫する。「漢字仮名交じりの書」をはじめとする創作学習では、自己表現を目指して書活動を楽しむことに主眼が置かれる。

また、表現形式に応じた全体構成の工夫も「書道II」の学習内容である。表現形式には、実用的な面と芸術的な面とがあり、実用的な形式としては、葉書や手紙、掲示物などが、芸術的な形式には、半紙、条幅、色紙、短冊、扇面などがある。大きな作品に挑むことによって生徒に達成感が生まれ、書への愛好心が増強される。

これらの伝統を生かした様々な表現形式のほかにも、大きさや形などは生徒の自由な発想を取り入れて展開するとよい。さらに、表現効果を高めるためには、磨墨によって墨の濃度を工夫したり、紙の種類や材質による墨色の違いを体験させたりして、濃淡や潤渇の違いによる墨色の美しさを学習することも有効である。

仮名学習では「散らし書き」に取り組み、日本独自の仮名の美を体感する。仮名の名筆である「寸松庵色紙（梅の香を）」を教材にして進めた実践例（次頁）では、学力の重要な要素である「思考力・判断力・表現力」などが、授業過程において育まれていることが確認できる。

【書道III】

「書道III」では、「書道II」の「目的や用途、表現形式に応じた全体の構成」「感興や意図に応じた個性的な表現」「現代に生きる創造的な表現」の内容を一層深める。

書が、表現技術だけでなく、書を愛好する一人一人の心情や人間性と関わるものであること、また、先人が築いた歴史とともに書が育ち、伝統が形作られたことを感じ取らせて、広い視野から書を愛好する態度を育てるものである。そこで、例えば文筆家が画家の書などを取り上げ、筆者の精神性や美意識、感性や表現方法としての様式美などの理解が求められている。ここで注意すべきは書作における著作権の問題である。知的財産権（知的な創作活動によって何かをつくりだした人に対して付与される他人に無断で利用されない権利）などに配慮し、著作物などを尊重する態度の形成を図らなければならない。

また、現代社会に即した効果的な表現として、現代社会で共感するような語句や言葉を効果的に表現することも大切である。特に漢字仮名交じりの書では、題材設定の理由を突き詰める部分にも時間をかけ、自分の表現したい想いを言語化し、そこから表現への具体的な方向性を導き出していく方法が有効である。表現の意図が明確になったら、書体、紙の向きと書式、書風を決定する。さらに線質や線の細太、また構成はどうかなど、様々な表現の工夫についての段階を踏まえた指導が重要である。さらに、「書道III」では「書論」に関しての学習が大切である。先人の書論を講読することによって、書の練習方法や表現法、あるいは、見方・考え方についての理解を深め、書への興味・関心が一層高められるよう指導する。書画一致の時代の古典も含めて、可能ならば地域の文化財などを直接鑑賞する機会も設定したい。

書制作発表会の鑑賞風景

[単元名]　日本の伝統と文化を考える －思考力・判断力・表現力などをはぐくむ書道学習－

[単元設定の理由]

　書の古典を集中的に扱う従前の指導は、古典の深い理解につながる反面、技術偏重、作品主義へのつながりが懸念される。その反省の上に立ち、近年、複数の古典を同時に扱っての比較検討や書以外の現象との比較によって新たな視点を見出す総合的な単元設定が試みられている。そこで「伝統」と「文化」とを改めて捉え直す必要性を感じ、単元のキーワードを「日本」とした。日本、日本人、日本文化を考えることは、伝統を理解し、生徒が国際社会における自分の位置を確かめ、自分自身の在り方を問い直すことになる。

　どのように中国文化を摂取して仮名が成立し、自国の文化として昇華し和様化していったかという文化的受容や変容を、書かれた文字の姿態の変遷を観察することによって体験的に捉えるとともに、感じたことを言葉にし、残された書論などの記述を参考にすることによって、言語能力の育成にも配慮しつつ学習を深めることが可能である。

　以上の点において、本単元は今回の学習指導要領の改訂のポイントの一つである「思考力・判断力・表現力などの育成」にも関わるものである。

[単元の評価規準]

書への関心・意欲・態度	書表現の構想と工夫	創造的な書表現の技能	鑑賞の能力
書の創造的活動の喜びを味わい、書の伝統と文化に関心をもって、意欲的に表現や鑑賞の創造的活動に取り組もうとしている。	書表現の共通性や相違点などの諸要素を感受し、感性を働かせながら、自らの意図に基づいて構想し、表現を工夫している。	創造的な書表現をするために、書風や表現上の特徴を生かした表現技能を身につけ表している。	書の表現が時代や作者、目的などにより多様であり、それらが現代に受け継がれ生かされていることを理解している。

[単元の指導計画]

	学習活動	評価規準
第 1 時 第 2 時	中国からの書の受容を理解する。王羲之と空海の書の特徴を考える。	書の受容について理解している。王羲之と空海の書の特徴を比較して考えることができる。
第 3 時 第 4 時	王羲之、空海、道風の書を比較して考える。和様とは何かについて考え、それを生かした表現を試みる。	王羲之、空海、道風の書を比較して考えることができる。和様とは何かを理解し、自己の表現に応用することができる。
第 5 時 （本時） 第 6 時	散らし書きの美と仮名の線条美について考える。	日本独自の紙面構成や運筆のリズム感などについて考えることができる。
第 7 時 第 8 時	良寛の書と御家流を考える。	線の太細や強さ、個性などについて考えることができる。
第 9 時 第 10 時	現代の書の在り方について考える。	現代における毛筆の価値や手書きの意味について考えることができる。

[本時の学習指導]

・**本時の目標**

　寸松庵色紙の紙面構成を多面的に捉えることによって、散らし書きを考えるとともに、書の美しさと表現効果を味わい、自己の感性を高めていく。

・**本時の展開**

	学　習　活　動	
導入	従前の仮名学習と散らし書きについての想起　寸松庵色紙（梅の香を）の鑑賞　キーワードの設定	
展開1	裏返しにして鑑賞　　行の傾きと「志」の欠落に気づく　本時の学習の確認　…寸松庵色紙の完成　行頭と行脚を滑らかな曲線で結ぶ　曲線を左右の空間に引き延ばす　→左右の紙面の広がりを感得	
展開2	青鉛筆で行の中心に線を引く　上下の空間に線を延ばす　→上下の紙面の広がりを感得　5行目の線を引く　欠落した「志」の位置を予測　（下の赤線の上部、青の5行目線上に配置する）	
まとめ	鉛筆で「志」を補う　「志」の字形と赤の曲線との関係を考え、字形を見直す　完成版と重ね合わせて比較　本時のキーワードを考える　キーワードを含む200字で学習を振り返る　…《言語化》　提出	

・**まとめ**

　寸松庵色紙では、反りと歪みに支えられた空間配置が手の平に乗るほどの小さな紙面を大きく見せている。実践では、このような仮名の古筆がもつ構成美や余白の美を、分析的鑑賞の一つの観点で展開した。これまで散らし書きについての説明は、「行に長短や高低の変化をつけたり、行間に広狭の変化をつけたりして、紙面全体に変化とまとまりがあるように構成すること」とされることが多い。しかし、これだけの情報では、生徒は単に感覚的に配置するだけで余白の意味の説明に十分ではないだろう。また、古筆の構成を解き明かさずして、そのまま援用した創作では、余白への意識が乏しくなる。

　学力の重要な要素である「思考力・判断力・表現力」のうち、特に思考・判断の部分に分析的鑑賞、総括的鑑賞という鑑賞学習が関わり、表現力に結びついていく。本教材は古今和歌集の歌であることから、歌の内容と表現との関係にも注目し、言語活動の充実を図る展開も考えたい。

<div align="center">学習指導案（例）</div>

(1)高等学校書道科・コースの実状

高等学校の書道教育は、主として芸術科に位置付けられた「書道Ⅰ・Ⅱ・Ⅲ」の科目によって実施されているが、地域や学校の状況によって「学校設定科目」も開設されている。ただ科目名や目標などの基準性が確立されていないために、「暮らしの書」「生活書道」「芸術探究」など、様々な名称が付されている。これは芸術関係の学校設定科目が昭和三五年（一九六〇）施行の高等学校学習指導要領で音楽と美術については位置づけられたものの、書道は教科として認められていなかったため、今日でも科目等の法的根拠を持たないことに起因している。

このような状況の中で、平成六年（一九九四）、音楽・美術に加えて全国初の書道科が埼玉県大宮光陵高校に開設された。「書道に関する専門的な学習を通じて、感性を磨き、創造的な表現と鑑賞の能力を高めるとともに、書の文化の発展と創造に寄与する能力を育てる」ことを目標に幅広い選択科目を設け、個に応じた教科と少人数制による授業を展開し、全国から注目されている。書道関係の開設科目は左表の通りである。

上段の科目に、国語科の「日本文化研究・言語文化研究」を加えた科目が必修であり、下段は、伝統文化の継承と地域文化の向上を図るための科目が選択科として配慮されている。

科目	単位	科目	単位
書道概論	2～4	実用の書	2～4
書道史	2～4	応用の書	2～4
漢字仮名交じりの書	2～8	硬筆	2～4
漢字の書	2～8	文字環境表現	2～4
仮名の書	2～8	作品装丁	2～4
篆刻・刻字	2～4	レターデザイン	2～4
鑑賞研究	2～4		（単位）

このような全国の学科・コースを持つ学校で構成される全国高等学校協議会に二十校が加盟して充実した時期もあったが、現在は少子化によって、書道系に限らず、全国的に高等学校では募集定員を下回る事態も生じている。

また、書道の専門学校には、日本書道芸術（東京）、日本書道芸術（静岡）、淡海書道文化（滋賀）の三校があり、それぞれが伝統ある独自のカリキュラムで特色を生かした教育活動を展開している。

作品装丁（紙漉実習風景）

(2)大学での書写書道教育

昭和二四年（一九四九）の「教育職員免許法」に示された小学校教員免許状取得に必要な科目に書道の記載はなかったが、平成元年の改正で「国語（書写を含む）」と明示されたことを受けて、それ以降、全国の教員養成大学・学部の多くは、書写を独立科目として設けたり、国語の科目の中で数時間扱ったりするようになった。

また、中学校でも国語免許状の最低修得単位数が「国語学6又は4」「国文学8又は6」と並んで「漢文学・書道4」と示されていたために、書道を必ず取得しなくてもよい状態が二〇年も続いていたが、昭和四四年に「漢文学4又は2」「書道（書写を中心とする）4又は2」と改善されたことを受けて、「書道（同）」関係の授業が必修となり、全国で開講されるようになった。

さて、昭和二四年の「同免許法」の高等学校芸術科書道免許状の最低修得単位数は「書道8」「書道史4」「漢文学・国文学4」と示されていたが、平成元年には16から20単位に引き上げられ、「書道（書写を含む）10」「書道史4又は2」「書論・鑑賞4又は2」「漢文学・国文学4」と改正された。現行では単位数の制限はなく、各一単位以上となっているが、ほぼこの単位数に準じた授業科目が開設されている。

戦後、高等学校書道教員養成を目的とする課程が全国のブロックを考慮して、東京学芸大・新潟大・奈良教育大・福岡教育大、少し遅れて愛知教育大の五大学に置かれ、多くの優れた教育者を輩出した。しかし、二〇世紀末から文科省は少子化への対応から、国立教員養成大学・学部の「五千人削減計画」を検討、これらの特設課程も改革を余儀なくされた。その結果、これらの課程は廃止、改組・縮小されたが、書道は芸術文化課程書文化などの形で、いわゆるゼロ免課程の中に開設、さらに岩手大・静岡大・大阪教育大・京都教育大などにも新設された。（筑波大芸術学群には書を美術の一分野として専攻できるコースが置かれた）。しかし平成二九年前後には、大学改組によってゼロ免課程は募集停止となった。広がりを見せた書道の間口が、またも狭められることとなったのである。

そればかりか、かつては、義務教育教員養成を主たる目的とする地方大学の多くには書道の専任教員が一人置かれてきた。しかし、平成一六年（二〇〇四）国立大学法人への移行に加え、少子化による大学の募集定員の大幅な削減によって、後任補充が極めて難しくなっている。

一方、私立大学における書道の拡大と充実には目覚ましいものがあり、平成一二年（二〇〇〇）に、全国初の書道学科が大東文化大学文学部に設置され、続いて、四国大・安田女子大・和洋女子大・二松学舎大・大正大・岐阜女子大・花園大・京都橘大・梅花女子大・尚絅大などにも書道専攻・コースが新設された。少子化の影響を受けながらも、大学の特色として生かされている。

第四節　書写書道と生涯学習

近年、書写書道の分野においても生涯学習に対する関心が高まっており、その必要性が叫ばれるようになってきている。そもそもわが国で生涯学習に対して本格的に取り組むようになったのは、昭和五六年（一九八一）中央教育審議会の答申『生涯学習について』がきっかけで、昭和五九年（一九八四）以降開催された臨時教育審議会では、生涯教育の言葉に替わり、生涯学習という言葉を用いて生涯学習社会の実現を提唱し、その後、生涯学習審議会が設置されるようになった。

書道の分野では、（書塾（書道教室）での学習のほか、講習会・公民館・カルチャーセンターへの参加やテレビ視聴による独習、通信教育を受講することなどが挙げられる。学習者は、書き文字の上達を動機として学習を開始するが、その背景には、手書きの場面における学習の必要性の実感や、展覧会場で芽生えた書への好奇心、自己の能力向上への意欲などが考えられる。

それらが、学習行動を開始に至らせるだけの強い意思を後押ししていくが、学習を進めていくうちに、学習者自身が目前に具体的な学習の目標を定めるようになり、自己評価を繰り返しながら学習を継続していく。自己の達成感はもちろん、指導者は展覧会・コンクールへの出品や段級制応えを欲しているため、確かな手

度、公的な資格（文部科学省後援書写技能検定試験）や教員免許資格取得などの様々な機会を提供し、学習意欲の向上に努めている。それによって他者、あるいは社会から評価されるという経験をした場合は、学習の成果をより強く感じて達成感・満足感が増大し、更なる向上を目指し、以前よりレベルアップした状態で学習が継続されるなど、学習の連続構造は学習の深化につながっていく。上図はこれらの関係を示したものである。

特に成人の学習者の場合に顕著な特徴であるが、生涯学習は、乳幼児から高齢期までの長期的な視野で捉えておく必要がある。下図は生涯発達の視点から、自己研鑽の場をまとめたものである。特に就学前の子ども達の場

合、入塾の動機が、書写力の向上よりも書字能力や姿勢・執筆への不安に加え、集中力や落ち着いた態度などを求める保護者の意思によることが多いので、子ども達自身が書くことを億劫がらないよう十分な配慮が必要である。

これからは、AI（artificial intelligence 人工知能）がさまざまな場面に導入され、人に代わって用務を成し得る時代になっていく。しかし、創造的な表現活動は、「人」でなければできないのである。

情報処理や問題解決能力は加齢に従い衰退するが、長年の経験や知識、技能は生涯にわたって発達するため、書道が老成芸術といわれる特質に鑑みると、高齢化社会といわれるこれからの書写書道は、効果が期待される。

成人の学習構造（学習を規定する諸条件要素による）

生涯学習における書写書道の全体構造

資料編

1　学習指導要領

【小学校学習指導要領・国語　抄録】
平成二九年三月告示

第1　目標
言葉による見方・考え方を働かせ、言語活動を通して、国語で正確に理解し適切に表現する資質・能力を次のとおり育成することを目指す。

(1) 日常生活に必要な国語について、その特質を理解し適切に使うことができるようにする。

(2) 日常生活における人との関わりの中で伝え合う力を高め、思考力や想像力を養う。

(3) 言葉がもつよさを認識するとともに、言語感覚を養い、国語の大切さを自覚し、国語を尊重してその能力の向上を図る態度を養う。

第2　各学年の目標及び内容
2　内容〔知識及び技能〕

(3) 我が国の言語文化に関する次の事項を身に付けることができるよう指導する。

第1学年及び第2学年	第3学年及び第4学年	第5学年及び第6学年
ウ　書写に関する次の事項を理解し使うこと。 (ア) 姿勢や筆記具の持ち方を正しくして書くこと。 (イ) 点画の書き方や文字の形に注意しながら、筆順に従って丁寧に書くこと。 (ウ) 点画相互の接し方や交わり方、長短や方向などに注意して、文字を正しく書くこと。	エ　書写に関する次の事項を理解し使うこと。 (ア) 文字の組立て方を理解し、形を整えて書くこと。 (イ) 漢字や仮名の大きさ、配列に注意して書くこと。 (ウ) 毛筆を使用して点画の書き方への理解を深め、筆圧などに注意して書くこと。	エ　書写に関する次の事項を理解し使うこと。 (ア) 用紙全体との関係に注意して、文字の大きさや配列などを決めるとともに、書く速さを意識して書くこと。 (イ) 毛筆を使用して、穂先の動きと点画のつながりを意識して書くこと。 (ウ) 目的に応じて使用する筆記具を選び、その特徴を生かして書くこと。

第3　指導計画の作成と内容の取扱い
2　第2の内容の取扱いについては、次の事項に配慮するものとする。

(1) 〔知識及び技能〕に示す事項については、第2の内容に定めるほか、次のとおり取り扱うこと。

カ　書写の指導については、次のとおり取り扱うこと。

(ア) 文字を正しく整えて書くことができるようにするとともに、書写の能力を学習や生活に役立てる態度を育てるよう配慮すること。

(イ) 硬筆を使用する書写の指導は各学年で行うこと。

(ウ) 毛筆を使用する書写の指導は第3学年以上の各学年で行い、各学年年間30単位時間程度を配当するとともに、毛筆を使用する書写の指導は硬筆による書写の能力の基礎を養うよう指導すること。

(エ) 第1学年及び第2学年の(3)のウの(イ)の指導については、適切に運筆する能力の向上につながるよう、指導を工夫すること。

【中学校学習指導要領・国語　抄録】
平成二九年三月告示

第1　目標
言葉による見方・考え方を働かせ、言語活動を通して、国語で正確に理解し適切に表現する資質・能力を次のとおり育成することを目指す。

(1) 社会生活に必要な国語について、その特質を理解し適切に使うことができるようにする。

(2) 社会生活における人との関わりの中で伝え合う力を高め、思考力や想像力を養う。

(3) 言葉がもつ価値を認識するとともに、言語感覚を豊かにし、我が国の言語文化に関わり、国語を尊重してその能力の向上を図る態度を養う。

第2　各学年の目標及び内容
2　内容〔知識及び技能〕

(3) 我が国の言語文化に関する次の事項を身に付けることができるよう指導する。

第1学年	第2学年	第3学年
エ　書写に関する次の事項を理解し使うこと。 (ア) 字形を整え、文字の大きさ、配列などについて理解して、楷書で書くこと。 (イ) 漢字の行書の基礎的な書き方を理解して、身近な文字を行書で書くこと。	ウ　書写に関する次の事項を理解し使うこと。 (ア) 漢字の行書とそれに調和した仮名の書き方を理解して、読みやすく速く書くこと。 (イ) 目的や必要に応じて、楷書又は行書を選んで書くこと。	エ　書写に関する次の事項を理解し使うこと。 (ア) 身の回りの多様な表現を通して文字文化の豊かさに触れ、効果的に文字を書くこと。

第3　指導計画の作成と内容の取扱い
2　第2の内容の取扱いについては、次の事項に配慮するものとする。

(1) 〔知識及び技能〕に示す事項については、第2の内容に定めるほか、次のとおり取り扱うこと。

ウ　書写の指導については、次のとおり取り扱うこと。

(ア) 文字を正しく整えて速く書くことができるようにするとともに、書写の能力を学習や生活に役立てる態度を育てるよう配慮すること。

(イ) 硬筆を使用する書写の指導は各学年で行うこと。

(ウ) 毛筆を使用する書写の指導は各学年で行い、硬筆による書写の能力の基礎を養うよう指導すること。

(エ) 書写の指導に配当する授業時数は、第1学年及び第2学年では年間20単位時間程度、第3学年では年間10単位時間程度とすること。

【高等学校学習指導要領・芸術（書道）抄録】 平成三〇年三月告示

第7節 芸術

第1款 目標

芸術の幅広い活動を通して、各科目における見方・考え方を働かせ、生活や社会の中の芸術や芸術文化と豊かに関わる資質・能力を次のとおり育成することを目指す。

(1)芸術に関する各科目の特質について理解するとともに、意図に基づいて表現するための技能を身に付けるようにする。

(2)創造的な表現を工夫したり、芸術のよさや美しさを深く味わったりすることができるようにする。

(3)生涯にわたり芸術を愛好する心情を育むとともに、感性を高め、心豊かな生活や社会を創造していく態度を養い、豊かな情操を培う。

第2款 各科目

第10 書道I

1 目標

書道の幅広い活動を通して、書に関する見方・考え方を働かせ、生活や社会の中の文字や書、書の伝統と文化に関わる資質・能力を次のとおり育成することを目指す。

(1)書の表現の方法や形式、多様性などについて幅広く理解するとともに、書写能力の向上を図り、書の伝統に基づき、効果的に表現するための基礎的な技能を身に付けるようにする。

(2)書のよさや美しさを感受し、意図に基づいて構想し表現を工夫したり、作品や書の伝統と文化の意味や価値を考え、書の美を味わい捉えたりすることができるようにする。

(3)主体的に書の幅広い活動に取り組み、生涯にわたり書を愛好する心情を育むとともに、感性を高め、書の伝統と文化に親しみ、書を通して心豊かな生活や社会を創造していく態度を養う。

2 内容

A 表現

表現に関する資質・能力を次のとおり育成する。

(1)漢字仮名交じりの書	(2)漢字の書	(3)仮名の書
漢字仮名交じりの書に関する次の事項を身に付けることができるよう指導する。 ア　知識や技能を得たり生かしたりしながら、次の(ア)及び(イ)までについて構想し工夫すること。 (ア)漢字と仮名の調和した字形、文字の大きさ、全体の構成 (イ)目的や用途に即した表現形式、意図に基づいた表現 イ　次の(ア)及び(イ)について理解すること。 (ア)用具・用材の特徴と表現効果との関わり (イ)名筆や現代の書の表現と用筆・運筆との関わり ウ　次の(ア)及び(イ)の技能を身に付けること。 (ア)目的や用途に即した効果的な表現 (イ)漢字と仮名の調和した線質による表現	漢字の書に関する次の事項を身に付けることができるよう指導する。 ア　知識や技能を得たり生かしたりしながら、次の(ア)及び(イ)について構想し工夫すること。 (ア)古典の書体や書風に即した用筆・運筆、字形、全体の構成 (イ)意図に基づいた表現 イ　次の(ア)及び(イ)について理解すること。 (ア)用具・用材の特徴と表現効果との関わり (イ)古典に基づく基本的な用筆・運筆 ウ　次の(ア)及び(イ)の技能を身に付けること。 (ア)古典に基づく基本的な用筆・運筆 (イ)古典の線質や書風、字形や構成を生かした表現	仮名の書に関する次の事項を身に付けることができるよう指導する。 ア　知識や技能を得たり生かしたりしながら、次の(ア)及び(イ)について構想し工夫すること。 (ア)古典の書風に即した用筆・運筆、字形、全体の構成 (イ)意図に基づいた表現 イ　次の(ア)及び(イ)について理解すること。 (ア)用具・用材の特徴と表現効果との関わり (イ)古典に基づく基本的な用筆・運筆 ウ　次の(ア)及び(イ)の技能を身に付けること。 (ア)古典に基づく基本的な用筆・運筆 (イ)連綿と単体、線質や字形を生かした表現

B 鑑賞

鑑賞に関する資質・能力を次のとおり育成する。

(1)鑑賞

鑑賞に関する次の事項を身に付けることができるよう指導する。

ア　鑑賞に関わる知識を得たり生かしたりしながら、次の(ア)及び(イ)について考え、鑑賞のよさや美しさを味わって捉えること。
(ア)作品の価値とその根拠
(イ)生活や社会における書の効用

イ　次の(ア)から(エ)までについて理解すること。
(ア)線質、字形、構成等の要素と表現効果や風趣との関わり
(イ)日本及び中国等の文字と書の伝統と文化
(ウ)漢字の書体の変遷、仮名の成立等
(エ)書の伝統的な鑑賞の方法や形態

〔共通事項〕

表現及び鑑賞の学習において共通に必要となる資質・能力を次のとおり育成する。

(1)「A表現」及び「B鑑賞」の指導を通して、次の事項を身に付けることができるよう育成する。

ア　用筆・運筆から生み出される書の表現性とその表現効果との関わりについて理解すること。

イ　書を構成する要素について、それら相互の関連がもたらす働きと関わらせて理解すること。

3 内容の取扱い

(1)内容の「A表現」及び「B鑑賞」の指導については、それぞれ特定の活動のみに偏らないようにするとともに、「A表現」及び「B鑑賞」相互の関連を図るものとする。

(2)内容の「A表現」の(1)、(2)及び(3)の指導については、それぞれア、イ及びウの各事項を、「B鑑賞」の(1)の指導については、ア及びイの各事項を適切に関連させて指導する。

(3)内容の「A表現」の(1)については漢字は楷書及び行書、仮名は平仮名及び片仮名、(2)については楷書及び行書、(3)については平仮名、片仮名及び変体仮名を扱うものとし、また、(2)については、生徒の特性等を考慮し、草書、隷書及び篆書を加えることもできる。

(4)内容の「A表現」の(2)及び(3)については、臨書及び創作を通して指導するものとする。

(5)内容の〔共通事項〕は、表現及び鑑賞の学習において共通に必要となる資質・能力であり、「A表現」及び「B鑑賞」の指導と併せて、十分な指導が行われるよう工夫する。

文化に親しみ、書を通して心豊かな生活や社会を創造していく態度を養う。

(6)内容の「A表現」の指導に当たっては、篆刻、刻字等を扱うよう配慮するものとする。

(7)内容の「A表現」の指導に当たっては、中学校国語科の書写との関連を十分に考慮するとともに、高等学校国語科との関連を図り、学習の成果を生活に生かす視点から、硬筆も取り上げるよう配慮するものとする。

(8)内容の「B鑑賞」の(1)のイの(ウ)の指導に当たっては、漢字仮名交じり文の成立について取り上げるようにする。なお、内容の「B鑑賞」の指導に当たっては、作品について批評する活動などを取り入れるようにする。

(9)内容の「A表現」及び「B鑑賞」の指導に当たっては、思考力、判断力、表現力等の育成を図るため、芸術科書道の特質に応じた言語活動を適切に位置付けられるよう指導を工夫する。

(10)内容の「A表現」及び「B鑑賞」の指導に当たっては、書道の諸活動を通して、生徒が文字や書と生活や社会との関わりを実感できるよう指導を工夫する。

(11)自己や他者の著作物及びそれらの創造性を尊重する態度の形成を図るとともに、必要に応じて、書に関する知的財産権について触れるようにする。また、こうした態度の形成が、書の伝統と文化の継承、発展、創造を支えていることへの理解につながるよう配慮する。

第11 書道Ⅱ

1 目標

書道の創造的な諸活動を通して、書に関する見方・考え方を働かせ、生活や社会の中の文字や書、書の伝統と文化と深く関わる資質・能力を次のとおり育成することを目指す。

(1)書の表現の方法や形式、多様性などについて理解を深めるとともに、書の伝統に基づき、効果的に表現するための技能を身に付けるようにする。

(2)書のよさや美しさを感受し、意図に基づいて創造的に構想し個性豊かに表現を工夫したり、作品や書の伝統と文化の意味や価値を考え、書の美を味わい深く捉えたりすることができるようにする。

(3)主体的に書の創造的な諸活動に取り組み、生涯にわたり書を愛好する心情を育むとともに、感性を高め、書の伝統と文化に親しみ、書を通して心豊かな生活や社会を創造していく態度を養う。

2 内容

A 表現

表現に関する資質・能力を次のとおり育成する。

(1)漢字仮名交じりの書	(2)漢字の書	(3)仮名の書
漢字仮名交じりの書に関する次の事項を身に付けることができるよう指導する。 ア 知識や技能を得たり生かしたりしながら、次の(ア)から(ウ)までについて構想し工夫すること。 イ 次の(ア)及び(イ)について理解すること。 (ア)漢字仮名交じりの書を構成する様々な要素 (イ)名筆や現代の様々な書の表現と用筆・運筆との関わり ウ 次の(ア)及び(イ)の技能を身に付けること。 (ア)目的や用途、意図に応じた効果的な表現 (イ)漢字と仮名の調和等による全体の構成	漢字の書に関する次の事項を身に付けることができるよう指導する。 ア 知識や技能を得たり生かしたりしながら、次の(ア)及び(イ)について構想し工夫すること。 (ア)表現形式に応じた全体の構成 (イ)感興や意図に応じた個性的な表現 イ 次の(ア)及び(イ)について理解すること。 (ア)漢字の書を構成する様々な要素 (イ)古典の特徴と用筆・運筆との関わり ウ 次の(ア)及び(イ)の技能を身に付けること。 (ア)古典に基づく効果的な表現 (イ)変化や調和等による全体の構成	仮名の書に関する次の事項を身に付けることができるよう指導する。 ア 知識や技能を得たり生かしたりしながら、次の(ア)及び(イ)について構想し工夫すること。 (ア)表現形式に応じた全体の構成 (イ)感興や意図に応じた個性的な表現 イ 次の(ア)及び(イ)について理解すること。 (ア)仮名の書を構成する様々な要素 (イ)古典の特徴と用筆・運筆との関わり ウ 次の(ア)及び(イ)の技能を身に付けること。 (ア)古典に基づく効果的な表現 (イ)変化や散らし書き等による全体の構成

B 鑑賞

鑑賞に関する資質・能力を次のとおり育成する。

(1)鑑賞

鑑賞に関する次の事項を身に付けることができるよう指導する。

ア 鑑賞に関わる知識を得たり生かしたりしながら、次の(ア)及び(イ)について考え、書のよさや美しさを味わって深く捉えること。
(ア)作品の価値とその根拠
(イ)生活や社会における書の美の効用と現代的意義

イ 次の(ア)から(エ)までについて理解を深めること。
(ア)線質、字形、構成等の表現効果や風趣との関わり
(イ)日本及び中国等の文字と書の伝統と文化
(ウ)漢字の書、仮名の書、漢字仮名交じりの書の特質とその歴史
(エ)書の美と時代、風土、筆者などとの関わり

〔共通事項〕

表現及び鑑賞の学習において共通に必要となる資質・能力を次のとおり育成する。

(1)「A表現」及び「B鑑賞」の指導を通して、次の事項を身に付けることができるよう指導する。

ア 用筆・運筆から生み出される書の表現性とその表現効果との関わりについて理解すること。

イ 書を構成する要素について、それらが相互の関連がもたらす働きと関わらせて理解すること。

3 内容の取扱い

(1)内容の「A表現」及び「B鑑賞」の指導については、相互の関連を図るものとする。

(2)生徒の特性、学校や地域の実態を考慮し、内容の「A表現」の指導については、内容の「A表現」の(1)から(3)のうち一つ以上を選択して扱うことができる。また(1)、(2)又は(3)を扱うとともに、(2)又は(3)の指導については、相互の関連を図るものとする。

(3)内容の「A表現」の(1)については漢字は楷書、行書、草書及び隷書、仮名は平仮名及び片仮名、(2)については楷書、行書、草書、仮名、隷書及び篆書、(3)については平仮名及び変体仮名を扱うものとする。

(4)内容の「A表現」の指導については、篆刻、刻字等を加えることもできる。

(5)内容の「B鑑賞」の指導については、各事項において育成を目指す資質・能力の定着が図られるよう、適切かつ十分な授業時数を配当するものとする。

(6)内容の取扱いに当たっては、「書道I」の3の(2)、(4)、(5)及び(9)から(11)までと同様に取り扱うものとする。

第12　書道III

1　目標

書道の創造的な諸活動を通して、書に関する見方・考え方を働かせ、生活や社会の中の多様な文字や書、書の伝統と文化と深く関わる資質・能力を次のとおり育成することを目指す。

(1)書の表現の方法や形式、多様性などについて理解を深めるとともに、書の伝統に基づき、創造的に表現するための技能を身に付けるようにする。

(2)書のよさや美しさを感受し、意図に基づいて創造的に深く構想し個性豊かに表現を工夫したり、作品や書の伝統と文化の意味や価値を考え、書の美を味わい深く捉えたりすることができるようにする。

(3)主体的に書の創造的な諸活動に取り組み、生涯にわたり書を愛好する心情を育むとともに、感性を磨き、書の伝統と文化を尊重し、書を通して心豊かな生活や社会を創造していく態度を養う。

2　内容

A　表現

表現に関する資質・能力を次のとおり育成する。

(1)漢字仮名交じりの書	(2)漢字の書	(3)仮名の書
漢字仮名交じりの書に関する次の事項を身に付けることができるよう指導する。	漢字の書に関する次の事項を身に付けることができるよう指導する。	仮名の書に関する次の事項を身に付けることができるよう指導する。
ア 主体的な構想に基づく個性的、創造的な表現を追求すること。	ア 主体的な構想に基づく個性的、創造的な表現を追求すること。	ア 主体的な構想に基づく個性的、創造的な表現を追求すること。
イ 現代の社会生活に生きる様々な書の表現とその要素について理解を深めること。	イ 漢字の書を構成する様々な要素について理解を深めること。	イ 仮名の書を構成する様々な要素について理解を深めること。
ウ 書の伝統を踏まえ、目的や用途、意図に応じて創造的に表現する技能を身に付けること。	ウ 書の伝統を踏まえ、書体の特色を生かして創造的に表現する技能を身に付けること。	ウ 書の伝統を踏まえ、仮名の書の特色を生かして創造的に表現する技能を身に付けること。

B　鑑賞

(1)鑑賞

鑑賞に関する資質・能力を次のとおり育成する。

鑑賞に関する次の事項を身に付けることができるよう指導する。

ア　鑑賞に関わる知識を得たり生かしたりしながら、次の(ア)及び(イ)について考え、書のよさや美しさを味わって深く捉えること。
(ア)書の普遍的価値
(イ)書論を踏まえた書の芸術性

イ　次の(ア)から(ウ)までについて理解を深めること。
(ア)線質、字形、構成等の要素と書の美の多様性
(イ)日本及び中国等の書の伝統とその背景となる諸文化等との関わり
(ウ)書の歴史と書論

【共通事項】

表現及び鑑賞の学習において共通に必要となる資質・能力を次のとおり育成する。

(1)「A表現」及び「B鑑賞」の指導を通して、次の事項を身に付けることができるよう指導する。

ア　用筆・運筆から生み出される書の表現性とその表現効果との関わりについて理解すること。

イ　書を構成する要素について、それら相互の関連がもたらす働きと関わらせて理解すること。

3　内容の取扱い

(1)生徒の特性、学校や地域の実態を考慮し、内容の「A表現」については(1)、(2)又は(3)のうち一つ以上を、「B鑑賞」の(1)のイについては(ア)、(イ)又は(ウ)のうち一つ以上を選択して扱うことができる。

(2)内容の「A表現」の(2)及び(3)については、目的に応じて臨書又は創作のいずれかを通して指導することができる。

(3)内容の取扱いに当たっては、「書道II」の3の(1)及び(5)と「書道I」の3の(5)及び(9)から(11)まで、同様に取り扱うものとする。

第3款　各科目にわたる指導計画の作成と内容の取扱い

1　指導計画の作成に当たっては、次の事項に配慮するものとする。

(1)題材など内容や時間のまとまりを見通して、その中で育む資質・能力の育成に向けて、生徒の主体的・対話的で深い学びの実現を図るようにすること。その際、各科目における見方・考え方を働かせ、各科目の特質に応じた学習の充実を図ること。

(2)IIを付した科目はそれぞれに対応するIを履修した後に、IIIを付した科目はそれぞれに対応するIIを付した科目を履修した後に履修させることを原則とすること。

(3)障害のある生徒などについては、学習活動を行う場合に生じる困難さに応じた指導内容や指導方法の工夫を計画的、組織的に行うこと。

2　内容の取扱いに当たっては、次の事項に配慮するものとする。

(1)内容の「A表現」及び「B鑑賞」の指導に当たっては、学校の実態に応じて学校図書館を活用すること。また、コンピュータや情報通信ネットワークを積極的に活用して、表現及び鑑賞の学習の充実を図り、生徒が主体的に学習に取り組むことができるように工夫すること。

(2)各科目の特質を踏まえ、学校や地域の実態に応じて、文化施設、社会教育施設、地域の文化財等の活用を図ったり、地域の人材の協力を求めたりすること。

コラム デジタル教科書

時代の推移とともに書写書道教育においても、さまざまな機能や工夫を凝らした「デジタル教科書」の導入が進められている。デジタルならではの良さとして、動画の活用がある。動画は、音声による解説とともに視覚的に運筆のリズムを理解することができ、確かめたいポイントについて、サイズの拡大や一時停止なども自在であり、効果的な学習が可能である。

また、デジタル教科書には、授業の目的やタイミングに応じて必要な情報量を調整できるという特長がある。書写書道教育の場合、書体・字体・字形や筆順、文字の大きさや配列などのコンテンツが用意され、場面に応じて双方向（学習者・授業者）から情報を取り出して学習を補完することができる。一人ひとりの学習進度に柔軟に対応できることは大きなメリットと言える。

現実的には紙の教科書と併用されることになると思われるが、今後はデジタル教科書によって学習スタイルの変化も予想されるであろう。

回	学習指導要領改訂年と特色	小学校書写			中学校書写（硬筆・毛筆）			高等学校書道		
		（毛筆）⇒	3年	4年以上	1年	2年	3年	Ⅰ	Ⅱ	Ⅲ
1	小・中（S22）一般編試案 （生活化・経験化）	硬筆「書き方」 全学年必修		「習字」削除 （自由研究 の中で）	週1時間必修		選択	新制高等学校での教科課程に関する件改正（S23）で，芸能科（音楽・図画・書道・工作）各2〜6単位		
2	小・中・高（S26）	同上		「習字」 学校選択	（授業時間の明示なし）					
3	小・中（S33）・高（S35） （系統性と基礎・基本）	「書き方」と「習字」は 「書写」に		学校選択， 各学年35時 間まで	国語の2/10 程度必修	時宜に応じて 計画的に		「芸術科」に改称し，「図画」は「美術」に，2単位必修。内容は表現・鑑賞・理解の3組織		
4	小（S43）・中（S44）・高（S45） （現代化・構造化）	同上	各学年20時間程度 必修		同上	国語の1/10 程度必修	適宜計画的に	各Ⅰ・Ⅱ・Ⅲの3科目構成，計12科目，いずれか必修，「理解」は「理論」へ		
5	小・中（S52）・高（S53） （人間性・ゆとりと充実）	「言語事項」 に	同上		同上 「表現」に	同上	同上	表現（臨書と創作の2分野）と鑑賞へ，理論は鑑賞へ吸収，いずれか3単位必修		
6	小・中・高（H元） （個性化・新学力観）	同上 （中学校も）	各学年35時間程度 必修		35単位時間 必修	各学年15〜20単位時間 必修		表現領域は「漢字の書」「仮名の書」「漢字仮名交じりの書」の3分野へ		
7	小・中（H10）・高（H11） （総合化・生きる力）	同上 （中学校も）	各学年30時間程度 必修		国語の2/10 程度必修	各学年1/10程度必修		Ⅰの表現では「漢字仮名交じりの書」が必修，他は選択，2単位必修		
8	小・中（H20）・高（H21） （国際化・確かな学力）	※1 （中学校も）	同上		各学年20単位時間必修		10単位時間 必修	Ⅰの表現では3分野必修，漢字の5書体，篆刻等へも配慮，鑑賞も重視		
9	小・中（H29）・高（H30） （主体的・対話的で深い学び）	※2 （中学校も）	同上		同上		同上	〔共通事項〕の新設，鑑賞学習の一層の重視，高等学校国語科との関連を追加		

※1〈伝統的な言語文化と国語の特質に関する事項〉
※2〈知識及び技能〉

▲学習指導要領における書写・書道の位置付け等の変遷

*それぞれ①は平仮名の字源、④は片仮名の字源を示している。
*平仮名については、②草仮名（草体）の例と、③現代用いられているものと似た字形のものを挙げた。（草仮名については本書116ページ参照）
*字源については、築島裕『日本語の世界5』を参照した。

〈ヘ〉は「部」のつくりの草体。
〈川〉は定説がなく、「津」「州」などの説もある。
〈ツ〉は「州」からとする説もある。
〈川〉は「末」の初二画の変。
〈マ〉は「幾」の草体の略。
〈シ〉は「之」の草体を跳ね上げた形。
〈ン〉は「之」の草体を跳ね上げた形。はねる音の象徴的符号「✓」からとされる。

第一段

④	③	②	①
伊	い	い	以
呂	ろ	ろ	呂
八	は	は	波
二	に	に	仁
保	ほ	ほ	保
部	へ	へ	部
止	と	と	止
千	ち	ち	知
利	り	り	利
奴	ぬ	ぬ	奴

第二段

④	③	②	①
流	る	る	留
乎	を	を	遠
和	わ	わ	和
加	か	か	加
与	よ	よ	与
多	た	た	太
礼	れ	れ	礼
曽	そ	そ	曽
川	つ	つ	川
祢	ね	ね	祢

第三段

④	③	②	①
奈	な	な	奈
良	ら	ら	良
牟	む	む	武
宇	う	う	宇
井	ゐ	ゐ	為
乃	の	の	乃
於	お	お	於
久	く	く	久
也	や	や	也
末	ま	ま	末

第四段

④	③	②	①
介	け	け	計
不	ふ	ふ	不
己	こ	こ	己
江	え	え	衣
天	て	て	天
阿	あ	あ	安
散	さ	さ	左
幾	き	き	幾
由	ゆ	ゆ	由
女	め	め	女

第五段

④	③	②	①
三	み	み	美
之	ん	ん	之
恵	ゑ	ゑ	恵
比	ひ	ひ	比
毛	も	も	毛
世	せ	せ	世
須	す	す	寸
符号 ン	ん	ん	无

類似の部首

糸（綱）	子（孫）	虍（虞）	雨（雲）	言（詩）★	正（疎）	𧾷（路）	言（託）	彳（従）	イ（信）
頁（頃）	彡（形）	灬（烈）	心（志）	門（問）	四（罪）	冖（軍）	ㄴ（直）	廴（建）	辶（通）

類似の字形

学	営	寧	宇	林	井	道	意	登	愛★
尽	画	義	我	度	夏	六	下	答	益
児	既	間	官	末	樂	各	水	分	介
行	巧	景	京	思	魚	知	去	容	客
楼	桜★	寸	才	曽	差	令	今	斉	高
		了	耳	争	事	新	斯	止	山
		中	申	書	出	年	手	東	車
		単	草	流	染	帝	席	来	成
		満	備	友	発	弟	第	両	卒
		論	臨	和	利	無	豊	列	別

＊本表は、『書譜』を中心に、三井本『十七帖』、谷氏本『真草千字文』、懐素書『草書千字文』等、唐代以前の古典から集字した。ただし、類似した文字を取り上げる都合上、宋以後の古典から掲出したものには★印を付した。

＊草書には時代や書き手によって様々な書き方がある。本表は、草書の書き方の一例である。

＊ここに挙げた草書のほかにも類似したものは数多く存在する。

4 用語解説

【あ】

草手〈あしで〉 平安時代、仮名や漢字を水辺の自然の風物になぞらえ絵画的に書いた戯書。『本願寺本三十六人家集』の「躬恒集」「忠岑集」などの葦手が現存最古のもの。

【い】

石摺〈いしずり〉 石碑の文字や文様を紙に摺り取ること。拓本・搨本と同じ。

意先筆後〈いせんひつご〉 文字を書く前の意気込みにより、筆意の現れた良い書ができること。

異体字〈いたいじ〉 文字学に照らして正体でない俗字や譌字など、標準と異なった字形をいう。

命毛〈いのちげ〉 毛筆の鋒先の中心部。鋒のもっとも大切な部分をいう。

意臨〈いりん〉 臨書学習の一方法。主として古典の筆意や情勢を写意的に学ぶ臨書法。→形臨 →背臨

印影〈いんえい〉 紙などに押印したもの、またはその印の跡。

印刻〈いんこく〉 篆刻、刻字などで、文字の部分を凹面の印にしたもの。

陰刻〈いんこく〉 篆刻、刻字などで、文字の部分を凹面にしたもの。白文、陰文ともいう。

印譜〈いんぷ〉 印影（押された印面の跡）を集めて綴じたもの。

引首印〈いんしゅいん〉 条幅の右上に押す印。主に長方形に風雅な成語を刻す。俗に関防印ともいう。

陰文〈いんぶん〉 篆刻、木彫りなどで文字の部分を凹にした文字。陰刻ともいう。

【う】

烏金拓〈うきんたく〉 烏の羽毛のように黒光りするまで何度も拓いて作った拓本。→蝉翼拓

烏糸欄〈うしらん〉 書写の補助のために引いた黒い罫線。烏糸欄は黒い罫線、朱糸欄は赤い罫線。

運筆法〈うんぴつほう〉 点画や文字を書く上での筆の運び方や使い方。→用筆法

【え】

影印本〈えいいんぼん〉 主として近代印刷技術によって写真製版された碑版法帖の類。コロタイプや石版印刷が知られる。

永字八法〈えいじはっぽう〉 永字には八種の基本的筆画が含まれるとする考え方によって用筆法を説明したもの。

円筆〈えんぴつ〉 丸みのある点画で構成された筆使い。円勢と同義語。方筆は対語。

【お】

御家流〈おいえりゅう〉 鎌倉時代末の尊円親王を祖とし、ふくよかで丸みのある書風。青蓮院流とも呼ばれ、江戸時代には御家流の名で定着した。

奥書〈おくがき〉 著述・記録などの末尾に付けた文。著者名・年月日・来歴などを記す。

諡〈おくりな〉 生前の徳を称え死後に贈られる称号。諡号（しごう）。（例）弘法大師（＝空海の諡号）

踊り字〈おどりじ〉 文字の繰り返しを表す記号。「ヽ」「ヾ」「ゝ」「〃」「〓」など。

男手〈おのこで〉 奈良・平安時代の仮名の一字体。仮名の字母を楷書体や行書体で書いたもの。真仮名ともいう。

女手〈おんなで〉 平安時代の仮名の一字体。草仮名をさらにくずしたもの。「かな」「かんな」ともいう。

折帖〈おりじょう〉 製本装丁の一つ。巻子状の紙を巻かずに一定の幅で折り畳んだもの。

【か】

懐紙〈かいし〉 衣服の懐に畳んで入れていた紙。のち、詩や和歌を書くようになり、形式ができた。

楷書〈かいしょ〉 三過折（起筆・逆筆・収筆）を備えた方正な字形の書体。魏・晋時代に成立、唐代に典型が確立。→三過折

廻腕法〈かいわんほう〉 構え方の一方法。親指と他の指で筆管を挟むように持ち、肘から先をほぼ水平にしながら半月形に構える。

雅号〈がごう〉 文人・書画家などが本名以外につける風雅な名。

籠字〈かごじ〉 双鉤字ともいう。文字の輪郭だけをそのままそっくりに写したもの。→双鉤塡墨

画賛〈がさん〉 画の余白に書かれた文や詩歌。中国は宋代より、日本は室町以降より盛んになる。画讃とも書く。

画仙紙〈がせんし〉 書画制作時に使う中国製の紙。雅仙紙・雅宣紙とも書く。中国、安徽省宣城の原産。日本のものは和画仙。

渇筆〈かっぴつ〉 かすれた線のこと。この対語は潤筆。合わせて潤渇という。

瓦当〈がとう〉 屋根の軒瓦の先端にある円形・半円形の瓦。瓦には紋様や文字がある。

蝌蚪文字〈かともじ〉 蝌蚪はおたまじゃくしの別名。おたまじゃくしの形に似ている古文の字体をいい、科斗文字とも書く。

唐紙〈からかみ〉 平安時代に舶載された中国の装飾紙。顔料・雲母・箔などで文様を施す。のち、国内でも製作された。

唐様〈からよう〉 中国風であることをいうが、書道史上では、和様の対語。

漢字仮名交じり書〈かんじかなまじりしょ〉 漢字と平仮名または片仮名を調和させて表現した書。調和体・近代詩文書などともいう。

間架結構法〈かんかけっこうほう〉 間架法とは、点画の間のとり方。結構法とは、字形のまとめ方。主として、楷書を書く際に意識すべきもの。

巻子本〈かんすぼん〉 書跡装丁形式の一つ。巻物。

鑑蔵印〈かんぞういん〉 書画の鑑賞者や所蔵者がその書画に押した印。伝来の跡を探ることができる。

翰墨〈かんぼく〉 筆と墨。転じて、詩文や書画を作ること。また、記録、著述、文学の意味になる。

簡牘〈かんとく〉 文字を書くための竹や木の札。竹簡、木牘の総称。

【き】

気韻生動〈きいんせいどう〉 書画作品に作者の性情や気品が生き生きと満ちあふれて美しいこと。作品制作に最も大切な趣とされる。

偽刻〈ぎこく〉 もともと原石は存在せず、既存の碑帖や古人の詩文により偽造した刻石またはその拓本。

起筆〈きひつ〉 一本の線の書き始め。筆を紙に打ち下ろした部分。始筆ともいう。

気脈〈きみゃく〉 脈絡。筆のつながり、筆の続き具合のこと。

逆入平出〈ぎゃくにゅうへいしゅつ〉 用筆法の一つで、逆筆のこと。

逆筆〈ぎゃくひつ〉 起筆の際、鋒先を逆から入れてから引き出す。この筆法の代表的人物に清の趙之謙がいる。

用筆法。

【き】（続き）

歙州硯〈きゅうじゅうけん〉 安徽省歙県から江西省にかけて産出する硯。羅紋硯はその一種。→羅紋硯 →端渓硯

急就章〈きゅうしゅうしょう〉 漢代、学童に文字を覚えさせるために作られたテキスト。書き出しが「急就奇觚」とあることから。

行間茂密〈ぎょうかんもみつ〉 行と行との空間がそれぞれ響き合い充実していること。

行書〈ぎょうしょ〉 隷書の点画を簡略化してできた書体。読みやすく速書きに適している。

狂草〈きょうそう〉 自由奔放にくずして書いた連綿の草書。張旭や懐素が代表的書家。

切〈きれ〉 書画などにおける古人の筆跡の断片、断簡のこと。高野切・古筆切など。

極札〈きわめふだ〉 「古筆見」と呼ばれる鑑定士による古筆鑑定の結果を記した小型の短冊形の紙片。

均衡〈きんこう〉 文字の結構において質量的に釣り合いがとれていること。

均斉〈きんせい〉 文字の余白や点画の方向などが等しく整っている状態をいう。九成宮醴泉銘は好例。

金石学〈きんせきがく〉 金石文を研究する学問。特に清朝に盛行し、多くの学者を輩出。

金文〈きんぶん〉 殷・周代の青銅器などの金属に鋳込まれたり刻されたりした文字。

【け】

形臨〈けいりん〉 臨書学習の一つ。点画・字形・用筆などを写実的に表現。→意臨 →背臨

闕画〈けっかく〉 欠画。皇帝や貴人の名と同じ文字を書くとき、畏敬してその字画を省くこと。避諱(ひき)のひとつ。

結構〈けっこう〉 文字における点画の組み立て。結体ともいう。→間架結構法

兼毫〈けんごう〉 硬い毛と柔らかい毛とを混合して作った筆。

絹本〈けんぽん〉 絹地に描いた書画、またはその絹地。

懸腕法〈けんわんほう〉 肘を宙に浮かせて構える方法。大字を書くときに適している。→提腕法 →枕腕法

【こ】

剛毫〈ごうごう〉 硬い毛で作った筆。剛毛ともいう。馬・山馬・鹿・狼などの毛。

硬黄紙〈こうこうし〉 油を塗って透明に近い状態にした紙。双鉤填墨に使用する。

甲骨文〈こうこつぶん〉 主として殷・周代の遺址で出土する亀甲や獣骨に刻された文字。主として占卜の記録。

向勢〈こうせい〉 楷書で、向かい合う二本の縦画の中ほどが外側に膨らんだ字形。背勢は対語。

絖本〈こうほん〉 絖(ぬめ)に描いた書画。絖は絹布の一種。表面は滑らかで、光沢がある。

刻石〈こくせき〉 石に文字を刻んだもの。碑と同義語で、碑制の備わらないものをいう。

古典〈こてん〉 書の世界で、書法の規範となる名跡を総称すること。

古筆〈こひつ〉 古人の筆跡の意。主として平安から鎌倉にかけての仮名系統の名筆を指す。

古筆家〈こひつけ〉 江戸時代、古筆の鑑定を専業とする家。初代は古筆了佐で、以後、一三代の了信まで続いた。

古文〈こぶん〉 書体の一種。広義には秦の小篆以前の文字すべてを指すが、その実体は明確でない。今文(隷書)に対する呼称。

古墨〈こぼく〉 製造後数十年を経た墨のこと。品のよい墨色が出る。

古隷〈これい〉 隷書の一種。波磔を強調しない隷書。五鳳二年刻石、開通褒斜道刻石などがその遺例。

【さ】

三過折〈さんかせつ〉 三折。点画を三段階に分けて書くこと。起筆・送筆・収筆のこと。→楷書

残紙〈ざんし〉 紙に書かれた文書の残片。一般に西域出土の紙文書をいう場合が多い。

三跡〈さんせき〉 平安時代中期の能書三人。藤原行成・それぞれ野跡・佐跡・権跡とよぶ。小野道風・藤原佐理・藤原行成。

蚕頭燕尾〈さんとうえんび〉 顔真卿の楷書に見られる用筆法。起筆が蚕の頭、収筆が燕の尾に似る。蚕頭雁尾と同じ。

三筆〈さんぴつ〉 平安時代初期の能書三人。嵯峨天皇・空海・橘逸勢。唐風の書である。

【し】

紫毫〈しごう〉 兎の毛の筆(兎毫)。弾力がある。筆の名称で「七紫三羊」とは七割が紫毫、三割が羊毫の筆のこと。

執筆法〈しっぴつほう〉 筆の構え方や持ち方。[構え方]懸腕法、提腕法、枕腕法。[持ち方]単鉤法、双鉤法、握管法。

始筆〈しひつ〉 毛筆で点画を書き始める際、最初に筆を打ち込む部分。起筆ともいう。

写経〈しゃきょう〉 経典を書き写すこと、または書写した仏教の経典。

重刻〈じゅうこく〉 現物が存在しないため、旧拓により刻したもの。→覆刻 →翻刻

柔毫〈じゅうごう〉 柔らかい毛で作った筆。羊(山羊)の毛が最も高級。柔毛ともいう。

集字〈しゅうじ〉 某人の筆跡中から文字を集め、別の文章に仕立てる。集王聖教序はその一例。

収筆〈しゅうひつ〉 点画の終わりの部分。線の書き収めの部分。→起筆

終筆〈しゅうひつ〉 毛筆で点画を書き終える際、最後に筆を押さえる部分。収筆ともいう。

宿墨〈しゅくぼく〉 磨った後、長時間または一夜を経た墨汁。腐った膠は色が濁って臭くなる。

入木〈じゅぼく〉 木に墨が浸み込んだという王羲之の故事から、筆力の強いこと。入木道は書道のこと。→臨池

淳化閣帖〈じゅんかかくじょう〉 宋の太宗が淳化三年(九九二)に王著に命じ編集させた集帖。"法帖の祖"と称される。

順筆〈じゅんぴつ〉 起筆の際、線の進行方向に逆らわずに自然に筆を入れて書くこと。逆筆の対語。

潤筆〈じゅんぴつ〉 ①墨を多く含んだ、にじみのある表現。②書画などを書くこと、またその料金。

松煙墨〈しょうえんぼく〉 松の枝や根を燃やして得た煤を膠で練り込んで固めた墨。→油煙墨

帖学派〈じょうがくは〉 清代における晋唐の法帖研究者を指す。劉墉、梁同書などがその代表。→碑学派

章草〈しょうそう〉 書体の一種。隷書の速書書体(草隷)から発達した書体。点画に波磔を残す。

消息〈しょうそく〉 手紙のこと。仮名を主体にした手紙をいう。漢字主体の手紙は書状という。→尺牘

【し】

上代様〈じょうだいよう〉 平安時代中頃に行われた独特な感覚を持つ和様書流の一つ。

小篆〈しょうてん〉 秦篆ともいう。秦の始皇帝が李斯に命じて六国文字を改易させた標準書体。泰山刻石や琅邪台刻石がその遺例。

条幅〈じょうふく〉 縦長の紙面に書かれた書幅の総称。また、掛軸、掛物、縦幅ともいう。

章法〈しょうほう〉 作品全体の組み立て方、全体構成。作品を作る際、文字や文字群の構造・大小・長短・太細・曲直・強弱・配字、字間・行間の疎密、墨継ぎ、線質などに留意する。また、全体として調和のとれた書美に組み立てること。

書聖〈しょせい〉 書の聖人の意。書に傑出した人に対する敬称。一般に王羲之を指す。

書体〈しょたい〉 文字の形や用筆から見て共通の特徴をもっている書のスタイル。古文・篆書・隷書・楷書・行書・草書の六体。→書風

書丹〈しょたん〉 石碑を建てる際、石に直に文字を書くこと。丹朱を筆に含ませ碑面に書いたことから。

書法〈しょほう〉 文字の書き方。用筆や運筆などの法則をいう語。中国では書道と同義語。→書体

初唐の三大家〈しょとうのさんたいか〉 唐の初めに活躍した欧陽詢・虞世南・褚遂良の三人を総称したもの。→唐の四大家

書論〈しょろん〉 書の理論、または書に関する学問の意味にも使われる。

書風〈しょふう〉 書かれた文字がもっている趣。同一書体中の様々な書きぶりをいう。→書体

真跡〈しんせき〉 本物の筆跡。肉筆、真筆ともいう。

【す】

墨継ぎ〈すみつぎ〉 筆に含ませた墨が少なくなったとき、再度含ませて書くこと。

砂子〈すなご〉 細かく切った金銀の箔を料紙にふりまいて装飾する技法。砂をまいたように見える。

【せ】

整拓本〈せいたくほん〉 整本ともいう。

青墨〈せいぼく〉 淡墨で青味を発する墨をいう。にじみや線の重なりによる濃淡が美しい。

尺牘〈せきとく〉 手紙のこと。中国で一尺ほどの牘（木の札）に手紙を書いたことに由来する。→消息

世尊寺流〈せそんじりゅう〉 和様書道流派の一つ。藤原行成を祖とする世尊寺家に継承された。

石経〈せっけい〉 石に刻した儒教の経典（テキスト）。朝廷や貴族に採用された。喜平石経・正始石経・開成石経など。のち仏教や道教の石経も生まれた。

石闕〈せっけつ〉 廟前や墓前の左右に相対して建てた石製の門や塔の形状のもの。文字を刻すものもある。

説文解字〈せつもんかいじ〉 後漢・永元一二年（一〇〇）に許慎が著した中国最古の字書。小篆の見出し字九三五三字を収録。

節臨〈せつりん〉 書の古典の一節を臨書すること。→全臨

宣紙〈せんし〉 安徽省の涇県（宣州に属す）の画宣紙・玉版宣・夾宣・単宣・浄皮など種類は多い。

甎文〈せんぶん〉 煉瓦に書かれた文字。甎は煉瓦のこと。

蟬翼拓〈せんよくたく〉 墨色および拓本方法から見た拓本の種類。淡い墨色の拓本。→烏金拓

千字文〈せんじもん〉 梁の周興嗣の著。四字句で二五〇種、文字の重複がない韻文。漢字の学習テキスト。

剪装本〈せんそうぼん〉 碑の拓本を一行ずつ切り離し、順に貼り込み本に装丁したもの。

全臨〈ぜんりん〉 ある書の古典の全文を臨書すること。→節臨

【そ】

草仮名〈そうがな〉 万葉仮名（男手）がしだいに書きくずされた草書体の段階の仮名をいう。

双鉤塡墨〈そうこうてんぼく〉 双鉤とは薄い紙を原跡の上に置き、文字の輪郭を取ること。籠字ともいう。塡墨とはその中を墨で塡めること。王羲之の喪乱帖などはこの手法で作られたもの。

双鉤法〈そうこうほう〉 人差し指と中指の二本を筆管に掛けた筆の持ち方。二本掛けともいう。→単鉤法

草書〈そうしょ〉 書体の一種。篆書や隷書の速書体（草篆・草隷）から生まれたもの。

造像記〈ぞうぞうき〉 仏像の由来や紀年などを刻した記。→龍門二十品

宋の四大家〈そうのしたいか〉 宋代の能書四人（蘇軾、黄庭堅、米芾、蔡襄）を総称したもの。

蔵鋒〈ぞうほう〉 起筆の際、逆の方向から入れ、穂先を外に出さない用筆法。露鋒の対語。

草隷〈それい〉 隷書をベースにしながら、行草の筆意が交じった率意な書。

率意の書〈そついのしょ〉 書作のとき、思いのままに任せて書くこと。

側筆〈そくひつ〉 用筆法の一つ。筆を傾けて書くこと。直筆の対語。

率款〈そっかん〉 印の左側面に刻る落款。刻年月、場所、署名などを刻す。

【た】

題箋〈だいせん〉 巻子本や書籍の表紙に題名を記して貼る細長い紙片、布片。題簽のこと。

大篆〈だいてん〉 西周宣王の太史籀が作ったとされ、籀文ともいう。秦の文字、石鼓文がその一例。

題跋〈だいばつ〉 題辞（書物の名）と跋文（書物の尾に記す文）。書画・碑帖などに書かれる識語。

拓本〈たくほん〉 刻された文字や図章に紙を当てて墨を打って写したもの。採拓した時代を冠して唐拓、宋拓などという。

為書き〈ためがき〉 書画の落款とともに、依頼者の氏名を書くこと。

端渓硯〈たんけいけん〉 広東省肇慶の斧柯山麓の川底から採れる水成岩の硯。硯の最高峰とされる。

単鉤法〈たんこうほう〉 人差し指一本を掛けるだけで筆を持つ方法。一本掛けともいう。→双鉤法

短冊〈たんざく〉 三六・四×六・一cmの紙で、和歌・俳句・川柳などを書く。日本特有の形式。

単帖〈たんじょう〉 一つの作品だけで一冊の法帖に仕立てたもの。

単体〈たんたい〉 連綿せず、一文字ずつ独立していること。

淡墨〈たんぼく〉 薄い墨色のこと。濃墨の対語。

【ち】

茶掛け〈ちゃがけ〉 茶室用の掛物。主として禅僧の墨跡や古筆が用いられる。

籀文〈ちゅうぶん〉 大篆ともいう。周の時代、史官の籀が古文を整理して作った文字。実例には石鼓文がある。

中鋒〈ちゅうほう〉 運筆法の一つ。筆の穂先が一画の中央を通っていく運筆法。

澄泥硯〈ちょうでいけん〉 陶硯の一種。黄河の泥を練り固めて焼いた硯。河南・河北などが産地。

直筆〈ちょくひつ〉 用筆法の一つで、筆管を紙面に垂直に下ろして運筆すること。

散らし書き〈ちらしがき〉 仮名で、行の長さや高さ、行間などを変化させながら書く書き方。

枕腕法〈ちんわんほう〉 左手の甲を右手首の枕にして構える方法。小筆に用いる。→懸腕法 →提腕法

【つ】

継紙〈つぎがみ〉 異なる料紙を切ったり破いたりして継いだもの。

対幅〈ついふく〉 二幅が一対となっている掛け物。

対聯〈ついれん〉 聯に書く表現形式。左右に、それぞれ対称と呼応が求められる。

【て】

定武本〈ていぶぼん〉 伝欧陽詢書の蘭亭序の刻帖。原石が宋代に定武軍の地から出土したことから。

提腕法〈ていわんほう〉 運筆する腕の肘が軽く机に付くようにして構える方法。→懸腕法 →枕腕法

手鑑〈てかがみ〉 鑑賞用として古筆切を折帖に貼り付け仕立てたもの。安土桃山時代から江戸時代にかけて流行。

点画〈てんかく〉 文字を構成する一点一画。

篆額〈てんがく〉 碑の題額の部分に篆書を用いて書かれたもの。

篆刻〈てんこく〉 石や木、竹などの用材に篆書などの文字を刻すこと。→封泥

篆書〈てんしょ〉 書体の一種。大篆と小篆に大別される。大篆と小篆は大篆、泰山刻石は小篆で刻された例。広義では甲骨文や金文などを含め、総称して篆書と呼ぶこともある。

転折〈てんせつ〉 点画の方向が変わるときの折れ曲がる部分。

【と】

唐の四大家〈とうのしたいか〉 欧陽詢・虞世南・褚遂良（初唐の三大家）と顔真卿の四人を総称したもの。→初唐の三大家

搨摹〈模〉〈とうも〉 双鉤填墨によって模写すること。模搨ともいう。

兎毫〈とごう〉 兎の毛で作った筆。

頓首〈とんしゅ〉 ①中国の礼法で、額を地面にこするほどに礼拝すること。②手紙の末に敬意を表す際の用語。

【に】

二王〈におう〉 王羲之を大王、第七子の王献之を小王、この親子二人を合わせて二王と呼ぶ。

肉筆〈にくひつ〉 本人が直接書いた書画のこと。自筆、真筆ともいう。

【の】

能書〈のうしょ〉 文字を書く能力の高い人。またはその文字。能筆ともいう。

野毛〈のげ〉 料紙を装飾する技法の一種。長さ一〇mm、幅一mmほどの細い金箔や銀箔を料紙の上にまいたもの。

【は】

背勢〈はいせい〉 楷書で二本の縦画が背き合うように引き締めた造形法。

背臨〈はいりん〉 臨書の一形態。手本に習熟後、手本を見ないで忠実に書くこと。→意臨 →形臨

帛書〈はくしょ〉 帛（しろぎぬ）に墨書したもの。湖南省長沙市の前漢墓出土の馬王堆帛書はその一例。

幕末の三筆〈ばくまつのさんぴつ〉 江戸の巻菱湖・市河米庵、京都の貫名菘翁の三人の総称。唐様の書。

破体〈はたい〉 正体に合わないもの。または行書の変体をいう。

波磔〈はたく〉 画の右払いで、一般には八分（隷書の一種）の横画の収筆に見られる。

跋〈ばつ〉 本文の後に書き加えられた文。後書き。跋文ともいう。

八分書〈はっぷんしょ〉 隷書の一種。装飾的な要素をもった波磔を強調したものをいう。

【ひ】

碑学派〈ひがくは〉 清の二大書流の一つ。漢魏六朝の石刻書法を手本とした人々。鄧石如、趙之謙などがその代表。→帖学派

碑碣〈ひけつ〉 石刻の呼び名。碑は長方形、碣は円柱形で、地上に建てるものをいう。

碑首〈ひしゅ〉 碑の頭部。上部がとがった圭首と丸い円首とがある。

肥痩〈ひそう〉 書における肉厚な線と痩せた細い線をいう。書論に頻出する語の一つ。

筆圧〈ひつあつ〉 紙に直接加えられる圧力。筆の弾力を生かした筆圧は強い線を生む。

筆意〈ひつい〉 運筆の際に込められた線の趣や味わい。

筆勢〈ひっせい〉 運筆する際の筆の勢い。筆力ともいう。

筆跡〈ひっせき〉 筆などで手書きされた文字や書きぶりのこと。筆使い、筆法をいう。

筆致〈ひっち〉 用筆の際の書者の書きぶり。筆遣いをいう。

筆法〈ひっぽう〉 基本的な点画の書き方。用筆法・運筆法の総称。

筆脈〈ひつみゃく〉 筆の通る道すじのこと。気脈ともいう。

筆力〈ひつりょく〉 筆を運ぶ際の勢いや力のこと。筆勢ともいう。

飛白〈ひはく〉 書体の一種。扁平な刷毛で書いたような書きぶりで、空中を飛動するかの筆勢がある。

碑版〈ひばん〉 碑石や木に刻して拓本に採り、鑑賞や学書の対象としたもの。

碑文〈ひぶん〉 石碑に刻された文。永久に残すことを目的として碑石や木に刻して拓本に採り、鑑賞や学書の対象とする。

表装〈ひょうそう〉 書画作品に裏打ちし、軸や額、屏風などに仕上げること。

【ふ】

封泥〈ふうでい〉 重要文書の授受で秘密が外に漏れることを防ぐため板と板（これを「検」という）を合わせて縄で縛り、結び目の上に粘土を付け、印章を押し封をした。その押印された粘土。

俯仰法〈ふぎょうほう〉 用筆法の一つ。筆の進む方向に筆管を倒す書き方。起筆から送筆で手首を俯仰することから。

覆刻〈ふっこく〉 刻した版本を、原刻通りに同じ字形に刻すこと。→重刻 →翻刻

布字〈ふじ〉 印面に刻す文字を布置（文字の配置、字配り）すること。

布置〈ふち〉 文字の字配りのこと。

分間布白〈ぶんかんふはく〉 紙面における構成や配字のこと。また、一字における点画の配置方法。

文房四宝〈ぶんぼうしほう〉 書の文房具の中で最も重要な筆、墨、硯、紙の四つをいう。文房は書斎の意。

【へ】

扁額〈へんがく〉 表具の一形式。欄間などに掛ける横長の額。

変体仮名〈へんたいがな〉　現在使用している一字一音の平仮名以外の仮名文字をいう。

【ほ】

倣書〈ほうしょ〉　手本の筆意や結体を基に、別の文字を素材にして作品を作ること。

法帖〈ほうじょう〉　広義には、書の古典、学書の手本を指す。狭義には淳化閣帖をいう。

方筆〈ほうひつ〉　方は角張った点画のこと。方勢ともいう。

鋒鋩〈ほうぼう〉　硯石の表面にあるやすりのような状態のもの。

墨跡〈ぼくせき〉　禅宗の高僧の書。中国の宋・元、日本の鎌倉・室町時代の墨跡が尊ばれる。

墓誌銘〈ぼしめい〉　石や金属に故人の生前の事跡を記したものを墓誌といい、銘文を伴うものを墓誌銘という。喪葬する際に棺と一緒に埋めた。

翻刻〈ほんこく〉　原刻の拓本を基に再刻、三刻するものを翻刻と呼ぶ。→重刻　→覆刻

【ま】

摩崖〈まがい〉　天然の外壁や巨石に碑文や経文、仏像などを刻したもの。開通褒斜道刻石や鄭羲下碑などがある。

真名〈まな〉　仮名に対して真(まこと)の字の意。漢字の楷書のこと。

磨泐〈まろく〉　石刻が長い間の風化や採拓で磨り減ったり壊れたりすること。→漫漶

漫漶〈まんかん〉　碑面が風化などで磨り減ってしまい、文字などが見えなくなった状態のこと。→磨泐

万葉仮名〈まんようがな〉　日本語の表記のために漢字を表音文字として用いたもの。特に『万葉集』に多く用いられたことによる。

【み】

脈絡〈みゃくらく〉　気脈・筆脈のこと。筆が連なる際の一貫性をいう。

【め】

銘石書〈めいせきしょ〉　石に刻された文字の意。碑銘に用いる公用書体のことで、漢魏の時代は八分をいい、南北朝時代は楷書がこれに当たる。銘石体ともいう。王興之墓誌はその例。

銘文〈めいぶん〉　金石、像などにその銘として刻されている文字。

【も】

模刻〈もこく〉　模倣して刻すこと。①法帖の複製を作る。②篆刻の時に原本に似せて刻す。以上二つの意味がある。

木簡〈もっかん〉　紙が普及する以前にもっぱら使用された木片の札のこと。竹簡と合わせて簡牘ともいう。

【ゆ】

遊印〈ゆういん〉　書画に押す、吉祥語や好きな語を刻した印。

右筆〈ゆうひつ〉　①筆を執って文を書くこと。②文書や記録の作成を担当した官。祐筆とも書く。

油煙墨〈ゆえんぼく〉　植物性油脂(菜たね油など)を燃やした煤で作られた墨。→松煙墨

【よ】

羊毫〈ようごう〉　羊毛(山羊の毛)で作った筆。毛の質は柔らかく、高級品としてランクされる。

用筆法〈ようひつほう〉　露鋒・蔵鋒・直筆・側筆など、様々な筆の使い方のこと。→運筆法

陽文〈ようぶん〉　篆刻、木彫りなどで文字の部分を凸にした文字。陽刻ともいう。陰文、陰刻は対語。

寄合書〈よりあいがき〉　大部の歌集や経文などを複数の書き手で分担執筆すること。〈高野切〉〈平家納経〉はその代表的な遺品。

【ら】

落款〈らっかん〉　書画の完成を表す署名・捺印を総称していう語。

羅紋硯〈らもんけん〉　歙州硯の一種で、表面に羅(うすぎぬ)のような紋様がある。→歙州硯　→端渓硯

【り】

六書〈りくしょ〉　①王莽新の六書(古文・奇字・篆書・左書・繆篆・鳥虫書)。②漢字造字法の六種(指事・象形・形声・会意・転注・仮借)。『説文解字』叙に"秦の八体と新の六書"がみえる。

龍門二十品〈りゅうもんにじっぴん〉　北魏の龍門造像記中、代表的な二十種。牛橛造像記・始平公造像記などをはじめ、古陽洞にこれに当たる一九種が現存する。→造像記

料紙〈りょうし〉　もとは物を書くときに用いる紙をいったが、今は書写のために加工を施した紙をいう。

臨書〈りんしょ〉　優れた古典・内容を学び取りながら字を書くこと。形臨・意臨・背臨の別がある。→入木

臨池〈りんち〉　書に励むこと。書道の別称。「池に臨んで書を学び、池水尽く墨となる」からの由来。→入木

臨模〈りんも〉　古典を見ながら原本そっくりに書くこと。臨は臨書、模は模写のこと。

【れ】

隷書〈れいしょ〉　篆書の筆画を簡略化して成立。波磔が強調されているものを特に八分という。

聯〈れん〉　柱の左右に相対するように掛けて飾る細長い形式の書。→対聯

連綿〈れんめん〉　二文字以上を続け書きすること。その線を連綿線という。

【ろ】

狼毫〈ろうごう〉　「狼」とあるが、中国ではイタチの毛の筆をいう。弾力に富んでいる。

蝋箋〈ろうせん〉　蝋を引いた紙のことで、日本では古筆や墨跡の料紙として使用された。

露鋒〈ろほう〉　起筆の際、穂先が線の外側に現れる書き方。蔵鋒の対語。

【わ】

和墨〈わぼく〉　中国の唐墨に対して日本製の墨をいう。和とは日本のことで。(参考)和筆・和紙・和硯の対語。

和様〈わよう〉　文字の点画を温和で優雅にした日本風の書風のこと。唐様の対語。

5 主要博物館リスト

【日本】

東京国立博物館 東京都台東区上野公園

多くの国宝と重要文化財を収蔵する日本最大の博物館。書跡作品は約五千二百点を収蔵。日中の書道史が一望できる。

台東区立書道博物館 東京都台東区根岸

中村不折のコレクション。中国・日本の古代から近世に至る、主として漢字に関する書道資料一万一千点を収蔵。

台東区立書道博物館

日本書道美術館 東京都板橋区常盤台

古筆、近代名家、現代書道代表作家作品約五千点を収蔵。

出光美術館 東京都千代田区丸の内 帝劇ビル

出光佐三のコレクションを母体に収蔵。継色紙・高野切などの古筆・墨跡・文房四宝など重要資料を約二百点収蔵。

五島美術館 東京都世田谷区上野毛

東急電鉄の五島慶太のコレクション。日本の古筆を中心に国宝・重文など多数収蔵。

三井記念美術館 東京都中央区日本橋室町

三井家が収集してきた日本・東洋の優れた美術品を収蔵。

畠山記念館 東京都港区白金台

茶道具のほか、書画、陶磁、漆芸、能装束など、日本・中国・朝鮮の古美術を収蔵。

成田山書道美術館 千葉県成田市成田

江戸時代から明治・大正・昭和に至る名家の書作品、約二千点を収蔵。

篆刻美術館 茨城県古河市中央町

生井子華の遺作の他、近現代の篆刻作家の作品を収蔵。

北海道立函館美術館 北海道函館市五稜郭町

金子鷗亭の寄贈コレクションを中心に収蔵。

高村光太郎記念館 岩手県花巻市太田

詩人・彫刻家・画家である高村光太郎の書と、妻千恵子の作品百十点を展示。

良寛記念館 新潟県三島郡出雲崎町

佐藤耐雪が収集した良寛作品を中心に、約千三百点を収蔵。

會津八一記念館 新潟県新潟市中央区

歌人・美術史家である會津八一の書、書簡など一万一千点を展示。

天来記念館 長野県佐久市望月

比田井天来の書跡を中心に、約千四百点を収蔵。

道風記念館 愛知県春日井市松河戸町

小野道風の生誕地に建てられ、書の研究施設を兼ねる。

澄懐堂美術館 三重県四日市市水沢町

政治家の山本悌二郎が、内藤湖南・長尾雨山・黒木欽堂らのアドバイスで収集した、約千二百点の中国書画を収蔵。

奈良国立博物館 奈良市登大路町

仏教美術に関わる書跡・考古資料を時代的・系統的に展示。

観峰館 滋賀県東近江市五個荘竜田町

日本習字教育財団の原田観峰のコレクション。「書道文化と世界を学ぶ」がテーマ。書道史学習や採拓体験もできる。

京都国立博物館 京都市東山区茶屋町

京都の寺院・神社に伝えられた文化財の寄託品を保管し、古筆・消息・典籍・仏典などの書跡を約千三百点収蔵。

住友財閥の青銅器五百数十点の

泉屋博古館 京都市左京区鹿ヶ谷下宮ノ前町

他、日中の書画・文房四宝などを収蔵。殷・周代の青銅器をはじめとする、中国書道史を概観できる名品約二百点を収蔵。

藤井斉成会有鄰館 京都市左京区岡崎円勝寺町

藤井善助のコレクション。甲骨・古印・西域出土文書をはじめとする、中国書画の逸品を集めた阿部コレクションの他、寄贈された書跡や碑法帖等を収蔵。蘇軾・米芾の書跡を収蔵。

大阪市立美術館 大阪市天王寺区茶臼山町

中国書画の逸品を集めた阿部コレクションの他、寄贈された書跡や碑法帖等を収蔵。

逸翁美術館 大阪府池田市栄本町

阪急電鉄の小林一三のコレクション。古筆の他、日本の代表的人物の書跡を収蔵。蕪村と呉春の文人画も有名。

鉄斎美術館 兵庫県宝塚市米谷字清シ

清荒神清澄寺の光浄和上が収集した、富岡鉄斎の晩年の傑作を中心に約千点を収蔵。

筆の里工房 広島県安芸郡熊野町中溝

日本最大の筆産地である熊野町が筆にこだわって作った博物館。各種展示会、筆製作体験もできる。

徳島県立文学書道館 徳島市中前川町

近現代の徳島の文人作品約四百点と、小坂奇石の作品の他、中林梧竹の晩年の作品を、文学の観点からも研究展示。

九州国立博物館 福岡県太宰府市石坂

九州に関係する文化財を中心に収蔵する最新の博物館。日本の書の形成についてアジア史の視点から見る。

【中国】

◆北京市

中国国家博物館 北京市東城区

中国歴史博物館と中国革命博物館が合併し、二〇一一年に開館。大盂鼎、虢季氏白盤、琅邪台刻石を展示。

京都国立博物館

大阪市立美術館

故宮博物院　北京市東城区
清の宮殿であった紫禁城を博物院として開館。書法館・石鼓館がある。「平復帖」、「蘭亭序」の模本や拓本を展示。後漢の「袁安碑」、古代石刻芸術館に造像記などの石刻を展示。館内の回廊に墓誌を配置。

洛陽博物館　洛陽市
二〇〇九年に新館開館。王莽時代の陶倉に書かれた文字など洛陽出土の資料が豊富。

◆遼寧省
遼寧省博物館　瀋陽市
巻頭に王羲之「初月帖」が収載された「万歳通天進帖」、欧陽詢「仲尼夢奠帖」などを収蔵。

殷墟博物苑　安陽市
甲骨文字が発見された現場。二〇〇五年に殷墟博物館を建設。甲骨文・青銅器などを展示。

◆上海市
上海博物館　上海市
中国古代青銅器館・中国歴代書法館・中国歴代璽印館など。青銅器館では大克鼎が有名。書法館には王羲之〈上虞帖〉、王献之〈鴨頭丸帖〉、懐素〈苦筍帖〉などがある。

◆陝西省
西安碑林博物館　西安市
北宋時代より石碑を収蔵し、現在その数は国内で最多。「曹全碑」「顔氏家廟碑」など歴代の石刻を約三千点所蔵。

昭陵博物館　咸陽市
唐太宗の陵墓（昭陵）に陪葬された李勣墓園に建設。百八十ある陪葬墓のうち、主要な碑誌を陳列。

周原博物館　扶風県
周原遺跡を基盤に置く博物館。邑城・宗廟・宮殿の遺跡から出土した青銅器を陳列。

宝鶏青銅器博物館　宝鶏市
宝鶏は周朝の発祥地で、周原・岐山董家村・眉県楊家村等から出土した青銅器を収蔵。

漢中市博物館　漢中市
ダム建設で石門周辺から切り取られた「開通褒斜道刻石」「石門頌」「石門銘」など石門十三品陳列館内に陳列。

◆江蘇省
南京博物院　南京市
「漢委奴国王」と形体が近似した金印「広陵王璽」や「校官碑」「張鎮墓誌」「元顕儁墓誌」を収蔵。

南京市博物館　南京市
「謝鯤墓誌」「王興之墓誌」など、"蘭亭論弁"の論争に関わる南京出土の六朝墓誌を収蔵。

揚州博物館　揚州市
「揚州八怪書画館」「揚州歴史館」などがある。

◆山東省
山東省博物館　済南市
前漢の「麃孝禹刻石」や漢代の画像石、臨沂市の銀雀山で発見された竹簡、北魏の「鞠彦雲墓誌」などを収蔵。

曲阜碑林　曲阜市
漢魏碑刻陳列館内に「魯孝王刻石」「乙瑛碑」「礼器碑」「史晨碑」「張猛龍碑」を収蔵。

山東省石刻芸術博物館　済南市
後漢「宋山石祠堂画像石題記」、北魏「高貞碑」「高慶碑」「馬鳴寺根法師碑」などを収蔵。

◆湖北省
湖北省博物館　武漢市
「曾侯乙墓簡牘」、「郭店楚簡」「包山楚簡」「睡虎地秦簡」など省内出土の簡牘を展示。この他、「楚文化館」もある。

荊州博物館　荊州市
「関沮周家台秦簡」「張家山漢簡」「高台漢簡」や鳳凰山一六八号前漢墓の文物などを展示。文物考古研究所を併設。

◆河南省
河南博物院　鄭州市

◆甘粛省
甘粛省博物館　蘭州市
彩絵符号陶片・青銅器・写経などを収蔵。

敦煌市博物館　敦煌市
敦煌出土の漢簡や漢の長城遺跡、莫高窟の蔵経洞に秘蔵されていた文献の一部を収蔵。省文物考古研究所に収蔵。

長沙簡牘博物館　長沙市
馬王堆墓出土の簡牘帛書、「走馬楼呉簡」「里耶秦牘」「虎渓山漢簡」などを収蔵。簡牘の収蔵・保護・研究と展示が一体となった博物館。

◆湖南省
湖南省博物館　長沙市

上海博物館

西安碑林博物館

【台湾】

国立故宮博物院　台北市士林区
甲骨二万片、青銅器は「毛公鼎」「散氏盤」を展示。歴代の名跡、王羲之「快雪時晴帖」、孫過庭「書譜」、懐素「自叙帖」、顔真卿「祭姪文稿」、蘇軾「寒食帖」などを収蔵。

中央研究院・歴史文物陳列館　台北市南港区
甲骨、青銅器、居延漢簡、石刻の拓本を収蔵、陳列。

何創時書法芸術基金会　台北市大安区
王鐸、傅山をはじめとする明清時代の書作品、および近代書作家の作品を収蔵。

唐		隋	東魏等	北魏	五胡十六国	西晉	三国	後漢	新	前漢	秦	東周		西周 B.C.1050頃	殷
	618	589	陳 梁	斉 宋	東晉			220		B.C.206	B.C.221	戦国 B.C.403	春秋		

中国

楷書の時代 ← 隷書の時代 ← 篆書の時代

楷書 ← 隷書

行書

草書

《王羲之書法の系譜》

孫過庭（7世紀後半）

初唐の三大家（6〜7世紀）＝ 虞世南 欧陽詢 褚遂良

王羲之（303?〜361?）

顔真卿（8世紀後半）

懐素

墓誌銘

北魏の楷書［写経、造像記など］（4〜5世紀）

敦煌写経等
曹全碑 西狭頌
礼器碑 張遷碑
石門頌 乙瑛碑
漢印
木牘・竹簡・帛書
（長沙馬王堆出土竹簡・帛書）
泰山刻石
古鉢
石鼓文
大盂鼎
甲骨文

書論

「法書要録」張彦遠

「遍照発揮性霊集」空海

「書断」張懐瓘

「書譜」孫過庭

「四体書勢」衛恆
「論書表」虞龢
「論書」王僧虔
「書品」庾肩吾

「筆論」蔡邕

「説文解字」許慎

日本

三筆（9世紀）＝ 空海 嵯峨天皇 橘逸勢

最澄

中国文化の流入
遣隋使・遣唐使による

宇治橋断碑
山ノ上碑
那須国造碑
多胡碑
金井沢碑
仏足石歌碑
多賀城碑

仏教伝来

貨泉・貨布
金印
鉄剣・銅鏡銘

日本製の鏡銘剣銘

聖武天皇「賢愚経」
天平時代の写経

聖徳太子「法華義疏」

片仮名

万葉仮名（男手）

草仮名（草）

安		奈良		白鳳	飛鳥	古墳・弥生・縄文
	794		710	646	552	

【所蔵先・協力一覧】

株式会社アフロ

延暦寺

大阪市立美術館［宋・蘇軾　行書李白仙詩巻(141ページ)、
宋・米芾　元日帖(141ページ)］

大田区立熊谷恒子記念館［熊谷恒子の臨書(82ページ)］

尾崎蒼石

香川県立ミュージアム［平安・藤原佐理　詩懐紙(144ページ)］

京都国立博物館［東晋・王羲之　十七帖(139ページ)］

共同通信社

皇居三の丸尚蔵館

五島美術館［森田竹華「村上鬼城の句」(146ページ)、平

安・伝　紀貫之・高野切第二種(145ページ)、安土桃山・本阿弥

光悦(146ページ)、江戸・上畳本三十六歌仙(146ページ)］

金剛峰寺［平安・空海　聾瞽指帰(144ページ)］

埼玉県立さきたま史跡の博物館［古墳・稲荷山古墳
出土鉄剣銘(143ページ)］

©サイネットフォト

佐久市立天来記念館［昭和・比田井天来(147ページ)］

有限会社ジェイマップ

淑徳大学

正倉院正倉［奈良・光明皇后　楽毅論(143ページ)］

公益財団法人書壇院［明治・日下部鳴鶴(147ページ)］

新潮社『三十六人家集』より(88ページ)

相国寺［室町・絶海中津(146ページ)］

髙木聖雨

致道記念館［江戸、明治・副島蒼海(147ページ)］

東京国立博物館

東京大学史料編纂所［寺子屋の図(147ページ)］

東寺

遠山記念館［寸松庵色紙(160ページ)］

徳島県立文学書道館［明治・中林梧竹(147ページ)］

奈良国立博物館

奈良文化財研究所［飛鳥・藤原京出土木簡(143ページ)］

成田山書道美術館［松本芳翠「談玄観妙」(115ページ)、北

魏・魏霊蔵造像記(139ページ)、昭和・尾上柴舟(147ページ)、

今和歌集(145ページ)、平安・伝　藤原行成　関戸本古

西新井大師總持寺

根津美術館［江戸・良寛(147ページ)］

白鶴美術館［弘法大師伝絵巻「五筆和尚の図」(144ページ)］

畠山記念館

北海道立函館美術館［金子鷗亭「海雀」(123ページ)］

公益財団法人阪急文化財団逸翁美術館［与謝蕪村・
奥の細道図巻(146ページ)］

福岡市博物館

文化庁［古墳・稲荷山古墳出土鉄剣銘(143ページ)］

前田育徳会［鎌倉・藤原定家　土佐日記(145ページ)］

三井記念美術館

村上三島記念館［村上三島「高青邱詩　宿江館」(115

ページ)、安東聖空「せと内の」(119ページ)］

ユニフォトプレス

龍谷大学図書館

早稲田大学會津八一記念博物館［會津八一「学規」(123ページ)］

（国外）

安陽市博物館

河北省文物研究所

荊州市博物館

荊門市博物館

故宮博物院

湖北省博物館

湖南省博物館

湖南省文物考古研究所

広東省博物館

山西省博物館

上海博物館

上海朶雲軒

中国国家博物館

中国文物データセンター

長沙市文物考古研究所

南京博物院

西安博物院

揚州博物館

洛陽博物館

馬鞍山市博物館

旅順博物館

遼寧省博物館

連雲港市博物館

あとがき

本書〈初版本〉は平成二五年（二〇一三）の発刊以来、全国の書道系大
学のみならず、書道愛好家にも好評を博し、第五刷に至った。発刊から五
年を経過したころから新学習指導要領の改訂に伴う本書〈改訂版〉発行の
議論が活発化したが、改訂作業にはそれなりの時間を要するため、「新学
習指導要領」（五頁仕立て）だけ入れ替えて第六刷を発刊した。

この間、本学会会員や〈初版本〉の執筆者に対して、修正意見の有無を
尋ね、極力〈改訂版〉に反映すべく対応したが、大幅な改訂ではなく、〈初
版本〉をベースに修正することを基本とした。また今回の改訂に合わせて
新たに複数の会員に執筆を依頼した。

寄せられた意見の中には、古典の図版がやや縮小されていることが多く、
臨書には少々難があるとのことであった。そこでこの問題を少しでも解消
したいという考えから、日中の著名な古典を七種だけ原寸大で印刷し、切
り取れるように巻末に付した。また初版本よりも発色のよい用紙で印刷す
ることにした。古典の臨書学習はもちろん、書の理論的な分野についても
本書〈改訂版〉を大いに活用していただけることを願っている。

最後になったが、改訂作業にあたり光村図書出版の関係者、とりわけ許
諾業務を丹念に行ってくださった赤穂淳一氏に心から感謝申し上げる。

（編集委員会）

※本書では、各著作物について著作権処理を行っておりますが、調査の結
果、著作権者が判明しなかった著作物が何点かあります。著作権管理
者・連絡先等の情報をお持ちの方は、弊社までご一報ください。

［特別付録］

臨書のための中国・日本
名跡集

原寸大

臨書に役立つ、中国・日本の名跡の原寸掲示資料です。
ミシン目から切り取ってお使いください。

- ◉ 石鼓文
- ◉ 曹全碑
- ◉ 九成宮醴泉銘
- ◉ 蘭亭序
- ◉ 書譜
- ◉ 風信帖
- ◉ 高野切第一種
- ◉ 高野切第三種

四方、逮乎立年、撫臨

億兆。始以武功壹海

内、終以文德懷遠

人。東越青丘、南踰丹徼

…四方、逮乎立年、撫臨億兆。始以武功壹海内、終以文德懷遠人。東越青丘、南踰丹徼…